U0011002

野遊觀察指南

山野迷路時要注意什麼？解讀大自然蛛絲馬跡，
學會辨識方位、預判天氣，讓健行更有趣的野外密技

The Walker's Guide to Outdoor Clues and Signs
Their Meaning and the Art of Making Predictions and Deductions

崔斯坦・古力〔Tristan Gooley〕◎著
奈而・高爾〔Neil Gower〕◎插圖
張玲嘉、田昕旻◎譯

晨星出版

For Sophie, Benedict and Vincent
獻給蘇菲、班奈狄克和文森。

野遊觀察指南
目錄

CONTENTS

致讀者

本書包含數百項線索、徵兆、和技巧。提及一些讀者或許並不熟悉的植物和動物。若你需要圖鑑本輔助，我十分推薦「柯林斯大全」系列叢書（Collins Complete）。這系列的書籍非常優秀，涵蓋所有你可能所需的各領域自然歷史。此系列叢書在樹木、野花、鳥類、昆蟲和真菌領域中有相當傑出的專書。

當我健行時，我大多會攜帶一本，或是更多這些叢書。

網路也能提供豐富的資源，幫助我們鑑別，當你在建立自己的線索資料庫時，也有無以計數的專門網站可助你一臂之力。而我自己則是時常在自己的網站上（www.naturalnavigator.com）放上新的照片和素材。

前言

十年前，歷經一次精疲力盡的行程後，我在法國不列塔尼的海灘上散步放鬆時，一對年輕的情侶從一間看起來很高級的飯店中出來，在我前方與我交錯。從他們選擇的泳裝、髮型和肢體語言判斷，他們給我一種來自歐洲大陸的印象，而我從偷聽他們對話中的幾個字詞裡，確認他們是義大利人。

該情侶在海浪第一次沖洗他們雙足時停下腳步，接著他們做了許多人在此時會有的動作：他們下意識地檢查他們的貴重首飾。他們倆皆挪動右手觸摸左手手指，而正是這樣的動作讓我留意到他們戴著婚戒，再加上他們的年紀以及奢華的飯店，接下來便可順其自然推敲出他們可能正在度蜜月。

我在不到十秒鐘的時間之內，建立起這對情侶有限的圖像，使用非常基本、常見的推理技巧，感謝眾多仰賴這一類觀察技巧和邏輯思考的偵探故事。這些簡單的思考過程暱稱為「福爾摩斯法」（Holmesian），也就是在福爾摩斯偵探小說中，以此法分析陌生人的技巧。

那一天結束的時候，我又再一次看到這對情侶，他們在沙灘上生火。根據我在海灘上所能觀察到的線索，包含鳥、石頭上的青苔、昆蟲、雲、太陽和月亮，我推估出太陽將於四十分鐘之內下山，隨後天空很快就會烏雲密布，接著雨水就會滴落下來，潮汐會澆熄他們那一小堆營火，就在太陽下山後一個半小時。

如果這對情侶的計畫是依很在營火邊仰望星空，那麼，顯然海洋和天空另有打算。他們可能會被迫提早收場，不過這樣的情形對他們而言或許還稱不上什麼慘烈的悲劇。一對天文學家或許會對夜晚的流逝而感到失望，不過一對蜜月中的愛侶或許會對於這樣的發展感到相當開心。

由於我已先一步離開海灘，所以無法告訴你那一晚的沙地上到底發生了什麼事。我們推理能力有限，而它們遠超出我們的想像。事實上，過去我們幾乎不太強調我們推理和預測大自然的能力，但這一切即將有所不同。

大約在我二十多歲時，有一段時間沒有就業，當時我認真地投入健行活動。我遇到一個朋友，山姆，他和我一樣坐不住。在我們討論的第二分鐘時，我們覺得從蘇格蘭健行至倫敦聽起來好像是個不錯的計畫，但進入三分鐘時，我們決定改成由格拉斯哥（Glasgow）走到倫敦。我們每天平均行走超過二十英里，再出發後的五個星期到達倫敦，我們紮紮實實地斜切過英國，一路上的景色不論美醜皆不乏。

我記得其中一天的路途其實相當溫和，我們進入行程中的第三周，當一對黑暗的剪影出現在水平線上時，我們剛剛開始爬上峰區（Peak District）的某座山丘。幾分鐘後，我們已經可以看到那對黑色剪影是兩個很屬害的健行同好。或許更精確一點來說，我們看到的是兩個預算不手軟的健行者。他們擁有我負擔不起，也喊不出名字的設備，掛在全身上下，一路到他們那閃閃發亮的綁腿。那兩位高階健行者在我們對面停下來，鄙夷地看著我們的T恤、短褲和十九英鎊的運動鞋，並且說，「你們不會想穿成那樣上山的！」

這也無可厚非，我們看起來的確是一對蠢蛋的雙傻。他們帶著大發慈悲的笑容接著問我們：

「你們打哪兒來？」

「格拉斯哥。」山姆和我同聲答道。

他們便沉默不語，而我們繼續上山。

過去幾年間，健行書籍給我的感覺，大多還是停留在過度執著於安全和設備，我發現自己幾乎不太能

在這些書籍中找到樂趣，因為我的健行目的，並不是以待在絕對安全和舒適的世界中。就個人而言，我寧可死於健行途中，也不願因閱讀如何安全地健行而無聊致死。這是我過去幾年間體驗到的一項理論，就如同你接下來在本書中所閱讀到的一樣。

在這本書中，我將會使用原本的方法，預設讀者們已有能力進行安全地健行，並且大概也會穿上正確的襪子。如果你是那種喜歡穿著睡袍從事冰攀活動的人，那麼你大概沒有讀過很多健行書籍，而我想，光靠一本書大概尚不足以矯正你的行為。除了少數的例外，我在安全議題上的建議只有三個字：別要笨。

即便如此，工欲善其事，還是必須先利其器，請務必使用正確的工具。

在附錄中，你將會發現一系列估算距離、高度、角度⋯⋯等等的方法。這些皆不涉及購買或攜帶任何設備，即便如此，這些方法還是超級好用。

大部分的健行指南會提供讀者某特定地點的資訊，本書卻不然，相反的，本書羅列出可應用於大部分地區任何一趟健行的技巧，並且示範這些技巧，比起各自運用，結合在一起時又將如何使健行變得更加有趣。當沒有特別說明時，書中所提的方法大多應設定在北半球的環境下運用這些技巧，包含英國，以及大部分的歐洲和美國。

這是一本關於戶外的線索和徵兆、預測和演繹藝術的書籍。本書主旨在於使你的健行旅途，不論其長短，皆能極其趣味迷人。

特里斯坦

踏出第一步

氣味如何使火車現形？

一個小線索，便能使你對周遭環境的想法產生戲劇性的轉變。我要請你想像自己在一個寒冷的早晨中行走，而你嗅到一絲稀薄但持續散發陳腐味道的煙氣，然而卻沒有火的蹤跡。我希望你挑戰自己，看看你會推理、預測出什麼樣的場景。就是現在，在往下閱讀之前多想一分鐘。

寒冷的早晨之中，嗅到煙的氣味。

如果你能從寒冷早晨的空氣中聞到煙的氣味，那麼便可能有逆溫現象發生，當一層較溫暖的空氣困住地面附近的冰冷空氣時，此現象就會發生。由工廠和居家火焰所產生的煙被困在地面附近，並且沿著熱氣層的下方蔓延，使空氣飄散著陳腐的煙味。

當逆溫現象發生時，會導致一種「三明治效應」（sandwich effect），而聲音、光線和無電電波會在空氣底部、較冷的那一層冷空氣的頂端和地面之間反彈。

聲音在這樣的條件之下，可傳播得更遠，聽起來也比較大聲，所以你會聽到平常聽不到的機場、道路或火車聲。若附近有非常嘈雜的噪音，此效應便會更加明顯。在上個世紀中期，這種效應以一種非常暴力的姿態展現於世人的生活中。

爆炸會導致聲音形成一種極致的型態，稱為衝擊波（shock wave）。一九五五年，最早的核武之一在俄羅斯測試時，所製造的衝擊波在逆溫層（inversion layer）之間反彈，震倒一棟位於哈薩克塞米伊（Semipalatinsk）的建築物，造成三位居民喪生。

光會在逆溫中折射，而這種不正常的光線彎曲則會造成視錯覺（optical illusion）。在正常的大氣條件之下，非常遙遠的物體看起來比較矮，視覺上被壓縮，這就是為什麼我們經常在黃昏時看見夕陽呈現扁胖的形狀。然而，發生逆溫時情況正好相反，物體看起來被垂直拉高。此倒置現象名為「複雜蜃景」（Fata Morgana，也可音譯為法達摩加納），Fata Morgana 的用語來自於義大利文對此種奇特蜃景的暱稱。「複雜蜃景」最為人所知的，就是會使物體從遠處看起來像是漂浮於空中：橋梁和船隻看起來像是盤旋於水面之上。這種逆溫反射效應也會增加看到罕見「綠閃光」（green flash）現象之機會，在太陽下山時的那一刹那，突然射出的綠光。

無線電波，尤其是我們熟悉的 FM 這種特高頻（VHF）波，和聲波一樣也會反彈，同時無線電波在逆溫中也可以傳播得比較遠。這些電波沒有逸散至大氣中，而是在三明治夾層中繼續前進，逆溫使無線電波可能可被正常範圍外數百英里之電台接收。此種技術即為業餘無線電愛好者口中的「對流層導管」（tropospheric ducting）。在網際網路技術使傳播變得簡單之前許久，此技術便已被廣泛應用，讓電台可接收到來自遠方的電波。冬季空氣中的煙味可能代表著冷戰期間，鐵幕內被竊聽的對話。這些條件可能造成干擾的出現，尤其是在海岸沿線的地區，而此種干擾會讓無線電波出現雜音，所以平常大多保持安全距離的電台會開始有所重疊。

當逆溫現象發生時，傍晚或清晨時很可能出現霧。如果被逆溫困住的煙和霧濃度夠重的話，便會產生煙霧（smog）。一九五二年的一場逆溫引起相當嚴重的煙霧，引發的呼吸困難，使得倫敦的死亡人數超過一萬一千。

逆溫現象是一種迷人的氣象現象，但卻不怎麼健康，幸好逆溫現象通常持續不久。

嗅出一種單純的氣味，便可使心靈展開一段不可思議的旅程。光靠感官，毋須他物，大腦便可在我們的心中建立起驚人的雄偉大廈。不過，這尚需仰賴我們的感官所提供骨架。這是一種共生的關係，缺乏感官的大腦遲鈍呆滯，而若是沒有大腦的汲汲營營，感官便會怠惰偷懶。幸好大腦在此處的工作很有趣，並且負責處理此種一系列的問題。我正看向何方？天氣會如何？那有多遠？溫度怎樣？那有多古老？我等一下會看見什麼？

要回答這些簡單的問題（還有許多其他的疑問），如果不使用不會說話的工具，單從氣味、陰影、顏色和形狀所得到的線索來尋找答案，便會逼著你的感官和心智重新開始共同協作，並且在健行者的兩隻耳朵之間，點燃一叢相當誘人的營火。在這邊我要以中立的態度提出警告：此過程並非適用所有的人，不應預期每個人都能享受此種在腦袋中生火的樂趣。健行者有許多不同種類，有些人喜歡透過健行來放空自己，這也沒什麼不對。然而，也有龐大的族群喜歡覺察自己的心靈隨著雙腿活動，本書正是為了他們而撰寫的。對於那些覺得心靈在睡眠間的短暫平靜中，就可以獲得大量休息、或是認為死後自有大把時間可放空的人而言，健行是他們盡情感受新鮮體悟的時間。我發現有記錄在案的例子顯示，雖然這兩種健行者可忍受對方的同行，甚至能一同度過歡樂的時光，然而，後者擔憂的眼神往往會影響到前者，所以在一般的健行中，這兩種群體盡量不要同行比較好。我建議最好是用小型的山丘來隔開這兩群人。

現在回到正題——那就是將新鮮空氣轉換為擁有擴展心智功效的靈藥這件事。要達成此目標，最好的方法便是各個突破，一一破解健行者依序可能會遇到的個別要素，大地、天空、植物和動物將會被拿出來做個別的介紹，所以健行者可練習熟悉每一類涵蓋的線索。不過要記得，大自然的原貌並無分別類，所以當我們將不同種類的元素放在同一份新鮮美妙的英式推理布丁中，這才是真正的樂趣所在之處。當我們以樹根的曲線做為羅盤判斷方向時，同時也可以岩石的顏色來找出夜行的最佳時機。

美妙的戶外體驗、躡腳走向全知的限界時，令人頭昏目眩的感受，一旦熟悉了所有的元素，我們便可盡情徜徉，並且增加與這些美好相逢的機會。而首要之務，無可避免的正是練好基本功。

2 地面

泥土的顏色代表什麼意思？

在任何一次健走開始時，應該先衡量出任何高地、山谷、起伏及山稜線，並且尋找山的形狀和樣貌，不論你是正準備越過地勢平緩的東英吉利亞（East Anglia）還是喜馬拉雅山，方法都是一樣的。

在我的課程中，我喜歡使用一種直觀的練習來示範，趁我們有機會時，適當地觀察周遭環境的重要性。位於山丘頂端時，我問學員們，大家認為我們在這一路健行之中，所會經歷到最劇烈的變化是什麼？少數擔心的臉龐會搜索天空，尋找天氣即將轉變的前兆，若是沒找到任何前兆，腦中便會一片空白，沒有其他想法。接著，我要求學員們觀察四面八方，將所能看得到的景色特徵，一一列出來給我。

「一座農舍、林地的外緣、兩個高點、海岸線、遠方的無線電柱、三條小徑、散發自火堆的高聳濃煙、城鎮的邊緣、一條公路、一道牆⋯⋯」只要我想，這個遊戲可以一直玩下去。

我們繼續走了十分鐘，由於位在丘陵的制高點，所以我們只有一種方向可走⋯⋯一路向下。當踏進非常緩和的山谷底處林地時，我讓團員列出朝著四面八方所能見到的地面特徵。

「所有的方向看起來都是上坡⋯⋯樹木⋯⋯嗯，就只有這樣。」

短短十分鐘之內，我們所能羅列出來的地形地物，從原本的豐富多樣變成貧瘠單一。嗯，這倒也不盡然，那些單調貧脊的次要觀察點還是很有潛力的，稍後，當我們遇到婆羅洲的達雅（Dayak）族人時，就

會知道了。但現在，我們觀賞風景的重點，不僅止於景色的優美，它同時也富含眾多情報。高度能提供我們視野，這正是一項相當有價值的禮物，而測量員們一向通曉這點。如果你發現自己站在「三角點」(trig point) 或三角點標石 (triangulation pillar) 旁，視線良好時，你應該可在高點觀察到遠方至少兩個以上的其他地點，這正是其中一項原因。

不論何種景色，我們一眼望去，便會立即留意到最突出的那項特徵，當地標很突出或是具有特色的時候，這樣的情形就會自然而地發生，這種地標，通常都具有獨特易記的名字。英國蒙茅斯郡 (Monmouthshire) 的糖麵包山 (Sugar Loaf mountain) 對該處的健行者而言，就是一個強而有力的參考標的物，如同里約熱內盧的糖麵包山 (Sugarloaf Mountain) 一樣。不幸的是，某個人留意到引人注目地標的可能性低於遺漏細微者。想一想你所熟悉的地標，並且在心中數一數，你所能回想起的地標有幾個，當你下次跟其他人在那些地標時，各自列出其特徵，作為團康遊戲的一部分。斷垣殘壁、樹木、岩石或山稜線便會突然開始映入眼簾。

事實上，花心思留意較不突出地景的特色，是一種需要努力培養的習慣。在我同行過的健行者當中，只有以下三種人跟我一樣有此習慣：藝術家、有經驗的軍人和原住民。在我看來，精細地研究地景特徵，對現代人來說似乎是一件困難且異常、不自然的事。如果你遇到困難，這裡有兩大方法供你磨練觀察的技巧：你可以花費許多時間生活在沒有任何科技、地圖或指南針的偏遠地區，或者你也可以用一點時間描繪出幾項地景。以上只有一種方法是非常務實的解決方法。你的繪畫功力如何並非重點，重要的是練習觀察和標示重點的技術。

當你對於透視遠景、光線，以及其作用於地景的效果有些許了解之後，學習如何更加仔細地研究景色就好玩多了。下次，當你看到連綿起伏的山丘美景時，找一找你看過千百次，但或許從未留心觀察過的東西。

請留意那些東西的亮暗，距離愈遠，它們看起來就愈亮，最靠近的山丘明顯比後面那一個山丘暗，而再後方的山丘也比前一個亮，就這樣一路綿延至地平線處。

這是因為一種名為「瑞利散射」（Rayleigh scattering）的大氣光學效應，其名稱源自於研究此效應的英國科學家。天空之所以會呈現藍色，以及地平線看起來永遠像是泛白一般，即使在沒有雲的日子也是如此。以上皆起因於此散射效應。

了解光線和對比可幫助預測。你是否曾在白天剛開始時或是快要結束時，站在山腰上一眼望去，並且見識到那景色是多麼地燦爛獨特，幾乎像是發光一般耀眼、色彩富麗？當太陽高度偏低、背景天空的顏色暗沉，且陽光由我們的後方射向山丘時，就會產生此效應。如果太陽光在日落前一小時穿越雲層，那麼記得要轉身讓太陽位於你的背後，這麼一來便可觀賞到繽紛多彩的景色，眼前的大地變得一片火

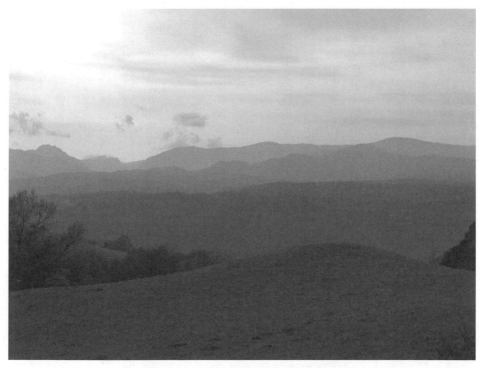

不論是怎樣的天氣，距離越遠的山丘越明亮。

紅，這是我在不完美的天氣時，為一天的健行畫上句點最喜歡的方式之一。

至於觀察的位置，有一個現象要說是有趣，不如說是相當實用，值得我們熟悉了解。當我們站在斜坡上時，大腦會出現些微的混淆。當我們爬坡或下坡時，大腦會稍加調整修正——讓所有的東西，比起我們在水平時，看起來更接近。這樣的修正會不經意地扭曲我們對於其他坡度的觀察：當我們下坡時，另一個較急遽的下坡看起來會比實際上來得平緩。在下坡時，我們前方的水平地面則會看起來像是和緩的上坡一般，而和緩的上坡，在我們眼裡則會變成陡峭的爬坡。此種效應對於健行者而言，一般不會造成太大的困擾，因為我們的速度有許多時間可以調整，但是這個狀況對於開車或騎腳踏車的人而言，很常派上用場，讓他們有機會察覺使用剎車的時機。

許多經常被健行者低估的狀況中，有一部分是起因於這種斜坡錯覺的衍伸。我們對於當下的感觀，會影響對其他事物的判斷。因此，當你非常需要維持平衡時，切勿看著任何正在移動的東西。如果你需要行經某個狹窄的東西，例如一棵橫越溪流的倒樹，那麼別低頭看流動中的水流——這會讓你幾乎無法維持平衡。

只有將自己的觀察力訓練得相當敏銳，方能盡情享受推理之趣，而這或許要從擴展觀察力著手。由於北面和南面所接收到的太陽能量相去甚遠，所以各自形塑成截然不同的生活樣貌。除非風雨搗亂，不然你很可能會留意到南向坡有較多的植物，而山的北向坡則有較多冰河的跡象。此外，南向坡的雪線、樹線和棲地也會比較高一點，南面的植物一般而言也會比其位於北向坡的表親提早四天發芽。

比起有遮蔽物的地方，面向盛行風的斜坡（在英國的話是西南方）則擁有較稀薄的土壤以及較低矮的樹木。雖然要準確預測你的視野將如何隨著觀察點不同而改變，並不是一件簡單的事，然而我們可以確定的是，不一樣的地方必定存在著，而這不同之處，正是偵探遊戲開始的前奏曲。

觀察事物的習慣，很快地將會讓你開始專注於更微小的細節。雖然說即使是未經訓練的人，也可能留

意到圍牆或樹籬圍出田地，但觀察力敏銳的健行者，則會發現大門位於田地一隅。此觀察中的第二項線索是什麼？繼續看下去你就會知道。

🌿 Sorted 法（Getting Sorted）

描繪是更有效率地觀察景色的常用方法之一，而且這也是一個相當重要的技巧，稍後也會一併向你示範一種更特殊的技巧。這裡所使用並且教授的技巧稱為「Sorted 法」，由各個步驟的第一個字母組合成「SORTED」。

S — 形狀（Shape）

O — 整體特性（Overall character）

R — 路線（Routes）

T — 蹤跡（Tracks）

E — 邊緣（Edges）

D — 細節（Detail）

比起同時將所有東西都記錄下來，這六個步驟將可幫助你著重於更多比較有用的線索上。每一個步驟都可能要花上一整本書來詳述，但這裡主要是要展示此法、解釋每一個步驟，並提供一些有用且趣味的範例。若是你沒有樂在其中，那麼這個技巧你也不會長長久久地使用下去。此技巧有兩個階段：（一）SOR，好好觀察你周遭的環境；（二）TED，在周遭環境中尋找線索，這也是真正的有趣之處。

🌿 形狀（Shape）

十四歲時，我告訴父親，我和朋友計畫，那個夏天要去布雷肯比肯斯（Brecon Beacons）健行及露營，我記得非常清楚，當時父親對於我決心有多堅強，抱持著看好戲的態度。但是，當他意識到我們是玩

真的，他決定推我們一把，讓我們離成功更近一步。

我打開英國地形測量局（Ordnance Survey）的地圖，我和朋友買了在威爾斯中部範圍的布雷肯比肯斯的地圖，我告訴他我計劃要健行的路線。至今當我想到我指給他看的路線時，我內心仍會失笑。那條路線近乎直線，從我們的第一紮營地，直挺挺地向上連接至接近垂直的依凡峰（Pen y Fan）南面，此峰為英國南部最高的頂點。這是條完全忽略山道、不可能辦得到又好傻好天真（容我在此對自己仁慈一點）的路線。（我得為自己辯解幾句，雖然這條路線荒唐至極，但是地點的選擇卻相當狡猾。我父親當年在英國空降特勤隊（SAS）服役時，剛好非常熟悉布雷肯比肯斯，而我知道，不論他覺得這整個計畫有多麼愚蠢，他都忍不住會插手。）

父親耐心地指引我，建議我應該看一看地圖上的等高線，然後到戶外挖點土來製作泥土模型，模擬我們預計要攀登的那座山。數週之後，四個十四歲的小孩安全地從伊凡峰上下來，一路下山至會合點，而我父親的汽車，停在數英里之外的路旁等著。父親對於山型的細心教導，意味著我們可翹腳接受茶水及瑪氏巧克力棒（Mars bar）的款待，而非直升機和新聞記者。雖然那時的我尚不明瞭，但是父親當時其實是在教導我鑑賞景色的基本道理，從特種部隊到遊牧民族眾所皆知，應該要沿著邊緣行走的道理。

在這趟登山旅程之前，我就已經在學校的地理課中，學過地圖上的等高線在理論上代表什麼意義，然而，經過五天的登山露營探險之後，我才明白要能真正熟悉山的形狀，是一件多麼重要的事。至於我能夠開始更加欣賞到隱含於山丘形狀中，更加細微的線索時，則至少需要另一個十年。現在，我已訓練自己不需要儀器，大致上參考大地的形狀，便可在濃霧中步行數英里。

要參透形狀的第一片拼圖，就是從大處著手，尋找高地、高峰、稜線、河流以及任何的海岸線，並且熟悉它們的位置和方向。試著分析形塑，眼前這些形狀的外力以及其施力的方向，大抵而言，我們所見之地景，幾乎都透露出被水（以海、川、或冰河的形式）和風（次要影響）所侵蝕的地面。

雖然以這樣的方法來閱讀大地，聽起來很虛無飄渺，事實上，並非如此。一旦你辨認出山谷是被由南

向北移動的冰河所切開的，那麼，你便可了解山谷裡幾乎每一個空洞、突起和刮痕的故事，而不僅只看到山谷的U型輪廓。

羊背石（Roches moutonnées）是一種石頭的型態，只要以冰河移動的觀點切入思考，那麼你便能察覺出羊背石的特性。此種石頭面對冰河流動方向的那一面非常平滑，而在背面或者是冰河下方的那一面則是相當粗糙。

微觀來看，「擦痕」（striation）是冰河拉著石頭，在另一岩石的表面上拖行而過，所遺留下來的刮痕，每一條刮痕就好像是指南針一樣，一旦我們能從冰河流動的角度來觀察每個地區時，便能藉由過去的冰河歷史來閱讀山丘和岩石。

若你身處於河谷，最基本的一件事，就是觀察河流位置的分布以及水流的方向。世界上有許多地方，從東南亞到南美，都是使用河道及水流方向，作為他們主要的導航依據。回到英國，重視這些線索也非常有幫助，水必定是往下流，有時，此類資訊能透露的訊息雖然不多，但它們仍非常有用。位於英格蘭西南的達特木（Dartmoor），其地貌為一隆起的花崗岩高地，擁有五大河川，每一條向外流出的水流，皆可指引你朝著濕原（moor）的邊緣前進。

還有，務必要確認水流的方向，是單向前進或是受潮

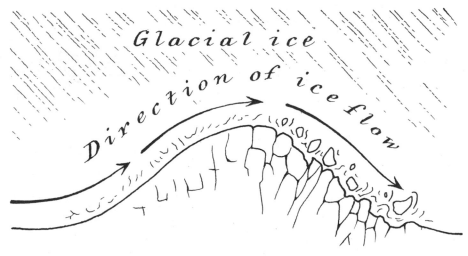

羊背石

汐影響。我認識一對來自薩西克斯郡（Sussex）的情侶，他們沿著河，一路走到餐廳用餐，在漫長的午餐時光之後，他們跨過一座橋「沿著河」走回去。發現周遭的景色有些陌生之後，他們開始感到困惑，並且怪罪於紅酒。潮水流動的方向已改變。判斷一條河是否有可能受潮汐影響，最大線索是你離海岸有多近，而另一個線索，則是如果你看到所有停泊中的船隻全部指向同一個方向，那麼該河便很可能只有單一流向。任何有概念的船長都會將他們的船頭朝向上游的方向停靠。

或許，你偶爾會被迷惑，以爲自己是走在平坦無物的地帶，事實上，並非如此。地球上沒有一處是完全平坦無物的。撞球桌會昂貴不是沒有理由的：平坦無物的地形難以形成。我曾步行橫越廣大的平原，我認爲一定空無一物的利比亞薩哈拉沙漠，但是，在與我同行的遊牧民族圖阿雷格人（Tuareg）眼中，我們所越過的景色豐富多變。圖阿雷格人運用一連串的地貌，便可靠雙腳長途跋涉，而這些所謂的地貌變化，除非是他們指給我看，否則我是無法察覺的。很快地，我就理解到，他們從甲地走到乙地的方法，是仰賴辨識地景的形狀。丘陵和山脈的形狀、乾谷的形狀、沙丘的形狀、岩石的形狀等。

擦痕

如果，你眼前找不到任何特點，但確信它們一定在某處，那麼解決的方法，通常就是登高望遠。就觀察地貌而言，我所遇過最困難的兩種地貌，是沙漠和叢林。站在沙丘頂端俯瞰沙漠絕對是簡單許多——就算是坐在駱駝上也有幫助。而叢林中，山頂的視野神聖壯麗，因為在雨林河谷中，視野將會急遽地限縮。

回到國內，一樣的道理也通用：有需要的時候，登高絕對錯不了。

英國廣播公司（BBC）的經典喜劇《黑爵士向前進》（Blackadder Goes Forth）中有一幕，史蒂芬・佛萊（Stephen Fry）飾演的梅爾切特將軍（General Melchett）打開一張第一次世界大戰的戰場地圖，斜靠於其上並且大吼：「天哪，那是荒蕪無一物的沙漠吧！」

他的助手達林上尉（Captain Darling）看著那張空白的紙回答：「報告長官，地圖是在另一面。」

我偶爾會看到那種，幾乎全為空白的地圖，不然就是上面畫著沒什麼細節的藍色圖表。這顯示出製圖學的極限，而非完全一致的地球表面。即使是最優良的地圖，也會特意不將地貌上的所有細節表現出來。

將地圖試想為在「形狀—S」的步驟中，以最粗的筆刷描繪出輪廓，但可別誤會，許多健行者以為，地圖可以告訴你周遭環境中的所有事物。我至今尚未看過哪張地圖，能將山脊輪廓的形狀，不偏不倚地表達出來。

一旦你研究過身邊大地的形狀，下一步就是在你的腦海中複習一遍，試著依序想像地標、地形和斜坡。為了更深入體會此步驟，我們花點時間來談談十九世紀時，與美國原住民打交道長達三十三年之久的理察・道奇上校（Colonel Richard Irving Dodge）。以下是他所流傳下來的記述，從一位名為耶斯彼諾薩（Espinosa）的年老卡曼契人（Comanche）嚮導，了解年輕人被教導要如何前往陌生的地方⋯

長者們會依習俗召集男孩們，在固定開始的時間之前教他們幾天。

所有人坐在一個圓圈內，已備妥一綑木棒，其上以刻痕標示天數。從刻有一條刻痕的木棒開始，一名老人以手指在面前的地上畫出簡略的地圖，說明第一天的行程。河流、山丘、山谷、峽谷、隱密的水穴

等，全都以顯眼且詳述的地標作為參考依據標示出來。徹底瞭解之後，代表次一天行程的木棒，也以上述相同的方式說明，如此依序直到最終。接著老人更進一步表示，他知道有一群年輕人和男孩們，其中年紀最大者不超過十九歲，這群人之中，沒人去過墨西哥，他們單仰賴記憶中，這些木棒的資訊，便可從位於德州布雷迪斯河（Brady's Creek）的主營地出發，直攻墨西哥，最遠到達加州蒙特雷市（Monterey）。不論這聽起來有多麼不可思議，比起任何其他更加荒謬的說法，對於此般驚奇的旅程而言，這樣的解釋似乎還不是最離譜的。

整體特性（*Overall Character*）

「他／她是什麼東西做成？」這樣的問題，通常是用來敘述某人的內在特質，同理也可套用在地貌上。我們在健行途中所發現的岩石、土壤對於了解及預測許多我們未來所會見到的事物而言，是很重要的。我剛開始教授此步驟時，常會提到各種理論，因為這邊和地質學、土壤學相關，但是後來我發現，這些不常見的用詞，對於許多人而言不夠平易近人，所以我便改用「整體特性」，你可以選擇適合自己的用詞。

二〇一三年三月的一個晚上，傑若米·布希（Jeremy Bush）在位於美國佛羅里達州坦帕（Tampa）與哥哥同住的家中，聽到哥哥傑夫（Jeff）在隔壁房間大叫的聲音，傑若米衝到傑夫的臥房，發現哥哥、臥床，以及床底下的水泥地板，已消失在一個深洞中。傑若米跳進洞裡試圖拯救哥哥未果，讓自己也陷入險境，後被警方救出。拯救傑夫·布希的行動中止，而後，其遺體的搜尋工作取消，最後，布希家殘存的房屋也遭拆除。傑夫·布希成為「沉洞」的罹難者。從此椿駭人的不幸新聞中回過神來以後，大多數對岩石有涉獵的人腦中，可能都會浮現同一個關鍵字：石灰岩！

一旦我們了解一地區的主要岩石類型之後，許多事情便呼之欲出。當我們發現有石灰岩之後，隨之便可發現孔洞、凹穴以及石柱。若非石灰岩，那麼英國切達峽谷（Cheddar Gorge）就不會有洞穴，以及安

達曼海（Andaman Sea）的圖騰柱（iconic pillar）。而在以花崗岩為主的地區，我們會發現濕原、山脈、泥炭沼——你將會弄濕雙腳、行走不易。最後，我們應該留意，當我們腳下所見或延伸出去的岩石存在大幅變化時，這是一項線索，透露出我們所行經地區的其他特性，也即將產生變化，包含人類的活動。如果你走出濕原較原始的區域，並且注意到腳下的岩石有所不同，那麼很快之後，你便有可能找到文明。

如果你觀察顯露出來的岩石表面，試著找找看岩層的角度，是否有任何趨勢走向。地質力（Geological force）通常會使岩石傾倒，呈現某個角度，導致在大片區域範圍之內，皆呈現相同一致的傾向。因為注意到這種地質學家所謂「傾角」（dip）的傾斜角度，所以我才能夠擔負起在北威爾斯被雲霧壟罩的山谷中，艱困的天然導航（natural navigation）任務。當我發現一地區的沉積岩，全部都翹向其南方的盡頭之後，我便擁有身邊所有山頭皆適用的可靠羅盤。如果你在地底下需要尋找方向時，這將是你所能夠應用的幾種天然導航技巧之一。曾經有一次，我必須仰賴天然導航，在廢棄石板礦場的深處尋找方向。

更加仔細地觀察小一點的石頭，我們便可得知，這些小石頭是否曾經待過河水中或是冰河裡。平滑圓潤的鵝卵石是經水長時間持續磨擦的記號，不論是河水或是冰河。這些水或許已消失好一段時間，但你若是在易淹水的地區，那麼谷底附近的石頭便可成為一盞明燈，在天色昏暗時提供指引，讓你知道自己是否身處危險警戒區。

當石頭被完全磨碎，並且與來自死亡植物和動物的粒子攪在一起後，這些東西便形成一樣我們很熟悉，但卻又常被低估的物質：土。兩年前，我曾在英國湖區（Lake District）南方邊緣、靠近哈佛維格（Haverigg）一帶健行，我發現靴子下泥土的顏色，從深咖啡色變成鮮紅色。稍加調查之後，我的猜測便獲得證實：我正行走在一座古老的鐵礦場之上。

土有許多種顏色，二十世紀初，一位名為亞伯特·孟賽爾（Albert Munsell）的美國人發展出一套獨

特的系統，試圖將它們全部分類標記，而土壤科學家們至今仍然使用孟氏色系（Munsell colour system）。事實上，由於此系統在分類不同顏色的工作上相當有效率，故它也可用來協助建立色樣系統，也就是我們在選擇房屋要漆上什麼顏色時，快速翻找的色卡。

我們所踏過的土壤和泥土，其顏色可提供許多線索。土壤顏色越深，內含的有機物質越多、營養也越豐富——應該有許多各式各樣的動植物生命，在此「塵歸塵、土歸土」。不同顏色的差異，則反映出土壤中的含水量以及與鐵之間必然發生的化學反應。灰色土壤通常比黃色調的紅土潮溼，是淋溶（leaching）的徵兆，意即將營養和礦物質沖走——可能只剩下稀少的植物以及更少的動物。土壤中鐵質的濃縮通常是自然過程的結果，然而，如果顏色在短距離之內發生急遽的改變，那麼，我們便可懷疑地上或地下有人為因素介入其中，鐵礦可能已被開採出來或是鐵的結構已被侵蝕。以上二者，皆會造成不尋常的鐵質濃縮或顏色變化。

如果你發現，農地裡的田壟頂端呈現白色，在風中看起來像是白浪一樣，此即為土地含有高鹽分的徵兆，是你越來越靠近海岸的一項線索。

土壤的特性不只有顏色而已，質地也很重要。可以滾成球的泥土和粉碎散開變成沙粒的乾燥物，是非常不一樣的物質。可搓揉變成長條蛇形的泥球，一定含有一些黏土，我們大不必每趟健行都把手弄髒搓搓看，但卻值得我們留意泥土的「腳感」，不同的泥土，踩起來的感覺不盡相同，如果我們有留心腳感的變化，那麼我們常會發現，這項特性可幫助我們預測並察覺動植物及人類活動也將發生改變。沙質土壤大致上來說比較乾，而黏土則是會吸飽水分，所以，如果你打算在野外過夜，比起後者，前者通常是比較好的選項。

最後一項值得留意的土壤性質是穩定度。如果你發現地面上有裂痕，或是岸邊有近期內失足滑動的跡象，那麼，你正走在不穩定的岩石或土壤之上，所以在靠近邊緣時務必小心。這樣的情形，在你越來越接

近城鎮或村莊時，也會以人行道或道路上的裂痕形式出現。當物業賣得很便宜時，這也許是別有隱情的一項指標。

🌿 路線（Routes）

一旦你完整了解了大地的形狀以及其特性之後，下個步驟，便是尋找人類在地景之中所留下的線條，例如公路、鐵路和小徑。

由於公路和鐵路需投入大筆資金，因此，不論這些交通設施是新是舊，其設置都會是符合邏輯的。最顯而易見的是，它們必定連接兩處，所以第一個問題便是：它們通往何處？接下來，值得觀察的重點，則是相對於你的健行地點，這些交通路線又是如何分布？藉由透徹地觀察大地形狀，並且知道自己何時該跨越道路或鐵軌，你便可避免陷入以下情形。

以上圖的路線爲例，我可以保證，有許多健行者會直覺地告訴自己，如果在 A 點時，沒有妥善地應用「Sorted」觀察，那麼一定會在到達 B 點之前出錯。因爲從 A 點走到 B 點的過程，大半的時間都看不到道路，健行者在看不見地標的形況下，走了一個小時之久，不安的心情便油然而生——當時明明能清楚看見的地標，現在卻看不到了。這時，許多人會每隔十五公尺，便查看一次地圖，但這樣一來，便失去健行的樂趣。而且，就精神上而言，這也是一種消耗戰。

有些路線適合各種天氣行走，有些則只適合好天氣。在家中計畫路線時，或許不會將地面的狀態納入考量。西薩塞克斯郡（West Sussex）有個我喜歡步行穿越的地方——安伯利溪（Amberley Brooks），但我走的路線會隨著水位

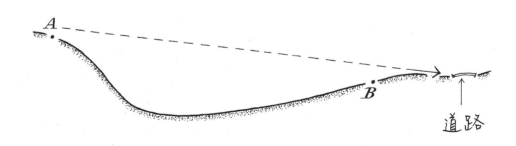

而有高低落差，與其等到水逐漸淹沒靴頂，倒不如事先從上方的山丘，清楚地衡量水位高低。這麼一來，若是平原淹水，該處的水會產生顯眼的明亮反射。如果有一個平原淹水，那麼有很高的機率，該地區所有的氾濫平原（floodplain）也是淹水的。一旦你所處的高度降低之後，也可利用植物作為該處是否會淹水的線索，我們稍後會再講解。

如果你沿著一條較小的路徑或道路前進，在鄉間遇到另一條比較大的路，要如何判斷哪一條路會通往最近的城鎮呢？你若仔細觀察兩條路連接處，將會發現汽車、腳踏車或人們較常轉向某個方向，而該方向便會帶你前往城鎮。泥土或沙塵中將會有較多的輪胎痕，而且通常道路的其中一邊，看起來磨損程度較高，而有的時候，甚至會比較光滑。不論小路連接上主要道路的地方在哪裡，該處都會有通往最熱門方向的線索。

高處觀察淹水的情形，請務必由天空最亮的方向，並配合你前進的方向來觀察大地。這麼一來，若是平原淹水，該處的水會產生顯眼的明亮反射。

蹤跡（*Tracks*）

二〇〇九年，當我與兩位遊牧民族圖阿雷格人，出發前往利比亞薩哈拉沙漠時，一看到他們，我便很快地提到，我對以下兩件相去甚遠的事有很大的興趣：首先，我想知道當我走失時，艾姆卡（Amgar）和卡迪亞魯（Khadiro）希望我該做些什麼；第二，我想知道在沙漠中，應該擔心的威脅有哪些。雖然對於以上兩點，我皆已有自己的想法，但比不過圖阿雷格人的在地智慧。兩人之中較資深的艾姆卡，指著他自己的腳印，在他那雙簡單的鞋子所踩出來的腳印中，混雜著法語及阿拉伯語，分析這些腳印中的鞋紋，是如何獨一無二，「現在，你絕對不會和我走失。」當天稍後，他指出由一條蛇所致的獨特曲線並說，「現在，你將不再被恐怖的驚喜嚇到。」在接下來的一週內，艾姆卡喜歡藉由消失在岩石之間，讓我跟著他的蹤跡來測試我。

這種習慣讓我的觀察力提升，之後也幫助我在沙地中發現一些非常奇怪的痕跡，我學到腳邊沙地中的

形狀，是二戰時的坦克車車痕。在水幾乎無法到達的不毛地帶，痕跡可遺留相當長的一段時間。若時間允

許，或許可藉由仍然遺留在沙漠中的痕跡，相當真實地重建當時整個坦克車大戰的情形。

追蹤，是透過尋找地面上的印記，來了解其背後故事的一門藝術，是至今野外推理當中，為數不多受

到重視的領域之一。全世界有許多專家以及業餘愛好者，從孩子尋找小動物到武裝警察緝查兇險的罪犯，

都是這門科學的衍伸。市面上有許多這個主題相關的書籍和課程，也就是說，如果你對追蹤有相當濃厚的

興趣，那麼你大概已經找到訓練自己追蹤技巧的方法了。此書內容大多是針對那些尚未享受到此門藝術之

樂的讀者們，同時，對於那些想要增進自己追蹤知識的人，我也會著重在追蹤的原理，並提及一些較不尋

常的技巧以滿足這些人，引誘他們繼續讀下去。

對於追蹤和地面線索，我第一次真正體驗到其美妙之處，是發生在我十多歲的後期，在本書的前言

中，我提到某個簡潔扼要的安全建議：別耍笨。以下的情節，請依照我的建議執行會比較安全，千萬別模

仿我過去年少無知時的危險行為，我曾經做過蠢事，而且它也不像聽起來那般有趣。一九九三年，當時

十九歲的我，帶著我那堅忍不拔的朋友山姆（Sam），遠征印尼的林賈尼火山（Gunung Rinjani，Gunung

為印尼語中的山），其海拔高度有三千七百二十六公尺，這是印度第二高的火山，而它至今仍在活動。

一九九四年，有三十個村莊因火山泥流而喪失，而二○一○年時，林賈尼火山曾在一天之內噴發三次。

我們沒帶導遊、地圖、指南針，當然也沒有 GPS，沒有禦寒衣物、沒有無線電、沒有求生設備、沒

有急救設備、至於我們所攜帶為數不多的食物，也沒辦法加熱。我們手上有從《孤獨星球指南》（Lonely

Planet Guide）撕下來的幾頁，以及一個向當地登山小屋借的帳篷，不過，那個帳篷沒多久就開始嚴重漏

水。無可否認，這是一趟預算低廉的遠征，當然，還有其他的形容詞可用來描述這趟遠征，我幾乎害死我

們兩個，不只一次。

1 孤獨星球（Lonely Planet）為世界知名之旅遊書籍出版社。

在山峰之下幾百英尺處，山姆半夜開始出現失溫的跡象，由於不顧一切地想要降低高度，回到較溫暖的海拔高度，我讓我們陷入迷失方向的困境，接著是食物的耗盡，沒過多久，水也跟著短缺。我們花了三天才自叢林中狼狽脫身。當我們發現一偏僻村莊時，湯姆雙腳的情況，已糟糕到需要人幫忙將他抬到驢車後面。

有鑑於這整個遠征的愚蠢程度，我們脫身的方法也非常簡單，這都要歸功於一項非常初階的追蹤技巧。有一整天的時間，我們的沮喪程度，隨著我們自以為在雨林濃密的林下植物中，所找到的「山路」數量增長，而這些「山路」隨後卻又消失無蹤。我們當時應該要能想到，這些「山路」是動物的足跡，但是當時我們已失去時間感，再加上過度樂觀的心態，自以為這些「山路」是由人類所開闢的。我們曾試圖沿著水流一路向下，但是，這只能引導我們到大型瀑布而下，沒有攀岩設備的我們，找不到路下去，最終只能被迫延著原路折返上山。當年我的天然導航能力，實在是非常淺薄。

很快地，我們便近乎絕望，開始爭辯一些可笑的方案，例如，把我們背包裡的東西倒出來以減輕負重，還有，留下遺言給摯愛的人，萬一我們永遠都無法脫困。雖然這聽起來很不可思議，我們誠實地開始認為自己存活的機率渺茫。人們會被心智愚弄，尤其是在我們缺乏經驗的關鍵時刻。

就在這個意志非常消沉的時刻，我們發現一座山丘的旁邊，五十公尺之遠的地方，有另一條「山路」。我們原本認為這條路沒價值而不去理會，之後我們卻注意到，我們看到的其實是兩條「路」，不僅如此，在我們所見的範圍內，它們還互相平行。獸徑會有很多奇怪的走向，但是它們大多不會長距離平行。僅僅相信我們的感應，我們出發，並且很快地便從泥地上的痕跡發現，我們正跌跌撞撞地走在一條4×4小路的盡頭。大約一個小時的路程，我們便找到一個偏僻的村莊，以及數名困惑的村民。

如果你是追蹤新手，以下三條黃金守則，有助於確保你對於這門藝術有足夠的喜愛，能支撐自己堅持下去，而非中途失望氣餒地循著自己的腳印折返。

首先，你必須抓住任何能讓追蹤這件事變得簡單的機會，這其中，沒有什麼能比在沙地裡、或發亮的

雪地中，尋找蹤跡還更簡單的了。我太太知道，在冬天的第一場雪之後，我晚上會在很不尋常的時間起床。新鮮的雪和冰冷的空氣，代表沒有任何東西，可以在不留下耀眼印記的情形下路過。（雖然溫暖的空氣會使雪軟化，除了最微小的細節之外，仍然是追蹤所有痕跡的絕佳環境。）雪地中，即便是初學者，都可以發現小鳥降落地面，以及之後起飛的足跡，而這些痕跡，有時候在較硬的表面上非常難發現。

如果氣象預報說，未來幾個月不會下雪，你也別失望，有其他種地面，也可讓追蹤者的人生輕鬆一些，泥地和沙地，皆可使閱讀蹤跡變得更加容易。當動物或人類走在這兩種地面上時，並不是因為它們太過潮溼或太過乾燥，泥地及沙地需要擁有適量的溼度，才能對足跡踩上去的壓力有所反應，而適當的硬度方可維持足跡的形狀。所謂「適當」的溼度及硬度，其範圍其實相當寬鬆，幾乎每一趟健行途中，都會遇到到此種容易留下蹤跡的地形。

其二，知道該將目光放在何處，可大幅提升你觀察到蹤跡的機率。人類形塑出繁忙的街道，動物也是如此。你研究地景所投資的時間，將會在尋找動物行蹤時有所回報。這是因為動物的蹤跡並非隨機分布於大地之上，而是重點集中在特定的區域內。資源稀少、競爭激烈，這些條件全都可幫助我們預測動物會在何處遺留牠們的痕跡。舉例來說，如果你前後依序發現一塊林地、一小片開放的野地、以及一座湖，那麼你已立於尋找動物線索的絕佳位置。動物們需要食物、水和棲身處，並且會在牠們的各項需求之間「通勤」往返。

其三，持續留意光線的強度及角度。印記會隨著我們的觀察角度以及光線照射角度的變化而出現或消失。對追蹤者而言，清晨或傍晚時分，是最容易追蹤的時段，因為此時光線的角度可使蹤跡的輪廓清楚許多。為了證實並且幫助你記住此要點，請嘗試以下實驗。

在一漆黑的房間內，找一盞可調整的燈，調整它的位置，使其光線可垂直向下照射在一張空白的紙上，從正上方觀察這張紙，將無法在這張紙上挖掘出任何線索；現在調整燈的位置，讓光線從水平的角度

觀察角度的重要性：此圖為以相反的方向，在同一時間觀察同一塊草地。從某些角度觀察時，車痕較明顯，而其他角度則難以察覺。

照射至該張紙上。朝光源的方向，你便可拆穿紙張和平的假面。你現在應該可辨識出製成紙張的一根根紙漿纖維，或是昨天書寫購物清單時，所遺留下來的凹痕。

現在來進行第二個實驗，這一次我們換到戶外。在一些沙子或泥土中，以單腳極度輕柔地，踩出一個模糊不清的腳印，接著，在你的足跡周圍繞行一圈，留意它在某些角度時較明顯、而其他角度時卻又幾乎消失眼前。當天稍晚，記得回到同一地點，重複相同的繞行觀察步驟。即使在多雲的天氣之下，光線的角度和你的觀察視角，將會決定該足印在你眼中的清晰程度。從追蹤者急切的臉部表情，我們便可得知光線角度及觀察視角的重要性。在森林的地面上，枝枒及樹葉被反覆踩壓之處，追蹤者們爲了立於不敗的觀察視角，努力逼迫自己趴得比地面更低時，臉上幾乎不太可能面無表情。

掌握這三點金科玉律，你將可發現許多多多的蹤跡。下一個階段，便是隨處取巧把握練習的機會。在沙灘上尾隨一隻狗，觀察一個半小時的時間，將可使你受益良多。首先，熟悉狗兒以及你自己在正常步伐之下的足跡，接著，比較當狗嗅出氣味時的足跡，觀察狗兒從原先四處嗅聞，到鎖定目標一路追蹤時，其足跡的變化。接著，觀察當狗主人丟出一顆球時，狗兒的足跡又是如何。低頭看看你自己在沙灘上的腳印：散步時、慢跑時、和你試圖奔跑追上那隻狗時的足跡，以及，當狗主人對你投以疑問的目光，你猛然轉至反方向時的足跡。

下一步驟，是以這些發現為基礎，為了達成這個步驟，你需要了解一些基本原理。剛開始，我以為追蹤足跡，就是記憶千種腳印的形狀，但其實你只需要在每一次健行中，大量辨認出最常見的幾種腳印。剛開始，你只需要先學會認出人類；馬匹、腳踏車和汽車的痕跡。大部分的人也都認識狗掌印，而且如果你記得一件事，貓的腳印跟狗不一樣，牠們不會留下爪痕，那麼，這些腳印已足以讓你踏出第一步。你追蹤名單中的下一個目標，大概會是兔子那不經意洩漏出跳躍的足跡──後腳落在前腳的前方內側。

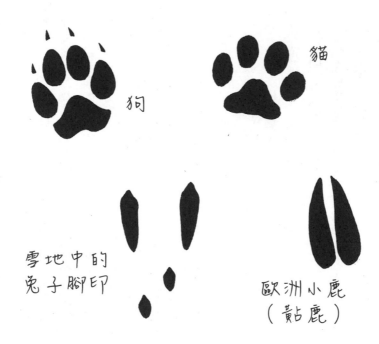

狗

貓

雪地中的兔子腳印

歐洲小鹿（麂鹿）

當你了解追蹤的這幾個原理之後，即便你的追蹤知識還很基礎，但透過邏輯推理，你也能訴說最精采

不凡的故事。

對大部分的人而言，記住合乎邏輯的原理比記憶數百種形狀來的簡單。要精確熟悉所有我們可能會遇到的鳥類足跡，可能需要花上一輩子的時間，但是，掌握基本鳥類腳的形狀的規則，卻只需要幾分鐘的時間。鳴禽（例如知更鳥）倚靠在樹枝上，所以其鳥趾的方向指向後方及前方，而生活在地面的鳥類，例如雞，不需要這種指向後方的爪子。掠食鳥捕捉獵物用的爪子相當明顯，令人印象深刻。海鳥和其他需要潛入水中的禽類，例如鴨子，擁有蹼狀的腳，希望你能留意到地面上的痕跡，並且觀察到該痕跡是由帶蹼的腳丫子印出來的，而這個線索，讓你知道自己正離水禽愈來愈近，而那邊很可能會有水源。

追蹤便是建立於這些簡單、有邏輯的原理之上。所有四隻腳的動物，都會以一組一組的順序及節奏抬起牠們的腳，並且與其他腳交替，這反映出牠們演化的傳承。從蟾蜍到大象，其四肢的擺動皆有模式可循，即使是人類嬰兒，爬行時也有相當程度的標準姿態。四隻腳的捕食者，需要速度以及朝向前方、可鎖定被捕食者的雙眼。牠們將腳演化至軀幹的下方，這是一種跑得較快的「設計」，但這麼一來，他們便看不到自己的後腳落在何處，因此，這些動物的後腳會著地在前腳踩過的同一位置，藉以免去前後兩對腳皆需小心謹慎的狀況。此外，短跑衝刺還有另一種極致的型態。由於在樹上攀爬的動物們腿比較短，因此，當需要在地面奔跑時（不論是為了什麼原因），牠們都傾向於跳躍的方式。

你很快便會遇到，顯然有某種關係的二對腳印，這兩種足印、它們的特徵、它們之間的距離、棲息地、時節、和許多其他的情況證據，都會透露出，是否曾有動物在此獵捕其他動物，嚇唬牠、與牠遊戲或試圖和牠交配。在這裡，追尋蹤跡，意味著閱讀這些動物的人生故事。

在一趟橫越軟爛泥的健行旅程中，你很快便會開始以不同的角度觀察事物。與動物的獸腳會將泥土翻起相對比，觀察人類扁平的雙腳又是如何擠壓土壤。發揮對地面上路徑的興趣，並結合追蹤者的好奇心，你便可得知，人類在不同情境之下的各種行為模式。你會觀察到，道路在平坦的區域較寬廣，而後在上坡

路段則是縮減為成單線道。由於人們在平地時喜歡肩並肩行走，但每當遇到需要集中精神、更加費力來應付陡峭的坡度時，便會自然而然地落後一步，轉變隊型為一縱列。要辨認出健行者們之間開始停止交談，並且以一縱列隊型前進的地點很簡單：那裡看起來就像是一個泥漏斗。

現在，尋找泥地中的腳踏車胎痕，我要讓你對著車痕做三件事。首先，將你的一隻腳踩在腳踏車胎痕上，留下一個壓痕，觀察你的腳印以及腳踏車胎痕，二者之間的先來後到應該很明顯，這個簡單的原理，便可讓你開始構建出事件的時序。雖然在這個簡易的範例中，腳踏車很明顯地在你之前便行經此處，不過許多追蹤工作，正是根據類似的簡單原理，著重於時間軸的建立。若腳踏車胎痕上的腳印上，有些許雨滴的痕跡，那麼故事的時間軸便已然展現眼前。如果你回憶起昨夜裡的一場大雨，以及今晨八點時的一小場陣雨，中斷了過去連日來的乾燥天氣，那麼便可推理出，腳踏車是在夜晚的某個時間點出現，而路經此處的人則是在這之後才出現，但是不晚於上午八點。

你要對腳踏車胎痕所作的第二件事，則是沿著它到一轉彎處，留意那兩條胎痕在轉彎處並非完美地緊跟著另一條胎痕。第二個輪胎總是會在第一個車輪的內側留下胎痕，此現象也適用於所有的汽車，第二組胎痕會切入第一組轉彎的胎痕，也就是說，第二組胎痕會比較接近路緣的邊石。由於第二組車胎永遠會在某處覆蓋第一組車胎，因此車輛行進的方向很容易辨識。

應注意的第三要素，是任何速度上的改變。腳踏車下坡時，必需時常按煞車，而你會看到原本清晰的胎痕，在遇到泥濘山丘的陡坡或崎嶇不平的區域之前，變得模糊不清。這並非失控打滑，只不過是輪胎在滾動時，稍微地滑動罷了。如此一班的模糊痕跡原理，也適用於動物以及人類，我們移動的方式，都反映在我們所留下的足跡中。這是牛頓定律的基本範例：每一個往前推進、地面被以相反的方向往後推。這樣的作用力與其相同且相反方向的反作用力。當我們衝刺短跑時，我們將自己往前推進、地面被以相反的方向往後推。這樣的作用力與其相同且相反方向的反作用力，不經意地在每一個足印中的構造裡透露出端倪。試著在柔軟的泥地或沙地中短跑衝刺，接著猛然剎車急停，你

會看到你留下的腳印一點也不清晰——你腳印中的部分土壤，在加速時被推向後方，接著當你急停時，則又被往前推擠。

追蹤並非全部在於腳印。動物會以許多其他方式，透露出牠們的習慣和行蹤，而最豐富的其中一種方式，是牠們的排泄物或「糞便」。當我們迷失於印尼的火山時，我們應該放慢速度，更仔細地觀察，應該就能發現可為我們指「路」的動物糞便，這是分辨所謂的「路」，是由動物奔跑或是人類輕踩所形成的最簡單方法之一。在英國，野兔奔跑可能看起來像是迷惑人的小徑，但是，人類並不會以規律的間隔留下小顆的糞便彈丸。在已精通追蹤者的領域中，能看懂複雜的糞便，是相當專業的。然而，我們已經可以提出以下論點——觀察糞便跟其他的主題一樣，都是建立於類似的邏輯原理。舉例來說，肉食性動物的糞便，聞起來大多濃郁刺鼻，而草食性動物糞便的氣味對鼻子而言，攻擊性就低了一些。這樣的差異通常顯而易見，任何曾在家中清理過狗及兔子兩種不同糞便的人，都會認同此點。

結合觀察糞便以及了解領域行為（territorial behaviour），我們便可直接了當地建立起一區域的地圖。兔子不會離兔洞太遠，所以，不論你看到的是兔足印或是兔糞，都可以從此得知，自己正在兔洞的範圍之內。同樣的原理，也適用於大多數的動物，包含家中寵物在內。

我們過去都曾遇過「狗屎運」——發現自己正走在城裡的「狗屎大道」上。對於那些想讓家中狗兒自我解放、但又不想跑太遠的居民來說，這些地段相當有吸引力。同樣的原理，也適用於城鎮及鄉村的邊緣地帶——當狗屎急速增加時，你便可得知，自己正越來越接近文明地帶。事實上，自郊外前往城鎮或村莊時，要在建築物前沒有發現狗屎的蹤跡，反而是一件相當困難的事。這個郊區的例子，或許聽起來並不有趣，但其根據原理，對於更加荒野的環境而言，也可適用。

世界上許多令人印象深刻的導航者中，很多都是仰賴西部所稱之「目標放大」（target enlargement）的技巧。此概念在於，如果你能辨識出附近的線索，那麼便不需要完整地找出某個東西。太平洋的導航者尋找島嶼的方法，是運用太陽、星星、風和海浪來接近他們的目標，但接下來，便是透過辨識那些會洩漏

036

出島嶼所在之處的線索（例如雲、鳥、海洋生物）來「放大」他們的招數，在陸地上也可使用，北方文化也會使用這樣的技巧，例如因紐特人（Inuit）即使在多霧的天氣中，也能運用此技巧，先讓自己靠近目標地點，再觀察狗和人類的蹤跡，以此找到回家的路。

當你從外圍接近一座城鎮或村莊時，值得你尋找許多動物和人類頻繁經過該處的其他線索。你將會發現，隨著車子愈駛近城鎮村莊，斷裂的樹幹和枝枒便愈多。植被中可發現一種有趣的累積效應，人類是習慣性動物，常會在同一地方覺得該歇一歇，那個地方可能有好風景、適合放開狗的天然景點、或有抽菸習慣的健行者，在點燃下一根菸之前的平均距離。當然，該處便會遺留較多的蹤跡，而植被也會因此退縮，讓下一個路經此處的人，更有可能利用這個被拓寬的小徑，在林下植物之間小憩一會兒。當你知道這些特定的地點，並且能夠開始預測，人們到達此處之後的行為時——「在五步之內，他們就會解開狗繩。」——心中便會湧出一股奇異的滿足感。當然，自最遠古的時代開始，以及在那時間的洪流之中，充斥著埋伏的歷史裡，人類這種動物的可預測性，在遇到衝突時便經常遭受利用。

我曾有一台黑色 Land Rover Defender 越野車，開了五年的時間。雖然那是一台很棒的車，但是在我西薩塞克斯郡的老家並不罕見，沒什麼話題性可言，身為一台大車，卻低調地混雜在其他車種之中。四年前，當我終於成功地在一個冰雪覆蓋的山坡上，讓這台車報廢之後，我換了另一台亮橘色的 Land Rover。這件事跟追蹤有什麼關係？嗯，在買下我那浮誇的新車後，人們開始說：「我稍早看到你在馬莎百貨外面……」、「你今天早上是不是在奇切斯特市（Chichester）？我想我在路上有看到你」，而這其中，最詭異的是「你開那種車找小三的話，很快就會被發現的。」

上述最後一項說法我也認同，因為它讓我回憶起，我曾讀過喀拉哈里沙漠裡的桑人（或稱布希曼人 [2]，San bushmen of the Kalahari）的某件事，想起曾花時間與桑人相處過的人類學家（Wade Davis）是

2 生活於非洲的一個古老原住民族，電影《上帝也瘋狂》的演員歷蘇即為布希曼人。

如何形容，沒有東西可逃過桑人的注意，「桑人之間很難發生通姦行為，因為每個腳印都認得出來。」

此處的重點，不是車子或通姦，而是著重於我們留意到的事物，這就是制約。成功的戶外觀察並非取決於奇技淫巧，而是能留意到其他人不會留意到的某些東西。

例如，你或許能告訴自己，要留意當人類或動物經過時，路上的石頭被踢翻的情形，並且在乾燥的天氣中，藉由那些翻倒過來的石頭，底面是否仍陰暗潮溼，來約略地判斷那些石頭大約是在多久以前被踢翻的。澳洲的原住民追蹤者，則可能認為，這些被踢翻的石頭就如同亮橘色的 Land Rover 車一樣顯眼。這些原住民可能會覺得，竟然有人會沒有看到這些石頭，真是奇怪。

之前，我承諾過要談一談追蹤在其他領域中，還有哪些特殊的功用。許多追蹤技巧可是攸關生死一瞬間，而且其中有些還是法律上有記載的。美國邊境巡邏（United States Border Patrol）的官員，廣泛地使用追蹤技巧，當他們致力於避免「違法移民」（illegal aliens）跨越國界時。他們經常徹夜追蹤人，有時候甚至要穿越城市。有一次，他們的技巧還幫助偵破謀殺案。

曾有一名婦人，在一偏僻的泥濘道路上、離她的車子不遠處，被發現遇刺身亡，埃爾卡洪邊界巡邏隊（El Cajon Border Patrol）的追蹤者，接到電話前往命案現場。這件案子的特別之處，在於該名追蹤者發現的線索，並非直接用來追緝凶手，而是用在後續相關的法庭攻防之中。被告雖未否認殺害該名婦人，但卻聲稱此事件是一樁悲劇，出自於衝動的行為（spontaneous act），並非事先預謀。相較於衝動事件，預謀謀殺罪（premeditated murder）在法律上，是一項更嚴重的罪行，可能判決死刑。

而該追蹤者可以確定，死者當時正在開車，她從車子裡出來之後，跟著嫌犯到山丘上──依二者間的距離顯示，當時死者並未受到脅迫。在下山的路上，從二人的足跡，可明顯看出，他們曾停下腳步兩次，發生爭執，而該名婦女就在離他們第二次停留的地點不遠處，遭到殺害。而泥地中的足跡則可支持被告的說辭：在激烈爭執中受到羞辱之後，因衝動而失去理性。

038

在這個世界的某些地方，基本的追蹤技巧可使生活舒服許多。但不幸的，若是不能直接向充滿智慧的當地人學習，那你很可能要先經過一番折磨後，方能有所體悟。我在阿曼沙漠（Oman desert）中開辦給指導員的天然導航課程，經過數小時的觀星行程之後，我們在沙地上歇息過夜。當離我最近的那個人突然痛苦喊叫時，我們幾乎四肢並用爬進睡袋裡，因為他被毒蠍子螫了。在檢查過他的傷勢無大礙之後，我們藉著頭燈做了一點小小的探查，由於蠍子們留下明顯的痕跡，因此，我們挪動睡袋避開牠們偏好的路徑，方可安眠。

一直以來，當追蹤技巧在那些離我們遙遠的地方派上用場，或是成為一樁趣聞時，我最喜歡的經驗，則是發生在離家不遠之處。大概沒有什麼事，能比得上我的兩個小兒子循著足跡，一路追蹤到我家附近樹林中的一叢樹莓、找到他們的第一個兔洞的那一刻。當他們看到被白雪覆蓋的陰暗洞穴時，那種興奮感歷歷在目，此外，他們還驕傲地宣示，要等待兔子先生現身。雖然兔子先生的耐性輸給我們的可能性並不大，而我們守株待兔的行為也的確維持不了多久，但是，我們仍然從討論這巧妙的埋伏之中，獲得許多歡樂。

當我們在兔子家的大門外玩鬧、試著在冰雪之中保持溫暖時，這一切令我想起關於追蹤，我最喜歡的一段話，那是十九世紀初，一位來自上加拿大的探險家湯瑪士‧麥格拉斯（Thomas McGrath）在一八三二年時所寫的一封信之中。這位探險家，在看著當地原住民如何成功追蹤到野鹿時，突然領悟自己所犯下的簡單錯誤：

我們可藉由同伴行動時的姿態，瞬間意識到自己前一天之所以失敗的真正原因。他寧靜致遠，而過去的我們卻庸庸碌碌。

如果你願意花上一些必要的時間，來尋找這些痕跡所留下來的故事，你將大有斬獲。沙灘上海豹前足鰭所留下來的痕跡縱然令人歡欣鼓舞，然而，這是一座典藏豐富多元的圖書館，還有許多蹤跡等你去挖掘，你可以找到屬於自己的追蹤傳說。

邊界（*Edges*）

牧場、森林、道路和小徑的邊界，都有豐富的線索，因為會有柵欄、樹籬或牆垣將它們標示出來。

之前我們有提到，位於角落的柵欄開口，這其中又隱含了什麼樣的線索呢？家畜牧場經常將柵門的開口設計在角落——比起在邊界中間開口，此種自然形成漏斗狀的缺口，可輕鬆地將家畜往角落的方向驅趕。第二個線索則和這點有關連，這些柵欄的開口處，是指出前往及離開農場的道路。大部分的農夫，需要讓他們的動物移動或離開農場的中心地帶，也就是建築物所在之處，因此，柵門缺口的位置，會設計在以農場為樞紐的放射狀分布。所以，在關於角落柵欄的這個問題中，如果你尚未經過農場，但卻發現自己穿過一道又一道設計在牧場角落的柵欄缺口，那麼，你就會知道要睜大眼睛找找看，農舍會出現在哪裡。

我最近很享受在威爾斯的一條恬適道路上健行，路旁綠草茵茵，觀察路邊有什麼有趣的事物，有一次，我突然發現常見的粉紅色野花，漢荭魚腥草（Herb Robert），我從家中院子對於這種花知之甚多，但是我在威爾斯時，已經有幾天的時間沒有見到它們的蹤影，比起強酸的土壤，這種花喜好中性或鹼性地區，然而，當時我是在大多為酸性的地區健行。我將目光稍微向上挪，發現一道石牆，上有淡白色的石頭，而謎團至此已解開。

石牆是判斷地底下地質狀態的一道線索，因為聰明的人們可不喜歡從大老遠把石頭搬過來。憑著約略的經驗法則，便可幫助我們判斷地質，而不需要使用饒舌的措辭，例如「波羅谷火山岩群」（Borrowdale

Volcanic Group）。如果石牆的顏色偏黑，那麼大概是由酸性的石牆所砌成，如果顏色偏淺，那麼很有可能是鹼性的石灰石。如果你看到石牆的顏色發生變化，那麼植物、動物和地貌特徵很可能也會跟著有所不同。

在許多以不平坦的石頭砌成的牆中，例如燧石，你大多可判斷出砌牆者是右撇子還是左撇子，有的時候，還能看出從哪個地方開始砌的牆，換了個人來砌。每一道牆都透露出每個人在鋪設時，所留下來的獨一無二式樣。時至今日，仍有少數當地的行家，能藉由肉眼觀察最古老的磚牆，便叫出製作這些磚石之人的名字。

留意石頭圍牆，特別是在某一邊有開的那種，這些石牆通常是用來提供動物遮蔽之用。開口的方向與盛行風的方向相反。在位於大西洋的加那利群島（Canary Islands）上，農夫們使用半圈起來的石牆來保護作物，阻擋強勁的海風。曾有一次，我利用這些牆來幫助自己，在黑暗中越過蘭札羅提島（Lanzarote）的荒野地貌。

即使是醜陋的帶刺鐵絲網圍籬，其身上也有線索可供我們使用。鐵絲會在籬柱圈住家畜的那一側，因為動物偶爾會頂一下鐵絲，這樣的設計，可以讓鐵絲被推上圍籬柱，而非被拉開。但這個規則有個例外，如果有使用任何的帶刺鐵絲網來圈養馬匹的話，通常鐵絲網會被安置在圍籬柱的外側。這說明了馬的價值往往比圍籬還來的高，而其他動物所獲得的待遇就比較苛刻。

太陽和風會對森林、樹籬、牆垣、道路和小徑的每一個面有不同的影響。在我的第一本書《天然導航》（The Natural Navigator）中，我告訴讀者一個概念，當你走在一條東西向小徑的南邊時，地上會有比較多的水窪，因為太陽比較不容易照射到有遮蔭的南邊，同理也適用於樹籬。位於樹籬北方（農地南端）的植物也會長得比較不好。這樣的原理，甚至也適用於更壯觀的森林上，你會經常在森林的北邊發現一條寬廣的帶狀農田區域，是處於休耕狀態，因為該處無法克服農地南方的森林製造出的濃蔭。

許多農夫會善加利用環境的協助，來製造出所謂的「緩衝帶」（buffer strips）。緩衝帶的設立，包含在林地旁邊保留一條狹長窄地不進行耕作，而非一路耕種到林地的邊緣。為了保護林地環境，避免受到使用於農地本身的機器及化學的破壞。農夫們會慎重考量設立在旁邊的「緩衝帶」寬度。高明的農夫，則傾向在樹林的北邊留下較寬的緩衝帶。這些緩衝帶不難發現，因為它們的顏色永遠會與農地本身的作物有所不同。

牆垣，樹籬和道路通常會打斷風的流動，你會發現樹葉和枝枒的殘骸，較容易被集中在其中一邊的地上。這種現象在寬廣的地區時，也是一樣的。

樹籬能反映出環境的狀態，事實上，所有的植物都是如此（稍後會更徹底地介紹這個主題）。但是現在，值得留意的是，樹籬的特性會如何隨著海拔高度而有所變化。若你在上坡路程中所經過的樹籬，由眾多的闊葉植物變成細薄的林乃豆屬（gorse）或山楂（hawthorn），那麼代表樹籬很快就會換上另一種面貌。或許，你也會留意到，被風吹散掉落的草枝會聚集在林乃豆屬（gorse）的上風處，不論它是以樹籬或是獨立樹叢的姿態出現。

如果你恰巧發現，鄉間有混合著不同海拔高度的樹籬和小型樹木，那麼你或許正處於獵狐的景點。姑且先不論你是否有親眼目睹獵狐的活動，這個線索告訴我們，那個地方會有一些不錯的酒吧。

🖐 細節（Details）

一旦培養出正確觀察大地的習慣後，接下來就是將這些特徵和你在地圖上看到的東西做連結。地圖上有少數線索，是無法光靠觀察地景本身就可得知的──尤其是內含名稱和文化線索的地圖。

有一次，我在三月時去了一趟湖區（Lake District）的荒野崎嶇之地健行，在四個小時之內盡享四季之美。這趟健行中，路線上有個地名非常奇特：「高街」（High Street），這個名字意旨該地區的荒野自

042

然之景。這兩個字中，「高」是指地理上高海拔的意思，但是「街」則起源於羅馬時期。當其脈絡與鄉下（rural）有關時，「街」這個字通常是在指涉古羅馬的道路。而地圖和招牌上的名稱可為你周遭的大地增添色彩。有一些歷史上命名的慣例，每個健行者經過長時間的接觸後，都很可能對它們感到熟悉。字尾以「-ness」結束的字和海角（headlands）有關，而字根「pen」則表示山頂。任何以「-hurst」結尾的地名，附近曾有林木茂密的山丘，或許現在仍是如此。以下這些我認為頗有用處：

Pant　　——　山谷或凹地

Tre　　——　農場（Farmstead）

Afon　　——　河流

Coed　　——　樹林

Combe　　——　乾白堊谷

Weald/wold　　——　高林地

Bourne　　——　白堊山丘下的溪流（Stream at foot of a chalk hill）

內行的陸地導航員會使用一些觀察技巧，結合地圖上的細節，以獲得大地更加精確的圖像。下次你看到一排電塔跨越大地時，仔細觀察每一座電塔，這些電力線路並非永遠呈現一直線，當它們需要改變方向時，便會使用不同種類的電塔，因為該處的電塔必須撐住電纜，而非只是掛上去而已。這種「狗腿式」（dog-leg）的電塔，看起來和其他電塔從遠處看起來，有決定性地差異。如果看著你的地圖，你便可辨認出直線扭轉和轉向的點，該點的精確位置，就是你看見不一樣電塔出現的地方。這是利用眼睛觀察細節，將虛無飄渺的地景特色，精準辨識出來的一種技巧。

最後，觀察細節和使用「Sorted法」最重要的步驟，同時也是最有趣的一環。最後一步是在於給自己帶來驚喜——尋找書中所提到的上百條其他線索。一旦你將所有的資訊拼湊在一起，從頭頂上雲的形狀到你身旁樹葉的顏色，那麼，你將會擁有一整套豐富且有用的線索收藏。

3 樹木

要如何以樹葉作為羅盤？

幾年前的一月間，一位朋友和我步出我們的汽車，展開橫越部分達特木地區的健行旅程。不久之後，薄霧下降在我們頭上，跟其他人不一樣，我們走進一處森林。圍繞我們四周看起來很古老的矮樹，被苔蘚和地衣戲劇性地覆蓋住。這是韋斯特人之木（Wistman's Wood），著名的惡魔巢以及其「韋斯特」（Wisht）地獄犬。韋斯特人是一種形狀怪異、發展遲緩的小型橡樹，造成過去至少四百年來人們的不安。縱使惡魔的地獄犬真的會跟在我們身後。

許多健行者會覺得，自己好似被森林淹沒一樣，但是在本章節中將會示範，我們要如何由分析的角度來認識每一片森林，並進一步深入至每一棵樹木，並且了解，此種分析又將會如何幫助我們，建立屬於我們自己更加務實的故事。我們不妨學習，該如何使用樹根找到回家的路——

林地（Woodland）

如果你的健行路線會穿越周圍被林地包圍的空曠地區，記得停下腳步，觀察四周森林的邊界。你所看到的每一種樹都有其偏好的光線需求量。松樹、橡樹、樺樹、柳樹、柏樹、落葉松和雲杉都喜歡在能獲得

大量陽光的地方生長；紫杉、山毛櫸、榛樹、野莓和美國梧桐樹（sycamore）則偏好有稍微遮蔭的環境。

看向四周，你會經常發現，林地邊緣會根據你觀察的方向不同而有所變化。

朝著北方，你將會看見林地面向南方的邊緣，轉個身，你更有可能發現一些前段所述的第二類樹種（需要一些遮蔭）。落葉松有時會被種植在林地邊緣，作為防火帶；雖然它們在陽光下可茂盛生長，但卻又能夠延遲森林大火的蔓延。

大部分的人，會在第一眼看到樹林時便有成見，通常是在不夠了解的情形之下。我們認得出由人類的手所創造，深色單一樹種相同的間距、規律的線條：針葉樹人造林看起來和古老的林地完全不同，兩者之間不太可能有所混淆。就算再怎麼努力，人們幾乎無法種出看起來「自然」的林地，所以，當我們發現一叢樹群或小型林地，與其周遭相比格格不入時，此時就應該想一想這個問題：為什麼它會出現在這裡？最糟糕的意圖，就是當地政府和商人想要隱藏一些什麼東西。小型突兀的灌叢有可能是笨拙地遮掩汙水道，就像敷蓋在爛瘡上的OK繃。

若小型樹林看起來自然、很有歷史的樣子，那麼它可能是因非常實際的理由，而存在於該處：數千年來，農夫將最不適合農耕的地區留給這些樹。這些林木大多位於貧瘠、不肥沃的土地，以及陡峭的斜坡上，尤其是大家最不喜歡的北向坡。如果你不確定某林地存在多久，仔細看看該林地的邊界，直線邊界大多比有彎曲弧度者來的年輕。

研究森林線索的最好方法，是觀察特定線條和形狀，如果你在鄉間丘陵，那麼在一定海拔高度之上時，樹木會放棄抵抗，在風及溫度變得對當地樹種而言不夠友善的位置，該處的線條稱為「樹線」（treeline），樹線通常可明確地辨識出來，而且在可總覽全景的有利地勢，甚或是地圖上都可輕易看見。

樹線是海拔高度的基本指引，如果你注意到，落葉樹在低海拔處讓位給針葉樹（針葉樹擁有優勢的地

方最高到達樹線之處），那麼樹線又可更加精確。如果你特別留意此點，那麼可能也會發現，當你的高度增加時，各別樹種的樹又將如何變矮。

健行環境在樹線處的驟變，是許多登山老手建議大家多層次著衣的一個好範例。如果你爬上一座險峻的山丘，你很可能會穿越一片落葉樹林——這通常會是健行路途中較平緩的坡段，特別是當你正在爬出冰河河谷時。在如此低海拔處，能破壞風的樹林將可使壞天氣感覺和緩無害。當繼續爬升，你將會經過針葉樹區，空氣會比較冷，雖然陡坡讓你必須努力攀爬，而或許不會感到溫度的降低。最後，你將會現身於樹線之上，此時，每個人都會被眼前的景色震攝心魂，並且迎接因攀爬而產生的疲憊感，馬不停蹄地四處張望，尋找平坦的岩石或其他現場可拼湊出來的簡易座位休息。

掃興的是，景色會突然映入眼簾的原因，是由於樹木們決定放棄在那個高度落腳。除了仲夏以外，那邊溫度太冷、風勢也過於強勁。當你在穿越針葉林時，單層的穿著便足以應付，但卻不適合曝露於風雨之中、連松樹都待不住的山坡。請多穿幾層衣服上山。在天氣令人擔心時，決定是否該繼續險峻的登山，樹木們其實在你登山的一路上便提供了建議。如果你在落葉林之間感覺到風，要多加注意；而若是針葉林中有強風出現，那麼樹線之上就會出現刮臉寒風。

當你爬到一定高度後，該是時候研究一下你周遭的地景和樹林了。如果仔細觀察，你應該會開始注意到一項線索，一棵樹需要承受的風愈強勁，那麼它就會長得愈矮，其樹幹也會變得愈粗勇。這是非常合理的一件事，所有的樹都會以這樣的生長狀態來回應。這是世界上最高的樹，大多生長於相當內陸之處的理由之一。這也是園藝家鼓勵大家，應該要讓木樁相對低於新生樹苗的理由：樹木的生長一定是會回應當地的風，如果它們一開始就會長得太高，過於脆弱無法抵抗當地的風勢。

以我的經驗來說，大部分的人會覺得，這些大自然中符合邏輯的反應較容易記憶。雖然用來形容這種效應的科學用詞很有趣，例如「向觸性型態發育」（thigmomorphogenesis），但實際上卻沒什麼幫助，

人們只需想一想，當自己位於風勢強勁的地區時，你想要藏身於哪一型的橡樹之中——粗勇矮胖型或細瘦高聳型？記住你心中的答案就對了。雖然每一棵樹都是各自以這種方法來回應風的侵襲，但最後會導致一股集體效果，當你知道要留意此點時，這種現象不只是顯而易見的線索，對健行者而言也非常有幫助。

由於迎風樹（位於迎風面方向的那些樹）承受風的衝擊力，這些樹是森林中同樹種中長的最矮的樹。其他位於這些最低矮樹木下風口的樹，則可獲得來自這些第一道「防風」林的些許障蔽，讓它們得以長得高一點。你或許不在單一樹木上留意到此種隱晦的效應，但加總在一起便可被察覺，這就是我所謂的「楔型效果」（wedge effect）。如果你過去未曾發覺過此現象，最好的方法就是積極地尋找發覺。一旦稍微了解這個現象實際上看起來的模樣，就知道它其實並不難察覺。不過在頭幾次時，這些知識可幫助我們如何挖掘出此線索。

從一個可眼觀八方、總覽全景的地點，試著尋找位於你東南方或西北方的一片林地。在

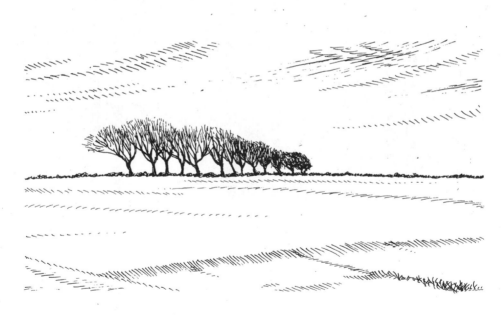

「楔型效果」（Wedge Effect）。任何林地中，位於迎風面上的樹大多會長得比那些獲得障壁的樹來的低矮。此圖中，英國盛行的西南風是來自右手邊，而我們則可由楔型的方向，判斷出右手邊是西南方。

英國，當你遠眺風的效應時，比直接步入或離開森林，在這兩種方位上是最明顯可察的。可以的話，找某個位於山脊的林地，該處的「楔型效應」在天空作為背景襯托之下，會有更加戲劇性的變化。現在，觀察位於任一方位邊緣的樹木，並且比較它們和主要林地在高度上的差別，如果你正看向東南方，該處的樹木在右手邊的林地邊緣將會稍微矮一些，並且比較它們和主要林地在高度上的差別，如果你看向西北方，那麼就變成左邊林地邊緣的樹會稍微矮一些。這是因為這兩個方向的邊緣承受西南風的攻擊。在健行途中，當你每一次遇到一個擁有優良視野的地點時，值得你仔細尋找此效應。很快地，這就會變成幾乎自動地本能反應，而你將會開始注意到此現象有多麼常見，並且在意想不到的地方也能發現它的存在。

指標樹（Indicators）

樹木可透露出許多關於我們行經地區的線索，和其他植物一樣，每棵樹會在特定的環境因素中得以存活，有時候或許還能繁榮茂盛。樹木對於水量、土壤種類、風、光線、空氣品質和動物（尤其是人類）特別敏感。即使樹木對這些變因其中一項的耐受度較高，也很有可能對某些其他變因特別敏感。橡樹在白堊岩上稀少的土壤中掙扎，但卻能經得起相當潮溼或乾燥的土壤。樹木雖有弱點，但也有其堅強挺拔的一面。

就是這種強與弱之間的平衡，支配著為一地區增添色彩的樹木，繼而讓我們得以像地圖一般地閱讀樹林。例如，如果下山進河谷，並突然經過許多美國梧桐樹和白蠟樹，我們便可相當肯定自己已走到了氾濫平原。美國梧桐樹和白蠟樹需要非常肥沃的土壤，但卻可忍受潮溼的條件，所以它們把谷底當作自己家，而美國梧桐樹和白蠟樹則是在濃湯中茂盛茁壯。

如果在谷底我們發現一河流，並且沿著此河往大海的方向潛艦，我們將會到達白蠟樹和美國梧桐樹都棄械投降的地方。許多樹對於海岸鹽分脫水效果的難受度為零。同樣的，柳樹和落葉松對於二氧化硫的難受度非常低，所以，如果遇到一群健康的柳樹或落葉松，我們便可盡情呼吸未受重工業汙染的空氣。

山毛櫸喜愛生長在白堊岩之上，而死於經常淹水的土壤，如果走過位於鄉間的山毛櫸，你的腳被弄得相當溼的機率不高。相反的，赤楊和柳樹則是在潮溼的土壤中欣欣向榮，它們會在溪流旁現蹤，或是沿著泉線（spring line）出現。

有一些樹種喜歡和其他樹種聚集在一起，並且分享林地空間，白蠟樹、榛樹和田園楓（field maple）經常被發現出現在同一片林地裡。然而，它們不是同一種樹，雖然它們擁有相似的偏好，但卻也不是一模一樣。白蠟樹對於溼土的耐受程度高過榛樹，而後者又可存活於比起田園楓更潮溼的條件之下。

冬青樹是你在穿越林地時，經常會遇見的一種灌木。大家都知道冬青樹有很多刺，但是幾乎沒有人會將這些刺視為一項線索。冬青樹發展出葉刺（spine）來對抗被食用的命運。由於我們往往是在地面附近看見及碰觸到冬青樹，所以許多人從未抬頭注意到，在一定高度之上，通常是二公尺以上，那邊的冬青樹大多沒有葉刺，其葉片較為圓滑友善。冬青樹的多刺為一種動物及人類活動的指標，道路和小徑旁的冬青樹灌叢都會定期修剪、受損，因此它們長回來的時候就會變得多刺扎人，但是在這些路徑之外，以及遠離草食性動物（例如鹿）的地方，冬青樹經常展現出其友善的天性。有時當鹿戰勝防衛性的葉刺時，冬青便會減少低處的樹枝數量，我們就能看到此種特殊的嫩葉線。

多刺的葉子和冬青樹灌叢的形狀，二者可透露出該地區的活躍程度。將冬青樹為長期追蹤的線索：它或許不會告訴你過去幾天發生了什麼事，但是可讓你知道該地區的動物和人類經常經過的地方。何處是動物和人類活動的指標，在我家附近的森林中，有一條從主要路徑岔開，需經過冬青樹灌叢的捷徑，那個地方的冬青樹，明顯地較主要路徑另一邊的灌木叢多刺。

樹木對於土壤的酸性程度很敏感。山毛櫸、紫杉和白蠟樹喜歡鹼性土壤，而橡樹、美國梧桐樹、樺樹和椴樹（lime）較能夠忍受酸性。歐洲赤松和杜鵑花則是酸性土壤強而有力的指標。這些酸鹼性或許一開始會看起來有些學術，但所踏過土壤的 pH 值，是我們在大自然中所有發現的主要指標之一，土壤的 pH 值支配著當地植物和動物的生活，陸上或水中皆然，所以任何能夠提供我們線索，告訴我們當地土壤 pH 值

的東西都非常有價值，並且可幫助我們進行預測。舉例來說，若你行經一歐洲赤松區，便能快速地推論出土壤的酸性程度，而不久之後，此線索便能告訴你，接下來將會找到何種植物，繼而得以推測出，在當天有可能會遇到哪些動物。說到這些，我們有點超前進度了。

眼前所見的每一棵樹，都是我們遇見其他樹機率大小的線索。如果該地環境適合某品種的一棵樹，那麼通常也會適合其他棵樹在那裡落地生根。這是為什麼林地中會有優良品種的原因。但是事實上的情況會更複雜一些，因為並非所有的樹都喜歡社群生活。有些樹具有造林學家所稱的群居性（gregarious），而有些樹則是反群居（anti-gregarious）：山毛櫸和榛類（hornbeam）容易感到孤單，它們喜歡與其他樹一起生長；而野生酸蘋果樹（crab apple tree）則無法忍受其他野生酸蘋果樹的打擾，寧願離開同類獨自生長。

樹木也是土壤肥沃程度的指標，有榆樹、白蠟樹或小無花果的地方，便可確定該處土壤必定肥沃，因此，你一定能也找到許多其他種類的植物。松樹和樺樹可在貧脊的土壤中存活，它們會被發現生長在植物多樣性貧乏的地區。落葉松這種樹很有趣，它生長於某些樹木所能忍受最貧脊的土壤之中，然而，或許是為克服逆境，落葉松嗜好陽光，所以它最喜歡不用忍受陰影的地方。

在我們熟悉的氣候中，常綠植物的生態區位（niche）來自於能夠忍受貧脊的砂土；而在世界的另一端，常綠植物所代表的意義則有些微不同。在炎熱的地中海區域，比起大部分落葉樹木所能應付的環境，常綠植物可在較乾燥的地方繁盛；然而，熱帶地區的常綠植物則又是完全不同的故事。

樹木的形狀（The Shape of Trees）

現在讓我們把焦點放在近一點的地方，並且視樹木為個別獨立的個體。每一棵樹的形狀皆反映出樹木被風、太陽、土壤、水、動物和人類所雕塑出來的生活樣貌。

我們已經見識過風是如何透過神奇的「向觸性型態發育」來使一棵樹長得比正常情況下時來的矮，然

而影響樹木高度的另一項重大因素還有水。在樹木所能獲得的水分以及可生長的高度之間，有相當強烈的相關性。乾燥的土壤培育出低矮的樹木；而在風勢強勁地區的乾燥土壤所培育出的樹則又更矮了。

陽光主要以三種方式形塑出樹木的形狀。第一，陽光會影響該地區可生長的樹木種類。在高緯度地區，太陽在天空的位置永遠偏低，幾乎所有的光線皆以斜照的方式照射到樹木上，這也是為什麼我們在高緯度地區會看到樹木高瘦挺拔的原因之一。在緯度低一點的地區，陽光則有斜照、以及近乎樹頂正上方的照射角度，因此我們會發現樹的形狀比較圓。舉例來說，我們可以比較一下橡樹和雲杉之間形狀的差異。

樹木的生存策略也會對其形狀產生重大影響。和所有生物一樣，樹木需要繁衍後代，而它們可採用的繁衍策略有兩大類。它們會製造出數量少、壽命長、可靠的下一代。或者，樹木也可選擇玩弄數字遊戲，製造一大堆生長快速但體質脆弱的下一代，它們各自能繁衍出再下一代的機率不高，但加總在一起還是有機會。快速生長的幼苗樹看起來就是比較瘦弱纖細。比較一下堅實的紫杉和脆弱的樺樹；它們一個可形塑成長弓，另一個則是製成合板。

在這些棲息地和策略的廣泛概念之中，還有更加心機的算計。

地球上沒有一棵樹是對稱的，而太陽也出了一份力，確保樹木「長歪」。在地球北方的溫暖地區，例如歐洲和美國，當太陽出現在南方天空上時，它會在一日當中的中午時段，提供絕大多數的光線和熱量。由於所有的植物都仰賴陽光來滿足它們對能量的需求，因此，許多樹木在其南面會比較生氣活潑。這很合理，當葉子無法接收足夠的光線，樹木便開始截斷那些樹葉，接著是整支樹枝，它們隨後就會枯萎死亡，同時，位於南方的葉子則繁榮茂盛，樹木會分配更多的資源到那些樹枝。最後的結果便會造成不對稱的現象：樹木在南方那面看起來會龐大粗壯。

這裡有一點值得我們注意，並非所有會影響樹木的因素都按規矩來，不規則的情況也是有可能的。在炎熱的美國中西部，水才是限制樹木生長的因素，而非陽光。因此，樹木在被烤焦的南面嘗盡挫折的苦

頭，在北面則會顯得比較豐碩。有一次，某個曾經參加過我課程的學員，寄來一封電子郵件，信中順道提了一件事，當他在馬約卡（Majorca）度假時，街上有一棵樹毅然決然地向著北方生長。後來，在假期的後半段時，他終於恍然大悟：陽光被位於街道北邊的一排玻璃辦公室建築物反射回來。如果我們對於所發現的事物感到意外，通常背後都會有一番道理。隨機亂長並非求生之良策，因此在自然界中相當罕見。

如果在溫室內種下一棵種子，並且看著它長大，你或許會注意到嫩芽並非垂直生長：它會彎向南方。導致這個現象的原因，是一種名為「向光性」（phototropism）的過程，這告訴我們生長是由光線所調節。綠色植物擁有一種「生長素」（auxin）的荷爾蒙，這種化學物質會移動以遠離光線，所以在北半球，生長素集中在植物的北面。這種荷爾蒙有一種效應會拉長細胞成長，此效用導致植物北面的生長速度會稍微比南面快一些，最後使得植物彎向光源。

完全一樣的過程，也發生在樹枝正在生長的部位。為了了解此種效應如何形塑一棵樹，它或許能幫助我們將一棵樹想成一支垂直，且有許多樹苗長在兩面（北面和南面）的木樁。多虧了生長素的效應，這兩群樹苗都會彎向光源，但如果你參見下一頁的圖，你就會發現，生長素對樹木的北面和南面產生不同的效果。位於北面的樹枝傾向往垂直方向生長，但南面者則是往水平的方向發展，我將此現象稱為「勾勾效應」（tick effect）。

如同風會對整片森林產生影響，它也能影響單一各棵樹木的形狀。首要觀察的地方，是位於頂端的那些樹枝，它們是暴露於風勢之下最嚴重的樹枝，注意這些樹枝是如何被風從西南方掃向東北方，暴露於風愈多的樹木，此現象就會愈明顯。此外，實務上這樣的現象隨處可見（在有大量屏障的地方除外），我就曾在海德堡公園中觀察到這個現象。

一些暴露於風勢之下的樹，特別是紫杉和山楂樹，也會以他們的形狀展示出一種不同的風效應。樹木可被風改造成流線型，導致我所稱的「風隧道效應」（wind-tunnel effect）。這種效應發生在迎風、西

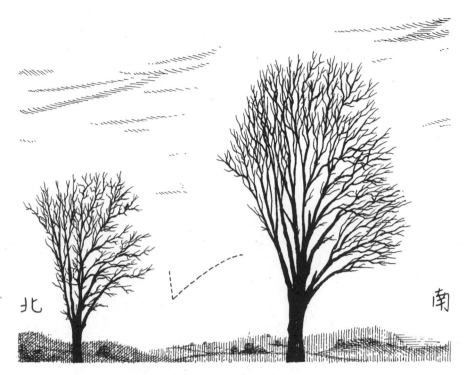

北　　　　　　　　　　南

生長在樹木南面的枝幹較多。位於南面的枝幹傾向朝著水平方向生長；位於北面的枝幹則傾向垂直生長，以上二者綜合在一起產生「勾勾效應」（Tick Effect）。

南、承受風力衝擊的那一面，之後便會開始看起來富流線感，有點像車子的引擎蓋，但是在順風處的外緣，其形狀仍會留下較多凌亂、以及垂直向生長的樹枝。和所有的風效應一樣，此現象在與風流動方向垂直的地方觀察時最爲明顯，因此不是朝向西北方觀察，就是看向東南方。

當你看到一棵樹如此圖中這種形狀時，同時也可以留意一下樹枝密度的差異。像這樣的樹在西南面會擠滿了許多枝幹，幾乎不見有樹枝脫隊自己伸出來，例如紫杉，只有非常少量的光線能穿透樹枝茂密的這一面。至於下風的那一面，則會有許多鬆散的樹枝延伸出來，並且會有許多光線穿透於樹葉的縫隙之間。

有時你會看到很誇張的例子，一個樹枝從樹的邊緣向外戳出來，尤其是位於開闊地面的高聳常綠樹。這些樹枝幾乎總是指向東北方，因爲在經

歷上百場狂風的期間，它們會被稍微地往東北的方向拖拉。像圖中這樣「獨自落單」的樹枝若出現在西南面，則不會維持太久的時間。

若風勢夠強勁時（例如愈靠近海岸的地方、或者當你愈爬愈高時，就會比較常出現強風），有時候，這些風甚至會將位於樹木其中一面的樹枝侵襲殆盡。此現象發生原因有二：其一，一棵樹的樹枝所能承受的含冰風（ice-laden wind）或是粗糙的鹽有限，然而迎風面卻必須永遠承受著這些衝擊。其二，樹木的機制是這樣的，相較於向上的推力，樹枝比較擅長處理向下的壓力。由於木質的生長是用來對抗地心引力以支撐其本身的重量，因此就相同的力氣而言，以向上推的方式來折斷樹枝，會比向下拉輕鬆許多，所以強風對迎風面的影響遠大於下風處，因為風在迎風面時是將樹枝向上推，於下風處時則是將樹

「風隧道效應」（Wind Tunnel Effect）。盛行風從上圖的右邊吹過來。注意此樹的形狀，此外也要留心下風處那一面會有較多的光線穿透其中，以及會有「獨自落單」的枝葉伸出來。

枝向下壓。

以上兩種效應加總在一起時，代表著你或許會在強風的環境中遇到「旗形樹」（也就是說，樹木迎風面的枝幹呈現光溜溜的狀態），但同時，在下風處的那一面仍有許多枝葉。在英國，旗形樹大多是指向東北方，而對世界上所有國家而言，這些旗形樹都是指離盛行風的方向。

即使風勢較弱，不足以完全摧毀掉樹木其中一面的所有樹枝，但風還是能造成許多損害，留下許多死掉的葉子，並且使樹木的迎風面看起來很不健康。這樣的現象經常被稱為「焚燒」（burning），尤其好發於海岸地區。我記得在橫跨愛爾蘭西北部時，看過此「焚燒」效應出現在數百棵樹木身上。

我最常問的問題之一是：當我們藉由觀察樹木的形狀來尋找方位時，要如何區分樹型所受到的影響是來自

旗形。此圖中，殘存的樹枝指向東北方，遠離盛行風。

於太陽還是風？關於這點，沒有什麼保證成功的方法和經驗可以非常簡單的回答，不過我的建議是：如果你能察覺到一股很強烈的風效應，那麼就請務必忽略太陽的影響，將重點放在風的效應，因為強烈的風效應將會大於太陽的影響，但是反之「不」然。如果仍無法判斷，那麼請牢記於心——太陽對樹木中心部位的影響，往往大過於外圍的樹枝；而風則是對最外緣、暴露於外界的樹枝影響最大，尤其是樹的最頂端部位。

剛認識這些效應，對它們還不是很熟悉時，我會建議你尋找那種獨自孤立於天地之間的落葉樹，以這種樹作為範本，因為它們不需與鄰樹爭奪陽光，也不需要搶奪可擋風的遮蔽處。落葉樹大多擁有闊葉，其樹葉的其中一面比起另一面，可專職吸收陽光，並允許低漫射光線灑落於其樹枝之間。（許多針葉樹已演化成從所有的葉面吸收陽光，不同於針葉樹。）因此，此種不對稱的效應，大多在這種孤立的闊葉樹身上比較明顯，我至今尚未發現任何一棵橡樹能驕傲地立於田地中央，並且在某種程度上，皆未洩漏出太陽和風的效應。至於針葉樹，我發現歐洲赤松最可靠，不過，其他的樹也還是值得你觀察確認，特別是當它們獨自孤立在大地上的時候，大自然可不喜歡我們過於自大放肆。

如果我們遇到一棵外表看起來生長狀況有異的樹木，其背後必有原因。一棵樹幹彎曲的樹木，可能是在提示我們，該處的陸地為穩定的下坡，然而，更常發生的情況是，我們遇到不正常的形狀起因於人類的干涉，不過這也不代表全然的惡。

包含大部分的針葉樹，許多樹木一旦被砍伐便無法存活，但也有其他樹木能對此種侮辱有所反擊，例如榆樹的分蘖（sucker）——意即，它們能使樹木重獲新生，但不是從一模一樣的地方，而是在舊樹幹的旁邊，從根部的地方開始長出來。

如果你看見一棵樹，或者大量的樹，從同一個地方長出許多樹幹，這是一項非常強而有力的線索，代表人類與林地之間，成功且永續的協作實例之一，矮林作業（Coppicing），是定期有計畫地自樹木身上伐採木材（例如榛樹和白蠟樹），而這些樹木在被砍下之後，就會以這樣的方式重獲新生。若矮林作業仍

056

持續進行下去，那麼你將會發現，許多看起來相當年輕的樹木，同時擁有許多這種細瘦的樹莖。然而，許多地方的矮林作業已不再持續下去，因此，我們便能發現，大型成熟樹木也會同時擁有許多樹幹。矮林聽起來似乎對樹木相當慘忍，但事實上，它反而可使樹木長壽許多。

截頭木作業（Pollarding）和矮林作業的做法相似，不過採伐樹幹的作業，則是在大約離地二公尺的地方進行。在新萌芽樹木會被放牧動物吃光的地方，這種技術比較受歡迎。截頭木作業後的樹木會洩漏出線索，其外觀在頭部高度以下仍正常，但在頭部以上就會突然分岔，變成多莖的結構。

風暴（Storms）

風暴和樹木及林地的發展息息相關，它和日常的風之間有相當大的區別。若風暴穿越一地區，它會吹倒樹木，但對於在風勢平息許久之後，才路經該處的健行者而言，是有所幫助的。

樹木大多會隨著風暴的風勢倒向同一邊，所以第一個線索，是尋找樹木在林地中倒下的方向，你應該找得出樹木傾倒的趨勢，即使在一廣闊的區域也是如此。重創英國的一九八七年大風暴，在大多數的林地中都留下痕跡，這些樹木通常被發現指向東北方。當然，斜坡的角度和當地土壤的因素也可影響各別樹木，因此不應將目光過度聚焦於任何單一的個案，但是總的來說，我們還是可以識別出整體的趨勢。（在世界上的某些地方，例如美國，明顯是因風暴而倒下的樹木，但卻無明確的方向趨勢者，則是某種極端風暴的線索：龍捲風、冰暴和雪暴。）

樹木在風暴中傾倒之後，有一些發展值得我們留心，即便猛力衝擊地面，大部分的樹木仍可存活。請注意，針葉樹通常自樹梢處重新長出來，而落葉樹則是從最底部尚存活著的粗枝處開始。有些被風暴吹倒的樹木，會被鋸斷並且載走，留下樹墩和樹根。這種根株仍可用來辨識方位，因為它通常還是指向東北方。多年之後，樹墩會腐朽，但樹木仍會在大地上留下它的記號。當一棵樹是因其底部扭曲而傾倒（不同於樹木被砍下來、或是樹幹遭受嚴重損害），那麼其根球就會被猛烈地向上掀起，如此

一來便留下兩個截然不同的部位：根株部位，以及樹根不存在之後所留下來的空洞。當根株完全腐朽之後（需耗時數十年），我們仍可在地面，藉由觀察空洞的形狀來判別方位。

每個人都會遇到這些林地土壤中的劇變，但是鮮少人會停下腳步思考它們可能隱含的意義。當你在一個突然凹陷處的旁邊發現土丘，或是某一區域中充滿了土丘和凹陷，那麼你便發現了消散已久的風暴所遺留下來的殘存物，以及兩項很有價值的線索。一個是方位：站在土丘上，面向凹陷或空洞，那麼你正面對風暴狂風來襲的方向，在英國的話，最有可能是西南方。第二項線索，則是關於陸地，這些土丘和凹陷，只有可能在未經犁耕的土地上，或是無家畜打擾、以獸蹄翻動地面的陸地上，才有可能保留下來。因此，這些形狀，是林地自風暴之後，好長一段時間未被人類利用的良好證據。美國的一位林務員聲

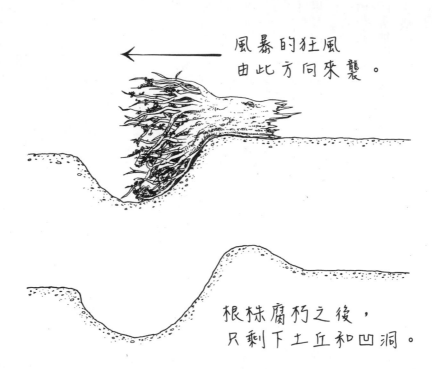

風暴的狂風
由此方向來襲。

根株腐朽之後，
只剩下土丘和凹洞。

只要你得知風暴的狂風來襲的方向，那麼根株以及之後的凹洞和土丘便可用來判讀方位。

稱，在新英格蘭地區發現，可回溯超過百年前的一場風暴所遺留下來此種型式的證據。

有的時候，我們可能會想要預測，未來的風暴會帶來什麼樣的影響，而不是從過去的風暴身上推論線索，經過訓練之後，我們有機會能推敲出在下一場狂風中，最有可能受損的樹木，以及一些意料之外的「驚喜」。在多數人的想像中，暴露於風雨之中的樹木最脆弱、最容易被吹倒，但事實經常和直覺相反。孤立的樹木和位於林地邊緣的樹木，每天都要應付風的應力，因此它們長得強韌又有彈性，可承受狂風的攻擊。當強風來襲時，它們早已做好防禦工事。反觀位於林地中央的樹木，它們的日常生活中都是由遮蔽物保護著，所以少數得以闖入樹陣後，尚保有任何一絲強度的風，便可對這些樹木帶來不成比例的巨大影響。

還有幾個特殊情形。位於林地東北邊的樹，對於來自此方向的強風會顯得相當脆弱，因為這些方向的風很罕見，所以樹木的防禦力較弱。如果一棵樹過去仰賴其他樹木障蔽，當這些提供保護的樹木倒下時，此樹會特別地不堪一擊，因為它同時要應付上述兩種最糟糕狀況，此樹生長過程中受到障蔽保護，但現在卻要承受完整的風力。我家附近有一棵白蠟樹就是面臨類似情境，每當覺得風勢漸增時，我都會帶著揣測的心情緊盯著它，更糟糕的是，那棵樹還覆蓋了厚厚的常春藤，而常春藤在此情境中，就像是疾風中的風帆一般。或許當你讀到這裡時，那棵白蠟樹已經倒下了。

年輕的大型樹木比老樹脆弱，而外來品種則是比原生樹慘烈。野生的樹木比人工栽植的樹木，更擅長應付這些，而雲杉則最有可能吃盡苦頭，在風暴來襲期間，位於人造雲杉林的中央，可能不若你所想像的那般安全。

風暴是大自然循環的一環，對於許多品種而言，是一種必須的淘汰過程。在大型風暴過後，樹木那輕盈敏捷、透過空氣傳播的種子（例如樺樹）會散佈到原先受到陰蔭限制，而不適合生長的地方。這是一種為以前的風暴判斷年代的方法：樺樹和其他殖民拓荒者，在原先製造出陰影的龐然大樹倒下之後，很快地就會落地生根，而這些樹木的年齡，便可為我們指出，自從風暴之後過了多久時間。

🌿根（Roots）

現在我們該來思考一下，樹木世界的冰山美人——根。想像一棵成熟的大型樹木，接著，想像一下位於表面之下的樹根，又是何種樣貌？

你心中完整的樹根圖像裡，根的樣子，是否和上方的林冠有著類似的形狀？又深又圓潤？雖然多數人都是這樣想像，但這是錯誤的。樹木在地面上和地面下的輪廓，比較適合想像成一個細長高腳的淺盤。樹根分布的範圍，是在地下的葡萄酒杯。大又圓潤的林冠，經過一細瘦的樹幹引導至地面下寬廣的部分被埋上方林冠寬度的二到三倍，若你喜歡以高度來想像的話，則是介於一倍到一倍半之間的高度比例，白蠟樹會長一些，山毛櫸則是短一些，其他樹種則是介於這個比例的範圍之內。然而，它們很少到達大家會想像的四分之一深，例如山毛櫸通常只有二公尺深。

關於樹木，流傳最廣泛且長久以來的錯誤認知中，其中一項便是樹木仰賴主根而活，主根是一條非常粗壯、位於中央的根，垂直向下插入，固定住上方所有東西。當松樹、橡樹、胡桃樹和山核桃（hickory）還是年輕的小樹苗時，的確擁有一條主根，但這條主根從來都不是大多數人所想像的那樣，主根不是結構上的重要楔石，因為，它很快地就會發揮自己最擅長的工作——蔓延展開。下次，當你遇到一棵被強風吹倒的成熟樹木時，記得仔細觀察，此樹所謂的強壯主根在哪裡？根本不存在。但這樣的錯誤印象仍深植人心。

樹木需要樹根的三個主要理由：吸收水分、礦物質、以及提供結構穩定。在上面三項需求中的最後一項，是我們最感興趣的一則線索。雖然樹木對水分及礦物質的需求影響其根部延伸的方向甚鉅，但這些東西並不是健行者可輕鬆探查到，或是可加以利用的資源。

相較於水和礦物質，樹木在結構穩定上的需求，對天然導航而言相當有意義。因為作用於樹木上的力量不是對稱的，科學家已針對根和風之間的關係，進行較詳細的研究。他們甚至利用機器，進行西班牙宗教裁判所（Spanish Inquisition）所能許可的實驗。八十四歲成熟歐洲雲杉（Norway spruce）、銀冷杉

060

（silver fir）和歐洲赤杉被套上繩索，以絞盤經長時間、漸進且穩定地拔起。拉拔動作對這些樹木根部生長的影響，由科學家後續接著進行詳細的研究。

這些科學家的發現中，有一點相當有道理且對我們很有幫助，那就是樹木以它們的根作為錨。樹木在迎風面（英國大多為西南方）會長得愈來愈粗、愈來愈長；而下風處（英國的東北方）也會比較長，但是較不結實。以上兩種現象加總在一起，我們發現樹根在沿著風的軸向上會長得比較大，而其中，在風吹來的方位上，其根部的生長是最旺盛的。

因為我們很少有機會能看到活樹的根，所以，如果你質疑這種線索有什麼用處，也是無可厚非的。事實上，這個線索的用處相當之多，若我們以一棵樹有三個主要部位的角度切入思考，亦即根部、樹幹和林冠，接著再仔細觀察，下方兩個部位的連接處會發生什麼事，我們發現，許多有趣的事正在進行中。樹幹並非突然在地面結束，而樹根也一樣，這兩個部位會在地面上方以及下方相互融合，不過，地面上方的部分我們比較能見到。這一互相融合的區域即為「根頸」（root collar）。你可能就已經多次發現根頸的蹤跡，或是在光線昏暗時被它絆倒。現在，或許該來回想一下，還有什麼東西曾在黑暗中絆倒過我們。

想像一下釘帳篷營繩的情境，堅固的地面上，很難將營釘釘入，至於要將營釘拔出，則是更困難了。此種性質，讓我們得以藉由在這些營繩上施加許多張力，來打造出相當穩固的結構（有一次，我曾讓一大型帳篷，直立於風速每小時超過七十英里（70mph）的強風之中——雖然帳篷沒事，但我太太對於家庭露營的熱忱卻也此微受創）。同樣的原理，也適用於大部分的樹：樹木將自己固定在地上，利用張力來抵抗風的吹襲，仔細觀察樹木的根頸，只要觀察的樹木夠多，你就會開始注意到這些「營繩」並非對稱，它們在風吹過來的方向上比較長，通常也會比較粗——也就是英國盛行風的西南方。

然而，如果地面相當溼軟，甚或是乾燥的砂質地面（我付出慘痛代價後，才知道營釘在薩哈拉沙漠中不太管用），那麼根部就沒有任何方法可以抓牢地面，樹木便會變得非常怕風。在這些情境中，樹木則是仰賴不同的手段。在砂土中，樹木會長出更多數根，而這些根會比正常時更加廣於地面之下。至於在溼地

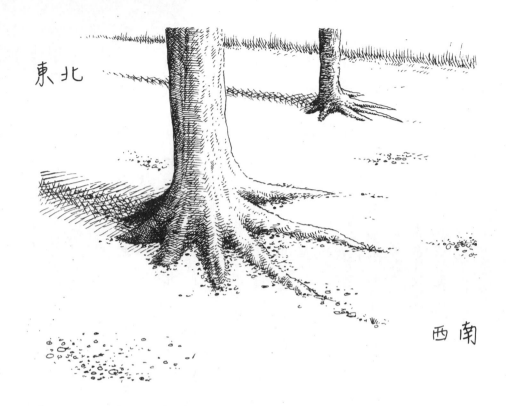

東北

西南

「營繩」固定住樹木，對抗強勁的盛行風，因此可用來尋找方位。

中，樹木發展出「板根」（buttress root）來支撐自己，而非仰賴常規樹根所能提供的張力。在熱帶地區的飽和土壤（saturated soil）中，人們發現板根還有一些更誇張的實例——這些熱帶板根有的大到可以用來打造牢固的獨木舟。然而，我們不需要親自跑到熱帶去看那些板根。橡樹、榆樹和椴樹也常低調地展示出此種顯著影響。在高地下水位地區的美國白楊樹（Lombardy poplar）也被發現擁有此種現象。

當你開始觀察這些樹頸時，建議挑選暴露於風勢之中的部分樹木，如果可以的話，在一平坦開闊的地面更好。當樹木位於斜坡上時，其根部會展現出另一種神奇的特技，在上坡面形成「營繩」，在下坡面則是「營柱」，樹木的這種特技可能會使人判斷錯誤。

樹皮（Bark）

十八世紀的傳教士，拉菲陶神父（Joseph-François Lafitau）花了五年時間與北美伊羅奎族相處，並且在一七二四年寫到：

野人在森林以及美洲大陸的廣大牧場中，會特別注意他們的「星星」羅盤，還有，他們早已相當熟悉流徑的河流。但是，當看不見太陽或星星時，他們使用森林裡的樹木作為天然的羅盤，他們可從這些樹木中，靠著幾乎不會出錯的跡象辨認出北方。

首先，是受到太陽吸引而永遠偏向南方的樹梢；第二個跡象則是樹皮，北面的樹皮比較暗沉。如果伊羅奎人想要多加確認的話，他們只需用斧頭在樹上砍個幾刀，樹幹中多變化的年輪，在向北的那一面會比較密，向南面則比較稀疏。

神父記述中所提及的許多線索，如果在這一章裡沒有提到的話，也會出現在本書的其他地方。不過，我們現在先將重點放回樹皮。樹皮北面的外觀顏色經常明顯地比南面深，這種樹皮顏色差異之中，最令人著迷的案例就發生在顫楊樹（quaking aspen，學名 populus tremuloides）身上。此樹生長於北美洲較冷的地區，樹的南面是白的，但北面卻是灰的。這種截然不同的顏色，是起因於樹木在陽光較強烈的南面，會分泌出供自己使用的「防曬油」，這種物質也可以刮出來當作天然的防曬油使用。儘管如此，造成樹皮南北面最顯著的差異，還是生長在樹皮上的藻類和地衣。

每一棵樹木的樹皮都有自己的 pH 值，有一些會比較酸，落葉松和松樹的酸名遠播；樺樹、山楂、橡樹也是酸的，不過比較沒那麼酸一些；花楸樹（Rowan）、赤楊、山毛櫸、椴樹和白蠟樹的酸性又更弱一些；柳樹、冬青樹和榆樹則是接近中性。美國梧桐樹、胡桃樹和接骨木呈鹼性。樹皮的酸性愈弱，愈有機會看到定居植物（colonising plant）和地衣。松樹的樹皮經常裸露在外，而美國梧桐樹則可能會有懸掛於

樹皮外的訪客。至於你到底會在樹皮上發現何種植物客居於此，以及其所代表的意義，則會在後續的章節中再討論這個主題。

樹皮的整體外觀，是我們了解樹木生存策略的一項線索。快速生長的樹木會延展樹皮，使其表面光滑。至於擁有許多凹槽、龜裂、粗糙的樹皮，則是樹木經過長時間才可達到成熟境界的跡象。

下次，當看到被完全砍斷伐採樹木的樹幹時，仔細觀察樹木切口處，以及鋸口那邊一圈完整的樹皮，你或許會發現北面的樹皮稍微厚一些。觀察同一棵樹的年輪和樹心。大多數人假設樹心永遠位於樹的中央，事實上這樣的情況相當罕見。平均而言，樹心會出現在中心點偏南或是西南方的地方。這是由風施加不對稱的應力於樹木身上所致，同時也是受太陽影響生長所致。

若是觀察樹皮的時間夠久，很快的，你便可從外觀上發現樹木螺旋生長、樹皮扭轉。有一棵我常經過的山毛櫸，其樹皮就有扭轉的摺痕，外表非常獨特，看起來神似被緊繃肌肉包覆著的軀幹。樹木螺旋生長的理由有二，有些樹木是基因使然，歐洲栗（Spanish chestnut）就是一個很好的例子，但是許多樹木，例如山毛櫸，則是因為其樹冠被積極地扭轉。如果樹木只有一面暴露於風勢之下，那麼每當起風時，便會有扭力效應作用在樹木身上。尤其是當原先為這些樹木提供遮蔽的其他樹木中，只有其中一邊不復存在，僅留下另一邊暴露在風勢之下，而其他面則是留在背風區時，這種效應會特別常見。此外，當樹冠極度不平衡時（不論起因於自然發生或是被人工修剪），也會發生這種扭轉的現象。

在這些扭轉的案例中，並不難見到類似扭轉「肋骨」的東西——意即，堅硬細瘦的瘤圍繞著樹木。這是因過度的壓力，作用於樹木上造成內部斷裂所引起的症狀。如果「肋骨」平滑圓潤，代表樹木已妥善處理此壓力，如果「肋骨」尖銳明顯，則表示斷裂處未癒合，樹木未能克服此壓力，並且可能因此而脆弱敏感。

壓力作用於樹木上的另一項線索是樹皮上的紋理。這些長得像瘤的癰（carbuncle）常見於橡樹身上，

其生長範圍相當廣大。它們是樹木抵抗昆蟲攻擊的一環：黃蜂、蒼蠅和蟎的幼蟲會導致此種防禦性的生長。

樹木底部附近，大約離地三英尺處，或許會遇到獵磨爪子的刮痕。你或許有留意到樹皮被拔下來之處有三角形的傷痕，在路邊時，造成這些傷口的原因顯而易見（你走路的時候，應該多加留意這些傷痕，因為它們會標示出，過去車子曾在何處失控），但是在林地中的話，就不是那麼的直觀。這裡，如果樹木底部三角形的傷痕也出現在對面的樹木上，那麼，有可能是因為伐木所造成。人們需要將原木拖到可以切割或裝運的地方，而這種拖行的行為，經常會傷害鄰近樹木的底部。此時，確認此推理的方法則是，找一找是否有斷面整齊的樹墩，而卻沒有相應的樹幹。

樹葉（Leaves）

和大自然中許多事物一樣，樹葉可融入雜亂的背景之中，逃離我們的注目。然而，它們其實相當值得人們停下腳步，好好地觀察一番。

要注意的第一點，是我們所看見葉子的顏色。葉子顏色會有相當大的差異，取決於我們觀察的方向以及光線來自何方。如果光線照射樹葉的方向和我們觀察的方向一致，那麼樹葉看起來就會比較灰，在綠色中染上一抹藍。但若是光線由樹葉後方照射，那麼它看起來就會比較暗，而綠色中則會帶上一點黃色調。當背景為其他樹木時，樹葉看起來或許是生動的綠色，但是以明亮的天空作為背景觀察時，它們則變成暗色的剪影。當光線幾乎全都來自於我們身後天空時，在其他樹木所襯托出的陰暗背景之下，我們所看到的效果將會最明顯。當我們在風和日麗的日子中，黃昏時刻從林地中看向東邊時，正是如此。在這些舞台上，樹木的葉子便會登台亮相，看起來閃亮晶綠。

一旦我們習慣這些光的效果，我們便更上一層樓，隨時都能欣賞到樹葉本身的變化，不必受限於那一

比起陽光普照的南面而言，位於樹木北面受遮蔭的樹葉，平均而言會比較大片而色深。這些樹葉是八月時，由同一時間、同一棵白臘樹的南面（左）及北面（右）分別取得的。

天的光線。樹木有兩種主要的葉子：陽葉（sun leaves）和蔭葉（shade leaves），後者大多較大、薄、呈現深綠色，裂片（lobed）比陽葉少。蔭葉在有遮蔭的樹木北面以及林冠的內部較常見。當樹木還年輕時，所有的葉子可能都是蔭葉，只有當樹木長得夠大，得以從遮蔭物中露面時，才會開始出現陽葉。若陽葉突然陷入幽暗的蔭影之中，那麼它就會失去重量直至死亡；若陽葉是逐漸被納入陰影之下，那麼它還有能力做出反應，隨時間變為較薄的闊葉。

春秋兩季時，從事戶外運動的人們，大多會對葉子的時節變換感到相當有興趣，雖然各種不同植物的季節變化差異很大，但還是有一些通則：樹木愈高，長出樹葉的時間愈晚。雖然還是有例外，例如花

066

楸樹。落葉樹大多不是長季樹（long-season tree），就是短季樹（short-season tree）——如果它們長出葉子的時間較早，它們落葉的時間大概會比較晚，反之亦然。白蠟樹就是屬於那種，撐到最後一刻才長出葉子的樹種之一，因此，它也是秋季第一個開始落葉的。橡樹和白蠟樹的樹葉之間，長久以來一直在比賽誰先長出葉子，因此，俗話是這麼說的：

橡樹比白蠟樹早，雨水將會滴落撒濺；
白蠟樹比橡樹早，我們勢必會泡在雨中。

雖然這句俗話不怎麼準確，但是當溫度每上升一度，橡樹長出葉子的時間就會提早八天，而白蠟樹只會提早四天。這就是為什麼樹木在不同的斜坡和高度上，長出樹葉的時間會相互交錯。位於高度較低、南向坡上的樹葉，會贏過位於高處、北向坡的同一種樹種。

影響每一棵樹木長葉和落葉的主要因素，為日照長度、溫度和土壤溼度，有許多變因會誘使樹木啟動秋季落葉的步驟，但是，樹葉何時落下，則是受到風的影響。風向每一片葉子傳遞「秋天來了」的最後通牒，而位於樹木西南面的葉子，通常是最早接到消息的。我在許多地方看過秋天時的樹木，只有西南面的葉子掉光，東北面還是保留了大比例的樹葉。

有些樹木在預測和反映風力方面赫赫有名，美國梧桐樹和白楊樹就是這一類的佼佼者，它們的葉子會隨著外界的環境不斷發生變化，例如在強風中變得更有彈性，彎折以減少暴露於風中的部位。這也是為什麼俗話說，如果你看見這些樹葉的背面，那麼很快就會下雨了。

你或許也會在針葉樹身上發現一則線索，在熟悉這個現象之前，它可能會誤導你。松樹會被褐斑松樹葉震病（Lophodermium needlecast）攻擊，這些真菌疾病造成許多針葉松死亡，有的時候，會使樹木一大

片面積看起來不健康。這種疾病會向上傳播，對於樹木北面的攻擊尤甚。內圈的針葉又比外圍的葉子更嚴重。嚴重時，除了當季才長出來的外側針葉，松樹整個北面都會失去葉子。

觀察一棵樹木中葉子的差異時，你或許會遇到另一個經常發現的有趣現象：樹木的果實幾乎不太會對稱地出現在樹上，我最常在山楂身上發現這個現象。許多時候，紅色的山楂果只會長滿樹的其中一面，留下不結果的另一面。某天午後，我注意到所有山楂樹的西南面和南面全都沒有果實，但另一面卻被結實纍纍的數百顆山楂果壓著。我聽過許多解釋這個現象的理論，從鳥類習性和昆蟲，到風的溫暖或寒冷效應，但至今尚未有獲得大家認同的主流說法。縱使如此，當你發現這個現象時，它仍然是尋找方位的有用小技巧。

🌿 時間與樹（*Time and Trees*）

在已成為基本常識的少數戶外線索中，有一項是我們可透過年輪的圈數，算出一棵樹木已經活了多少年頭。但你是否知道，我們還可輕易地辨認出某一年的年輪？只需記得年輪中，有一圈特定的帶狀特徵，值得我們尋找，這個問題便可迎刃而解。

樹幹中，每一圈年輪都代表著單獨的一年，而年輪也會告訴我們，在那一年之內，這顆樹曾經歷過什麼樣的環境。雖然年輪每一年會長得稍微窄一些，但是實際長多寬則是由環境的條件所決定，而我們可善用此點來往前追溯。一九七五年對樹木來說是很衰的一年，至於隔年的乾旱則又更慘了，而接著十二年的平淡之後，又遇到一九八九至九○這兩個更糟糕的年份。我喜歡以「十二年三明治」（twelve-year sandwich）來記憶這個規律，在被橫切鋸斷的樹幹中，我們很輕易地便可觀察到這個特徵。一旦發現這個線索，就能非常簡單快速地推理出，那棵樹木所經歷過的好時節或壞年冬，如果你願意，甚至能往前追溯數十年。你也能將這個樂趣帶回室內，在建築物的木材中，尋找這種「十二年三明治」的蹤跡。

每個人都知道，樹木的大小是約略判斷樹齡的一項線索，而我們還可以更加精進，再上一層樓。只要記住，生長於開放環境中的闊葉樹，例如橡樹、白蠟樹和山毛櫸，其樹胸圍的長度以公分作為單位的話，會是樹齡的二點五倍，所以，如果兩個成年人環抱一樹幹時，剛好可以碰到對方的手指，那麼，此樹的年齡必定接近一百五十歲左右；若是在林地中，樹胸圍成長的速度大約只有一半，所以，這棵樹就可能是更加罕見的三百年神木。

測量樹齡最簡單的方法之一，可適用於年輕的針葉樹上。針葉樹每一年都會新增加一圈樹枝，我們第一眼看見針葉樹的樹枝時，或許會覺得它的分佈看似沒有規則，但當你仔細觀察一顆年輕的雲杉或松樹時，將會明顯看到樹枝分層的特徵，每一層，或者圈，都對應一年的成長。我記得兒時踩著這些樹枝層爬上樹，對於爬樹的人而言，它們就像是樓梯一般，但當時的我還不懂得欣賞這些總是任我攀爬的樹枝圈。

有些常綠樹（例如智利南洋杉和松）的葉子可活上十五年之久。在每一片樹葉中，時常可看到樹木每年成長的軌跡，可藉以推斷其樹齡。如果常常練習，那麼你或許會開始留意到，當愈爬愈高，或者當土壤愈貧脊時，常綠樹緊抓著葉子的時間也就愈長。

細枝常會以波浪形圈住樹胸圍，這種每年「新芽刻痕」（bud scale scars）紀錄著一年的成長，可用來觀察一棵活樹過去幾年間成長了多少。

樹木可提供線索，告訴我們大地自身的歷史，生長於開放鄉間的樹，其林冠會比在林地中時更加的向外延伸。我們可以利用此線索來推估，一棵位於林地內、向外延伸的大型樹木，是第一棵在此處落地生根的樹木，在這個社區變得熱鬧且擁擠之前，它過去曾獨自在此孤單地成長茁壯。

當我們穿越林地時，若是在樹木之間遇到古老的溝渠、柵欄或石牆，這永遠值得我們停下來研究生長於這些東西兩側的樹木。該處存在某種障礙物表示一個事實，那就是在過去的某個時間點，這種古老界線

的其中一側，過去很可能是開放的鄉間。藉由觀察生長於兩側的樹木，我們通常可以非常輕鬆地推敲出，哪一側是較古老的林地。有些樹木，特別是樺樹、白蠟樹和山楂樹，繁殖得相當快，它們那隨風飄揚的種子，（山楂會隨著鳥飛起來）很快就會進駐任何開放、未被當作牧場的地面。至於其他樹種，就需要比較長的時間，才能建立起王國。而在這些樹種之中，小葉的椴樹則是判斷古老林地最可靠的線索。

在我家附近的森林中，有一道溝渠，將山毛櫸和樺樹分隔兩邊，跨越溝渠時，我明確知道自己正踏入另一片森林。

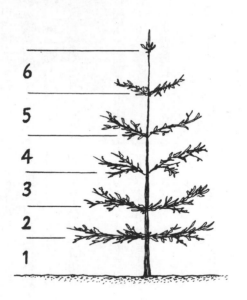

針葉樹的樹枝圈和芽痕顯露出樹木每年成長的軌跡。

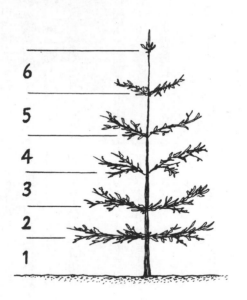

🔥 火（Fire）

英國有一個地方很特別，那就是陸地通常太潮溼了，使我們

070

無法在英國的闊葉林地中體驗野火。身為島嶼國家，我們只有可能在針葉林地和乾燥的草原、石楠或羊齒蕨中，體驗這種野火，但火在世界上大多數的林地生活中，其實佔了很重要的一部分，因此，這個主題值得我們接觸一二。

若你在丘陵地帶中，發現樹木朝著上坡那一面的底部，出現沒有樹皮的三角形疤痕，這可能就是該處早期曾發生過森林大火的一項證據。樹葉、細枝和其他乾枯的植物成分，鋪滿森林的地面，而後這些東西會沿著山丘斜坡掉下山，累積在樹幹面對上坡的那一面。當火苗在森林中流竄時，這些平常收集起來的雜物便會成為野火的燃油庫，使得這些樹木在面向上坡的那一面燃起小堆的營火。

野外曾發生過森林火災的另一項線索，是沒有中等樹林的樹木。森林火災會燒死所有年輕和多數中等樹齡的樹木，留下已紮根深植的大型樹木。但過不了多久，樹木便會展現其拓殖能力，為林地帶來新生命，留下一種奇異的老少配組合，中堅份子反而少見。

有一次，我行走於英國的新森林國家公園（New Forest）時，遇到燒焦的大地，我猜，那邊應該曾被刻意放火燒山，而這種策略性的再生和管控燒山計畫，在許多地方皆有所聞。羊齒蕨會被燒成灰燼，所以遺留下的痕跡相當少，但是，許多紮根更深厚的植物則會留下線索。我非常清楚地觀察到一件事，被燒過的植物骨幹上，所遺留下的炭化痕跡並不對稱。南面的樹葉，雖然有些輕微的燒痕，但它們還留在樹木上；而北面的那些葉子，則是燃燒殆盡。我的推理是，來自南方的風將火焰帶離南方的葉子，同時，將其吹向北面的每一根細芽及樹枝，這表示北面所承受的苦難，不僅只來自南面的火焰，還會有北面本身的炎火。

在我們將目光從樹木身上挪走之前，記得再上下瞄最後一眼。若你注意到樹上的槲寄生，先稍待片刻，試著猜一猜，這棵樹是哪種樹。槲寄生這條線索告訴我們，這棵樹是外來品種，或者，至少是不常見的樹種：栽培的蘋果樹種、混種椴樹、槲寄生這條線索告訴我們，這棵樹是外來品種，或者，至少是不常見的樹種：栽培的蘋果樹種、混種椴樹或混種白楊樹。

仔細觀察一棵孤立樹木正下方的地面，你將會看到一個微小的環境。每一棵樹會遮蔽出雨蔭的形狀，或是從霧濛濛的空氣中獲得水分，製造出比周圍潮溼或較乾燥的環境。還記得有一次在森林中健行時，我突然停下腳步，全身定住靜止不動，以免外套發出沙沙的聲音被發現。我想，我聽到了數百種小動物在我身邊爬行的聲音，那是霧氣在樹上凝結，並且滴落到下方乾燥山毛櫸樹葉地毯上的聲音。

有些動物，例如綿羊，喜歡樹木所提供的的陰影或遮蔽，而綿羊的糞便，又會在林冠的下方形成天然的肥料。每次你遇到赤楊樹時，都可以留意一下樹下的光景，它們和菌類合作，搞定氮肥，所以赤楊樹的樹葉也會回報下方的大地，使土壤更加肥沃。樹木也會保護它們自己腳邊的草地，避免結凍，留住來自日照的熱能。這些小小的差異加總在一起，讓我們有機會看到和聽到樹木下的動靜，而這些是你在健行途中的其他地方，或許不會發現的。

4

植物

當我們看見熱狗時，為什麼應該要小心步伐？

我們在健行途中發現的所有植物，都是屬於人生勝利組，為了勝出，它們都需要某些特定的東西，以幫助它們留在成功的康莊大道上。若發生在植物下方、上方、周遭或身上的事情，從特定通道進入其體內時，植物就會頹然倒下。實務上，大多數的推理，都可從留意尚未死亡的植物開始。

以結果論來說，這是一件很殘酷的事。如果植物的耐受度很廣泛，那麼它就會保持一張撲克臉，幾乎不會透露出什麼端倪；但若是它很神經質、極度敏感，那麼，它描繪的結局可能也是近乎驚悚。如果你打電話告訴我，你正看著一群健康的柳絲藻，我也只能說，你看到的其實是一座池塘，或者是流動非常緩慢的溪流。柳絲藻（Lesser pondweed），就如同它的名字，需要水，除此之外，它是一個相當好相處的、整個北方國度都可發現它的蹤跡。

不過，如果你告訴我，你看見黃色的野花——威爾斯聖星百合花（early star-of-Bethlehem），要問我有什麼想法，我或許會說：「我知道那附近有一家可愛的咖啡店，如果你是二月的時候在那邊，一定很棒，至少你是在溫暖乾爽的南坡，太陽也為了你露出臉來。」

就天然導航的目的而言，我們對於落在生存條件耐受度光譜兩極端植物的興趣，可能只有三分鐘熱

度，因爲最容易被取悅以及最不容易被取悅的植物，能幫上我們的地方有限，其中一端的植物太罕見、另一端所透露出的線索又太少。還有很多植物都可以爲我們彩繪出有趣的圖案，這些才是我們有可能找到並且辨識出來的。此外，在這些植物中，能夠透露出少量秘密資訊的那一種，對我們而言，是最理想的。

人類的徵兆 (Signs of People)

咬人貓（Stinging nettle，別稱蕁麻）很容易發現並且辨認出來，它們很常見，但這並不表示咬人貓會生長於任何地方。咬人貓只會在磷酸鹽豐富的地方茂盛，而人類有一種使土地含有更多磷肥的習慣。人類的生與死，都會使一地區所含有的礦物質愈來愈豐富，所以，咬人貓是人類活動或是某種居住行爲的一項強而有力的線索。咬人貓在那種施肥過的田地邊緣特別常見，但是除了這些之外，它們還能提供更有趣的線索。

如果你已經健行了好一陣子，都沒有看到任何蕁麻，卻突然之間遇到一大叢昂首闊氣的這種野草，這便值得你停下來調查一番。近一點、再更靠近一點，觀察地面，但別太近扎到你的鼻子，你便會有很高的機會，揭發蕁麻的成功故事：這是一棟毀壞的建築物、一個古老的墓地、或是尚未在山尖上現身的村莊的第一道線索。它可能內斂有如古老的迫擊砲，但是起因就藏在被酸性覆蓋的綠色頭髮之下。

記得在我住處附近的森林中，發現兩片不尋常的蕁麻，不論我怎麼想破頭，都無法解釋爲什麼它們會出現在那裏。其中一片位於森林深處，另一片就在田地的邊緣。我知道，這其中必定有什麼道理可以解釋，這兩片蕁麻爲什麼分別立足於那裏。終於，在詢問一位當地的森林管理員後，我解開了這個謎題。其中一處是曾豢養過雉雞的廢棄雞棚，而另一處，則是農夫以前用來儲存尚未使用於田地上的一袋袋肥料。

接骨木（Elder）和金錢薄荷（ground ivy，野芝麻屬植物家族中的一種野花）跟常見的蕁麻一樣，也有喜歡磷酸鹽的特性，但是我們比較有可能先發現咬人貓的蹤跡。有的時候，我會步行經過一個名爲豪頓橋（Houghton Bridge）的小村莊，和許多古老的村莊一樣，其中一邊已有些損壞。朝著這個村莊徒步半

鳳梨草（Pineappleweed）

英里，不會發現任何蕁麻的蹤影。接著，道路的邊緣突然稍稍隆起，就在那裏，篡出許多蕁麻和接骨木花，這兩種植物喜歡在村民們止步的地方冒出陸地。我們可以看到它們在過去曾為附屬建物的瓦礫堆之中，慶祝自己的小小勝利。

如果鳳梨草微弱的香氣，在健行的途中襲擊你的鼻子，記得停下來並且觀察腳邊的植物，鳳梨草（Pineappleweed）很容易辨認——它擁有黃綠色的小花，外型為小圓椎狀。當鳳梨草被靴子或手指輾壓時，就會散發出強烈的鳳梨味，所以它們的發現，是一項非常可靠的指標，代表寧靜的地面受到驚擾。鳳梨草是少數在經常遭受踩踏的道路旁，活得很好的植物之一。車前草（Plantains）也會沿著小徑的邊緣生意盎然，你可經常在大馬路邊看見它們那寬大扁平的葉子，這種地方可是很少有其他植物可以茂盛生長的。

在人類或動物會頻繁經過或踐踏、長滿草的地方，三葉草（Clover）會在那邊繁榮茂盛。若仔細觀察草坪，你通常可透過三葉草生長的數量，來推測出常被踐踏的區域，就不會錯認我們在自家花園裡踢足球的地方——雖然位於踢球處兩端的草皮，會被磨損到剩下泥巴，但是在球門之間，則會有一條三葉草地毯。至於雞奔跑的路線，也會有一條三葉草線示出來。

毛地黃（Foxglove）、薊（thistle）和罌粟（poppy）則是另一種該處有繁忙人類活動徵兆，它們指出地面被打擾的跡象，通常土壤曾被翻動過。這些植物的種子會耐心地在土壤中伺機而動，等待誰能夠用某種方法，來個天翻地覆。這就是為什麼罌粟會和戰爭紀念扯上邊——砲彈炸翻壕溝中的泥土，而後罌粟便會覆蓋受傷的大地。

當林地中有任何地方被清空，或是輪子、雙腳將泥土翻覆，所遺留之潮溼痕跡邊緣，毛地黃就會突然出現。記得留意它們的花朵，是如何指向擁有最多光線的地區。

植物們正試著將我們和大地之間的歷史記錄下來，而有些植物比其他種類的記憶力更長久。車葉草（Woodruff）是一朵朵白色的小野花，它們安坐在方形的莖枝上，其下方則由大約八片細瘦的尖形葉子所組成，好似一顆綠色星星的叢生葉（rosette）。車葉草帶有乾草的味道，若是你在林地中遇到車葉草地毯，便可確定自己所在林地相當有歷史，因為車葉草的繁殖速度很慢。車葉草和薊（thistle）不同，薊會乘著風，由一處跳往另一處，而車葉草散播到新地點的速度則非常緩慢。相反的，許多常春藤、峨參（cow parsley）和一種名為斑葉阿若母（lords-and-ladies）的海芋，則是身處於最近才形成不久之林地中的一項線索。植物的生活樣態，清晰地描繪出我家附近的森林，有植物們新開發的區域，以及歷史悠久的區域；有些時候，古老的溝渠變身成為歷史和現代、車葉草和峨參之間的界線。

如果你深入內陸，在那裡遇見名字聽起來跟海有關的植物，這便是人們將大海的成分帶入一地區的線索：鹽。丹麥抗壞血病草（Danish scurvygrass）、沿海車前（sea plantain）或擬漆姑（sea-spurrey）都是海岸植物，他們尾隨砂石車的鹽巴，一路跟到內陸道路的兩旁。丹麥抗壞血病草是一種低躺在地面的野花，

有四片細小的白色花瓣，若發現這種植物沿著道路兩旁生長，並且周遭環境允許你安全地更進一步調查的話，或許能揭發出更完整的故事。

沿著道路兩旁生長的丹麥抗壞血病草，是一項很棒的線索，告訴我們，鹽分曾被施加於道路上，但它也是一種需要大量陽光的植物，所以，較常見於這些道路面向南方那一面。儘管如此，我們還要小心轉彎處，因為這些汽車轉彎的地方，將會從道路上甩出更多的鹽分，就像一台離心機那樣。因此，抗壞血病草在筆直的道路上時，是一個較為可靠的指南針。

牛津千里光（Oxford ragwort）是另一種藉由工業化，成功向外拓殖的植物。它從遠處看起來和其他種類的千里光草很像，外表是典型的高雜草。在一年中的第三季時，每一條莖的頂端，都會綻放著亮黃色的花朵。千里光草會在沿著鐵軌的人造岩石環境中茂盛，由於它喜好大量陽光，所以會較常出現於面向南方的邊界。因此，當我們坐在向東及向西行駛的火車或汽車上時，從同一扇窗戶向外看的風景，將會截然不同。牛津千里光是一種很聰明的植物，因為它找到屬於自己的生態區位利基點，很少有其他植物能和它一樣，在該處茂盛茁壯，它和所有的企業家一樣，藉由此生態區位獲利。牛津千里光不只能在鐵軌旁嚴苛的岩石環境中頭好壯壯，接著還能利用鐵軌本身，沿著邊緣傳播自己的種子。

接著，是時候該來談一些比較沒有那麼香甜可口的線索了。若你發現大量的亮黃色花朵，如天女散花一般散落於一田地之中，而這些黃花長得比周遭的雜草都要高，而且朵朵充滿自信、抬頭挺胸，那麼可千萬別吃這些花，不論你有多麼地渴望這克難的午餐。當它們充滿自信地挺立在那邊時，這便是絕對正確的真理。牧草會被綿羊或其他草食動物吃掉變短，只有這些高挺多汁的東西，會被完好如初地保留下來。理由應該很清楚了——這草有毒。就算不全然是毒素的原因，至少這些植物對綿羊而言，是苦到食不下嚥的。連綿羊都覺得太苦的植物，則是會讓人類立即作嘔。如果你看見植物果斷地以某種奇怪方式生長，那麼這可能也是一個線索。找到一株四葉草代表幸運，

但如果出現大量的四葉草，那就是有使用除草劑的線索了。除草劑可導致生長畸形，例如花心為正方形的雛菊，或是扭曲生長的薊。

植物不只會透露出人類的習慣，對於所有其他種類的動物也是如此。後面的章節將會一一介紹各種動物的習性，但不論我們在何處健行，都有一個全體通用的大原則可以遵循。如果一片陸地展現出特別豐富的植物生態，這表示該處土壤相當肥沃；而若是這樣的現象僅限於小範圍，那麼這大致上代表著，人類或動物會以某種方式使這塊地變肥沃。不論我們到何處探險，後院或是僻遠孤寂之地，這個原則都適用。動物的生活、排便和死亡都會影響植物的生命，我們可由植物身上回溯，推理出該處有何種動物（包括智人）生活於其上。

✿ 風和溫度的線索（Wind and Temperature Clues）

植物正如同樹木一般，能提供我們風和所暴露環境的線索。我們應該預期，在非常高的地方會是光禿禿的——我絕對不會忘記位於坦尚尼亞的吉力馬札羅山（Kilimanjaro）的平原，接連好幾英里的平坦大地皆是如此一片荒蕪，以至於它看起來像是月球表面一般。但是，在所有的植物死盡之前，植物種類的多樣性會隨著海拔高度增加而降低，有時甚至會是急劇地減少，也許會在一千英尺的高度之內，從原先擁有的三十種開花植物，突然消失殆盡。我們也發現，海拔高度會影響植物生命和循環的時間點。高海拔處的花朵往往開得較晚，這經常令我喜不自禁地想隨著花兒綻放的步調爬上山，雖然無庸置疑的，這會讓我被一路往上的蝸牛給趕超上。

羊齒蕨是這些植物中，讓所有健行者都熟悉的植物之一，但除了將它視為背景之外，幾乎沒什麼人能在羊齒蕨身上看出更多端倪，有時，甚至還會視它為障礙物。羊齒蕨對於風和溫度有一大堆自己的想法，若我們開口詢問，它們會非常樂意分享。有些人認為，羊齒蕨是不太可能會結霜的指標，所以它是優良紮營地的一項線索；然而，其他人則將羊齒蕨視為該地區將會有許多糠蠓（midges）和壁蝨的警示，所以是

078

紫營的爛地點。你可自行決定哪一樣會讓你覺得比較不舒服，看是結霜、還是糠蟓及壁蝨，再利用羊齒蕨作爲明確的指引。

羊齒蕨最有用的線索，是它對於水位和風的強度相當敏感，因此它可標示出一幅該地區何處會溼、何處有風的地圖供你參考。博物學者克里斯多福・密西爾（Christopher Mitchell）甚至發展出它自己的「羊齒蕨風力等級」，向弗朗西斯・蒲福爵士（Sir Francis Beaufort）致敬。參見下圖。

你是否看過那些可做爲擺飾的溫度計？裝滿透明液體的玻璃柱，還有彩色的玻璃小玩意兒懸浮於其中。[3] 隨著溫度上升，不同顏色的彩球會浮起，我們便可得知溫度是多少。令人驚奇的是，行經的花朵也會爲我們做出類似的貢獻。如果在一個寒冷的清晨開啓你的健行，會發現只有非常少數的花朵已經完全綻放，但是隨著健行行程的推進，以及溫度緩慢的升高，你將會發現，每一種溫度都會被身邊的花朵給標示出來。許多花朵，例如錦葵科的植物，需要溫度升高超過攝氏五度以上，才能誘發它們開花；而鬱金香則只需要攝氏一度的增溫；番紅花甚至會對僅僅攝氏〇・二度的溫度變化有反應。這種效應在那些最大、最棒的公共花園中，更容易觀察到。所以，如果你在清晨發現這些植物之一，那麼記得寵愛一下自己，享受穿越於大自然牌溫度計中的樂趣。

3 讀者可參考伽利略溫度計。

無風（Calm）	不足 1mph	濃密的羊齒蕨，二公尺高
軟風（Light Air）	1–3mph	濃密的羊齒蕨，一公尺高
輕風（Light Breeze）	4–7mph	矮小的羊齒蕨，只有〇・五公尺高
微風（Gentle Breeze）	8–12mph	羊齒蕨被帚石楠（heather）和雜草取代。

註：mph爲風速單位英里每小時。

杜鵑花（Rhododendron）的葉子會對溫度有所反應，隨著溫度下降，其葉片會愈垂愈低。對於歐洲品種的杜鵑而言，此效應相當微妙，不容易發現。但是當這些植物身處於美國或亞洲時，這個現象又會非常顯著，凜冬時，杜鵑的葉子甚至會從幾乎水平的角度，下垂變成垂直的角度。

🌿 天然導航（Natural Navigation）

幾年前，我和國家公園巡查員及BBC的製作人，在位於愛爾蘭梅奧郡的巴利克羅伊國家公園（Ballycroy National Park）之中走著，當時正在爬坡，從針葉林地帶進入一區草原地帶。我們的路線是沿著一古老的林地排水溝前進。一脫離林地時，我發現排水溝左邊的顏色變了。從遠方看過去時，顏色發生改變那一面的排水溝，被帚石楠覆蓋著。由於帚石楠需要大量的陽光，所以溝渠兩面顏色的迥然不同，告訴我們其中一面必定是向著南方，這是我們正朝著東方前進的一項明顯徵

面向南方的帚石楠形成較暗色的線條。圖中我們朝著西方看過去。

兆。我向巡查員指出這個不對稱的地方，他表示，自己過去從未發現這個差異。那位巡查員已在這片林地中工作超過十年，若是說到他的泥炭（turf），我那淺薄的知識永遠比不上他深入，但我們總是可以發現新的事物。有些時候，反而需要透過陌生面孔的雙眼來挖掘新的線索。我完全相信，同一位巡查員也可能在我家附近的那片林地中，指出許多沒有被我察覺到的徵兆。

每個人可能都知道植物需要陽光，而且其需求量不盡相同，但是在這個簡單事實之下，還有更美妙、更深一層的含意。一旦學會如何閱讀植物密碼，便會有大把的資訊在那裡等著我們。

起身踏青吧！在春夏時節到花園或公園中走一走，留意雛菊們的動向。你應該可以在開闊的區域中，發現大量雛菊，尤其是在那種稍微向南方傾斜的開放土地上。現在，讓我們將目光放在建築物和籬笆的北面，看看那邊的雛菊是如何少得可憐。雛菊熱愛陽光，而我們的陽光大多來自於南方。

一旦開始留意到這個效應，你將會發現不論觀察何處，都會發現此現象。我最近曾注意到一地區性景點，名為丹門斯花園（Denman's Gardens）的地方繞一繞，我不是很確定，那天早晨中是哪一種植物最適合做為指南針，為我指點方位，但是在到達後的數分鐘之內，我便知道，就是那嬌小的勿忘草（forget-me-not）了。

觀賞野花對光照量之敏感程度，最優雅的方法之一，便是當你通常都是向下看時，改由向上觀察。下一次，你發現自己正穿越一林地，並偶然察覺到一大片魔幻的藍鈴花海時，除了醉心讚賞那花海之景外，接著還要仰起頭來向上看。藍鈴花（Bluebell）是許多不喜歡全陰或全日照的花朵之一，所以，當你從藍鈴花的位置仰望時，有可能會發現樹冠之間的小小間隙，讓少量斑斕的陽光，得以和遮蔭混合在一起。

下一個要知道的事情是，花朵的方向，並不比我們發現它們的地點來得隨機。花朵肩負任務，而且此任務可是攸關視覺效果，它們要很有吸引力，不是為了吸引我們（雖然對人類的吸引力也幫助了不少物

種），而是要吸引蜜蜂和其他能幫花朵傳播花粉的飛行昆蟲（airborne insect）。

光線在這個過程中，扮演一個重要的角色，所以花朵面向太陽愈近，看起來就愈顯眼。每一朵花各自都與陽光之間維持著錯綜複雜的關係，如果回去觀察你的雛菊，會發現在第一眼時，它們看起來挺直向上，但若是更靠近一點，觀察那些長得比較高的雛菊，你將會看見它們的花莖，有許多其實是微微彎向南方的天空。如果他們曾沐浴於晨光之下，或許會微地偏向東南方；下午時，則是會偏向西南方。

通常花朵的方位，是介於東南和南方之間，但我們務必要記得，真正指引它們的是光，花朵本身對於指南針上的方位並不感興趣。林地邊緣的毛地黃，往往會讓它們的花朵遠離樹木的方向，不計方位。因為遠離樹木的方向對它們而言，才是大部分光線照過來的方向。就這個習性而言，它們一點也不特立獨行，有不少同道中「花」也是如此。

到目前為止還算簡單易懂，但為了更深入了解花朵和光線之間的互動，我們還需要知道一些花朵對於棲地偏好的知識，雖然這會讓事情變得有點挑戰性。毛茛（buttercup）家族中有許多種野花，其中每一種各自都有其獨特的生態區位。還記得一次，我帶領健行隊，繞著西薩克斯郡的威爾德和白堊丘陵博物館（Weald and Downland Museum）走一圈，我們發現一個被毛茛圍住的小型樹籬。起初看起來好像是這些毛茛隨機萌芽生長，但是更靠近一點檢視它時，毛茛的馬腳就露出來了。原來在我們眼前的毛茛，其實為兩種不同品種，有多毛的一種、匍匐蔓延的又是另一種。多毛的毛茛，比匍匐蔓延的毛茛需要更強烈的陽光，因此前者霸佔了樹籬的南面。除了毛茛的例子之外，紫羅蘭家族的成員也有類似習性。

這就是我剛剛提到比較有挑戰性的地方了，因為有些花朵，或者說同一家族中的部分花朵，擁有令人混淆的偏好。所以，不能光認定一排特別茂盛的野花必定代表著充足光線，便就此倉促地指認出朝向南方的那一面。此時，我們可改遵守其他一些簡單的規則。

第一條通用法則是，如果你遇到各別面向相反方向的兩個邊岸，其中一邊有大量不同種類的野花，而

另一邊則相對較少，那麼，便可獲得一強而有力的線索——較熱門的那一面是面向南邊的。另一個比較簡易的輔助秘訣是，如果找到某種你可以想像它會於某個時間點，出現在你廚房中的植物，那麼它大概就是喜歡光線的植物了，因此，這種廚房植物會是辨認南方的一項可靠指標。野生的植物，對於大量光線都有強烈的偏好。還有很多野生水果也是如此——草莓、黑刺莓（dewberry）、雲莓（cloudberry）——而這個規則還可延伸至栽培水果（cultivated fruit）上，只要記得另一個簡單的原則：甜就代表南方。

水果中的甜來自糖分，而製造糖分需要很多能量，而這個能量只會來自一個地方，就是太陽。在英國的北坡上，找不到大量的葡萄藤，若是真的讓你找著了，這個線索，代表附近將會有一個口袋空空的葡萄園主人。

大部分的莊稼植物都是種來提供我們能量，不論是以何種形式。所以，我們會在南向坡上找到高能量的草，例如大麥（barley）和小麥（wheat），如果農夫有得選的話。這個道理也適用於許多油料作物，例如澄黃色的油菜籽田。我去年籌辦了一堂二十四小時的密集自然導航課程，在六場健行訓練的最後，我為已經很疲憊的學員團隊設計最後的挑戰。我要學員們找出位於他們南方數英里遠的一個石拱門，沒有任何地圖、指南針或GPS。這項挑戰實際上比聽起來難上許多，尤其是在陰天時。大部分的團隊帶著自信出發，但大約在挑戰中途，我便看見此團隊一時失去方向。我很高興團隊中的其中一位學員，還記得上面提到的簡單法則，他揚起頭來對眾人說，「我們在斜坡上，而且所見之處盡是經濟作物。南方一定是往下山的方向！」他們找到了拱門。

如果你發現，自己正從邊緣觀察一片農地，確認一下有沒有看到任何雜草。農地中的野草，由於遮蔭的關係，會長得比較高，所以有時候可觀察出，這些雜草正在為我們指出光線最不易到達的地方。因此，我們便可從雜草的高到矮反向找出南——北線。

我還發現另一個有些奇特的規則，任何花名字尾是「wort」的，有很高的機會是喜好陽光的野花。狸

藻（Bladderwort）、艾草（mudwort）、漆姑草（pearlwort）、岡羊栖菜（saltwort）、鹽角草（glasswort）、新疆千里光（ragwort）、傷草（woundwort）以及許多人愛用的聖約翰草（St John's wort，又稱貫葉連翹）皆為唾手可得之方向指引。雖然這個規則有少數例外而非通用準則，但它還是滿有幫助的。

另一個不錯的一般性原則，是大部分的海岸野花喜歡大量光線，所以，如果你遇到某種植物的名稱，隱含著和海邊相關的資訊，例如「海」（sea）或「沙」（sand），那麼我們便可賭上一把，姑且猜它同時擁有耐鹽分以及喜好南方的特質。

至於躲避光線的植物名單則比較短，原因也不難想像。除了苔蘚和地衣外（我們晚點再來對付它們），有少數大型植物值得我們了解一番。

所有的蕨類都需要水氣。潮溼、典型的陰暗處，也常見於於岩石裂縫，蕨類喜歡在以上這些地方開始它們的一生，但即便如此，它們還是會表現出對光線的高度興趣。一旦蕨類冒出頭來，便會可靠地讓自己轉向光源。車葉草，我們之前遇過的古老林地指標植物，同時也是一種耐陰植物，宿根山靛（Dog's mercury）、露珠草（enchanter's nightshade）這兩種也是。而我發現，由這些耐陰植物所編織出來的地毯鋪滿了我家附近的森林，但是當我繼續前進，才剛碰到林冠稍微打開陽光可溜進來的地方，它們就會像吸血鬼一樣立刻撤退。野花中還有許多都可做為指標性植物，我在附錄二中列出更多我所偏好的植物。

❋　❋　❋

二○一○年二月，我為自己訂下一場挑戰，不使用地圖或任何導航儀器，橫越我在歐洲所能找到最蠻荒的地景之一──西班牙加那利群島（Canaries）中的拉帕爾馬島（La Palma）。雖然這種帶有探究性質

的挑戰行程，總能讓人學習到許多東西，但是我很難提前預料到自己會學到最有價值的課堂是什麼。而這一次，當我在一村莊的邊緣停下腳步、啜飲水瓶中的水、一眼望去眼底盡是開滿荒廢田地的高大橘色花朵時，我又驚又喜地和此趟旅程的第一堂課相遇。

被單一品種的花佔據，以及我的口渴所代表的意義──我發現自己盯著它瞧的時間比其他情形來的久，這便帶來那些偶然邂逅的開心發現之一。數百朵橘色的海神花（protea flower）中，每一朵都是先開其中一面：朝向南方的向陽面。望向四周，我現在可看到身邊環繞著數千個這種指南針。我已經在無以計數的其他花朵身上，也看見這種習性存在。當我們花費時間留意周遭時，大自然經常是以一個線索來回報我們，然而有些時候，鮮豔的指南針反而容易被人視而不見，這還真是不公平。

有的時候位於南面的花會先綻放。例如此圖中的海神花便幫助我越過拉帕爾馬島的艱困地形。

🌿 長春藤的六個秘密（*The Six Secrets of Ivy*）

英國有數種木質藤本（woody climber）植物，這些植物在世界上許多其他國家（例如美國）被稱為藤（vines）。我們最熟悉的便是常春藤（ivy）、忍冬（honeysuckle）、狗薔薇（dog rose）、歐白英（woody nightshade）和鐵線蓮（clematis）。

藤類會展現出一些不尋常且很有趣的生長特質，一旦我們熟悉之後，便可以利用這些特質作為線索。

所有的攀緣植物都需要寄主在其攀爬時提供支撐，而為了找到寄主，它們會顯現出某種「背光性」（negative phototropism）。當我們在討論樹木時，向光性（phototropism）是由光線強度調節植物的生長；而背光性（negative phototropism）則是某些植物背離光線生長的傾向。雖然植物大多數都是往有光線的地方生長，但是，對於那些需要尋找寄主的植物而言，背光性則是一種較符合邏輯的特質。藤類需要尋找樹木，而樹木會製造陰影，因此，若是攀緣植物遠離光線生長的話，找到樹木的機率就會比較高。

你會在那種光線和陰影相互交織的地方，發現許多此類攀藤植物，例如散落的林地或是森林邊緣，如果你遇到的藤類生長在陽光直射的樹木南面，便可明顯地觀察到這個現象。觀察最早生長於此的那些藤類，你應該會看到它們是如何在其北邊樹木的陰暗面賭上一把。當觀察藤類的此項特質時，或許你也剛好注意到，忍冬會繞著它的寄主，以順時針方向將自己包起來。

在最早期的天然導航課程之中，我發現自己還滿常提到常春藤的，不論它是否可用來尋找方向。我必須誠實地回答自己：「在內心深處，雖然我知道，常春藤正試著透露一些什麼，但至今，所有我企圖將它破解出來的努力都失敗了。」

我現在知道常春藤的確擁有六個秘密，我也領悟到，為什麼這要花上幾年的時間來破解它們，長春藤無疑是我在健行途中所找到最有趣的植物之一。我喜歡尋找那種需要耗費許多時間才能解密的線索，常春藤充滿挑戰性，因為隨著它生命中不同的演進，其生長方式也會產生相當劇烈的改變。

常春藤的生命中有兩個主要階段，它在每個階段中的行為皆大不相同。如果我們想像一片典型的常春藤葉子，擁有尖突的裂片，那麼，我們所想的便是青少年時期的常春藤。當常春藤還年輕時，需要尋找自己的寄主樹木，所以它展現出背光性，遠離光線生長以幫助它抓住一棵樹木。一旦常春藤找到寄主，便會沿著寄主樹向上生長。在某個時間點，通常是在大約十歲的年紀，當它高到得以接觸到大量的光線時，常春藤便開始邁入其人生的第二階段。它的葉子會完全不同，從擁有許多尖突的裂片變成只有一個，此時常春藤第一次關鍵性地轉為向光性。

我們可非常輕易地觀察出常春藤的這兩個階段，當你知道方法之後——只要尋找有常春藤一路延伸向上生長、非常大型的樹木，而且有一部分像灌木叢一般茂密的常春藤以背離樹幹的方向生長。觀察位於下方低處的葉子，靠近樹幹的地方，在這裡，你將會發現第一階段的常春藤葉，有裂片和數個尖突。現在，將目光放在更高一點的地方，你很快便會注意到葉子的形狀簡單多了，只有一個尖突。事實上，由於它們看起來是如此地不同，因此許多人會忽略常春藤的生長軌跡，很難接受此種樣貌的葉片也是常春藤的葉子之一。如果你看見任何叢生的綠色植物，接著還有紫色或深色、看起來像乾燥胡椒粒的花朵，那麼你

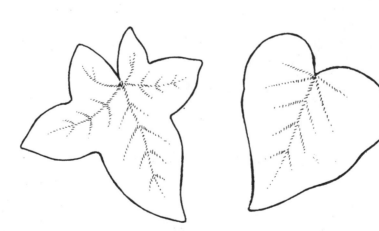

青少年時期的常春藤葉片擁有許多裂片（左）；成熟後的常春藤葉片只有單一尖突（右）。

眼前的東西一定就是處於第二階段的常春藤，因為第一階段的常春藤還不會長出花朵。

現在，我們已經準備好要講常春藤的前兩個線索了。看一看青春期的常春藤是如何背離光線生長的，這個現象在有大量光線的樹木底部周圍特別明顯。背離光線生長的情形通常不是很明顯，偶爾會有相當戲劇性的表現，有時你將會看到有半打的常春藤枝莖，圍在樹幹底部周圍延伸，拚命想要逃離陽光，從南指向北。

現在看一下長在樹木較高處的第二叢常春藤，這群常春藤熱愛光線，所以它們的行為會比較像其他大多數植物，表現出往最多光線的那一面生長（通常是南邊）。

在沉迷於這兩個線索幾年的時間後，我運氣還不賴，注意到隱匿了許多年，第三個還沒被發現的祕密，是我現在相當熱愛的一項線索。常春藤攀著樹木向上爬，同時也緊巴著這些樹木。常春藤借助短且硬的根——你一定知道我在說什麼，如果你曾費力地將常春藤從他的寄主樹身上扯下來的話。事實上，如果觀察一棵原先有常春藤攀附的平滑樹幹，常春藤被拉下來後，你將發現常春藤會留下它曾經在那裡生活過的痕跡。近距離觀察這個痕跡，你會見到此痕跡神似節肢動物：痕跡包含一個主要軀幹，也就是常春藤的莖生長的地方；軀幹兩邊有許多細小的線條，如同足肢一般，也就是常春藤的根曾經緊附於樹木上的地方。

這些根迷人的地方，在於它們只知道要遠離光線。相較於周遭的環境，樹木一定會比較暗，因此這會讓根朝著樹木本身的方向生長。雖然這是一個非常巧妙且高效率的系統，但也不是全然的完美，而此不完美就是我們可以找到線索的切入點。

如果樹木在某個陽光可到達的地方生長，那麼這些常春藤的根，除了會往只有相當稀少，甚至毫無光線的那一面生長之外，同時也會朝向樹木本身的陰影處發展，不過，前者的生長情形，會明顯比樹蔭下來

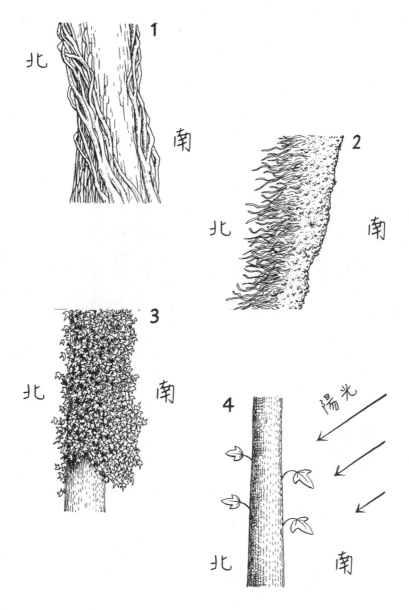

1. 青少年時期的常春藤會遠離光線生長，我們會看到它們由樹木的南面往北面的方向圍成一圈。
2. 常春藤的根會遠離光線生長，可指出北方。
3. 成熟常春藤朝著光線生長，而且在南邊比較茂盛。
4. 比起北面，位於南面葉子的尖端有稍微指向下的傾向。

的更茂盛蓬勃。在樹木的北面，經常有大量往北方延伸的陰影，這些根會覺得有點混淆，所以我們會發現它們會在樹木北面向外生長。你也可時常發現，這些位於北面常春藤莖枝上的根，在樹木的東邊或西邊向上生長，比起位於南面，這些常春藤顯然多很多。簡單來說，你只需要記得，這些根會朝著遠離光線的地方生長，而這些地方會有許多從南方照射過來的光線。

常春藤的第四和第五個秘密為一般性原則。在形成已久的林地中，比起中央地帶，常春藤較常見於森林邊緣。更實際一點來說，如果你試圖在一古老茂密的森林中尋找出路，而眼前突然出現大量的常春藤，那麼你可能走對了，森林的邊緣應該就在不遠處。常春藤在面北坡會比面南坡稍微常見一些。

第六以及最後一項我們可以尋找的導航線索，其實是可應用在許多植物（包含樹木）的一項技巧，不過我最早是在常春藤身上發現的，所以就將此功勞歸給常春藤了。

葉子的主要功能是採集光線，並且幫植物進行呼吸，葉子的方位對於交換氣體而言並不重要，所以我們會發現，光線對於葉子的排列方式佔有決定性的影響因素。最後看一下第二叢的常春藤單葉，或許你會注意到，樹木的北面和南面之間有著相當有趣的差異。在樹木的南面，樹葉可藉由朝向外圍的方向，來收集許多光線——意即，這些樹葉的尖端指向下方的地面。——因為許多陽光並非水平照射的直接光線，幾乎所有的光源都是來自上方。由不同的光線角度所造成的結果，就是位於南面樹葉的尖端會指向下方地面，此種指向下的趨勢較常見於南面，北面葉子的尖端則比較接近水平一些。雖然這種現象不易察覺，但還是值得我們留心，照射到樹木以及樹上常春藤的光線愈多，此現象就愈顯著。一旦你觀察到幾次這種現象，你就會知道，該如何在任何闊葉植物身上尋找這些線索，雖然有時候差異並不大，不是那麼容易發現，但偶爾也會有很戲劇性的差異。

當研究過常春藤的向光性效應後，你便已準備好搜尋另一種雖然較不常見，但仍是相當迷人的經典範例：刺萵苣（lactuca serriola，又稱野萵苣）。刺萵苣是一種野生植物，和我們經常食用的萵苣是最接近

南

北

刺萵苣（lactuca serriola）。當暴露於大量的陽光之下時，葉片呈現北—南向排列。

的野生親戚，它強烈偏好大量光線，也很喜歡和這些光線互動，其葉片會自行排列成北——南向，因此人們便暱稱其為「指南針植物」。夏末時，我們會看到刺萵苣生長於荒廢之地、小徑邊緣和鐵軌旁的田地中，最常見於英格蘭南部。

對於植物和光線之間錯綜複雜的關係，接下來要讚賞的最後舞台則是鐃鈸花（ivy-leafed toadflax，別名常春藤柳穿魚）。我們可以藉由鐃鈸花的小型淡紫色花朵以及蛋黃色的中心，來辨識此美麗卻容易被忽略的野花。我們可在不列顛群島的大多數地區發現此花的蹤影，鐃鈸花會從岩石和牆縫中冒出來，花期為四月至十一月。

關於鐃鈸花最美妙的事，是它本來是朝向光線生長的，直到它製造出種子，並且「意識到」自己必需將種子種回牆縫或岩石中之後，鐃鈸花接

著就會背離光源生長。我住處附近有一道牆，很得鐃鈸花的喜愛，而我則是樂於在一整年之中，不斷回去確認這些鐃鈸花從喜光變成厭光的過程。

🌿 冬日的顏色（*Winter Colour*）

在冬季月份裡，樹籬裡的山茱萸（dogwood）很值得你張大眼睛注意。如果你喜歡在非花季的花園中探索，那麼山茱萸（正式的名稱為 cornus sanguinea，或者又可以有趣味一點的名字稱它為隆冬之火紅紅木 midwinter fire）通常是園藝家在缺乏花兒容顏的季節中，找來增添色彩的常見植物。冬天時，山茱萸深紅色的細枝相當受歡迎，但是這種紅並非均勻分布，在植物細枝比較光明的南面顯得更加火紅。冬季的白天裡，山茱萸是我最喜歡的線索之一。

🌿 逃脫者（*Escapees*）

許多健行行程中所穿越的陸地，既不是花園也不是荒地，而是介於這兩者之間，就是這樣的地方，讓我們發現花園逃脫者的蹤跡。有許多植物，例如雪花蓮（snowdrop），會從馴化的園藝花朵，躍身一變成為在逃的野花。這些植物可作為健行路線已接近某種程度文明的另一項線索。沿著雪花蓮的足跡，我們常可回溯到某個人的後花園或是墓地。初夏時節，家裡附近我最喜歡的逃脫者是緞花（honesty），在許多歸途中，其紫色的花兒沿路歡迎著我回到村子裡。

🌿 植物的健康線索（*Plant Health Clues*）

船員們花了很長的時間，才意識到壞血病的症狀是由缺乏維生素C所引起。如果植物缺乏關鍵營養素，它們也也會出現生病的症狀。尖端處且沿著葉子主脈的黃化症狀，是缺乏氮的一項指標，而尖端與葉緣的黃化，則比較可能是缺乏鉀的跡象。如果植物的葉脈之間有縱生的線條，那麼它可能是缺乏鎂；若是

比較年輕的葉子呈現黃色，那麼它可能需要更多的硫。

🌿 隱藏在檯面下的線索 (Clues to What Lies Beneath)

所有植物都有它們能夠生存的土壤條件範圍，而pH值則是這個範圍中的一部分因素。有些植物，例如鐵線蓮，是鹼性土壤一項強而有力的指標，這也是為什麼「老人的鬍鬚」(old man's beard，正式名稱為葡萄葉鐵線蓮）的毛茸茸白色羽毛會覆蓋著鄉下白堊地區的灌木樹籬，但葡萄葉鐵線蓮不太可能出現在酸性的地方，例如花崗岩延伸出來的部分地區。在酸性的地方，羊齒蕨較為常見，而荊豆（gorse）則是最快樂的植物。泥炭沼地（moorland）上，綿羊身旁一定會出現荊豆，因為高沼（moor）通常是位於強烈酸性的岩石上。英國廣播公司第二台（BBC2）有個系列節目《回家的千百條路》（All Roads Lead Home），我在節目中將三位名人原地釋放，讓他們應用天然導航的技巧，來越過波德民高沼（Bodmin Moor），那邊蒼涼的景色，逼得這三個人不得不利用被風吹掃的荊豆形狀，作為少數可獲得的線索之一。

繡球花（Hydrangea）是能夠克服鹼性及酸性條件的園藝植物，而且是以無敵華麗的方式來回應土壤的酸鹼性：土壤為酸性時呈現鮮亮的藍色、中性時則為淡紫色、弱鹼性時又會變成粉紅色。

夏末的時候，我喜歡在課程中使用一個小小的教學遊戲，而它是我所知道，能幫助人見識到植物是如何為我們繪製出一張地圖的最好方法之一。在這個活動中，我帶領學員團隊進行一趟不長的健行，路線需要小心謹慎地穿越一河岸地到比較乾燥且稍微有些高度的地方，接著再一次回到位於不同地區的另一處氾濫平原。沿著河邊行走時，我鼓勵每個學員研究步道旁的植物及樹木，我們很常看見大量的柳樹，至於路邊的野花則有千屈菜（purple loosestrife）和鳳仙花。這兩種野花都是很特別的粉紫色，在水岸邊的綠色及褐色對比之下，格外賞心悅目。當我們開始爬坡遠離河流，柳樹及紫花不復視野之中，景色被偏好比較

乾燥條件的植物取代，例如山毛櫸和鐵線蓮。此時，我會對學員說，當有人覺得自己可以確認河流再次出現的位置時，記得告訴我一聲。

這個遊戲的結果，從來不需要等到河水進入眼簾才結束，因為花兒會宣告水的邊界位於何方，它們就像是會發光的紫色標誌一般，從很遠的地方就看得到。這項技巧的多種變化應用可行遍天下，由那些口渴的探險家實地運用，雖然不是同一種植物，但是原則卻是一樣的。此技巧吸引人的原因之一，在於我們不需要知道任何植物的名字，只要你留意周遭環境，並且觀察其變化即可。

許多植物喜愛水到了無可自拔的地步，甚至會將此偏好寫進自己的名字裡——任何名字中有「marsh」的植物都洩漏了它們對水的鍾愛。沼澤「Bog」則是另一種植物的偏好，沼澤之星（bog star），又稱「梅花草」（grass of Parnassus），它是溼地的可靠指標。沼澤吊蘭（Bog asphodel）是一種喜好潮溼的植物，不過它的拉丁名字隱藏了另一條線索：narthecium ossifragum——斷骨者。以前的農夫相信這種植物會使他們的綿羊骨頭脆弱，造成骨折。事實上，這種野花生長在養分稀少的土壤中，鈣質尤其缺乏，真正讓綿羊骨折的，是飲食中所攝取的礦物質不足，並非綿羊啃食這種植物本身所導致。

當我們跨越潮溼高地時，知道哪一種草指示出哪一條路可以讓你保持雙腳乾燥，是一件很有幫助的事。大型的莎草（sedge）和鹿草（deergrass），在潮溼的環境中欣欣向榮，然而席草（matgrass）只會茂盛於較乾燥的地區。如果對於分辨草類不是很熟悉，試著用你的手指搓一搓草莖，莎草草稈邊緣的形狀非常特殊，經常出現三角形的交會點，而大部分其他草類搓起來則是比較滑順。這個技巧可以用口訣記起來：莎草有邊、燈心草有圓、空心禾草立地而上。（sedges have edges; rushes are round; grasses are hollow right up from the ground）此外，禾草（grasses）的莖上有節，而莎草（sedges）和燈心草（rushes）卻沒有。你不用真的去記憶任何草的名字，也可以利用它們來導航。在你聽見壓扁聲時，低頭觀察並且了解該草所處的環境，接著，當遇到下一片乾燥地帶時，讓自己找回走在這種草之間的熟悉感。幾分鐘之內，你

便可在心中預先猜想出溼地和乾地的分布圖。（我注意到，有些健行者會下意識地使用這項技巧，完全沒有意識到自己其實就是在運用這個方法——但是如果你清楚知道自己在做什麼，那麼這件事做起來不但會比較有趣，也會提高效率。

有一次，我必須走在一名美國記者見證下，運用天然導航技巧，前往一個五英里遠，位於達特木中央的地方。我沒有走在步道上，而且絕大多數時間，都是被霧籠罩著，沒有地圖、指南針或GPS，這個任務相當具有挑戰性。在這些考驗之下，我會選擇哪一條路線來橫越沼地，而不是消失於沼澤中，是一件相當關鍵的事。我唯一擁有的地圖，就是由那些草類所繪製出來的，而隨著霧氣逐漸上升，我便能以火眼金睛掃視四面，根據線索尋找前方可行的路線，以及需要避開的地帶。

在這些次徒步期間，我還運用了另一個技巧，來精密地掌握當下風勢，以及更重要的，過去的風造成什麼樣的影響。這些草不僅提供我一幅地圖，同時也是我的指南針。我知道，過去幾天之內，風是由東方吹來（因為我對於這些事情保持相當程度的警覺心），然而，該處通常是吹西南風，因此這代表，所有的草都是被這兩股主要風力拉扯。不過，並非所有的草受到的影響都一樣：長得最高最顯眼的草，會受到最近期的風影響，由東向西彎曲，但是較短、被動物啃食過的草以及那些藏身在別人後面不招風植物的彎曲方向，仍然是受到盛行的西南風影響。這是一種很簡單的技巧，我們只需對風和草之間的關係抱持著一點好奇心。我甚至喜歡壓低觀察視角，在城市裡的公園中，以這樣的方式觀察草的彎曲方向。（特別的是，我這項技巧是發祥於太平洋導航的古法，早期傳統的領航員，學習觀察互相重疊的不同湧浪，並且利用這些資訊來回推風，再藉此找到他們的方向。）

人們很容易忽視草，但它們其實隱含了大量的線索。許多健行路線的終點，都有普通早熟禾（rough meadow grass）的蹤跡，這是另一種喜歡肥沃土壤，會在人類為陸地增添磷肥之處欣欣向榮的植物，例如蕁麻。

每一株燈心草、每一片葉片都可提供線索，告訴我們方向和該地可能的潮溼程度。較高長的草反映出最近的風；較矮短的草則是反映風的長期趨勢。

若你的健行路線會帶你到水邊，那麼我們便可以利用植物作為深度計，如果花和樹尚未對你提出警告，那麼一排茂密的香蒲（bulrushes，又稱寬葉香蒲 great reedmace，學名為 typha latifolia）可該讓你試著輕踩剎車了吧。這些植物不難發現，你會在夏季發現它難以置信地好辨識：它們會長出非常獨特的褐色穗，外形像熱狗，「熱狗棒」上開著深褐色的花。

香蒲會使陸地和淡水之間的界線模糊不清，就某個角度來說，它們實在是太厲害了，事實上，它們堅決佔領了陸地那一邊的地面，但是在它們所能染指到最遠的地方時，又會突然消失於水中，如果你看到插在草莖上的熱狗出現於燈心草之間，可別被吸引著繼續往前了，不論飛到那邊的那顆球、那頂帽子、那個飛盤，對你而言有多深遠的意義，都不可繼續往前探險。

除了香蒲，通常出現於水深及腰的地方，你或許會遇到很常見的闊葉水池草（pondweed），在水面上編織成一條綠色的地毯。繼續往更深的地方前進，你或許會看見睡蓮（water lily）。白

活。

植物可同時為你標示出水深以及水流，浮萍和睡蓮只會出現在仍然保持非常新鮮的池塘或是湖水中，但梅花藻（water-crowfoot）卻能在緩慢流動的水中，點點綻放白色花朵，從春天一路開至夏天。

🌿 花的時間（*Flower Time*）

地球繞著太陽公轉，誘發植物產生年度變化。我們在六月底迎來夏至，白天開始變短，許多植物，例如聖約翰草，等待的時間到來，進入花期。雖然我們未曾忘記，植物的行為有季節性的這個事實，但我們卻大大地忽略範圍更廣泛、意義更深入的連結。許多植物選擇在仲夏時節開花，並不是無來由的想法，而是意識到，此時開花和日出偏向南方是一致的，正中午的太陽，在過去六個月以來第一次偏低，雖然這件事並未標示在現代的月曆上，但花兒們的確是知道的。

我們待在戶外的時間越多，我們就更應該了解如何閱讀戶外時間。當我們乍見報春花（primrose）和銀蓮花（anemones）初開時，可能會感到驚喜，然而我們對花朵初信的喜悅，很快地，就會轉變成為我們標示出林地循環中熟悉的階段。喜歡跑得比林冠快、在比較寒冷的年初時便露出臉來的花兒們，知道早起的好處，它們可擁有開闊的天空，頭頂上方不會有貪婪的葉子。

了解植物的時間觀之後，我們就能知道，季節的接力棒是如何由每一群植物傳棒給其他隊友，也是生物學家所稱之「同工群」（guild）。在有許多報春花和銀蓮花的地方，我們很可能不久之後，便可看到大量的藍鈴花和紫羅蘭。

所有循環都是相關聯的，一旦我們熟悉這些植物時鐘以及月曆的其中一部份之後，我們便可利用它來閱讀其他種，對於那些現今仍需仰賴戶外技能的文化而言，這不過就是常識罷了。當挪威虎耳草（purple

saxifrage）開花時，因紐特人便知道馴鹿媽媽們正進入懷孕期。我們會在本書後面見識到星星和花朵是位於同一張大月曆裡的一部分。

許多植物每天、每年按表操課，而且準時地令人詫異，有些牽牛花只在日長降到十五小時以下才會開花；有些金盞花則是需要日長高於六‧五小時；聖誕紅、草莓和大豆會耐心等到日長減少至一定程度；虎耳草、風鈴草和老鸛草則是等到日長增加符合它們的周期。

「日之眼」，或稱雛菊，會隨著光照量花開花閉。當我書寫至此時，對面田裡的亞麻花也正如同雛菊一般，隨著天光漸暗而閉合。

就在我們學會藉由周遭的變化，來讚賞時間之美後，森林中的牛舌櫻草（oxlip）或是草地上的歐白頭翁（pasqueflower）便會起身，以不同於以往的規模來訴說光陰的故事，由於這兩種花完全無法忍受地面的隆起，所以它們正以輕柔的語氣，告訴我們這些地方已保持百年或百年以上未曾有過變動。

5

苔蘚、藻類、真菌、和地衣

哪一種「自然界可憐的小農夫」經常被誤認為口香糖？

觀察一棟你過去未曾見過的建築物，判斷此建築物的新舊並非難事，雖然建材及建築物本身會有明顯的線索，但是在建築物的外層表皮上，會有浮現於潛意識中的端倪。幾乎所有長期暴露在大氣之中的東西，都會開始扮演小型有機體宿主的角色。苔蘚、藻類、真菌和地衣會試圖把每一個位於戶外、不是劇毒的表面當作自己家，它們大多不會成功，所以我們還能看見建築物中的建築石材和樹上的樹皮。但還是有一些生物能夠成功佔地為家，對於這些能在物體表面繁榮的生物，它們對於環境有相當明確的要求，一旦我們了解它們的需要，就能知道這些有機體中，每一種生物都在試著透露一些消息。

 苔蘚（Mosses）

我們將會從最基本的需求著手，再來處理比較複雜的，最適合的第一個研究對象就是苔蘚，苔蘚需要水分才能繁殖，因此，它是一地方能維持溼度的可靠指標，以此基礎出發，我們可發展出其他基本的推理。我們發現有陰影的地方比陽光照耀之處更潮溼，而陰影是則較常出現於向北面，因此，若是你已排除其他會使環境潮溼的因素，那麼苔蘚便能為你指出北方。

藻類（*Algae*）

在我的一堂課中，我讓學員觀察一面寫著「羅馬別墅」（Roman Villa）字樣並且帶有一箭頭的招牌，我告訴他們，這面招牌內含兩項明顯的導航線索，第一個是關於前往別墅的方向，接著我問大家，第二個線索又是什麼。若是學員們想不通，我會鼓勵他們從各種角度觀察這塊招牌。南面呈現亮白色，看起來很乾淨；而北面的外表髒髒的，被一塊藻類覆蓋著。我向學員們解說，這面招牌正象徵著可能達到的生活平衡。就自然界的眼光來看，這是一個充滿敵意的環境，因為這面招牌是金屬製的，上面塗滿了一點也不好客的油漆。然而，這面招牌的南北兩面，並非完全一樣的棲地，其中一面——北面——在日正當中時無陽光直射，所以不會像南面那樣，幾乎是經常性的乾燥，在這項關鍵的變因（水）上，這點小小的差異，就是為何此招牌的北面會變成綠藻之家，而其他面看起來光滑，彷彿曾被打磨過。事實上，任何極度艱困的環境中，一地方是否有水即為限制因素，我們仍可想像，太陽正在打磨物體表面，直到位於這些表面上的藻類和苔蘚都被磨光為止。

藻類的種類數量相當龐大，但是我們大多將它們想成一個群體，視為溼度指標的一層綠色薄膜，因此，藻類有機會成為一條尋找方向的線索，不過有一個例外，是你在健行時要張大眼睛注意的，菫青藻（Trentepohlia）會出現在許多樹皮上，顏色醒目，根據外在條件範圍，介於亮橘色至鐵鏽色之間。和其他藻類一樣，菫青藻對於溼度非常敏感，所以他會在樹木上形成一條朝向北方的帶狀區域，即便有一小部分暴露在令人乾燥的陽光之下也是如此。菫青藻有時候會讓整片林地樹木的北面都沾染上它的顏色，比起北方，菫青藻較常見於英國南方，但是它現在正在往北方擴張其勢力範圍。

如果你看到藻華（algal bloom）——也就是整片顏色明顯不同、繁殖猖獗的藻類覆蓋住一表面——這通常代表該環境受人為影響含有較多養分。從農田中吹來的肥料，可能就是導致樹木上或是池塘水坑中一層明亮藻類該原因。

眞菌（Fungi）

比起苔蘚或藻類，眞菌的胃口比較複雜精緻，這使我們在閱讀眞菌時，會感到比較複雜，但也正因如此，眞菌會獻上更加有趣的故事來回報我們。一般而言，眞菌會在潮溼陰暗的環境中欣欣向榮，這樣的環境中富含許多它們所需的營養素。

眞菌花費大部分的生命隱藏於地下，它們要能露出頭來就是一件很具挑戰性的事，當眞菌眞的跑出地面時，對於絕大多數健行者而言，要辨認出這些眞菌仍是一道需要跨越的柵欄。這兩種障礙使得閱讀眞菌成爲相當專業的領域。即便如此，每個可以抓住基本原則的人，都能辨認出少數眞菌的品種。

眞菌爲其所偏好棲地夥伴的一項線索。如果我要你想像一朵野生的毒菇，你腦中所浮現的那一種，很可能是毒蠅傘（fly agaric）——具代表性的紅色圓頂，上有白色斑點，童話故事中會出現的那一種。我們會在酸性的林地中發現毒蠅傘的蹤跡，而且它是一項強而有力的指標，表示附近有樺樹。尋菇人通常是反過來運用此點，利用樹木來尋找他們的目標，不論我們是從哪一個方向來推理樹木及蕈菇之間的關係，其道理都是相通的。

我們在這邊可以稍微繞一點路，看看這種獨特的蕈菇是如何在我們的健行旅途中，成爲精彩有用資訊中的小插曲。想像你正在跨越林地，突然間發現一群毒蠅傘，一般的健行者可能會覺得，「啊，好漂亮。」但我希望本書的讀者能想得更多一些，譬如「啊，樺樹在哪裡？就在那邊，樺樹是殖民者，我猜大概已經走到古老林地的邊緣了，而我現在正要進入比較年輕的區帶，我敢打賭就快要遇到林木的邊界，要不了多久，開闊的鄉間就會出現眼前。」

類似這樣的方法，可供我們運用的蕈菇有數百種，作爲樹種的線索，而樹種本身又可幫助我們確認地貌的細節。紫丁香乳菇（Lilac milkcap）提醒我們赤楊樹的存在，而且它們會一起出現在水源附近；有些蕈菇會直接指出潮溼地帶，例如污白疣柄牛肝菌（ghost bolete）和刺孢蠟菇（twisted deceiver）；焦斑眞菌（tar spot fungus）是美國梧桐樹葉上的黑色斑點，很容易辨識，因爲它對二氧化硫相當敏感，所以是

新鮮空氣的一項指標，葉子上的黑色斑點愈多，空氣就愈新鮮。

毛頭鬼傘（shaggy inkcap）俗稱「律師的假髮」（the lawyer's wig），它是另一種我們可以從名字上輕易辨認出來的菇類——不論是稱為「毛頭鬼傘」還是「律師的假髮」。毛頭鬼傘擁有波浪狀灰白色的層次，當它的孢子被雨水沖刷下來時，其外觀看起來有如黑色墨水滴下來一般。這類的墨汁傘菇（inkcap）為土壤曾被人類翻擾過的線索。

許多真菌可提供我們動物活動以及約略時間之線索。指甲菌（Nail fungus）長在馬以及其他種類的糞便上，長在牛屎上時，它有一個比較不平易近人的名字——鱗屑糞盤菌（ascobolus furfuraceus）。如果你要利用蕈菇來追蹤人類或野獸，最好用的莫過於黑紅菇（blackening brittlegill）了，它會在被切下來或是撞傷後十三分鐘變紅色，過十五分鐘後又會變黑。

也有一些蕈菇會告訴我們，哪裡以前曾經有過火源，例如波狀根盤菌（pine fire fungus），俗名為松火菌）和營火蓬鬆菇（bonfire scalycap），光看這兩種菇的俗名我們就知道了。灰樹花（Hen of the woods）可長滿曾遭受雷擊的橡樹底部。

或許我們願意投資時間學習閱讀蕈菇的最大動機，就是能在蕈菇那美麗又怪誕的天性中，找到線索。

長根毒派菇（Rooting poisonpie）生長在地底下，有動物糞便或小型動物屍體腐爛處的上方。

🌿 地衣（Lichen）

在蕈菇及藻類無法靠自己獨立繁衍茁壯的地方，演化之神為它們創造了一個美麗的夥伴，我們稱之為地衣。它們在你的健行途中，可能是最容易被低估的有機體，好幾個世紀以來都被人們輕忽。即使偉大如植物學家林奈（Carl Linnaeus），他也以「rustici pauperrimi」這樣的用詞來稱呼地衣——意思是「自然界可憐的小農夫」。「地衣」（lichen）這個字本身源自希臘語，帶有噴發、瘤或痲瘋的意思。

就許多層面而言，地衣是美麗的，它為最無趣的地方以及大多數荒蕪環境增添顏色。它們可存活的溫度比大多數植物還要低上一百度，也能在沒有其他生物生存的海拔高度中成家立業。它們同時也很務實，地衣過去已被做當作食物、毒藥、防腐成分和染料──沒有地衣，英國的哈里斯毛料（Harris tweed）就成不了現在的樣子。地衣最棒的地方，是因為它們不會隨著季節逝去而消失，所以我們一整年都能好好觀察、調查它們。

我喜歡以這樣的角度來思考地衣團隊合作的生物原理：真菌蓋房子，而他的藻類合夥人則負擔家計。如果真菌沒辦法提供安全的建築結構，那麼藻類就會變成無家可歸的遊民，因而可能在某些嚴苛環境中死去。此外，真菌和藻類之間合夥關係可是玩真的，因為如果真菌沒有藻類將陽光轉換為糖分，那麼缺乏重要營養素的真菌就會挨餓。真菌、藻類和太陽之間的關係對地衣而言極為重要（例如，地衣不會出現在洞穴中），當我們要以地衣作為線索時，這些生物性質也就能幫得上忙。

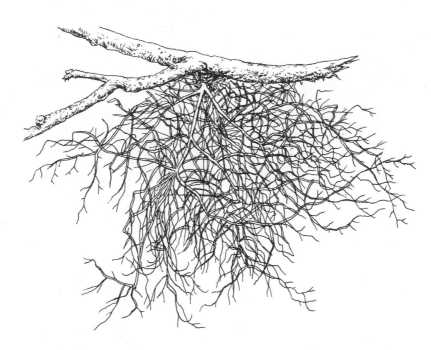

松蘿（Usnea lichen），新鮮空氣的一種指標。

地衣有不同的型式，殼狀地衣（Crustose lichen）眞的有殼，葉狀地衣（foliose）有葉、莖狀地衣（fruticose）則會呈現灌叢狀，以及如髮絲一般的長絲狀。與其讓自己熟悉外頭那數千種不同的地衣，倒不如了解少數幾種地衣，以及為數不多的幾種地衣特性。

地衣對許多東西敏感，包含陽光、溼度、pH值、礦物質和空氣品質。這是件很棒的事，因為這代表著關於以上每一點，地衣都能透露某些訊息。你不需要花費很多時間便能觀察到的地衣特性，是它們會在有新鮮空氣、良好光線、再加上一些溼氣的環境中生意盎然。地衣對於空氣品質的敏感度之高，而經常被視為空氣新鮮的環境指標。在倫敦工業汙染最嚴重的時期，邱園（Kew Gardens）內所觀察到的不同地衣種類之數量降到六種之低，但現在，就在不久之前，邱園裡的地衣已經累計到七十二種了。這是最初且最簡單的線索：如果你在旅途中行經大量的地衣，請深深呼吸純淨的空氣。

每一類地衣家族都有其偏好：從樹枝上垂下來的髮狀地衣，是空氣特別新鮮的優良指標；膠狀地衣（gelatinous lichen）只會出現在潮溼陰暗的地方。顏色偏藍的地衣或許含有念珠藻（nostoc alga），也同樣是出現於陰溼的地方，正是面北方向的典型環境。

基本上，如果你行經大量的樹木或岩石時，卻沒有發現地衣的蹤影，接著突然間，地衣又跑出來包圍四周，那麼這就是一個確切的跡象，代表至少有其中一項關鍵變因已發生相當急遽的改變。如果你在林中迷路，但突然間出現一大堆地衣，這可是能夠振奮人心的好消息，在林地邊緣附近遇到的地衣，會比在幽暗森林的中央多，因為當光線量增加時，地衣們活得更加怡然自得。

如果周遭的樹木樹種不一樣的話，你將會發現地衣數量的差異相當大，因為每一棵樹木樹皮的pH值都不盡相同，在松樹酸性的樹皮上，地衣的數量遠少於大多數落葉樹。橡樹就是地衣偏愛的一種口味。

由於空氣品質的低落，所以你在接近城鎮時，地衣的數量也會隨之下降。不過有一個例外，喜歡都市的（lecanora muralis）會出現於牆壁和道路上，呈現一塊一塊灰色的樣子，它很常被誤認為是沾上去的口

104

香糖汙漬。地衣的數量會隨著環境的嚴苛而減少，但是他們還是贏過大多數的其他品種。在南極圈，我們在南緯78°的地方發現了二十八種地衣，而在南緯84°時，數量已降低至八種，至於在南緯86°，則是只剩下二種。雖然只剩下二種，但我們不得不向這兩位王者致上最崇高的敬意，因為地球上能在那裡撐如此之久的其他有機體可不多。

如果你發現地衣集中在屋頂、牆壁或是樹木的其中一生態區位中，那麼你或許恰巧發現了某個動物常來休息的場所。分辨鳥類在屋頂上休息的地方很簡單——屋頂上會出現條狀地衣，追逐著鳥類營養的糞便。

差不多是時候，讓我們學習一下地衣的兩種重要性質，以及更深入了解三種關鍵的地衣。地衣的顏色愈明亮，它越有可能接收到大量的直接陽光。少部分地衣會展現出亮眼的色彩，例如經典的菊、黃、或綠色，它們看起來幾乎就像是在發光一般。如果見到這種鮮豔的地衣，你便可確定這些地衣是經常性地暴露於陽光之下，而這樣的情形最有可能出現在朝向南方的表面上。我教大家記憶地衣此項性質的方法，是想像這些地衣收集陽光、回饋社會：地衣得到越多太陽的關愛，它們就會變出更多顏色，作為回報。

黃鱗（Xanthoria parietina）來自於一個擁有金黃外表的地衣家族，（「xanthos」在希臘文中為「淡金色blond」的意思），這種地衣你已經看過上千次了，但或許從未有機會了解它，黃鱗是這世界上我最喜歡的地衣，不只是因為它的顏色鮮豔鼓舞人心。它生長於屋頂、牆壁和樹皮之上，特別是在海岸邊有許多鳥大便滴落的地方長得尤其好，位於英國康沃爾郡的海濱城市——聖艾夫斯（St Ives）的屋頂滿滿都是黃鱗。

和許多地衣一樣，黃鱗對於光線量相當敏感，它喜歡生長在朝向南方的表面上，但是我喜歡黃鱗的真正原因其實比較隱晦一些。黃鱗會隨著光線亮度不同而改變顏色，當它吸收到大量的直射陽光時，會呈現純粹的亮橘色，但是在比較陰暗的地方卻又會失去其光澤，變成暗沉的黃綠灰混色。這表示黃鱗可為你化身為一個黃色的指南針，在屋頂或牆上玩轉顏色。在健行途中，我喜歡特別點出某一特定光亮牆壁上的黃鱗。

鱗，這些黃鱗大部分是亮金色的，但是當我們留意那些被遮擋在樹枝後方的黃鱗時，它們又會變成較不活潑的偏綠暗橘色。如果你以非常接近的距離盯著它們瞧，或許也會發現這種地衣能讓它的小「杯子」朝向光源，為我們多提供了一項指引方向的小線索。

第二個重要的特性，是殼狀地衣生長的速度非常緩慢，所以某些殼狀地衣可用來估算時間規模，專家稱這種技術為「地衣測量年代法」（lichenometry）。約略來說，殼狀地衣生長的範圍越寬，它待在那邊的時間就越久，但除了這點之外，我們還可以更進一步。是時候來介紹殼狀地衣的第二個重要關鍵了，地圖衣（map lichen，學名為 rhizocarpon geographicum），亮綠色的殼盤有著細瘦的黑色邊線，看起來就像是地圖上分布著各個國家一般。

地圖衣可非常有效地測出時間和方向，其生長率會受溼度影響——在英國西邊和岩石北面長得比較快——但我們仍可安心地假設他們的生長速度一年不會超過一釐米。這表示如果你發現一個半徑有四十公分寬的大圓塊地圖衣，那麼你正看著一個靜靜躺在那裡至少四百年的傢伙。這種技術被用來估算冰河後退、建築物、和復活節島摩艾石像的年代。它甚至曾被用來計算地震頻率。

如同許多地衣，地圖衣的鮮綠色反映出其所受到直接陽光的多寡。有時候會發現，這種地衣只會茂密於南面岩石上，我曾在數趟北威爾斯健行途中，運用這個線索；至於在那些地圖衣能同時生長於岩石兩面的地方，北面則是看起來比較黯淡，而南面會比較亮，有時還會呈現黃綠色。

最後一種值得我們早點學習的，則是文字衣（graphis 或 script lichens），他們看起來有點像寫在灰色表面上的扭曲文字，所以很容易辨認。文字衣是新鮮空氣的一項指標，出現在陰溼的地方，因此常見於有陽光照射之樹木北面，特別是白蠟樹和榛樹。文字衣對於陰影的偏好與它們隨身帶著喜愛陰影的菫青藻有關，這種藻類我們之前已經遇過了。如果你刮一刮這些地衣，便可讓這種本身為橘銹色的藻類現身。

種類繁多且無所不在的地衣勢不可擋，但別因為這樣就退卻，這整個章節中，你所能學到最重要的一課，就是試著看看自己是否能在健行途中發現任何規律，完全不需要管什麼俗名學名拉丁文，只要保有一

點點好奇心。

當我在那利群島中崎嶇不平的拉帕爾馬島上，進行一連串艱困的天然導航訓練時，我發現自己經常遭遇到薄霧的挑戰，它們會在午餐時間，從火山上一路滾下來。一直到中午能見度都還不錯，但接著雲層就會降低，任何距離身邊有一些距離的東西都難以看清。直到現在，我都還相當感激有一種幫助我脫離險境的地衣，很幸運的，那天稍早曾發現，這種灰綠色的地衣對於疙瘩狀黑色火山岩的西北面，有相當強烈的偏好，只要知道這點，我就能找到下山的路，即便我從未得知該種地衣的芳名。

我們將來還會在海邊的章節遇到地衣，同樣的，在教堂的章節中也會再度踏入地衣的天堂。

6

與岩石和野花同行

我的那台 Land Rover 越野車很認真工作，而這還得要感謝那些石頭們。當引擎或大腿必須特別努力工作時，通常都是代表發生了某些有趣的地質現象。有一次，我把車子停在林奧格文（Llyn Ogwen）旁，那是一個位於威爾斯西北的帶狀湖。

和一位當地的博物學者，同時也是我的好友吉姆．蘭里（Jim Langley）握完手後不久，我們便研究起石頭。在一個被暱稱爲「罐頭小巷」的老舊露天礦場中，我們可清楚看見一層一層的火山灰，很快的，我們也發現能將這種鬼地方當作自己家的英勇生物，那個社區與一般環境完全不同。

蕨類和星苔（star mosses）在下方比較低的陰溼處茂盛，它們從黑暗的石頭裂縫中冒出來，活得很自在。這種植物界的貧民窟，只有非常少數的植物願意搬到如此陰暗、酸性、土壤淺薄的區域。在稍微高一點的地方，岩豬殃殃（heath bedstraw）的存在，傳達出該處較爲乾燥，而隨著我們往上爬，不久之後，便到達明顯比較受歡迎的植物社區。姬星美人（English stonecrop）和紅花百里香（wild thyme）告訴我們，此處爲定期受太陽照耀的向南之地。

暫時將視線從石頭身上挪開，讓我們將目光放在長滿草的平原，然後沿著一條小徑，前往華麗的鐵製大門，當我回過頭去拍攝大門的照片時，感覺到腳下的泥巴，低頭一看。不論何時，當我們覺得被任何事物吸引想拍照時，事實上，我們可能不是唯一一想這麼做的人。看著鞋子周圍的軟爛泥巴，我發現一組迷惘

108

的腳印，那些腳印，全都在所有健行者經常經過的路徑旁邊，我懷疑有很多人都是在那個點停下來，欣賞、拍照，並且將該處的泥巴給踩鬆了。

抬頭向前看，深色的燈心草告訴我們地區的潮溼，而輕盈纖細的席草（matgrass）則為我們指出比較乾燥的地方。這兩種植物所透露出來的線索，都非常容易閱讀。西南風將所有的燈心草吹成一樣的形狀，從遠方就能發現到，而我們腳邊的席草，則隱含著更複雜的線索。今日所吹的西北風，會使最高的葉片隨風搖曳，但是較矮的葉片卻呈現扭曲的狀態，透露出前幾天的風是來自於東北方，看向更低更接近地面的地方，盛行的西南風對植物所施加的影響，則形成比較長期的形狀。

看向四周，我們會發現不同的路徑會在地面上交錯，有些很明顯，有些則模糊不清。這些小徑最顯眼的那一條是石頭路，由直升機吊著非常大袋的石頭，放到陸地上作為保護。數年前我在湖區（Lake District）健行時，曾有一台直升機，踐著在半空中搖晃的石頭，直接掠過我頭頂上方，實在是很恐怖。挑選出這些臨時小路當中最明顯的一條並不難，但是一旦了解許多這些路徑看起來不一樣時，便更加容易找出較不明顯的小徑。不論健行者何時循著路徑前進，都會使許多植物遭受打擊，讓其他比較強悍的品種填補這些空缺。鹿草是強悍品種中的一種，它能在酸性地區的路上形成被人類踐踏過的草叢。

如果你在孟夏時健行，發現一小叢一小叢無精打采、尖端為深咖啡色的草，那就是鹿草了。我們不需要以名字來辨認這些堅強、長在路上的品種，它就像是你留意到這些道路看來和周遭不同的原因的獎勵，而我們則可利用這些堅毅的路徑植物，來發掘出當地人使用的秘密便道。這就是書寫某某地導覽書的趣味之處——植物會出賣當地人的秘密。吉姆和我當時就是沿著這樣一條祕密小徑上山。

登山的路很和緩，我們來到一處小型制高點，所有的岩石制高點、不論大或小，都有線索可透露給我們。它們能在億萬年、侵蝕中存活了下來，不是沒有原因的，它們同時也收集了許多當時的資訊。我們現在所站立的平滑岩石是儲存許多方向線索的資料庫。我們站在羊背石（roches moutonnées）上，它昂首驕

傲地佇立在那裏，形狀不對稱：在冰河冰前進的方向上，流露出高傲陡峭的面孔；至於面向冰河上游的那一面，坡度就比較和緩。我們可藉由岩石上的平行線條——「擦痕」來確認方向，在這個峽谷中，冰河是往北方移動，我們在接下來的幾個小時之內，發現了許多這一類的岩石指北針。

低頭看向下方寬廣且鬱鬱蔥蔥的峽谷，我們透過羊齒蕨的分布，描繪出峽谷的邊界圖，羊齒蕨會放棄暴露過多或是太過潮溼的地方，這是有可能辦到的。從風很大的制高點，單靠遠處山坡上的羊齒蕨，來描繪出優良健行路線及紮營地的位置圖，這是有可能辦到的。從風很大的制高點，單靠遠處山坡上的羊齒蕨，來描繪出優良健行路線及紮營地的位置圖，這是有可能辦到的。樹木的帶狀分布，也將為我們彙整出清爽的海拔高度表。我們看向下方的一片針葉林，隨著高度下降，漸漸轉變為落葉林，而後者則一路向下延伸至氾濫平原。

在相反的方向，吉姆指出允許綿羊吃草的區域，以及保護起來避免被啃食的地方，在遠方石牆的其中一邊，石楠大量繁衍覆蓋大地，而另一邊的石楠，則是幾乎被綿羊啃光。

我們沿著湖邊徒步前進，湖就位在伊德沃冰斗（Cwm Idwal）的美麗懸谷中心，接著坡度便開始有些微幅度，隨著高度升高一點，我們很輕易便能觀察到，燈心草從湖的邊緣開始蔓延，企圖開闢新大陸。再更高一點，在一巨大的岩石底下，我們首度發現咬人貓的聚集地。

「這附近一定會有動物或人活動的線索」，我說。不久之後，我們的確發現了綿羊的糞便，一個鋼圈生鏽的老舊背包，和扁掉的保溫杯。這些東西出現在這裡一點也不違和：我們的位置是在巨岩的東北面，該地毫無遮蔽物，在狂風吹起時，這裡顯然是最受綿羊和健行者歡迎的休息站。

在潮溼的地方，我們一腳跨過飢餓且肉食性的奶油草（butterwort，或稱黏蟲堇）。每一次當我們行經大型岩石時，各種野花對於環境的偏好，不斷地告訴我們南北方位。抬頭看向高處，我發現最後的冬日殘雪，緊緊依附著可提供最多遮蔽的向北岩棚。

沼澤吊蘭的存在代表此處土壤貧脊，它們告訴牧羊人，你的綿羊或許需要攝取多一點鈣質。白花酢漿草（Wood sorrel）指向北方，透露出我們正行經一曾為林地的區域，甚至還能在附近溪流的清澈水面下發現已死去之樹根。

伊德沃冰斗（Cwm Idwal）懸谷是如此有趣，除了被票選為英國最美麗的景點之一外，其中還有一個原因，就是它包含各式各樣的岩石種類，有些是酸性的，其他則不然。我們不需要成為地質學家，也能感受到地質多變的趣味。如果你觀察到某些巨岩被地衣包覆，而其他則不然，那麼，你便已發現岩石和生命之間的重要關係。

玄武岩對試著在我們身邊討生活的地衣很仁慈，亮綠色的地圖衣（俗名 map lichen，學名 rhizocarpon geographicum）是經常出現的固定班底，我告訴吉姆，地圖衣在南邊吸收比較多的陽光，進而變出更加明亮的光彩，這些岩石上，有一些區域很適合地圖衣定居，事實上它們卻比鄰近的岩石都要來的光禿平滑──我們發現經常有健行者選擇坐下來休息的地方了。

繼續登高，選擇在尺寸越來越大的巨岩之間前進，植物和岩石在我們眼中，就如同一個相當值得讚許的指南針、導航員、乾燥地面和沼澤地的標誌，我們停在一處長滿草的背風邊坡上吃午餐。開始下山之前，我還有兩項任務要麻煩植物代為完成，我知道吉姆能幫我找到適當的「人選」。

午餐後，我們經過岩高蘭（crowberry），經由它們的提示，我們正愈來愈近了──岩高蘭喜歡生長在較高的斜坡上。我們選擇沿著山腰繼續上山，此般大膽行徑，領著我們越過一涓細瀑布，接著便發現羅盤花（moss campion），此種植物只生長在北威爾斯和北威爾斯以北的地帶，因此，我們是在它的生長範圍最南邊發現其蹤影。羅盤花的現身，不只是海拔高度的一項線索，同時也能告訴我們方向。在其生長範

圍的極限邊緣地帶，植物會生長在面向家鄉方向的那一面。在羅盤花分布範圍最南邊的極限地，它們會出現在面向北方的斜坡上；而在其分布範圍最北邊的極限地，則是會生長於面向南方的斜坡上。

正如典型的冰河谷，斜坡的陡峭程度漸增，接著我們遇到一些身上帶有短平行擦痕的石頭，這些不尋常的人類痕跡，透露出此路線在前一個冬季曾被登山者利用過，他們鞋子下的冰爪刮過積雪不深的表面。

「是的！」

吉姆的附和讓我確定，我們沿著山側爬上來是值得的。他指向阿爾卑斯虎耳草和挪威虎耳草，它們在一大塊隆起玄武岩的北面上生長著，這兩種虎耳草之間相隔不是很遠。

「這些是非常罕見的阿爾卑斯花，你在低於六百公尺的地方是找不到它們的。」吉姆說。我裂嘴笑了出來，接著便好好讚賞我們那小而美的高度計。美麗的挪威虎耳草被因紐特人用來測量馴鹿的生命週期，此花可做為高度計或是年曆，端看你的需求。

花朵、地衣和岩石，這三種東西讓我想起我的 Land Rover 越野車，是它載著我到英國上半部，接著我的雙腿帶我爬升到一個能望向北方、眺望阿爾卑斯世界的地方——這麼一個原始且美麗的國度，就在離利物浦不遠之處。

7 天空和天氣

彩虹的顏色藏有什麼線索？

你是否曾留意，月球上太空人照片裡的天空總是黑色的，即使當時這些太空人都是在完整而明亮的陽光照射之下？如果地球沒有大氣層，那麼地球的天空也會呈現黑色背景、星空閃耀的樣子，即便在白天也如此。學習閱讀天空可幫助我們了解陽光、我們的大氣和光譜顏色之間的關係。

白天不同時段所見到的顏色，是太陽光線撞擊大氣之後散射的結果。每一種顏色皆有其波長，所以會各自以自己的方式散射開來。下次當你行走於萬里無雲、美好的清澈藍天之下時，記得留意以下幾種現象。

在沒有雲的日子裡，天空並非單調無變化，它會呈現出多種顏色的混合，大部分介於藍和白之間。一天當中，觀察這個現象的最佳時機是在清晨，不過在日出之後也可以，當太陽已經升起一個小時或一個小時以上。從各種方向觀察天空，你將會看見有些部分是純粹的藍色，而其他部分則是白色。太陽位置所在那部分的天空則有如燃燒般明亮，但是現在，如果你看向相反方位，你會發現那邊的天空也很明亮，因為空氣會將某些太陽的光線反射回來。若是仰望青空，你將會在頭頂正上方見到一部分非常藍的天空，但是當眼線稍微調低一點後，便會看見天空的藍色變得愈來愈淡，直到你的視線降低至水平線為止，在水平線這

裡，各種方位的藍天都會轉變為白色。在晴天剛開始以及快要結束時，遠方會有一條藍色的寬帶，大約是分布在頭頂正上方由北向南的位置，此時，天空中所有其他部分都會比較亮、比較白。

不論天氣再怎麼好，水平線的地方永遠不會是藍色的，那裡永遠是白色的色調。如果你觀察天空的目的是要預測接下來的天氣，那麼請務必留意這個現象。因為這個現象是由被大氣散射的光線所導致的，當大氣越薄，被散射的光線就越少，你就會看到顏色越深的藍色，而水平面的地方會從白色變成較淡的藍。（這種散射效應也是遠方山丘顏色較淡的原因，後方山的顏色看起來永遠比前方的山來的淡一些。）

了解這張空白畫布（也就是一般常說的「藍天」）之後，便可著手為任何我們所見到有別於底色的顏色賦予意義。你可以先從試著了解自己所在之處的空氣有多純淨開始，也就是大多數人所見所謂的「新鮮空氣」。如果空氣內只含有氣體，沒有大顆的粒子，那麼這樣的空氣就比較純淨，懸浮在空氣中的大顆粒子又稱「氣膠」（aerosols），這些氣膠會影響光線散射，進而改變你所見到的顏色。其中一種我們所能運用的測試方法就是觀察太陽附近的天空，多伸出一根手指將太陽擋掉（建議一開始就要先用兩根手指遮住，千萬注意，避免不小心直視到太陽），現在，請你比較看看太陽兩邊天空的顏色，以及天空藍色部分之間的差異。當太陽旁邊的天空愈藍，空氣就愈純淨。這是因為如果太陽光線射過沒有氣膠的大氣，那麼兩邊的天空就會呈現藍色；若是大氣中有氣膠，那麼氣膠就會在太陽周圍形成一種沒有顏色、比較亮的

「華蓋」（aureole）。

另一種空氣乾淨的指標，則是你在水平線附近見到天空的純白度。空氣中若沒有任何粒子，當你的雙眼從天空高處降低視線時，所看見的顏色，會從藍色轉變為淺藍色，最後在水平線處接近純白色，如果你看見的是灰白色（這很常發生），這就是空氣不夠純淨的證據了。灰色表示你可能正透過夾帶著灰塵、煤煙、鹽或酸雨的空氣來看這個世界。

114

近距離時，我們能夠辨識出煙霧，但若從遠方觀看，便會看見不同的東西，取決於煙霧以及光線的角度。煙霧粒子可吸收大量光線，在明亮的背景中呈現暗色，讓天空中出現咖啡色或黑色色調；而陰暗的背影之中，如果煙霧有足夠的光線照射，那麼它可能會呈現白色甚至藍色，由粒子的尺寸決定其顏色。下次看到香菸煙霧時，你可自行測試這個現象，在暗色背景的襯托之下，身處於亮光中的香菸煙霧，當它從香菸的前端裊裊上升時，有時候看起來會帶有一點藍色的，因此溼氣就藏在這裡。我們在天空中看見的每一種顏色，都是粒子大小以及它們和光線之間互動的線索。

雖然不常見，但有時候你或許會在中午時，看見天空的顏色稍微偏紅，這是我們在天空中所能找到飄散於空氣中顆粒最大的粒子——灰塵或細砂——存在的證據。我還記得有一次在西非的外海，沒多久就發現有一小堆砂土聚積在船帆的底部。

幾天前，我正在書寫本書時，我的妻兒們在花園中享受日光浴，我聽到妻子警告小兒子，別讓他正在玩的水龍頭噴到她那邊，沒過多久，我就聽到兒子說，「媽咪你看，你看到彩虹了嗎？」

「是的，親愛的，很漂亮的彩虹。」妻子回應著，並且抬起頭來。

這是人生中一種無傷大雅的謊言，我兒子在妻子的前方灑水，而太陽則是在他的後面，我從牧羊人小屋（shepherd's hut）的窗戶這邊，就可以看到妻子根本不可能見得到彩虹——從她坐的地方絕對辦不到。雖然這個推理沒什麼用處，我很機靈保持沉默不多嘴，但彩虹本身卻是很有用的東西，因為每一道彩虹都能告訴我們，關於大氣中含水量的情形以及太陽方位的資訊。

要在自然條件中看見彩虹，需要幾個拼圖拼在一起。首先，我們需要雨水；第二，再來點照耀在雨水身上的陽光；第三，觀察者必需背對著太陽，位於這兩者之間。失去觀察者，彩虹就不復存在，當人們在適當的條件之下觀察時，有多少觀察者，就會產生多少彩虹，而這些彩虹之間各自也會有些微的差異。對

於每一個觀察者而言，彩虹的形成需要他們站在相當精確的位置，對應的彩虹形狀也非常精確。這就是為什麼當人們在火車裡以相同的速度移動時，會看到彩虹隨著自己前進，但是站在月台上時，所看到的彩虹卻又是靜止不動。我不想掃興，但是對於某些充滿浪漫情懷的讀者而言，你或許已經想到，如果彩虹的盡頭藏著黃金，那麼這些黃金有時可得學會瞬間移動大法。

從觀察者的角度來看，彩虹是一個大圓圈裡的一部分，而大圓圈的中心點（如果你看得到完整的大圈）是太陽的正對面。太陽正對面的這個點，對於自然界中的許多光學現象而言非常重要，其正式名稱為「反日點」（antisolar point）。彩虹圈的中心點是可以預測的，而彩虹主圈的大小也有標準規格──半徑42°。彩虹是大圓圈的一部分，其半徑剛好超過四個伸長的拳頭寬。

這個資訊可協助我們，演繹出一些有用的預測和推理。首先，太陽的位置越高，反日點的位置就越

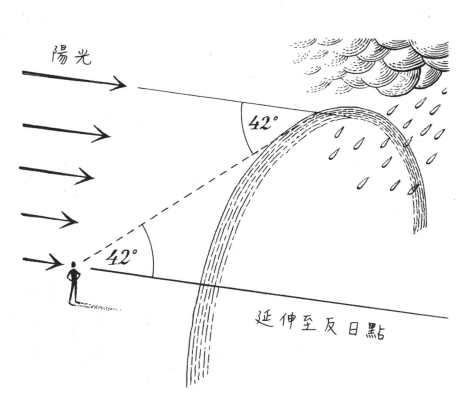

延伸至反日點

低，因此彩虹出現的位置也一樣會比較低，同時尺寸也較小。當彩虹的位置低到一定程度，就會消失到地底下，我們便無法看見彩虹，這樣的情形發生在太陽高掛空中，精確來說，也就是當太陽高度大於42°的時候，我們不需要衡量太陽的高度（不過你還是可以運用附錄I的技巧），因為當我們的影子隨著太陽升高而逐漸變短，一旦影子變得比我們的身高還要短時，我們就可以確定太陽的高度已經超過45°了。因此，當我們的影子比身高短時，我們一定看不到彩虹，而這也就是為什麼無法在夏天正中午時發現彩虹的蹤跡。

相反的，當時間越接近一天的開始或結束時，太陽的位置越低，我們看見彩虹的機率也越高，而此時彩虹的尺寸也會比較大；尺寸最大，大到可圈成一半圓形的彩虹，發生在日出或日落時分。

因為彩虹圈中心的位置與太陽相反，所以，每一道彩虹都是太陽所在位置的完美證據，即便你無法真正親眼見到太陽本身。發生只看得見彩虹，卻無法看見太陽本身的機率意外地高，例如當太陽剛好被樹木或建築物擋住時。現在，我們知道如何在戶外健行時，利用彩虹來找出太陽的位置，也就是說，彩虹事實上可以和稍後將會在太陽章節中學到的所有技巧結合在一起運用。我曾在幾個場合中，利用彩虹來導航，有一次我甚至還以彩虹推斷出，再過多久天空將會變黑。當你讀完天空和太陽的章節之後，你也能運用這兩種技巧。

在距離雨水數百公尺之內，你幾乎就已經可以看得見彩虹的蹤跡，但是彩虹的出現，代表那邊的某個地區必定有雨。一旦你測量出風是由哪個方向吹過來，就可以由此推衍出一項非常簡單的預測——不論是變好還是轉壞，天氣很快就會有所改變。因為比起東方，我們的天氣變化較常來自於西方，而我們在清晨所看到的彩虹，通常表示快要下雨了，相反的，傍晚出現的彩虹則大多代表天氣即將好轉，燦爛的日落不久就會出現。

下次當你看見彩虹時，記得仔細觀察它的顏色。

你或許會看見紅、橙、黃、綠、藍、靛、紫的彩虹色帶，均勻地從內圈延伸至外圈（Richard Of York

Gave Battle In Vain）[4]，也或許看不到這樣的景象。每一次我們在天空中看見由白色的陽光，因空氣中的

粒子而轉彎、反射或散射所產生的顏色，都是研究那些粒子的好機會。對彩虹而言，這裡的粒子是指水

滴，我們看見的顏色則透露出水滴大小。彩虹的顏色越淡，水滴就越小。如果你需要更詳細的分類，請參

見以下說明。如果彩虹擁有：

非常明亮的紫色和綠色色帶，以及清澈的紅色色帶，但藍色卻不多；或者彩虹頂端看起來比較不

明亮——大雨滴，直徑超過1釐米（mm）。

明顯比較不清楚的紅色色帶，但仍然看得見——中尺寸的雨滴。

彩虹整體顏色偏淡，紫色是唯一明亮的顏色，從遠方看起來像一條白色的色帶，或者紅色已不復

見——小雨滴。

像這樣詳細的說明要持續下去，並不是一件簡單的事，所以最簡單的記憶法則，就是你所見到的紅色

愈多，雨滴就愈大顆。換言之：「見紅便溼頭」。

當水滴達到其最小尺寸，它們便會懸浮於空中，而所有的顏色會就此消失，形成白色的霧虹

（fogbow）。由於彩虹只會在有雨滴的時候出現，即便是細小的霧滴也無法使彩虹現身，所以彩虹能夠

讓我們對溫度有大致上的概念，有彩虹表示空氣溫度一定是在攝氏○度以上，但是霧虹可以在冰點以下形

成。有一次，我在布賴頓（Brighton）的外海，從一條小船上看見霧虹，這真是一個超級詭異的經驗，與

其說是一道冰凍的白色拱門，更像是懸在水面上的一個圓形屋頂。霧虹和彩虹一樣有幫助，它們都能提醒

4
來自約客的李察發動戰爭卻徒勞無功（Richard Of York Gave Battle In Vain），縮寫為ROYGBIV，為記憶彩虹顏色的英文順口溜。

我太陽的位置——就在我身後。

你或許會在非常偶然的情形下看見月虹（moonbow），它的形成和傳統的彩虹沒什麼兩樣，只不過月虹是以月光作爲光源。月虹會爲我們指出月亮所在位置，但是月光太過微弱，不足以形成色階，所以只會看見模糊的白色弓形。

不論何時，當你遇見一道美麗的彩虹時，記得瞧一瞧它的外圍，你或許有機會看見副虹（霓），它大約會出現在正虹外側，向外延伸一個拳頭的位置。副虹很常見，而有時候，甚至還會有三次虹，這倒是相當罕見。霓是雨滴類型的另一項證據，一般而言，霓看起來愈生動鮮明，水滴就愈大顆。

如果你看見霓，留意一下它的顏色是如何與彩虹呈現剛好相反的色階，紅色在內圈。在虹和霓之間，天空看起來會比較暗一點，天空中的這道暗色拱形，就是所謂的「亞歷山大暗帶」（Alexander's dark band），這個名稱是來自於希臘哲人亞歷山大（Alexander of Aphrodisias），他在西元年代初期，便已記述了暗帶的現象。暗帶的出現是起因於光線從天空不同的區域，各自反射進我們的眼睛。

就在彩虹內側，你常可看到所謂的「複虹」（supernumerary bow），這些細窄的拱形顏色呈現淡粉紅和淡綠，看起來像是從正虹反射出來的微弱光線。複虹是雨滴尺寸相當細小的指標：水滴越小，每一條淡色複虹就會越寬。由於它們對雨滴大小實在是相當敏感，所以，會看到它們隨著雨滴尺寸的波動而時常改變。有時你甚至可以看到它們同一時間之內，從彩虹的一端瞬間變到另一端。

如果看見一道微弱的彩虹，尺寸比你想像的都來得大，形狀超過了半個圈，這表示有某些奇怪的事情正在發生，你猜得出來可能發生了什麼事嗎？

形狀超過半個圈的彩虹代表反日點位於地面上，也就是說，太陽應該已經下山了。然而，太陽是不可

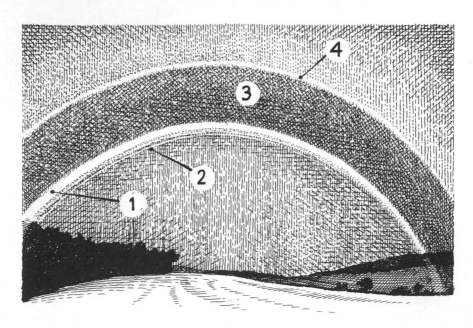

1. 正虹　　3. 亞歷山大暗帶
2. 複虹　　4. 副虹（霓）

在這邊可以幫我們一把。

天文學家，赫維留（Johannes Hevelius）

常有幫助的事，十七世紀波蘭立陶宛的

而學習該往何處探索，是一件對我們非

的。你將會常常發現令人愉悅的驚喜。

快速地進行「天空探索」總是不會錯

景象。不論何時，只要花幾秒的時間，

開始看見所有發生在健行者身邊的美妙

這個習慣、時常仰頭向上望，我們便可

慣使然，比起較高的天空，我們望向天

空偏低位置的頻率大上許多。只要擺脫

現在我們會經常觀察的天空位置上。習

的光學現象原因之一，就是因爲彩虹出

除了美麗之外，彩虹是大家最喜歡

他某種平靜水體存在的證據。

樣超過半圈的彩虹，是附近有湖或是其

之下一般，便就此產生這種效應。像這

的水體反彈回來，好似光線來自於地面

的答案。當太陽光遇到一個巨大且平靜

出了錯。而這個問題擁有一個相當美麗

能跑到地面下的，所以一定有什麼環節

120

一六六一年二月二十日清晨稍
晚，赫維留在天空中看見某個不尋常
的東西，他向朋友這般描述著：

七個太陽的奇蹟或是七個日狗
（sun dog）出現在我們的天空
中，一六六一年二月二十日，大
齋節前第二個星期日
（Sexagesima Sunday），從十一
點一直延續到十二點過後。

赫維留描繪出他那天所看到的景
象。

不論赫維留對這現象有多麼著
迷，事實上他並未看見任何不尋常的
東西，他見到的，不過是許多相當常
見之光學現象組合在一起罷了，不過
要像赫維留一樣，同時看到這麼多東
西，的確是需要特殊時機，因為要在
同一時間，看到所有的這些現象是非
常罕見的。並不是說，我們任何人都
不應該同時間看見所有這些現象，或

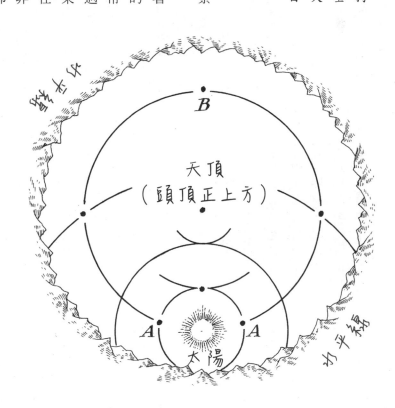

赫維留的七個太陽。A—日狗（Sundog）或稱幻日（parhelia）。B—反日（Anthelion），太
陽對面。

是它們其中的幾種，但是如果你真的同時看見全部的這些現象，那還真是不走運。每次當你留意到赫維留

所見到完美組合中，一樣或是一樣以上的這種各別現象，它們都會各自以自己的方式報答你的用心，此

外，這些現象也能幫助我們辨認天空中雲的種類。

太陽與月亮周圍很常出現光暈，當光線經過適當種類的冰晶時，就會出現光暈。最常見的光暈是

二十二度暈（22° halo），它也很容易辨認──二十二度暈和太陽之間的距離，剛好超過兩個延伸的拳頭

寬。這種光暈是卷層雲的強力指標，如我們所見，它可幫助我們，為前進中的鋒面以及前方可能有的雨水

提出警告。

和太陽相同的高度，就在可能會看見光暈處的外邊，最常出現的景象之一就是「日狗」（sun dog），

也可稱為「假日」（mock sun）或是「幻日」（parhelia）。日狗是這些天空景象中，最容易形成的現象，

它們看起來就好像是明亮光線的影像斑點一般，事實上，日狗偶爾會非常非常亮，並且經常出現彩虹的顏

色。日狗是卷雲存在的線索，即使我們很難直接看到它。同樣的，日狗也可作為鋒面前進的早期預警。

如果你看見日狗，記得一定要搜索一下天空的其他地方。根據太陽的位置高低，你或許看到驚奇的明

亮拱形，稱為「日戴」（circumzenithal arc）或「日承」（circumhorizontal arc），雖然這些拱形透露出和

日狗一樣的訊息（高空中有卷雲），不過它們的顏色較鮮明，時而會呈現不易觀察到的光亮。

暈（corona）是另一種你也經常看見的現象，這是圍繞在太陽或是月亮周圍的一個小環，經常帶有顏

色。暈比二十二度暈小上許多，所以應該不會產生混淆。因為我們必須避免直接盯著太陽看，所以你可以

找找月亮附近的月暈，或是透過間接的方式觀察太陽，亦可戴上防護鏡。牛頓是透過觀察太陽於靜止水面

上的反射，而看到這個現象的。有時觀察平滑的暗色表面（例如大理石）也能看見暈。

所見暈的大小，是由光線穿越過的粒子尺寸所決定──這邊可能是指水或冰。水滴越小，暈就越大。

有時候你會在一片雲中看見冕，此時的冕會呈現不是圓形的奇怪形狀。在雲的邊緣，水粒子比較小，所以此處的冕會延伸開來，比較寬；而比較靠近雲朵中心的地方，冕又會比較小──這兩種情形綜合在一起，便會使冕看起來好像是被扯向雲朵邊緣一般。冕經常是那些最近才剛形成的年輕高積雲或卷積雲的指標。

你在天空中所能找到尺寸最小的線索，大概就是閃爍現象（scintillation）了。當來自太空的光線到達我們的大氣時，光線會四處反彈，這些光線勢必得經過一些顛簸的路途，才能抵達我們這裡。這代表任何光源在我們眼裡看起來都會非常狹小，例如星光，也無法成為穩定的光源，會有所起伏波動或是閃爍。

（太陽、月亮和行星也是如此，只不過其閃爍的效果被抵銷掉了，因為就我們的觀察角度而言，她們看起來比較大，所以很難察覺其閃爍。）

一顆星星閃爍得越明顯，其星光到達我們大氣的旅途就越坎坷，所以可利用此點，來發展出一些基本的推理。當星星的光線行經受到汙染或是含有許多灰塵的空氣時，比較容易閃爍。此外，高溼度、低氣壓以及當大氣中有強烈的壓力梯度時，也是如此，這些條件，依序是大氣不穩定的徵兆，但對閃爍現象而言，要單獨以這些條件進行預測或許仍過於籠統，不過當我們結合其他預測技巧時，這些條件還是能派上用場。如果你曾經好好享受過幾個晚上的清澈天空以及穩定不動搖的星星，接著你觀察到星星們開始猛眨眼，這就是天氣條件或許將要有所改變的前兆，見到此預兆，應該要對於其他所有的線索保持高度的警戒心。

光線必須穿越的大氣愈多，閃爍現象就愈明顯，所以你會注意到，位於低空的星星比較容易一閃一閃亮晶晶，而我們偶爾會發現，接近水平面處的行星也會眨眼。只要持續觀察天空相同位置，不論高或低，你便可非常輕鬆地監控任何條件的改變。

如果你想要強化閃爍的效果，那麼試著稍微擺弄一下鬥雞眼，這會讓你看見兩個影像，而原先盯著瞧的那顆星星也會變成兩顆，這「兩顆」影分身的星星，閃爍方式不盡相同，因為星光到達每一隻眼睛的路徑

稍有不同。大多數時候，我們喜歡同時使用雙眼看見一個影像，但這裡則是相當罕見的案例，看見兩個影像也可以是一件好事（當然不包含精緻紅酒所帶來的意外結果）。

🌿 天氣（Weather）

接近夏至的六月底，我們以光線和高溫的型式，獲得比起任何其他時間都還要多的太陽能，而在接近冬至的十二月底，情況則是剛好相反。然而，六月並非我們最炎熱的月份，十二月也不是最冷的時候，想要徹底領悟這個事實，可能得先跳進水中弄溼自己。

海洋溫度的季節轉換會有延遲的現象，而這會對空氣造成深遠的影響。北大西洋要變暖和變冷都需要很長的時間，每年當中第一次和最後一次到戶外游泳，都能親身體驗到這件事。在十月份的陰天中到海裡游泳，水溫可以是出乎意料的溫和；然而在五月份的晴天中，潛到水裡則是冷到喘不過氣來，讓人想要立刻上岸。同樣的延遲現象，也適用於空氣溫度，所以我們也已習慣了晚春的涼意以及早秋的老虎。

這個國家的西邊比東邊潮溼許多，山的西面比東面擁有更多的雨水，此外，隨著我們越爬越高，平均風勢也會較大。有許多通用原則可幫助我們，對於每一次在健行目的地將會遇到的天氣類型，進行一些相當籠統的預估。但是如果我們想要更加精確，並且預言出每一天或每一小時可能會發生的狀況，那麼就需要對以下兩種要素有相當深入的認識：第一是風、第二則是水（以雲的型式出現）。

🌿 風（Wind）

在我的課程中，會鼓勵每個人在每一次健行時，都可以從由上而下的順序一一確認作為開始，我自己也非常喜歡以這樣的方式開始每一天。首先向外看，望一望你所能見到最高的東西：太陽、月亮、恆星或行星；接著將目光往下挪至發生在我們大氣層中的東西：風和雲；之後，你就可以著重於發生在地面附近

124

的事情。以這樣的順序觀察的原因，是因為地面不會跑，它一直都在那裏，但是天氣流動的本性代表高度位於最高之處的東西，可能會在任何時間點消失於雲層後一整天，稍縱即逝。所以，有花堪折直須折，莫待無花空折枝。

在確認過來自天上的朋友後，接下來就是感受風的存在。試著讓自己養成習慣，熟悉每天風的特性——意即，風的強度、方向和感覺。這些東西可幫助你預先了解一整天的天氣狀況。或許當天吹的風並沒有很強勁，卻意外地讓你的臉感覺冰冷，這可能是北風的徵兆，亦或是吹來的風非常乾燥，後者會導致表面（例如我們的皮膚）蒸發較多的水分，而蒸發的水分愈多，造成的冷卻效應就愈強烈——這也就是為什麼當我們的身體過熱時就會流汗，在溼度較高的日子裡會感覺身體濕黏。

如果你持續留意風的強度、方向和感覺的話，對於天氣的變化也就不太容易感到意外，這是因為所有顯著的天氣變化之前、之中、以及之後都會伴隨著風的改變。

雖然這裡沒有足夠的版面，可提供讀者們完整的氣象學課程，仍可介紹主要原理，讓你能夠有效地進行監控和預測，為達到上述目的，有兩種風需要你特別提高警覺。首先，種類最多且最重要的風是大氣風（atmospheric wind），這些風會出現在天氣預報中，所以我們也可視其為「氣象風」（weather wind）。很快會再回過頭來詳細說明這些風，現在，先讓我們來處理數量比較簡單的其他種風。

🌿 地方風（Local Winds）

地方風（local wind）是由你所在之處的環境形成，所有的風都會受到陸地形狀及特徵某種程度的影響，這也是為什麼人們會停下腳步，躲在暴露於強風之下的山腰巨岩背後吃午餐。然而，並非所有野餐地點都相同。

風不只會受陸地影響，許多地方，風效應其實是由太陽和附近陸地之間的互動關係所造成，最有名的例子就是海風。白天時，在太陽照射下，陸地升溫的速度比海洋快，溫暖的空氣便會上升，誘使空氣進行循環，此時，冷空氣會從海面吹向陸地，形成海風。晚間時，空氣循環的方向則是顛倒過來，陸地冷卻的速度比海洋快，接著就是陸風的形成，空氣以相反於白天海風的方向流動。這些風在地中海部分地區相當可靠，例如土耳其，所有的帆船都要靠它們討生活：在外海時，可能沒有真正的風，而內陸也幾乎沒什麼風可言，但是在海岸地帶，整個夏天，風行進的方向都非常可靠，白天先是這樣吹過來，晚上又是那樣吹過去。一旦你對這些許了解，就可以開始尋找其弱點。海風吹向內陸，白天先是這樣吹過來，準備進行側向推移，溫度發生改變，它們的方向也會有些許調整，吹拂的方向會稍微更加平行於海岸線，準備進行側向攻擊。

「下坡風」（katabatic wind）是另一種地方風。比起鄰近的暖空氣，位於高山山坡上的空氣會來愈冷，而且密度也會增加，這種又冷又厚重的空氣從山上滑下來，冰凍的風吹向山坡的底部。由於人們大多住在山腳附近，所以從山上吹下來的冷風比較熟悉，至於下坡風的兄弟——上坡風（anabatic wind）——大家就比較不了解。上坡風是在一天當中較晚的時段，溫暖的空氣由山下吹向山坡上面的風。

爬山的時候，即使天氣仍然保持不變，但你或許會注意到，風向已經逐漸有了變化。這一點也不奇怪，「回風」（winds back），意思是當風快要碰到陸地時，會偏向反時針方向——想像風會打滑跑到左邊。隨著你越爬越高，風遇到的阻力越小，「回風」的程度也就越少。在英國，海平面那麼低的地方，吹自西南方的風並不罕見，但同時，附近的制高點卻是吹西風。

應該注意的最後一項地方風效應為「層流」（laminar flow）。經過一個晚上，熱量從地面向外輻射，而最接近地面的空氣，也會失去熱量，像是一碗透明的濃湯，厚度達數十公尺。但過不了多久，太陽就會使地面溫暖，使那碗透明濃湯有如攪拌起來的感覺，

126

然而在這之前，我們仍然被這層冷冽空氣包圍著，未能直接觸碰到風，所以人們很容易將早上的這層厚重冷空氣，誤認為整日天氣平靜的跡象。因此，當你在清晨評估風的表現時，應特別謹慎小心，記得抬頭瞧瞧雲、高聳樹木的頂端、和其他看得見的高物，看看是否能藉此偵查出你還未能感受到的風。

你四周陸地的地形，會影響你感覺到的風，所以地形和風是兩種不可分開討論的東西，當你剛到一個新地區時，或許很難察覺到那微妙的差異，但每一位健行者很快就能熟悉地方風的「個性」。最好的方法就是，不論何時，當你在評估風的活動時，記得將主要的地景特徵也列入考量，尤其是任何高地或是海洋地區。如果養成這樣的習慣，那麼你很快就會在喜歡的地區觀察出風的走勢。

氣象風（*Weather Winds*）

留意地方風是一件非常重要的事，否則它們可以讓你在閱讀主要風群——氣象風——時所做的努力付之一炬，氣象風之中有數種不同分層的風，為了簡化說明，我們將它們視為只有兩種分層：上層風和下層風。

我喜歡想像有一排高大的父母（上層風）由西往東穩定前行，一路拖著位於它們下方、較低的氣象系統往前走，就像是拉著不情願的孩子。

首先要注意的是那些我們感受得到，也看得見它吹拂過樹梢的下層風，這些風的行為，經常不同於上層風，後者能吹動位置最高的雲層。想像一下這裡的親子關係：這兩種風關西非常密切，下層風受到上層風相當大的影響，但它偶爾也會有自己的主觀意識，而且相較於比較穩定的上層風，下層風改變行為模式的頻率相當高。

對於活躍於戶外的人來說，最有可能影響到計畫安排的天氣現象就是鋒面。當一地區的冷空氣快要被暖空氣取代掉時，就會形成鋒面，反之也亦然。而鋒面系統遇到兩個關鍵事件發生時：首先是相較於上層

風，下層風的方向發生急遽改變；接著不久之後，我們經歷到天氣的重大變化。我們注意到的風，大部分會在一低氣壓系統的周圍逆時針旋轉，因此，如果我們感覺到風從背後襲來，那麼此時只要舉起左手指向左邊，便可指向低氣壓系統中心的方位。

這是一種簡單方法，可以將我們自己與下層風以及驅動它們的天氣系統連結在一起。我們注意到的風，大部分會在一低氣壓系統的周圍逆時針旋轉，因此，如果我們感覺到風從背後襲來，那麼此時只要舉起左手指向左邊，便可指向低氣壓系統中心的方位。

我們現在有了基本概念，可以進行一些簡單卻有效的預測。如果你背對著風站立，並且監控上層風的動向，那麼很快便可獲得一項關鍵資訊。欲得知上層風方向最簡單的方法，就是觀察你所能看得見最高的雲，接著留意它們移動的方向是左至右、還是右至左、或者與你所感覺到的低層風同向移動。此項資訊可讓你提出以下預測：

同向移動：可能不會有立即的天氣變化。

右至左：冷空氣要來了；冷鋒可能已過近，天氣狀態非常有可能逐漸好轉。

左至右：暖空氣要來了；可能有暖鋒正在前進，天氣狀況可能轉壞，可能會下好一陣子的雨。

這個簡單的技巧稱為「側風法」（cross-winds method），它可應用於前述所有的地方風（例如海風），除此之外，在其他任何的情況下，這個方法也是相當有效率的預測工具。

如果你仍然覺得無法掌握風的動向，最簡單的結論是牢記以下三點：

i 持續留意風向，在所有重大的天氣變化前，將發現風向會出現巨幅的改變。

ii 如果風明顯偏向來自更加逆時針的方向（也就是從你的背後吹來），天氣可能變糟。

iii 背對風，看著最高處的雲，記得這句話：「左到右，不妙。」

128

閱讀雲朵 (Reading the Clouds)

要能看懂雲朵所透露的訊息，知道一些這相當通用的趨勢對我們很有幫助。當中有許多規則，你或許已相當熟稔，因為我們大家都是建立在一個基本的概念，以凡人眼光來評論最明顯的徵兆，連孩子都知道的——天黑並非好兆頭。

你所能看到最下層雲朵的位置越高，一般而言空氣就越乾燥，短時間內較不可能有雨。如果你看到的雲變厚或是位置降低，那麼天氣可能會變壞；如果這些雲變薄或是位置升高，那麼天氣可能會轉好。你看見的雲擁有越多不同的種類，天氣就越不穩定，宜人的天氣可能無法持續下去。

為了更深入一點閱讀雲層，要能夠辨認出對我們最有用的雲。

積雨雲 (*Cumulonimbus*)：非常高，體積龐大的黑雲。有時頂端還會出現鐵砧的形狀。

積雲 (*Cumulus*)：毛茸蓬鬆的小綿羊，在天空低處快速奔跑而過。

卷雲 (*Cirrus*)：纖細條紋，在高空留下刮痕，有時候看起來像是棉花糖。

卷層雲 (*Cirrostratus*)：位於高空，像條沒有特殊形狀的毯子，呆板無變化的一層雲。

除了這四種雲，還有位於天氣光譜兩極端的雲，是大多數健行者能夠憑直覺辨認出來的，散落於藍天之中，代表宜人天氣的積雲 (cumulus) 對許多人而言象徵著適合健行的好日子。接著，還有聖誕童話劇中的邪雲，它每次登場時，都會有怒吼聲作為配樂：積雨雲 (cumulonimbus)，也就是雷雨雲。

除了這兩種雲以外，我們很難藉由觀察單一種類的雲，來進行明確的預測。如果不是明顯的宜人天氣或暴風雨這兩種極端，那麼天氣的走勢就變得相當重要。最好的案例就是馬尾雲 (mares' tails)，在風中形成髮絲狀的纖細卷雲。單獨出現時，光靠這些卷雲，我們無法自信性地提出任何可靠的天氣預告，它們可能是在預告暖風即將到來、或者不來。這就是為什麼我們需要對緊接在卷雲後的東西保持警覺。如果卷

雲後面跟著出現捲層雲——馬尾雲被一種白色細薄毛毯狀的雲（在太陽或月亮周圍或許會呈現中空）給取代——那麼我們便可肯定的預言，有一道暖鋒以及雨水正在回防。當這種變化獲得前面所提到之側風法的背書時，便能更加肯定此種預測的準確性。

我們有很高的機率無法投入許多資源，長期監控天氣的走向和變化，我們總是希望在最短的時間之內學習到最多東西。確切的雲朵形狀是耐不住性子的天氣預言家，成功的關鍵，在空氣的動態以及接下來可能發生的事，都隱含在每一朵雲的形狀裡。讓我們回頭來說說卷雲，研究一下馬尾雲中的髮絲，下沉的卷雲，會留下指向上方的髮絲，反之亦然。降低高度的雲朵則是天氣條件變壞的徵兆，而升高的雲則是天氣條件轉好的跡象。

卷雲的絲紋也可透露出上層風的方向，因此可協助側風法的運用，如果卷雲的絲紋垂直於下層風，而且當你背對著風時，這些絲紋有如筆刷刷過天空一般，那麼天氣的變化即將到來，如同前述。然而，如果纖細的卷雲之後並未跟隨著其他種類的雲，獨自開心地在天空的畫布中留下筆觸，且方向與你背後感受到的風向相同，以此方向留下髮絲的痕跡，那麼我們就不用擔心短期內的天氣變化。

所有雲的形狀都能透露出某些訊息，因為它們會背叛其周遭以及內部空氣的變化。積雨雲（cumulonimbi）被風切剪過的頂端能告訴我們，風暴前進的方向，此外，即便是更低調的雲也會經常透露出這種「切剪效應」的痕跡，讓雲的頂端和底部並非完美地連結在一起，展現出不同海拔高度的風向有顯著的差異。

友善無害的積雲，有一些行為較不乖巧的表兄弟：濃積雲（cumulus congestus）和塔狀積雲（cumulus castellanus）。一旦雲的形狀，由原本模糊的毛絨綿羊發展成又高又大的形狀時，就應該非常仔細的研究

它。大小和顏色可讓你直覺地判斷該朵雲的友善程度，但除此之外，我們還可用比大小顏色更有系統的方式來分析它。

更接近一點觀察，這些多堆疊在一起的積雲頂端和底部，如果雲的底部是齊平的，而頂端則是由輪廓明顯、類似花椰菜頭一朵朵小花的形狀組成，那麼這將會是一朵友善的雲，此雲不太可能含有雨水，即便眞的下雨了，所製造出來的陣雨都不會很大。然而，如果這些充滿雄心壯志的雲當中，有一朵擁有纖細的頂端，而底部又出現縐褶或突起，那麼它將是一朵完全不同的怪獸雲。纖細的頂端象徵著位於最高處的水分已結成冰，代表庫存了許多厲害又厚重的陣雨。

當你覺得很有可能下起陣雨，正試圖了解這些陣雨將會如何影響後續行程時，手邊可能擁有的最簡單線索就是雲的缺口，最大的陣雨雲通常擁有比較大的缺口。這表示陣雨雲的整體大小同時決定了陣雨會下多久、以及每一場陣雨之間，間歇的時間長短。或許你會決定不值得為了這種小型的天氣變化而改變計畫，反正不管你做什麼，總是會遇到下下停停的陣雨，但有時，我們可以選擇放慢速度或加快腳步來克服大型陣雨。同樣的原理也可套用在紮營或拔營的時機上。我很樂於與各位打賭，在地球上七十億人之中，絕對沒有一個人喜歡在雨中搭營或拆營。

凝結尾（Contrails）

細長的雲，形成於飛機的航跡中，稱為「凝結尾」（contrail），由「condensation trail」（冷凝尾）簡化而來。他們隱含著幾項有趣的線索。首先，長長的尾巴只會在空氣中本身已含有一些溼氣時形成，在極度乾燥的空氣中，凝結尾幾乎是立即消失。所以平均而言，當空氣愈潮溼，凝結尾就愈長，也就暗示我們天氣正在變壞。

和所有其他的雲一樣，凝結尾也會透露出風的動態：如果凝結尾呈現細長乾淨的直線，便可確定風並未與飛機前進的方向交叉。如果凝結尾的形狀糊掉了，就表示高處風吹拂的方向與凝結尾發生交叉，這項

這朵雲看起來可能像是惡兆,而它也的確值得你盯緊一點,但是它現在還沒擺出威脅的姿態。雲朵頂端清晰的「花椰菜頭」代表尚未結成冰,所以這朵雲目前還算友善,由它所降下來的任何陣雨都還處於可應付的範圍之內。

當高聳的雲朵頂端失去其輪廓,變成細薄的絲狀,這就是一種不祥的預兆,表示水分已結成冰,天氣可能會變得很糟糕。可能會有風暴來襲。

資訊對側風法的運用相當有助益。如果凝結尾形狀糊掉了，那麼邊緣比較清楚乾淨的那一端，則是前方，而起皺糊掉的這一頭，則是拖在後面的尾巴，也是風吹過來的方向。

我們所觀察的雲，大多是天氣預測相關的線索，但是凝結尾的方向，同時也可以做為導航之用。鳥類以固定的模式在目的地之間往返遷徙，而坐在大型罐頭鐵鳥裡的人類也是如此，大多數在英國領空上的航空公司，若不是前往歐洲大陸的方向，就是朝北美飛；不論是哪一個方向，都是以西北／東南的走向為主，因此，如果在天空中看見幾條凝結尾，其走勢就有可能是沿著這個方向。雖然任何一台飛機，都有可能違反這個行為模式，但若以大數來看，趨勢還是在的。

位置低到能夠碰到地面的雲稱為霧，而這個名字只適用與雲系出同門的霧。除了自己的主觀感覺之外，我們所看見位於頭頂上的雲、以及發現自己身陷於其中的霧，此二者之間其實並無差異。我們或許會看見山頂被白雲遮住，但是登山者在峰頂看到的卻是霧。有一點要注意，那就是各個方向上的霧，並非都一樣，就如同太陽在一塊地附近照射地面使其增溫時，地上的那攤水，就會從邊緣開始蒸發一般，因此，有時候在某個方向上，能看得比其他方向清楚。還要記得垂直向上看，霧在完全消散之前厚度會先變薄，因此如果仰頭可看見任何藍天跡象，就會知道霧已經差不多要散去了。已經忘了到底有幾次，當我正等霧消散之後要來做一些事情（通常是因為安全考量），每次當霧真正散去時，我早已經準備妥當，雖然有的時候一直仰頭望天脖子會很酸。

夏日早晨的霧，通常是好天氣要來臨的前兆，因為霧是地面在晚間大規模冷卻的結果，這可是晴朗天空躲在霧上方的線索。

最後，如果在早晨沒有發現中雲（medium cloud），也感受不到任何明顯的風，那麼顯然霧或煙正被困在「玻璃天花板」之下，發生了我們在踏出第一步那一章中討論過的逆溫現象。

🌿 溫度（Temperature）

溫度會大幅影響健行旅程，遇到其他人的機率，受到季節以及一周中的星期幾影響，同時也和氣溫的表現息息相關。南唐斯國家公園（South Downs）有個二英里長的熱門路線我非常喜歡，而我在這條健行路線上所遇到的人數，在周間時通常很接近攝氏溫度，而在周末時則還要乘以二。

如果你喜歡冬季健走，我會馬上聯想到逼近零度的溫度計，而背景音樂則是大塊的雪掉落在樹木和樹籬上的聲音。如果溫度還要再更低，那麼我們就可以在雪粒之中找到溫度計，雪粒是一種非常小的粒子，直徑低於一釐米，它是空氣溫度接近攝氏零下五度的指標。如果你看見從清澈天空中掉下來、有如細小水晶懸在空中閃耀一般的鑽石塵（diamond dust），那麼溫度必定降至攝氏零下十度以下。

許多人在身上和家裡的關節中都有加裝溫度計：膝蓋或鼻竇會對溼冷有反應，而門的絞鏈則是會吱吱作響。雖然我們家的雞舍有門，但是當天氣又溼又冷時，門都會打開。如果早上從窗戶看見的第一件事是半打逃亡中的小雞，在花園中的其他地方亂竄，我就知道該多加一件外套了。

🌿 風暴（Storms）

一九五二年八月九日，週日，喀斯喀特山脈的斯圖亞特山（Mount Stuart in the Cascades），三位美國登山者完成當日的攀登進度後紮營休息。隔天一早，其中兩人出發挑戰頂峰，而另一個人，達斯·羅德（Dusty Rhodes），則因流感而被迫躺在基地裡休息。

早上還很友善的積雲開始轉為高聳龐大，很快地，黑色的積雨雲便陰森地逼近山脈。鮑柏·格蘭（Bob Grant）和保羅·柏克（Paul Brikoff）這兩位大學生成功攻頂，準備開始下山，接著，卻突然被閃電擊中，他們痛苦地在地上打滾。在他們還沒來得及弄清楚發生什麼事之前，又被第二道雷給擊中，格蘭回憶接下來發生的事：

我爬向保羅，他背向下躺在那裡，我試圖移動他，我只有一條腿還能動。然後，正當我準備挪動他

時，第三道雷劈了下來。

格蘭被炸飛到二十英尺高的懸崖，因撞擊而失去意識。他在朋友來自山頂上的痛苦叫喊聲中恢復知覺，格蘭企圖幫助他，但是發現自己動彈不得。之後還有兩道閃電連續劈落，格蘭相信其中一道閃電直接擊中柏克致死。

格蘭最後獲得救援，三級燒傷，活了下來。當救難隊努力尋回柏克的遺體後，醫生便進行檢視，眼前所見令他們震驚不已，他們推斷出柏克可能分別被七道不同的閃電擊中，其背包框架裡的金屬已經融化成無法辨認的程度。

我們很少聽到某人遭遇雷擊，但是，每一秒鐘大概就有二百道閃電打在地球的某個角落，因此每一天內，都有許多人在不自願的情形下，非常靠近閃電。在英國，每年有三十至六十人被雷擊中，這其中可能有三個人會死亡。在過去的五十年裡，閃電已在美國奪走超過八千人的性命。就算雷擊並未殺死你，它仍可能使你受傷，因此這種狀況最好能避免。但我們要如何躲過雷公的狙擊？

前文所陳述之通用天氣轉壞指標是很好的基礎，認定積雨雲對健行者的重要性。對於看見的閃電或聽到的雷聲，不會有人錯認，最古老的戶外活動技能之一，就是計算以上兩者之間相差了幾秒。每三秒的雷聲延遲都代表一公里的距離，或者透過數象來計算秒數，One elephant, two elephants... six elephants，聽到雷聲後停止數秒：這道閃電有二公里遠。如果你聽到雷聲，那麼閃電很可能在與你相距二十公里以內，因為我們很難聽到這個距離以外的雷聲。如果雷聲作響而閃電現身於各個距離不同的地方，短促的雷聲是雲對地垂直放電的徵兆；若雷聲持續很久，那麼就可能是水平的雲對雲放電，千萬記住，這只能用來衡量是否有風暴來臨，但無法預期已經發生的最後一道雷聲，而非預測未來可能發生的閃電種類。這可用來評估已下一道雷會落在那裡。

當你覺得有可能會遇到雷擊時，最好避免待在空曠處，並且找個有遮蔽的地方待著：車子或遮棚都比

站在空曠處安全，如果你不碰金屬物的話。遠離孤高的物體，例如一棵孤樹，並且在安全無虞的狀況下蹲下來。不要靠近水，如果你正泡在水中，趕快離開。檢查自己有沒有觸碰任何金屬物，如果在你的評估之下，認為雷擊的風險很高，那麼暫時丟掉任何含有金屬物質的東西，例如登山杖或是有金屬框的背包。

至於閃電馬上就劈下來的危險前兆並不常見，不是每個人都能在還來得及反應前，經歷過這樣的前兆，這些需要緊急應變的危險前兆包含：頭髮立起來、頭皮或手臂刺麻、嗡嗡嗡的巨大噪音、或是臭氧的味道。若你看見岩石或其他突起物發出藍光，那麼，你正在目擊放電的過程，也就是俗稱的聖愛摩火（St Elmo's fire）……你真的該用最快的速度離開那裡了！

如果此時你身處於一棵樹上，或是靠近一棵樹，那麼有一些天氣的經驗法則是你應該知道的：

在山楂樹下爬行，它會保護你，不讓你受傷。

遠離白蠟樹，它會討好閃電。

小心橡樹，它會勾引雷擊。

美國和德國的研究發現，橡樹的確比研究中其他種類的樹木更常被雷劈，而白蠟樹則是第二名，至於山楂，或許由於它是一種矮樹，所以贏得避雷界的美譽，而不是它天生有什麼異於常「樹」的能力。如果你被迫要選一棵樹來躲雷，那麼不要選最高的那一棵，而在眾多樹種當中，最佳的躲雷良伴則是山毛櫸，其次則為雲杉和松樹。根據研究，當橡樹被雷劈超過一百次時，只有一顆山毛櫸中標。

讓我們在風暴的正向力量中結束這個主題吧！經歷一陣大型雷雨後，你會發現人們變得更加親切友善。或許，風暴是提醒人們的一種好方法，相較於大自然的力量，我們沒有自己想像的偉大，沒有誰高不可攀。

諺語和規則（*Lore and Law*）

許多人覺得，天氣諺語可讓人會心一笑，也可讓人感到挫敗，如果在社區附近，看見一朵高聳入天，看起來有點陰森的黑雲，我的確會以預期閃電將要劈下來的眼神盯著橡樹瞧，這就是前面所提到的那則諺語所引起的。然而，如果某種說法好像有其道理，但是又不確定它的準確程度有多高時，這反而會令人惱怒。天氣諺語到底是金科玉律還是一派胡言？這是過去幾年來，我不斷遭遇到的困境。諺語所說的「當公雞擠在一團睡覺」是在告訴我壞天氣要來了嗎？而牠又會「濕著頭起床」嗎？不，才不是這樣呢，這一點道理也沒有。

最後，我受夠了這種不確定性，決定在最有趣的俗語中爬梳出諺語的規則。在這些廣為流傳的俗語，就像是蠻荒西部一般毫無秩序可言，我有一種奇怪的感覺，覺得自己有責任建立起一些規範。並非出自於我自己的安全，我在襯衫上別著天氣諺語警長的警徽，開車進城，整頓混亂的局面。

運用一些我們先前討論過的技巧，原先覺得怪異的天氣諺語背後之原理，希望你已經能夠理解一小部分，看看下面這些諺語你是否能夠自行分辨出正確與否。（所謂的「晚上」，我們假設那是指一天當中稍晚的時段——為了配合韻腳，即便這樣的描述會稍微有出入。）

晚上的彩虹，宜人天氣已可預見；早晨的彩虹，宜人天氣轉身離去。

這是個很棒的例子，乍看時可能會讓人覺得是隨意胡謅出來的，直到我們了解，此諺語是結合兩項基本氣象智慧後，才能夠體認到其背後的道理。其一，是我們的天氣變化往往是來自西邊，其二，是我們前面提過但較少人知道的一點：一天當中看見彩虹的時段，能夠透露出雨水是位於你的東邊或是西邊。

和所有的諺語一樣，如果我們了解其中的邏輯思維，那麼它就相當有價值。沒有天氣諺語可以不分青紅皂白地套用於所有情境中，舉例來說，如果我們習以為常的西風暫時變成東風，那這個彩虹諺語就完全錯了。然而，若是諺語能夠方便記憶，刺激我們記住環境中的線索，那麼，所有的諺語都可以是有用的諺語。大致而言，我建議利用押韻，提醒自己其背後的線索以及邏輯思維，而非不經思考便全盤接收。

這些俗語經過多年收集，並且進行書面研究以及田野調查後，二〇一三年一月時，我覺得自己已經準備好，正式評估這些諺語的可靠性以及其背後的道理了。巧合的是，擺在文件堆中最上面的那則諺語剛好是：

一月裡的三月，三月裡的一月。

這則可愛的簡短俗語引起我的好奇心，因為我們才剛在一月時，度過特別溫和的一周，許多日子氣溫都超過攝氏十度，而三月來臨時，我們在牧羊人小屋旁再度感受到這則諺語的靈驗，接著，一片片雪花飄落。我們在三月時預見結冰溫度，以及大量降雪。

然而，不論這則諺語在二〇一三年時有多麼的靈驗，經過我的深入研究，還是沒有發現這兩句話之間有任何可靠的關聯性，我只能將這則諺語歸類為巧合，因為我不喜歡相信自己無法理解的天氣諺語，許多季節性的諺語都是如此，而這只不過是第一個案例罷了。此外，很不幸的，相隔數周或數月之氣象事件與科學的關聯其實相當薄弱，我個人對於描述長期天氣現象的諺語相當不以為然，不論它的文字有多麼優雅，隱含的文化底蘊有多麼豐富都一樣。有人認為，大量的冬青漿果和粗糙的蘋果皮為嚴冬的預兆，這或許是正確的，但若真如此，其背後的道理仍是個謎。或許漿果和蘋果的確知道一些我們無法深入理解的事，不過，在我們找到一些證據之前，這個說法，只不過是個還不賴的想法罷了。

在預測短期天氣的諺語當中，我們一定要先來談一談「夜晚的紅色天空」，以及下一句的「牧羊人笑了」。這兩句諺語出現於新約聖經中，歸功於耶穌，還有其他眾多著作的描述，雖然說法不盡相同，不過這兩句話說的沒錯。由於我們的天氣變化往往是來自於西方，所以這兩句話的陳述是正確的，如果我們在一日將盡時，在西邊的天空看見漂亮的紅色帷幕，那麼在天氣變化過來的方向上，一定會有清澈的天空。

如果日落時，呈現對比強烈的鮮明紅色，那麼這可能是灰塵由於高壓系統，飄浮在空氣中，因此，這是晴

138

朗天氣將會持續下去的徵兆。

天氣諺語中，有大半部分符合這個形式，將大自然中的一個習性或是趨勢與來自西邊基本的天氣變化做連結。例如：

牛尾巴朝向西邊，最棒的天氣；牛尾巴朝向東邊，最糟的天氣。

牛是被捕食者，許多被捕食的動物都喜歡背對著風，對於這樣的習性，有個很好的理論可以解釋：背對著風能讓牠們更容易全方位警戒捕食者，因為牠們可用眼睛觀察前方和側邊，並且可以嗅出身後任何東西的氣味。我和幾位農人分享這個理論，有些人嗤之以鼻地說，牛隻們這麼做，是因為牠們寧願屁股受涼也不要凍到腦袋。但我還是認為此理論符合演化的觀點，而我也曾在許多場合中，觀察到動物的行為的確符合該論點。這個議題輕鬆趣味，但卻不怎麼派得上用場，因為無論如何，我們自己的臉也能感受到風的來向，並且知道，平均而言，東風會比英國盛行的西南風帶來更寒冷、更不穩定的天氣狀況。

當草兒身上有露珠，雨水便永遠不現身。

清晨地面上的露水是一種徵兆，表示地面冷到可讓空氣中的水分凝結。這通常只會發生在熱能可向上逸散的晴朗天空之下，因此，雖然露珠並非長時間維持好天氣的保證，但它是最近的天空曾經萬里無雲的象徵，所以這種好天氣也很有可能會繼續下去。霜就是結凍的露水，因此霜也是類似的徵兆。同理也可套用於夏季清晨的薄霧。

黎明灰霧，一天的溫暖。

天氣變化會使溼度產生變動，因此，能夠幫助我們監控空氣中水分的諺語，其準確度還頗高的。

當人的頭髮變軟塌時，雨就快來了。

雖然沒有押韻，用字遣詞也不像詩般優雅，但這是一則相當有用的諺語。專業的預報員一直到近期，都還在使用「毛髮溼度計」——一搓人類的頭髮被固定在兩個夾子之間，與筆臂連接，在滾輪上畫出一條線。當溼度改變，頭髮便會有所伸縮，留下紀錄。顯然的，亞洲人的頭髮最適合拿來衡量溼度。

性，所以這是一個溼度上升的可靠線索，繼而告訴我們，天氣正在變糟。頭髮會隨著溼氣改變其特

如果我們用心觀察、細心聆聽，不乏可以表現出溼度變化的東西，而空氣如果乾燥，就有可能出現宜人的天氣。海藻的枯萎、雲杉毬果的展開、腳下細枝較易脆裂，以上皆為乾燥空氣的跡象。

許多花對於光線和溼度會有戲劇性的變化，包含蒲公英、雛菊和海綠（scarlet pimpernel）……

海綠啊海綠，請老實說，天氣是好是壞。

點綴我小牧場的野花——海綠，它的確會對光線量有所反應，但它們是對「變化」本身起反應，並非預測。以下才是真正能夠幫助我們做預測的諺語：

太陽進房休息，是因為外面快要下雨了。

在這個美洲原住民的俗語當中，「房」是指光暈，而我們又知道，光暈就是卷層雲的意思。如果卷層

140

雲跟在卷雲之後，那麼雨水就在不遠之處。當然，同樣的道理也適用於月亮，因此也有許多關於月暈的諺語，以下即為其中一則：

昨晚太陽臉色蒼白地上床，
月暈中的月亮把頭藏起來。

此外，還有更富詩意的：

我求你了，到更遙遠的港口去吧，
因為我害怕暴風。
昨晚月亮戴上金戒指，
而今晚我們便看不見月亮。

會導致長時間降雨的天氣系統，暖鋒，提供我們許多早期警訊：風的變化、卷雲、卷層雲以及伴隨它們出現的光暈，這代表我們絕對不會在毫無防備的狀態下被暖鋒逮著，反之亦然：天氣驟變不是小區域的陣雨（很快就會飄走），或是陡升的冷鋒，後者會帶來急遽的天氣變化，但也不會逗留很久。因此以下諺語大致上來說是正確的：

很久以前就預告的東西，要等很久才會走，
很慢才通知的東西，不久就會離開。

許多天氣諺語都與大氣中肉眼可見的徵兆有關，其中有一些能幫助我們，留意天氣正在惡化的條件：

當星星開始躲起來，
雨水很快就會降臨。

以下諺語則是告訴我們肉眼容易觀察、乾燥空氣、以及短期的天氣變化看起來是什麼樣子。

當新月將舊月抱在膝上，宜人的天氣便指日可待。

這是描述當我們能夠清晰地見到明亮又纖細的新月旁邊，那絕大部分呈現黑色的月亮時的情境，此景象只有在非常乾淨的空氣中才有可能看得見。（關於「地光」，「月亮」的章節有更詳細的說明）

當蜜蜂待在蜂巢附近時，雨也不遠了。

天氣好時，蜜蜂的確會跑到比較遠的地方探險，和大多數的動物線索一樣，你見到的數量愈多，就會愈肯定這個線索的正確性。如果風暴即將來臨，這種小昆蟲便不會蜂擁現身，當地的養蜂人非常確定這個現象是存在的，並且還告訴我，在天氣不穩定的時候，蜜蜂也會變得易怒、更具攻擊性。

「真的嗎？」我詢問。

養蜂人沒說什麼，只是指向他的助手，此人臉部腫脹，一隻手臂以吊帶固定著，他在天氣變壞的前二天，多處被螫傷。

142

燕子在下雨之前會貼地飛行

下雨前燕子低飛的行為，是起因於較低的氣壓和天氣狀況，抑或是低壓的天氣，迫使昆蟲待在較低的位置所導致的連鎖效應，這兩種說法尚未定論。不論如何，大家還是很喜歡這則諺語，因為它非常靈驗。

海鷗啊海鷗，坐在沙灘上，
當你在陸地上時，絕對不會有好天氣。

海鷗在過去幾世紀以來，已經變成內陸的拓荒者了，但是在沿海地區，當壞天氣逼近時，牠們喜歡飛往內陸，只有在天氣宜人時，才會跑到海邊。

若火金姑點亮她的燈籠，
那麼空氣必定是潮溼的。

這種甲蟲學名為 lampyris noctiluca，在比較潮溼的傍晚，的確會發出較多的光亮。

若是貓頭鷹夜鳴，敬請期待宜人的天氣。

貓頭鷹在宜人的天氣中較為活躍，故此則諺語的確可作為一種微弱的線索，尤其在冬天時。作為通用性原則，動物行為中透露出相當卓越的基本常識，是我們可以特別留心、保持警戒的線索，當壞天氣接近時，其活動範圍會縮小，因為動物們不想要過度遠離遮蔽物。在宜人的日子裡，牛隻會漫步

至遠方的草地，但是遇到壞天氣的威脅時，牠們就會出現在離農場較近的地方。如果狂風即將來襲，鳥類便不會棲息在最高的樹枝上。蝙蝠仰賴回音定位，對於大氣的狀態非常敏感，所以他們在非常潮溼及不定的天氣條件中，較不願意到遠方探險。

高壓有如替我們周遭陸地上的氣泡蓋上一個鍋蓋般，當氣壓驟降，氣體便開始從泥土和停滯的水中冒出泡泡來。我們或許無法親眼目睹這個現象，但有時卻聞得到，當氣壓計快速下降時，溝渠、池塘、地上的積水和潮溼的泥土聞起來都會比較「香」一點。這應該就是狗在特定天氣條件時，更能夠發揮其追蹤氣味功力的原因，風暴前夕時，牠們有時會被大地中突然釋放的氣體打敗。

如果你在健行時聞到惡臭，
蓋好你的鼻子、遮好你的頭頂，雨不久之後就會降臨了。

奇特的逆溫現象和樂於分享你的觀察 (Those Strange Inversions and Sharing Observations)

在本書剛開始沒多久時，我解釋了氣味和煙之間的關聯，以及地面附近有一層冷空氣被困住的可能性：逆溫。我也解釋了這樣的現象又是如何導致氣味、景象、聲音被困在這層空氣三明治中。

不久前，我正和一個朋友，英國廣播公司的天氣主播彼得·吉布斯 (Peter Gibbs)，討論這個現象，他雙眼發亮，流露出贊同的表情。彼得說二〇〇五年十二月時，位於英國倫敦北郊赫特福德郡 (Hertfordshire) 的英國邦斯菲爾德 (Buncefield) 油品輸儲中心爆炸時，他正在氣象辦公室 (Met Office) 值班。奇怪的是，他說，人們開始打電話進來通報這場爆炸，但是不久之後這些通報電話便出現一種詭異的現象，在打電話進來通報的人當中，離邦斯菲爾德比較遠的人反而比預料中的還多，住在較接近大火的人竟然相較地少。原來是因為爆炸的聲音被逆溫層彈回，因而使中距離的人聽不到爆炸聲。暖空氣會將聲波向下彈回下方的冷空氣層中，這表示逆溫層可使聲音集中，困住它們。

這告訴我們兩個大道理，首先，當我們注意到空氣中發生奇怪的事情時，通常都有合理的解釋，即便有時候需要一些時間來推敲，發生什麼事。第二，在許多我們能夠藉由分享經驗，而學習到很多東西的領域當中，天氣也屬於其中之一。一個人窮極一生也很難親身體驗到兩個人所經歷過的天氣現象。我希望你在閱讀本章之後，能夠樂於與健行夥伴們分享一些較不尋常的天空觀察及推理。

8

星星

如何利用星星來分辨時間？

現代社會中，能夠運用星星來導航的人實在太少了，所以大家都在心裡預設，那一定非常難辦到。利用星星來確認，你到底身處於這個世界上的哪個角落——也就是導航員說的「定位」——的確需要儀器的操作（例如六分儀），但如果只是想要利用星星來尋找方向的話，不需要上述東西也可以辦得到。利用星星來尋找方向，再簡單不過，讀完本章，你將會知道更多超乎想像的簡易方法。有經驗之後，星星可用來尋找任何方位，而最佳的入門課題，就是用星星尋找北方。

在我的自然導航課程中，我經常問大家下面這個問題（學員當中有些人本身擁有專業的導航經驗）：

「『北』這個字代表什麼意思？」

如果你有興趣的話，在繼續閱讀下去之前，想一想心中的答案是什麼。

在課程中，問完這個問題之後通常緊接著短暫的靜默，有些人臉上會出現困惑的表情。接下來學員們提供的答案各不相同：「地圖的上方」、「寒冷的地方」以及「上面」，以上這些都很常見。最佳的答案是「朝向北極」。不論你是在描述薩里（Surrey）面北的花園，或是在雪梨的一趟小健行，「北」這個字仍然代表著「朝向北極」。

146

夜空中有個點，是位於地球上每個位置的正上方，不論何時，你都是在瞧著這個天文學家稱之為「天頂」（zenith）的點。現在，想像你發現自己正站在北極，看向位於頭頂正上方的zenith，夜空中這個位於北極正上方的天頂有個名字——天球北極（North Celestial Pole），這個點非常重要，當你了解它之後，便可賦予夜空無與倫比的意義，因此，這的確值得我們花時間更深入了解這個特別的點。

站在北極，看向你頭頂正上方的天球北極點，會發現那裡有顆星星，那就是整個夜空當中最出名、也最有用的星星，你一定聽過它的名諱：北極星（英文稱Polaris或North Star）。關於北極星最重要的兩件事，從北半球的任何角落，都可以朝向北方看見北極星出現在那裡，而且它在夜空中不會移動。北極星如此堅定地待在那裡，是因為它幾乎是座落於地球自轉軸之上——如果地球真的是在極點上旋轉的話，那麼北極星就位於此極點向外延伸至太空的延長線上。

一般人相信，北極星是夜空中最亮的一顆星，然而，北極星雖然不是很黯淡，卻也談不上非常明亮。北極星在此類別中只屬於B級，也就是天文學家所稱的「二等星」，這表示，除了最嚴重的光害或視線不良之外，我們很容易就能發現北極星的存在，但它絕對不是那種會讓人們以手指指著、脫口讚嘆「哇！」的星星。事實上，如果你看見一顆非常明亮的白色物體，比夜空中的其他東西都要來得燦爛耀眼，那麼它很可能是行星、金星或木星，也有可能是最亮的恆星——天狼星，總之，絕對不會是北極星就是了，就算位於天空的北面，那也不會是北極星。當你了解這一點之後，便會意外發現，身邊竟然有如此多的人，會指著天空中最亮的東西說北極星。

現在想像跳進在北極低空飛行的飛機中，穩定向南飛往英國。冰凍的北方在背後離你愈來愈遠，同時，夜空中位於北極正上方的那個點開始在天空中慢慢降低位置。持續向南飛行，北極星的位置也就愈來愈低，當你降落在英國之前，北極星已經降到夜空的一半高度了。不過，真正的重點是，即便是現在，北極星已經跑到天空中很低的位置時，它還是指向北極的正上方。這代表不論何時，當你望向北極星，一定就是在直望著北方。這並不難辦到，你只需要找出哪一顆星是北極星，就能知道北方在哪裡。

接著，來討論一下可用來尋找北極星的其他方法。我們將會從最簡單、最有名的兩種方法開始——利用北斗七星和仙后座。接著，我想要帶著你瀏覽一些鮮少人知道的方法。接著，有時候，單純只是我們知道幾乎沒有其他健行者知道的知識，所帶來的愉悅感罷了。

北斗七星（The Plough）

尋找北極星最簡單的方法就是透過北斗七星，北斗七星是七顆容易辨識的星星，美國人稱其為長柄杓（Big Dipper），其他也有許多人稱之為醬汁鍋（Saucepan）。下次當你看見「指極」星——由二顆星星組成的部分，如果你拿著醬汁鍋的把手，將裡面的湯汁倒出來，這兩顆星星就是液體流出來的地方。北極星永遠會位於指極星所指的方向上（在鍋子的上方），距離為此二顆星星間距的五倍之遠。而眞北就位於北極星的正下方。（編按：北斗七星中的天璇、天樞兩顆星合稱「指極星」）

北斗七星圍繞著北極星逆時針旋轉，所以

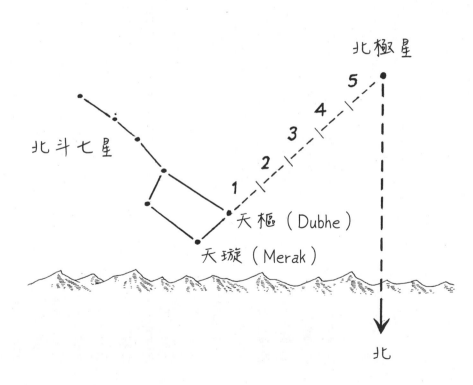

北極星

北斗七星

天樞（Dubhe）

天璇（Merak）

北

長柄杓有時候會出現在北極星的側邊，杓子有時還會上下顛倒。然而，北斗七星和北極星之間的位置關係從不改變，所以透過北斗七星杓子來尋找北極星的方法永遠可靠。

🌿 仙后座（Cassiopeia）

仙后座在尋找北極星上是非常好用的星座，因為它永遠都會出現在北斗七星相對北極星對面的位置，因此，當北斗七星的位置偏低時，仙后座必定高掛空中。在四周皆可清楚看見地平線的清澈夜空中，你將可以同時看見北斗七星和仙后座，因為他們是所謂的拱極星，這代表它們繞著北極星旋轉，所以當二者之一的位置偏低，或者也有可能被雲朵、山丘、建築物遮擋時，那麼另外一個就會高掛天空，反之亦然。這表示，如果你只打算學兩種方法來尋找北極星，那麼我會推薦你北斗七星和仙后座。

仙后座在天空中看起來像是鬆開的 W，但它和北斗七星以及所有位於天空北面的星星一樣，都是繞著北極星逆時針旋轉，所以有時

北極星

2

1

仙后座

当仙后座在北极星侧边时，看起来像是 W 的形状，有时甚至会是 M 形，尽管如此，仙后座的形状并不影响寻找北极星的方法。从仙后座寻找北极星的方法，是想像有一条直线将 W 字母上方处连起来，现在将这条线逆时针旋转九〇度，并且将此线的长度加长二倍，如此一来，这条加长的线就能带你到非常接近北极星的位置。

🌿 北十字星（*The Northern Cross*）

天鹅座，是由许多星星组成的星座，它看起来只有一点像天鹅，还好我们不用担心它到底哪里像天鹅，因为此星座中心最亮的那些星星排列成一种非常容易辨认的形状——十字架，即为所谓的北十字星。

当你在天空中认出这个十字架几次以后，就不难寻找它的位置，至于要利用这些星星来寻找北极星就是一件更简单的事了。我的方法是，想像历史上最有名的十字架，并且与它有关最有名的人。

首先，找出北十字星，接着想像耶稣在这

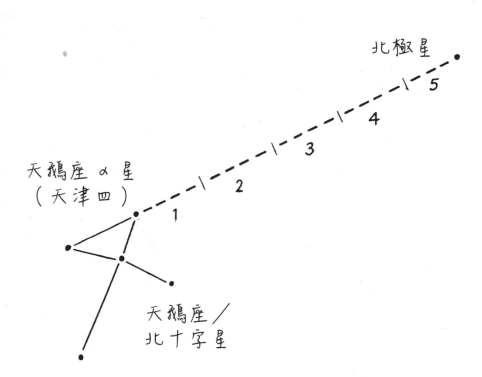

北极星

5

4

3

2

1

天鹅座 α 星
（天津四）

天鹅座／
北十字星

個十字架上，用祂的右手爲你指出北方在哪。

我知道那是個很詭異的畫面，但是非常有用，你不太可能會忘記那個景象。

🦌 御夫座 （*Auriga*）

御夫座也是北天星座，它非常想把我們拉進那個充滿戰車、神話之羊和嬰兒宙斯的世界裡，但是我們才不會輕易地動搖呢，我們意志堅定，朝著既定目標——尋找北極星——前進。我們可以將御夫座看成一圈星環，其中的御夫座 α 星非常明亮，爲引人注目的黃色。

發現御夫座之後，有兩個方法可用來尋找北極星，第一個方法在晴朗的夜空下非常容易運用，但是在有光害或有任何雲朵時則不然。

就在那顆非常明亮的黃色星星——御夫座 α——的順時針方向，有三個比較暗淡的星星，圍成三角形，此三角型會指向北極星。

（給那些喜歡神話故事的人，這個星星是所謂的「小孩」，也就是小羊。）

此外，還有比較精確一點的方法，我們可利用比較明亮的星星，雖然此法看似複雜，但

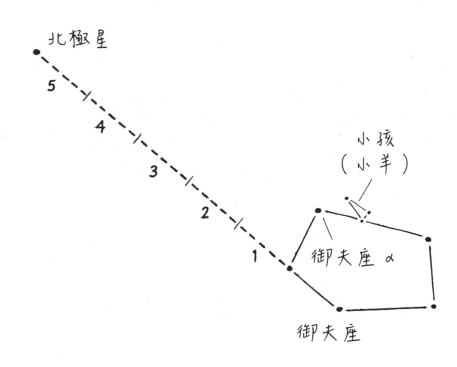

是當我們看著星座圖時，你很可能就會覺得它其實也相當直觀。從御夫座α星之處，在星環上以逆時針方向移動，觀察逆時針方向上的第一顆和第二顆星星，如果你從第二顆星星畫一條直線連向第一顆星星，以此二顆星星的間距爲單位，繼續以此方向向外延伸五倍的地方，即爲北極星所在之處。

如何利用北極星得知緯度（How to Find Your Latitude Using the North Star）

讓我們繼續想像，搭乘低空飛行的航班從北極往英國前進，還記得北極星剛開始時是位於頭頂正上方，接著當你往南方移動時，北極星的位置便隨之降低嗎？在北極時，你的緯度是北緯九〇度；而在英國時，緯度大約爲北緯五〇度。如果你再次從倫敦希斯洛機場起飛，繼續往南飛，北極星在天空中的位置就會愈來愈低，直到最後當他碰到地平面之下爲止。

在北極時，北極星位於地平線上方九〇度，而你的緯度是……北緯九〇度。在赤道時，你的緯度會是〇度，而北極星位於水平線上方……〇度，也就是說，此時的北極星會碰到地平線。對於導航者而言，這件事最美妙的地方就在於，北極星和緯度之間的此種關係，適用於北極到赤道之間任何一個地方。在英國南岸，你的緯度會接近北緯五〇度，而北極星也會出現在水平面上方五〇度的地方；而當你在蘇格蘭北岸時，你的緯度大約是六〇度，而北極星也會出現在水平面上方一樣數字的角度之處。

使用上述資訊，你現在已可找出北方，並且空手在一分鐘之內估算出所處之緯度。事實上，你已經具備在海洋中或是橫越沙漠時，需要的導航知識，並且可以這個被運用了數世紀之久的導航技巧，找到回家的路。這個方法也是哥倫布曾使用過的方法之一。

北極星位於地平線上方的角度，是最受歡迎且務實之估算緯度方法，但還有少數其他的技巧，可利用星星尋找出你的緯度，讓我在這邊提一下其中一種。所有的天體都會與地平線，夾著特定的角度升起，星星也不例外。這個角度和你的緯度有直接關係：星星升起和落下的角度，將會是九〇度減去你的緯度。你不太可能直接量測出這個角度，但結合前述北極星與緯度之間的關係，這項知識可幫助我們進行一些粗略

的預測及推理。特別是當你計畫的健行旅程，是在遙遠的陸地上時，更應將你的緯度、緯度對於星星的出現以及移動方式有何影響列入考量。

如果你前往熱帶，星星會以接近垂直的角度升起和落下，並且長時間維持這個角度，然而，此時北極星的位置可能會低到我們無法用來尋找方向，或是北極星根本就在地底之下。如果你在高緯度地區，星星以接近水平的方向在天空中移動，而位於水平面附近的星體，比較不容易用來找尋方向，此時，北極星卻可以懸掛在空中非常高的位置。若持續往高緯度移動，等到你跑到北極圈內，此時北極星的位置通常高到無法用來尋找方向，另外，也要記得，仲夏時節的北極圈裡，是沒有任何星星的，因為此時的北極圈處於永晝的狀態。

回到英國，或許在家鄉附近，找不到熱帶氣候或北極熊，但我們的確擁有一顆容易利用的北極星，還有以容易觀察的角度升起或落下的星星。

尋找東方和西方（*Finding East and West*）

和太陽、月亮、行星不同，每一顆恆星都會固定從水平面上的某一個點升起，並不會隨時間而有所變化，因此，如果你看見一顆明亮的恆星升起時，剛好經過教堂尖塔的上方，或者是兩枝樹枝分岔的中間，那麼這顆星星明晚一定也會重複同樣的事，未來的一周、一年也是如此。如果恆星從你家的正東北升起，就會永遠都從那邊升起；而這顆星星同時也會永遠從你的西北方落下，這裡，恆星展現出其對稱性。（和恆星不一樣，太陽、月亮、和行星每晚升起的地方都會有些微的差異，過了幾周之後，差異就會非常明顯）。

有些恆星從東方升起，有些則是從東南方，若從相同的地點觀察，它們便永遠都是如此，而一定會有一些星星是從正中央升起，也就是正對著東方。如果一顆星星朝著東方升起，它必定朝著西方落下，因此，我們便能從這些星星身上得到寶貴的資訊。像這樣用來分辨東西方的最佳星座，是冬天的星座——獵

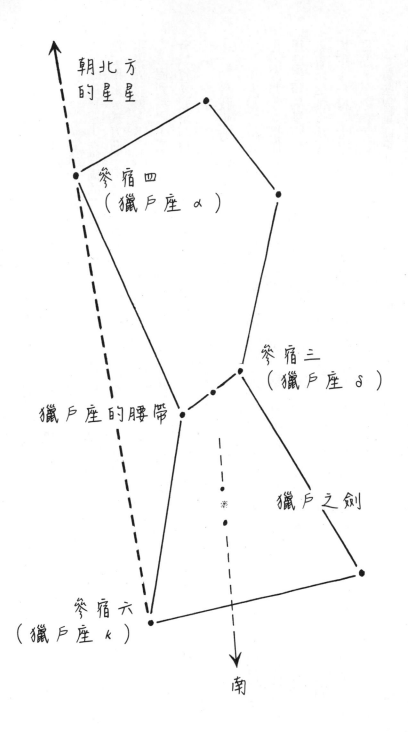

朝北方
的星星

參宿四
（獵戶座 α）

參宿三
（獵戶座 δ）

獵戶座的腰帶

獵戶之劍

參宿六
（獵戶座 k）

南

戶座。獵戶座是一個男人的完整圖樣，充滿明亮的星星，但是這裡我們感興趣的，主要是在獵人身上的腰帶，在整個夜空中，由唯三明亮的星星連成一條不長的直線。每天傍晚，這三顆星星當中第一個升起、也是第一個落下的星星為獵戶 δ（參宿三），而且它分別在距離東方和西方一度以內的地方升起和落下。

因為獵戶座只有在冬季月份中才能看得見，所以我還要再推薦大家下一個最佳選擇，天鷹座，這是一個屬於夏天的星座。如果你過去未曾目睹過這個星座，試著在六月天黑之後，趕緊找一找東邊的天空。

天鷹座不是很亮，有點難辨認，但若是在水平面附近看見它，那麼你一定正朝著東方或西方。如果二十分鐘或是更久的時間之後，發現它跑到高一點的地方了，這表示你正望向東邊；但如果天鷹座是向下沉落一些，那麼你必定是望向西邊。

這裡有個小秘訣：如果是窩在你的地平線附近的星星，通常很容易判別它們移動的

天鷹座東升西落。

方向，只要將這些星星和水平線本身的特徵做比較即可。對於不是一直待在水平線附近的星星，我們可以將它和前景中固定物體的上方連起來（例如柵欄柱或是將一根木棒插在地上），即可在短時間內更容易觀察到星星。有時候我們還需要躺在地上才能觀察到星星移動的方向，天文導航可以很簡單，但有時你得受點涼才行。

尋找南方（*Finding South*）

就算是最憨腳的天文導航員都知道，尋找南方的其中一個方法是尋找北方，然後轉到反方向就是了。然而，如果能利用星星直接找出南方的話，比較趣味好玩。以下有一個非常簡單的方法可以找出南方，另外還有一個需要運用技巧的方法。

天蠍座（*Scorpius*）

在中緯度地區，例如英國，接近夏至時，天蠍座會出現在南方的天空，其狀如名──像一隻蠍子。我們可從標示出天蠍座頭

天蠍座 α（心宿二）

南

當你愈接近赤道，就能看見愈多天蠍座的全貌。在北半球中緯度的地方，例如英國，天蠍座的下半部藏在水平線之下。

部的明亮紅星——天蠍座 α（心宿二）——來辨識天蠍座。天蠍座位置最高的星星升起於東南方，劃過南邊的天空，接著在西南方的位置就寢。這兩顆重要的星星在某個時刻會連成一條垂直的線，這條線向下延伸便可簡潔有力地為我們指出幾近正南方之方位。此技巧很適合在夏季的深夜中使用。

❋ 獅子座的屁股（*Leo's Rump*）

和天蠍座一樣，獅子座也是相當大型的星座，看起來和獅子有一點像。找到獅子座後，下一個步驟是找出兩個鮮為人知，但是完美命名的星星——西次相（英文名Chertan的含意為肋骨）以及西上相（英文名Zosma的含意為束帶），這兩顆恆星組成獅子的臀部。

當西上相（束帶）出現在西次相（肋骨）的正上方時，如圖所示，你一定是望向南方。這個技巧在四月時特別能發揮功效，參加我的春季課程，使用這個技巧的學生，沒有人找不到回家休息的路。

西次相和西上相形成獅子座的臀部。當西上相出現在西次相的正上方時，如圖所示，你一定是望向南方。

獵戶座和他的劍 (*Orion and his Sword*)

回到我們的朋友，獵戶座，在晴朗的冬季傍晚，你會發現獵戶在他的腰帶上掛著一把劍。三顆腰帶中間的那一顆星或許會讓獵戶的劍看起來有點彩色、模糊不清的樣子，這是因為獵戶的劍，實際上是一團星雲——獵戶座大星雲，但這並不影響我們尋找方位。

當這把劍垂直向下時，它指的方向，就是你所在之水平線上的南方。

獵戶座中還有其他兩顆星星，也能劃出一條南北向的直線——獵戶 κ（參宿六，獵戶的右膝）和獵戶 α（參宿四，獵戶的右肩），不過我個人偏好使用劍，不為什麼，只不過是覺得，劍的圖形教起來比較有趣，學員也較容易記憶。

如果你的需求是迅速找出南方大略的方位，那麼有三顆明亮的星星可以幫上你的忙。天鵝座 α 星（天津四）、天琴座 α（織女星）、和天鷹座 α（牛郎星）散布在空中，每一顆星都是其所在之星座最亮的星星（在前面尋找北方的章節中，已經介紹過其中兩顆星。）這三顆星的亮度，讓它們成為比較大型而簡單的形狀，也就是所謂的夏季大三角。主要原因可能是，我們在黃昏時看見恆星及行星出現的順序，是依據其亮度排序，如果有任何行星露出臉來，它通常是人們最早發現的東西，但是隨著天色漸黑，最亮的恆星也開始觀察得到了。因此，在夏季的月份中，這三個明亮的恆星，在它們各自所屬的星座現身之前，很早就能被人們看見。

一但你見到這三顆星，你便捕捉到了這個會告訴你南方大致方位的三角形。如果你想像一條直線從最高的兩顆恆星（天津四和織女星）中間延伸出來，一路穿越最低的牛郎星，那麼，這個線將會永遠指向南方的水平線。此外，當這條線愈接近垂直，此法就愈精準；如果是垂直線，那麼這條線便會指向南方。

星辰年曆 (*The Star Calendar*)

你或許已經留意到，我提到某些星座只在一年當中的特定時期才看得見——例如冬天的獵戶座、夏天

的天蠍座。你或許也在思考其原因，簡略而言，當太陽擋在中間時，我們就很難觀察到恆星。但是太陽何時以及為何要擋路？我們需要多花一點時間，才能解釋清楚，不過這能夠幫助我們，了解星辰曆法進而認識星辰時鐘。

星辰曆法當中，最容易解釋的是年曆。想像你在一個小正方形的辦公室內，坐在一張滾輪辦公椅上，四面牆上都各貼一張不同星座的海報，大約在眼睛的高度。你在第一面牆上貼獵戶座、第二面牆貼雙魚座、第三面牆貼天蠍座、第四面牆貼天秤座。接著，將燈罩從燈光上卸下來，露出裡面明亮的燈泡，然後將燈泡放在房間中央也是眼睛的高度。現在，你已經準備好公轉了。雖然你這天工作效率低落，但卻是個明亮的一天，你扮演著地球的角色，而那顆燈泡則是太陽，至於牆壁上的四個星座……還是星座。

依序推著辦公椅到每一面牆的位置，分別代表四個季節，在這個實驗中，你很快就會發現，在每個季節當中，你能非常清楚地看見其中一個星座，側邊稍微能瞄到兩個星座，至於最後一個星座則不可能看得見。當你的椅子在天蠍座旁邊時，背對著光線，你能完美地看見這個星座，但卻看不到位於房間另一頭的獵戶座，它被太陽擋住了，就如同每年夏季時會發生的事情一樣。秋天時看不到天秤座，冬天時看不到天蠍座，而春天時則看不到雙魚座。

離開這個方形的房間，讓我們回到真實世界，真實世界中的地球，並非只有這四個方位，而是三百六十五個方位，雖然方位的變化徐徐漸進，但道理是一樣的。時間隨著一日又一日、一夜又一夜推進，地球持續在軌道上繞行太陽公轉，公轉的結果導致，在我們視線中被太陽擋住的恆星逐漸改變，物換星移。

結果就是，從地球上所看見之太陽與恆星的關係，每天都會移動一點。對我們而言，最重要的影響之一，是相較於太陽，位於東方的恆星，每一天都會提前四分鐘升起，而位於西方的恆星則是每一晚都提前四分鐘落下。（四分鐘是由二十四小時除以三百六十五而來）。四分鐘聽起來不是很多，但它累加起來的速度驚人：一周之後，恆星便會提前半小時升起，而一個月之後，就會提前二個小時了。

還有一件很重要的事需要你記著，這些季節性的變化，並不會使視野中位於北方的恆星亮度降低。我

們在一年當中任何時間都可以看見那些位於極地附近，逆時針繞著北極星旋轉的星星，因爲我們位於北半球，所以望向北方時，太陽永遠不會擋在那些星星和我們之間。不妨想像，把某個星座釘在辦公室的天花板上，不論你的辦公椅滑到何處，那顆燈泡都無法擋住天花板上的星星。

因爲星星每天都會相較於太陽提前四分鐘升起，所以它們每年都會趕上太陽後方的星星，但這些星星一旦追趕上來，我們又能夠在太陽照亮一整天的天空之前，再一次於破曉前短暫瞥見東方最後一顆星星的蹤影。此種星星追趕上太陽的現象稱爲「偕日升」（heliacal rising），並且滲透到我們的文化當中。悶熱的八月中，空氣滯悶的日子被稱爲伏天（Dog Days），這是在反映八月時夜空中最亮的一顆星──天狼星（屬於大犬座）──剛開始趕上太陽的天狼星東昇日。

所有的古文明都很重視特定恆星的季節性升起，並將他們列入天然曆法中的一部分。位於澳洲東北的土著馬利人（Mallee Aborigines）知道當橘黃色的大角星偕日升時，要前往海邊捕捉鵲鵝。大角星的再度現身，提醒這些土著，要趁著傍晚還看得見它的時候，出發採集木蟻的幼蟲。

位於北美極圈的因紐特人，對於我們用來尋找北方的兩個星有不同的利用方法，對於因紐特人而言，牛郎星（Altair）和天鷹座（Aquila）是他們自己的星座──阿鳩克星座（Aagjuuk）──的一部分。我們要銘記於心，所有的星座都是由當地人想像出來的圖案，我們隨時都能發明自己的星座。因紐特人利用定期出現的阿鳩克星座（Aagjuuk）得知，髯海豹從廣大的海洋遷徙至岸邊的時間，進而迎來狩獵季節。許多文化中，從古埃及到同一時期的衣索比亞莫西族人，都企圖將河流的季節性氾濫和可靠的星星年歷拉上關係。

在並非急需時，沒有理由不讓我們好好享受此種星辰曆法。在英國其他地方或是全世界，大自然確切的季節時間，會受當地因素影響，但是大原則卻是世界通用的，你可以在英國試看看以下幾項。

晚間十點三〇分，每遇晴朗的夜晚時向南望去，如果你不確定南方在哪裡的話，利用前面教過的方

◀**天狼星和獵戶座**：有霜、可能還會有雪。人們對於油膩的食物及飲料感到厭煩。新興人類喜歡將此時節稱為一月。

▶**長蛇座的頭**：第一朵雪花蓮現身，出現淹水，水楊柳上的柔荑花序會由銀轉金。二月到了。

◀**長蛇座的身軀**：池塘裡有蛙卵，鳥類正在發聲練習，報春花大量綻放。三月到了。

▶**巨爵座，杯子星座**：蜜蜂變得更加勇敢，水仙花催促這健行者展現出類似的勇氣，櫻花大量綻放。四月到了。

▶處女座：外出健行及野餐的人
們被第一個炎熱的日子弄得頭昏
眼花，而野花則更加狂野放肆。
五月到了。

◀天秤座：蛇類外出蛇行，麥子
努力抽高，這是乾草調製的時
節。六月到了。

▶天蠍座：水果開始轉熟，海灘
變得忙碌，草地上進行著各種球
類運動。七月到了。

◀射手座：蚊子在靜止的空氣中
勒索贖金，路上交通滿載，鋪
設的道路輕微搖動。烤肉大會
之後，風暴正在醞釀著，八月到
了。

▶**魔羯座**：此時之海水出乎意料的溫暖，但氣溫卻不然。市場上有許多果醬出售，比經濟學家規定的還多。九月到了。

◀**水瓶座**：葉子變成褐色，蕈菇四處冒出，蘋果掉了下來。十月到了。

▶**鯨魚座**：刺蝟現身後又消失，地上的葉子比曾待在樹上的多。十一月到了。

◀**金牛座**：饕餮騎在這些星星的背上到來。知更鳥及黑鸝嘲笑其他鳥類的病懨懨以及牠們第二個家。十二月到了。

季節性星座的影響和每晚提前四分鐘之變化，是基於不同時間規模之下，一體兩面的東西，就如同時鐘和年曆是以不同的度量在衡量時間一般。

當我們觀察天空時，時間和方向是糾結在一起的，如果能夠參透其中一項，就一定能掌握另一項——

因此，了解時間，就是我們的下一個挑戰。

星辰時鐘（The Star Clock）

以下爲透過觀星來得知時間的方法，前幾次試的時候，你可能會覺得很繁瑣，但習慣了之後，不論何時，只要你身處晴朗夜空之下，就能運用這個方法。此外，由於此法是利用北極星，因此終年皆適用。

星辰時鐘的鐘面爲二十四小時制，指針反向運行，必須經過一些基礎的運算，才能找出正確的時間，可別因此就退卻，至少要先試過幾次。只要照著每一個簡單的步驟做下去，你就會發現，其實也不過就是熟能生巧罷了。

1. 先依照前述的方法，利用北斗七星找出北極星。
2. 將北極星視爲星辰時鐘的中心點。
3. 星辰時鐘有一個指針——時針，這個時針要靠你發揮想像力，想像一條直線，連接北極星以及北斗七星的兩顆指極星。
4. 鐘面上有二十四小時的刻度，由最上方開始逆時針跑。也就是說，如果星辰時針從起跑點開始，走了四分之一個圓，指向一般時鐘的九點鐘方向，這代表實際上的時間是清晨六時；而一般時鐘的六點鐘方向，事實上則是中午十二時，午餐時間到了。當星辰時鐘的時針跑了四分之三個圓，也就是一般時鐘的三點鐘方向，此時代表十八時，也就是晚上六點。一般時鐘的十二點方向一樣也是星辰時鐘的十二時，而且永遠都是午夜十二時，絕不會是正午十二時，因爲星辰時鐘爲二十四小時的時

星辰時鐘

5. 上圖中，星辰時鐘的時針指著著十四時和十六時中間，表示現在是十五時，也就是下午三點。

6. 在你看懂星辰時鐘的時針之後，接下來需要一點心算，這是因為星辰時鐘相對於太陽每天都會快四分鐘，所以我們需要要將時針往後調整，以符合正確的時間，也就是三月七日那一天。如果是在三月七日之前，則是每過一周或一個月，分別加上同樣的數額。

7. 三月七日之後，每過一個星期，你就需要減去半小時，也就是說，每過一個月，相當於減去二小時。如果是在三月七日之後，每過一個星期，星辰時鐘指出十五時，或稱下午三點，但如果當時的日期是一月七日，也就是三月七日的前兩個月，那麼你就需要再額外加上四個小時（二個月×二個小時）。所以真正的時間是晚上七點。

8. 在上圖的範例中，星辰時鐘指出十五時，或稱下午三點，但如果當時的日期是一月七日，也就是三月七日的前兩個月，那麼你就需要再額外加上四個小時（二個月×二個小時）。所以真正的時間是晚上七點。

9. 星辰時鐘大致上與格林威治標準時間

差不多，因此，如果你在英國的夏季時間時，還要再多加一個小時。

10. 至少在戶外試一次，加油。

以下為供你嘗試的練習範例。

如果現在是九月十四日，北斗七星位於北極星下方，星辰時鐘的時針垂直指向下，你所算出來的真正時間是幾點？

從星辰時鐘鐘面上讀出十二時的讀數（也就是正午，指針指向傳統時鐘的六點鐘方向，但不是六時），但是星辰時鐘從三月七日開始，每天會快四分鐘，由三月七日至九月十四日共經過六個月又一周，這代表星辰時鐘快了十二又三分之一小時，因此，真正的時間，大約是格林威治標準時間晚上十一點三十分左右。由於此時仍屬於英國的夏季時間，所以要再多加上一個小時。我們現代化的手錶上，會顯示出午夜後三十分鐘左右。

🌿 流星（Shooting Stars）

一般而言，看見流星代表幸運，這大概是因為，人們從未能精準預測流星的到來。然而，這並不是說我們無法預測出現流星的可能性，抑或是看見大量流星的機率。

顯而易見的，光害愈低、能見度愈高時，看到的流星就多。這兩種因素的影響相當大，大到超乎許多人想像。在理想狀態下，你每個小時之內應該預期能看見六至十顆流星——因此如果你在十分鐘內沒有看見任何流星，運氣就算是有點背了。

一個很棒的通用法則是：如果你在傍晚看見很多流星，那麼當晚就值得熬夜等待，仔細觀天。這是因為我們在午夜之後可能會看見的流星數，平均而言，比午夜前所看見的還多。當我們所在的這一部分地球

166

面向「前方」的時候（意即，朝向地球在太空中移動的方向）。道理就如同汽車玻璃，你會在前方看見比後方更多的雨滴撞上前擋風玻璃。

此外，我們還能夠更進一步預測流星出現的位置。流星是非常小的粒子，在進入大氣時燃燒所造成的現象。換個角度想，或能有些爲幫助，想像當地球撞上粒子，導致它們燃燒時，流星就會出現。由於我們知道且能預測，地球可能在何時行經太陽系中充滿灰塵的區域，而我們也知道這些灰塵可能會在哪裡與地球發生衝撞。另外，形容夜空中的某個區域，最簡單的方法，就是描述該區域最靠近哪個星座。總結以上各點，我們便知道，流星雨的名字本身，就能告訴我們尋找流星時應該看向哪個方位。

每年值得我們留意的流星雨

時間範圍	名稱	星座
一月初	象限儀座流星雨	牧夫座（北極星附近）
四月底—五月中旬	寶瓶座 η 流星雨	寶瓶座（又稱水瓶座）
七月底—八月底	英仙座流星雨	英仙座
十二月中旬	雙子座流星雨	雙子座

流星或許會帶來幸運，但是在獵捕流星時，下面這句話或許能更精準地幫我們做個總結：「幸運喜歡有天文學概念的人。」

星星與我們的雙眼 (The Stars and Our Eyes)

如果回頭去看北斗七星的圖，你或許會注意到醬汁鍋把手的中間並非只有一顆星，而是有兩顆。下一次仰望北斗七星時，記得把目光放在把手中間的星星，這樣的行為，就是所謂的「測驗」。在中古世紀的阿拉伯，這項基本的測驗，被用來評判一個人的志向是否偉大，適用於各行各業，包含軍職。時至今日，我們仍可用這個方法檢驗視力是否良好：如果你只能看到一顆星星，而不是二顆，那麼到附近的眼科檢查一下吧。

如果你很確定自己視力不錯，但想知道到底有多好，那麼你或許會喜歡挑戰一下武仙座。將非常明亮的織女星及北斗七星用直線連起來，武仙座就位於此線的下方。

夏季傍晚，如果你發現武仙座高掛空中，且沒有光害，那麼試著進行以下測驗。仔細觀察武仙座的身體，換言之，觀察形成其軀幹之四顆星中間，武仙座的軀幹內有一些五星等或六星等的星星，也就是用來形容「靠腰地難以看見，但不是不可能」的天文學用語。如果你看見這些星星當中任何一顆，那麼你的眼睛便可在夜晚執行任何合理要求的任務。

我們也能利用星星，來測試自己的辨色能力，進而

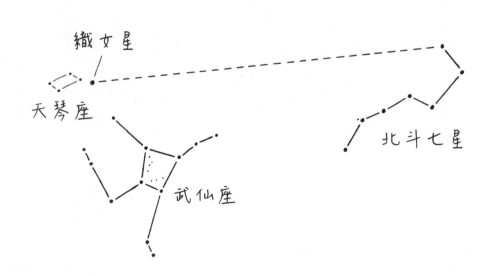

你能見到武仙座身體中的模糊星星嗎？

衡量生命的階段。晚上測試辨色能力的最佳標的物為獵戶座α（參宿四），此星帶有一點橘色。但是除了這個顏色之外，每個人所看見的其他星星，顏色都是非常主觀的。其他星星的顏色，會隨著不同時間下，大氣條件的變化，以及周遭光線的多寡而有所不同。此外，隨著我們年齡增長，這些星星的顏色也會有些微的不一樣。我們永遠看不到綠色的星星，因為我們的眼睛接收不到這個部分的星星光譜，但有許多業餘的天文愛好者，透過望遠鏡看見許多星雲在我們年輕時看起來是藍色，但隨著年齡增長，看起來可能就會變成綠色。當我們變得和蝙蝠一樣眼盲時，夜空會告訴我們；而當我們有如一隻又老又瞎的蝙蝠時，夜空也會讓我們知道。

還有其他與星星相關的視力測試，可供我們嘗試，包含不只射進我們眼中的星光，同時也照耀己身的星星，這能幫助我們看清楚其星體本身的結構。我們的眼睛是很了不起的微小工具，能夠看見大約五百萬種顏色，發覺一英里遠之處的鉛筆，九英里遠的人類或是二十五萬英里遠之山嘴，從月球上。

眼睛運用兩種細胞來看得到這麼遠的距離──視桿細胞和視錐細胞，視錐細胞對顏色很敏感，這些細胞聚集在雖然不大，但為眼睛非常重要的地方──中央小窩（fovea），也是我們的眼鏡將光線聚焦的地方。由於如此大量的敏感細胞聚集在一個非常小的區域內，所以當你仔細盯著「eclipse」（意爲蝕）這個字瞧時，它便會隨著你的聚焦而浮現；但同時，我們卻很難聚焦看見「syzygy」（意爲朔望點）這個字，自己試試看吧。（「朔望點 syzygy」這個字不是什麼可愛的字眼，它代表三個天體排成一列，例如，當「蝕」發生時，地球、太陽和月亮連成一直線。）

視桿細胞對顏色不敏感，而我們的夜視能力，則是仰賴這些視桿細胞。視桿細胞位於中央小窩之外，此種安排的後果之一，就是即便我們直盯著星星瞧，也無法在夜間處理最精細的細節。如果一顆星星非常模糊，那麼通常我們便可透過「轉移目光」的方法，來看得更清楚一些，此法只需要將目光稍微偏向旁邊即可。如果你試圖直視的那顆模糊星星消失了，那麼可以讓雙眼略過一小部分的星星，看向該顆模糊星體

的側邊，接著它便會重新現身。透過此種轉移目光的手法，你正將視錐細胞從他們不擅長的工作當中解放出來，同時，也讓你的視桿細胞登上主舞台，享受屬於他們的短暫榮耀。如果你過去曾為此感到困擾，或許會想要運用這個方法，再度挑戰武仙座，看看這次你是否能戰勝武仙座的軀幹。

此種「轉移目光」的技巧，並不局限於凝視星星，當然也適用於所有遭遇夜間視物問題的場合。

浦肯頁效應（*The Purkinje Effect*）

如果你想知道，自己的眼睛何時開啓夜視功能，這邊有一個有趣的方法稱爲「浦肯頁效應」（Purkinje effect），命名自一位捷克的博學家，他在一八一九年發現，我們的雙眼在低光量時，傾向以不同於明亮光線時的方法，來感知顏色。

我們眼中的視錐細胞對黃光最敏感，所以在白天時，任何含有紅色、橘色或是黃色的東西，在眼中看起來都會非常明亮。當黃昏光線漸暗時，我們的視桿細胞開始承擔責任，雖然這些視桿細胞無法分辨顏色，但是他們對位於光譜上藍／綠色區段的光線，還是會比較敏感。

此種敏感度差異的影響，出現在一日將盡之時，當黑暗降臨大地，黃色或紅色的物體，非常急遽地失去其亮度，於此同時，地景中的綠色或藍色，開始變得比其四周東西來的明亮。我最喜歡的大自然範例是天竺葵，其紅色的花朵和綠色的葉子，在黃昏時輪替表現出黯淡和明亮。在正中午的陽光之下，紅色的花朵會奪走眾人的目光，但是當陽光淡去，花朵就會變得暗沉不顯眼，此時，則是由綠葉換上鮮明的色彩上場。

我喜歡在黃昏時展開夜間健行，讓雙眼體驗浦肯頁效應的遊戲，等著行星和恆星也一起加入我的行

列。如果想更進一步實驗，你可以在一塊板子上，一半塗上紅色，另一半塗上綠色，然後比較正中午以及傍晚時，此塊木板雙邊的明亮程度有何差異。

藉由消失的星星尋找城鎮（Finding Towns by Not Finding Stars）

如果在黑暗地區夜間健行，但是你注意到，光害開始讓你看不見某個方向高度偏低的行星，你可能發現了一個線索。雖然很常見，但令人厭煩的光害，其實可用來訓練我們猜測最近的城鎮其大小以及距離多遠。事實上，如果你擁有以上其中一項資訊，那麼就可以利用下方的表格，推測出另一項未知的資訊。這些數字指的是，天空中比自然光高十％的輝光，就在半空中之處。

距離	人口
十公里	三，一六〇
二十五公里	三三，二五〇
五十公里	一七七，〇〇〇
一百公里	一，〇〇〇，〇〇〇
二百公里	五，六六〇，〇〇〇

舉例來說，如果在遠方看見城鎮的輝光，而你想知道，這個城鎮是不是心中所想的那一個，那麼可以做個簡單的確認。如果你知道其人口大約為三〇，〇〇〇，距離二〇公里遠，那麼答案可能是肯定的。如果其人口為一五，〇〇〇，距離三〇公里遠，那麼你看見的，一定是其他城鎮或是附近村莊的燈光。此技巧的極端案例就是，如果在沙漠中健行，並且知道自己附近沒有任何小型城鎮，在這個不尋常的狀況下，

你應該可以預期看見二百公里遠，一個非常大型城市的輝光。

光害的影響並非線性成長。當你由一○○公里遠的地方，靠近二○公里來到八○公里遠之處時，光害的影響會變成二倍；但是當你從二○公里遠的地方接近至一○公里遠之處，光害的程度則會是五倍以上。

情況之下，要預測出你能夠定期於每一個地球年的什麼時間、什麼地點看見這些行星，幾乎是一件不可能的任務。

行星（*Planets*）

行星有點難搞，它們沿著自己的軌道繞行太陽，因此擁有自己的「年」。這代表，在不能查詢表格的

我們可將太陽系想成一個巨大的時鐘，太陽為時鐘的中心點，每一個行星黏在它自己的指針上。如果你從時鐘外觀察指針繞行，甚至是從太陽的位置觀察，那麼這些指針的旋轉還滿直觀的。然而，麻煩的地方在於，當我們觀察行星時，實際上是站在其中第三短的那根指針的末端上觀察，排在水星及金星之後。這有點像是園遊會裡的旋轉咖啡杯，剛開始的幾秒並不難，但是接著，毫無預警的，你感覺自己的頭，快要被驟然改變的觀察點給甩出去？我們感覺不到自己咖啡杯（地球）的動作，但確實注意到其他行星飛馳而過，而後又慢了下來。結論就是，我們在實務上無法像恆星那樣利用行星，但後者可在夜空中佔有非常重要的地位，而且其特色也非常有趣，所以行星還是值得我們打交道。

行星從東方升起，高高跨越南方天空之後，於西方落下。所以如果你在水平線附近看見一顆行星，那麼你所觀察的方位，一定是在東方或西方附近。如果行星正在上升，那麼該處即為東方；如果它正在下沉，那麼該處就是西方。若你見一顆行星高掛空中，並請水平移動，那麼你一定是看向南方。

如果你不確定看到的是恆星還是行星，那麼有五個方法可幫助判別──沒有哪一個是完美的，但是五

個合體就能有所幫助。

平均而言，行星比恆星亮，所以黃昏時，你時常會發現，行星提前恆星許久現身；而黎明時，恆星則是提前行星許久消失。如果你在黎明時看見天空有明亮的物體，但卻好一陣子都沒看見任何其他的恆星，那麼，它就很有可能是一顆行星。

行星離我們的距離比恆星近非常多，故其光線較穩定，不會像恆星那樣眨眼睛。

行星的顏色和亮度可提供我們線索，金星、木星和水星十分亮白，火星是橘色的，而土星則是非常顯眼的黃色。如果你在接近黃昏或黎明時，在西方或東方看見某個物體白亮地嚇人，那麼它很有可能是金星，人們幾乎都會對此行星的明亮程度感到吃驚，金星甚至能在特定的條件下照射出影子。

行星只會現身於天空中由東向西，經過南方高空的這一條路線，從北半球，例如英國，你永遠不會在北方高空或是南方低空位置找到行星。

最後一個分辨的方法，也是最可靠的方法，但要花上一點時間。提高對夜空本身的熟悉度，是觀察行星最佳的方法。一旦你能夠認出部分星座，便很有可能在熟悉的夜景當中，立刻發現那些明亮的非恆星偽物。你或許曾聽過，行星會行經星座，因此，如果你正看著某個熟悉的黃道十二宮星座，例如獅子座，而發現一個完全不屬於該星座圖的明亮物體，就應該強烈懷疑那是個行星。

在本章中，恆星幫助我們尋找方向、辨別緯度、測試我們的視力及夜視能力、尋找城鎮、算出日期以及時間、預測流星以及追蹤行星，而且以上全都不需要望遠鏡插手。從黃昏到黎明，健行的路上永遠充滿實用的樂趣，甚至只需要你走幾步路到後院，就能感受到此種愉悅之心。

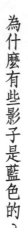

9 太陽

為什麼有些影子是藍色的？

太陽可做為年曆及指南針。

在歐洲和美國，當太陽在天空中爬昇到最高位置時，終年都會朝向南方，而且發生於日出和日落的中間。「正午」的真正意涵，在冬天或夏天時，接近中午左右或是大概在我們的手錶顯示一點的時候。

太陽升起於東方、降落於西方，但其確切的方位，則會受到一年當中不同時期的影響。想像連續三百六十五天，早起觀察完整的日出，當太陽的圓盤從你的水平線中露出半顆臉時，從窗戶拍照紀錄。如果將這些照片印出來，並且快速翻過一整疊照片，你會看見太陽在東方的水平線上移動。接下來，你還會發現太陽移動的速度發生急劇改變。

日出移動範圍的兩個極端出現在六月和十二月。在英國，仲夏時節的太陽升起於東北方附近，而隆冬時節則是在東南方。這些時期中的幾次日出，太陽方位每天都會有些微變化，而日出的位移會在兩個極端點完全停止，這樣的現象，就發生於所謂的夏至點及冬至點。「至點」（solstice）這個字來自於拉丁

文，意思是「太陽靜止不動」。而三月和九月時，太陽會快速掠過東方，其中只有春分與秋分這兩天是正對著東方昇起。實務面上，這代表日昇（或日落）的方位，在六月或十二月時，不會在幾周內發生明顯變化，但是三月和九月時會。

如果你每天勤勤懇懇的拍攝日出照片，維持一整年後，在窗台上畫一條指向日出的線，並以細字註明日期，你很有可能會看見，日出方向和日期是同一件事情的一體兩面。如果你知道其中一項，便能快速地推理出另一項。

由於古人知道住家附近，每一段地平線的方位為何，所以他們傾向以日出和日落做為其曆法。有許多古老遺址，例如祕魯的昌克羅（Chankillo），古人在該處搬運了許多重物，以製造出這些黎明和黃昏的年曆。

太平洋的導航員知道，自己在一年當中的什麼時間啓程，便可利用日出和日落方向做為羅盤。我們可選擇用日出還是日落來找出日期或方向其中一項，但無法同時推論出二者。

太陽在正午時的高度，也和你所在緯度或是時節有強烈關連。如果你知道自己的緯度或是日期，只需

東北　　　　　　　　　　　　　　　　　　　　　東南

六月　　五月　　四月　　三月　　二月　　一月　　十二月
　　　　七月　　八月　　九月　　十月　　十一月

夏至　　　　　　　　　春秋分　　　　　　　　　冬至

冬至時的日昇位置由南方一路向北移動；夏至時則是由北向南。在英國，此位移的範圍大約是東南方至東北方之間。

其中一項資訊，便能利用正中午的太陽來找出另一項。

因為六月底時，正午的太陽位置最高，而十二月底時（至日）則是最低，正午太陽之高度，或是其所投射出來的影子，可用來做為粗略的年曆使用。在英國，十二月的太陽在最高點時，幾乎要碰到水平線之上，二個手臂伸直的拳頭高度，但在六月時，則是接近六個手臂伸直的拳頭高。三月和九月時，太陽爬升的高度，介於三到四個拳頭之間，在六月和十二月兩極端高度的中間，依你所在的緯度高低，而有所不同。平均而言，你離赤道愈近（意即所在之緯度愈低），太陽掛在空中的高度愈高，反之亦然。最簡單的範例，可能是倫敦的正午太陽在天空中的位置，永遠比愛丁堡高上幾個拳頭。

太陽時鐘（*The Sun as a Clock*）

導航員仰賴太陽高度和緯度之間的簡單關係，已有千年之久，從最早有紀錄的旅程到最近，此關係引領著人類前進，並且成為最普遍使用之六分儀的背後功臣。六分儀能夠以比手臂伸直的拳頭更精準的方式衡量角度，而且對照表也比腦海裡的記憶細膩，但其原理再複雜也不過是如此。

你可以在家中嘗試，運用一根木棒或任何其他能投影出清晰影子的東西，每天最短的影子代表二項線索。它是一條完美南北走向的直線，因為當太陽在天空中，升到最高位置時是朝向南方；而影子長度同時也代表著年曆。冬至時影子最長，夏至時影子最短。三月和九月的影子長度會一樣，介於最長和最短之間，其中，前者每天逐漸變短，後者則是漸長。當太陽露臉時，如果你每個月都在正午的影子尾端，留下幾次記號，你就會擁有另一種太陽年曆，呼應之前畫在陽台上的那一個。

日晷比早期的機械時鐘可靠多了，有些公家單位，直到一九二〇年代都還在使用日晷，例如火車站。

利用太陽精準求得一日當中的時間，是可以辦得到的，但那是一門細膩的藝術，有些人甚至一生致力於太陽時鐘的研究。從太陽身上獲得一些約略的時間概念並不難，若影子漸短，那就是上午時段；若影子漸

長，那就是下午了；若影子達到最短的長度，那麼就是正午。如果同一天之內，你在影子尖端留下二次記號，那麼這兩次記號之間的距離，便可用來衡量經過的時間長短。我們可自行決定，要將這個步驟做到多精細。

假日時，我最喜歡的消遣就是結合可靠陽光和悠閒的用餐時間，在地上留下影子的記號。布列塔尼有間位於海邊的咖啡店，我已經在那邊養成一個習慣，那就是在開始午餐時，放一個蚌殼在陽傘影子的尖端處，結束午餐時再放另一顆。這兩個蚌殼之間的距離，可象徵出同行者、食物以及飲料的狀態。就在我們剛升格為父母親不久，那兩個蚌殼幾乎都要碰在一起了。可喜的是，現在它們又再度地漸行漸遠，或許有一天可以挑戰十年前的紀錄保持距離。

根據上述說明，太陽沿著弧形軌跡出沒於空中，而遵循太陽行動的陰影，隨著時節產生變化。沒有什麼能阻止你，花上一整年的時間紀錄下足夠的影子，來製造出精準的時鐘──只要太陽有露臉的話。

🌿 日落及月落（Sunsets and Moonsets）

同樣是觀日，日落比日出有人氣多了：相較於一日之計在於晨，我們在一天將盡時比較優閒。這必定是與此時太陽相較的文化蘊涵較為豐厚的原因。在太陽低懸的愉悅世界中，我們可找到一些有趣的線索。

其中最熱門的線索，就是找出距離太陽真正落下之前，還有多久時間。我們只需要揮動一下拳頭，就能夠回答這個問題，伸出你的拳頭，太陽位於水平線上，每一個拳頭的高度，都表示我們還有一刻鐘的時間，能看見太陽。如果你位於英國的極北地帶，能享受的落日時間會稍微多一些，因為太陽落下的角度，會和星星一樣，隨著所在緯度有所變化。你愈往北方前進，日出和日落的角度就愈小，時間也就愈久。在北極，太陽之輪在水平線附近水平移動；但是在熱帶時，日落非常短暫，四個拳頭只能讓你看見大約四十分鐘的太陽，相較於英國的四個拳頭，是代表還有一小時。

觀賞日落會發現兩個和大小以及形狀相關的有趣現象，日落時的太陽，常常會呈現又大又扁的形狀。

變大和變扁這兩種效應時常相伴而生，但是它們互不相干。同樣的效應也會出現在月亮身上，以下之說明同時適用於太陽和月亮。

日落時，太陽在垂直方向顯得有些扁塌，是由於折射之故。我們所佔的位置與太陽之間的大氣，會發揮出類似鏡片的效果，使光線彎折。因為溫度會影響空氣密度，而溫度並非處處相同，通常海拔高度愈高的地方氣溫愈低，因此來自太陽上端及下端的光線，並不會以完全一樣的方式彎折。

為了更全面地解釋這個現象，需要考慮比較少見的狀況，當我們看見日落時，太陽實際上並不在那裡，它其實比我們所看見的位置還要再低一點。日落出現在我們所見之位置，是由於陽光穿透大氣時，被向下彎折往我們的方向，如此一來，即便太陽實際上已經下山，我們還是能看見它。由於太陽上端及下端光線行經之空氣，在溫度及密度上有所差異，所以比起下端，來自上端的陽光會發生較大幅度的彎折，使太陽看起來扁扁的。

這些折射效應，也是太陽最底部的邊緣看起來比上方紅的原因。此外，即使是在沒有雲層遮蔽的情形下，也會經常看見一條暗帶橫跨太陽。

如果你可以清楚看見日落，並且發現太陽並未呈現扁塌的樣子，那麼這就是一個線索，代表大氣中存在不尋常的溫度層──我們應該預期，即將發生異常的天氣狀態。此外，如果你注意太陽非但沒有被壓扁，反而被垂直拉高，那麼這就是一個強而有力的線索，表示發生了逆溫現象，因此也可衍生出許多趣味及遊戲。正如我們之前提到的，在太陽沉落至水平面下的瞬間，逆溫可提供我們看見「綠閃光」機會的完美條件。綠閃光是陽光在大氣當中折射的另一種產物，只不過這次是不同顏色的光線（也就是說，不同波長的光）發生不同程度的折射。

至於我們在水平面處所看到的太陽，感覺比正常大的現象，是一種視錯覺（optical illusion）以及心理學的結果，並非外在因素影響。或許你會對此說法存疑，然而，下次當你覺得太陽或月亮好像比平時大

太陽和月亮大小的錯覺。

時，可以做一項簡單的實驗。伸出你的手臂，以一支手指頭指著太陽或月亮，觀察那顆天體覆蓋住你的手指多少範圍。當我們伸長手臂時，指尖大約一度寬，而太陽和月亮都在半度寬左右，不論你看到它們的時候，是高掛空中或是沉落降下。因此，太陽和月亮看起來大約佔你的半個手指寬（很明顯的，這個實驗運用在月亮上比太陽上簡單，對你的眼睛也比較安全，但原理是相同的）。只有親身試過幾次（請務必小心你的眼睛），比較高掛空中和低懸水平面上時，是否真的存在大小差異之後，你才會打從心底相信這個事實，即便真相有時與我們的情感不同調。然而或許你還是會不經意脫口說出：「那顆太陽好大阿！」

如果你想要破解此效應的心理作用，那麼這裡有一個可能的解釋。我們看見的天空在我們眼裡看起來像是半個球體，由我們四周向上延伸，成一個圓

頂形狀。但是我們並未「看見」完美半個球體。我們看見較爲扁塌的天空，在垂直方向上看到的視覺效果，感覺會比水平方向上更接近自己。像這樣看向天空以及看向地面之間，會產生不同的視覺效果可能是由於演化，我們擅長由水平方向觀察世界，而非垂直。

油！

當兩個物體大小看起來一樣時，但是我們心裡卻認定其中一個的位置比另外一個遠時，我們的大腦能夠處理這個狀況，會自動將較遠物體的實際大小判定爲比較大。但是反過來說，如果你的大腦認爲某物的距離比實際上遠時，那麼大腦就會決定該物一定會比它真正的尺寸大。你可以操弄這些錯覺：下次當你看見太陽或是月亮看起來好像異常大或是異常小時，試著向前傾或向後仰，接著將頭歪一邊，看看太陽或月亮的大小是否會發生變化？對大部分的人來說答案是會的。如果你看不出差異，那麼試著躺在地上看看，加

當光束從水平面之下直直向上輻射開來時，哪個人不會被曙暮光感動？我們所看見的這些光束之間，其間隔是由天空中的陰影所造成，來自於遠方的雲。相反的，這與我們看見太陽光束從部分陰暗天空之間的間隔投射下來（也就是俗稱之天光），是一樣的效果。

不可思議的是，科學家們已投入時間心血研究出，我們何時最有可能看見這些光束，雖然他們無法預測出，那些雲朵的形成是在什麼時候，但是可以告訴我們，曙暮光最有可能發生的時間是，當太陽位於水平面下三到四度之間的位置，而當太陽達到水平面下六度的地方時，這些光束幾乎是一定會消失。由此可知，我們在太陽下山後二十分鐘，最有可能看見這些莊嚴的光束，而且它們大多無法持續超過一刻鐘。

曙暮光和陽光光束，是太陽的影子出現在遠方的兩個美麗案例，但並不僅止於此，幸運的話，你或許能夠從山頂看見山的影子。不論那座山是什麼形狀，在視覺上，山的影子看起來總像是一個完美的三角形，向遠方延伸出去。這些山影的尖端，總是出現在反日點——以你所站的位置爲基準，太陽正對面的那個點。你可以運用這個事實，透過在太陽正對面的方向，藉由山峰的影子來尋找這些陰影。

回到一般的日落，我們可以利用日落，來推理出一些偉大又深奧的事情。站在一平坦的表面上，從平直的水平線上向外望向海洋（沙灘是理想場所），當太陽快要落下時，持續監視著它。在日落之前，朝向太陽躺在沙灘上，等著它落下，接著，就在太陽落下的那一秒鐘，立刻站起來，再一次捕捉日落的最後一刻。這個實驗除了看起來有些搞笑之外，我們能獲得什麼？——我們剛證明出這個世界並不是平的。

🌿 陽光（Sunlight）

當太陽光線撞擊我們的大氣，其中部分光線以接近直線的方式繼續前進——這就是我們所看見的太陽公公圓臉，但是有許多其他光線則會發生繞射，被大氣本身彈來彈去，只有在經過一段極度曲折的旅程之後，才能到達地面，這就是我們熟悉以及喜愛的藍天。來自天空的光線（相對於來直接來自太陽的光線）有時被稱為空中光（airlight）。如同我在之前章節中所言，若不是大氣的存在，白天的天空看起來就如同夜一樣黑，會出現滿天的星斗，以及一非常明亮的恆星：我們的太陽。

事實是這邊的光線有兩種來源——直接陽光和空中光，並且導致一些有趣結果。最重要的就是陰影了，白天時的陰影，永遠不會是純黑，因為即便太陽無法照耀到那塊地，來自於天空的其它光線卻可以，然而空中光並非白光，所以太陽陰影事實上會稍微染到一些天空的顏色。如果在這些條線下觀察陰影，有時候會發現陰影不是黑色而是藍色，因為天空的藍光照耀著這些陰影。經過實際演練後，你甚至能夠開始在較不完美的白色表面上，觀察到這個效應，例如人行道。

有個簡單測驗可以試試看。挑個大晴天，背對太陽，雙手自然下垂於身側，手指張開。注意看手的影子輪廓是相當清晰的，接著，將手高舉過頭再看影子，同一隻手，同一個太陽，但影子卻大相逕庭，剛才清晰可見的影子跑哪去了？

太陽不是一個針點，而是一個圓盤，像太陽這樣的圓盤狀物體，投射出的影子愈遠，圓盤另一側的光愈有可能照到部分影子，因此會造就所謂的「半影（penumbra 或 almost shadow）」，也就是有一側的太陽光可以照到地面上的一點，但並非完全照射。在室內用手電筒也能產生相同效果，物體投射出的影子愈遠，影像愈模糊。如果你想利用影子來確定方向或時間，那這個知識很有幫助。你需要投射出夠長，可在一天中大範圍移動的影子，但又不能太長，否則會導致影像模糊無法採用。

陽光還有一些很有意思的效果，讓我們可以藉以了解周遭的景色。太陽的角度以及反射陽光之平面的角度，可引發出一連串的對比，其中大部份已為我們所習慣，因此看不見隱藏其內的線索。

我們對剛除完草的草坪上出現的優美條紋都很熟悉，大腦不認為草坪上有什麼訊息值得分析。但如果花點時間，將可發現顏色較淺的條紋，代表割草機遠離我們而去，而顏色較深的條紋，代表割草機朝我們而來。轉個身，你會看到相反的效果——原本朝你而來的割草機現在正遠離你。

在毛毯這種材質的布料上來回撫摸也有相同效果。這就是大家所熟悉的布料「小丘頂（knap）」，此現象在司諾克球檯那種燈光充足的平台上相當明顯。留意住家附近的這些景象後，我們便能開始意識到郊外充滿這類線索；可以看出早已遠去的穀物聯合收割機移動的方向，或利用相同效果，找到遺失的球、小狗或健行同伴。

草坪上的條紋可看出割草機移動的方向；轉個身，草坪的深淺條紋將交換，因為原本朝你而來的割草機現正離你而去。

10 月亮

我怎麼知道預定夜遊的日子，月亮是否會配合？

一九〇〇年，法國天文學家卡米依·弗拉馬利翁（Camille Flammarion）進行了一項有趣的試驗，他請一份天文期刊的讀者畫一幅肉眼所見的滿月圖。有四十九名讀者接受了這個挑戰，手繪自己看到的月球表面，但這四十九幅圖中，沒有一幅有月球的特徵，我們每個人眼中的月亮都不一樣。

雖然也許真是這麼回事，但幸好我們還是能利用月亮，滿懷信心的進行推理。要這麼做，首先得先了解月亮最著名的週期。

開始之前，我想提供一個小秘訣。如果你翻到這一章才知道這個觀念，且一開始感到有點困惑，請不要擔心。參透月亮最好的方法是讀一小段，觀察一下，思考一下，稍微等一會，接著再重複這樣的循環。

雖然月亮剛開始不太好懂，但你總能從她身上挖出新奇的事物。

❋　❋　❋

月亮的一般週期為二十九天半，從新月到滿月，再從滿月到新月；新月無法以肉眼看見，大約與太陽呈一直線，且會藏在刺眼的太陽光下。經過一個個日夜，月亮會從細細的弦月慢慢變成明亮的半月，再變

成非常明亮的滿月，接著又變成虧月（diminishing moon）或朔月（waning moon），最後再度隱形。月亮會出現這樣的變化，是因為太陽和月亮都是從東方往西方移動，但月亮的移動速度比太陽還要稍慢一些。月亮每天都「落後」太陽十二度，而弦月的亮面總是最靠近太陽。

只要看著月亮，就能大略測量出月亮的月齡，但需要一點練習，才能憑直覺算出。如果是第一次嘗試，採用以下方法是不錯的想法。

假如能看到完整的月亮，代表月齡近十五天，且接近滿月。如果看到比滿月小一點的月亮，那就要看月亮「缺了」哪一邊，或哪一邊是黑的，缺左邊，代表月齡還未滿十五天，你能看到的月亮愈多，表示月齡愈大。如果是缺右邊，代表月齡大於十五天，你看到的月亮愈多，表示月齡愈大。

舉例來說，如果月亮近滿月，但右邊缺了一點，那一定比十五天大，不過大沒多少，也許是十八天的月亮。如果是缺了左邊，而你只能看見月亮右側細細的弦月，那一定是月齡非常小的月亮，可能才三天大。試著對照圖片練習幾次，便能逐漸掌握技巧。

評估月齡的另一個強大線索，是看其落後太陽多少，因為兩者都會從東方升起，越過整片天空，朝西方移動。

月亮每天都朝太陽的東邊移動十二度——手臂伸直的拳頭再加一個指關節的距離。如果還不熟悉月球的運轉方式，可以選一天晚上，觀察月亮與星星的相對位置，畫一幅速寫；隔天晚上再進行一次。對照幾張圖之後，可看出每晚月亮的位置，都剛好往星星和太陽的東方「跳了」一個拳頭寬的距離，你將對月亮的移動方式更進入狀況。

月齡七天的月亮，已經連續七天都落後太陽（朝東邊）十二度，因此在與太陽一起從東到西運行的軌道上，總共已落後將近九〇度。代表傍晚太陽位於西方時，月亮會位在南方（太陽約二七〇度，而月亮近一八〇度，也就是二七〇—九〇）。

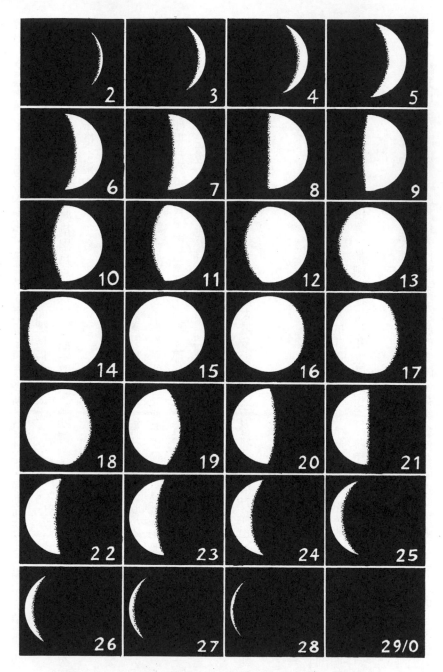

月相（Moon Phases）。月亮每天的形狀與反射出的光量都不同。

利用上述任一種或兩種方法，你隨時隨地都能算出大致的月齡。只要練習幾次，每個人都能在一至兩

天內，就學會這項技巧。

假如你願意熟記一種作法，那還有第三種方法，有助於推算任一天的大致月相。就像先前提過的許多

技巧一樣，這種方法剛開始看起來可能有點複雜，但多練習幾次，很快就會成為你可信賴的夥伴。

首先，你需要知道某個特定日期的月相。日期愈近，下個階段愈輕鬆，但一定得是好記的日期，所以

我建議選用你的生日，查閱當時的月相，接著按照以下作法：

你選擇的基準日距離要算的日期，每多一年就加十一，如果得到的數字大於三〇，就減三〇。

選擇的基準日每多一個月就加一，同樣的，如果超過三〇就減三〇。

現在，加上基準日的日數（例如基準日是六日的話就加六），結果超過三〇時一樣減三〇。

最後便能得出當天大致的月齡。

我每年都會更改我要背的日期；也就是每年都記一個新的日子，但這也代表我可以跳過第一個步驟，

當你經常需要這樣做時，可以省下一些時間。像今年，我就利用二〇一四年三月一日是新月（意即月齡〇

天）作為基準日。計算方式如下：

假設我打算在二〇一四年五月三十一日星期六來趟夜遊，我怎麼知道月亮會不會配合呢？

那天比三月一日多了二個月，所以我加二；計畫出遊日是三十一日，所以再加三十一，得到三十三這

個數字，因此我減三〇，最後得到答案為三：星期六出遊當天的月齡會是三天。三天大的月亮會落後太陽

約三乘以十二度，也就是三十六度，或十分之一個圓。意思是月亮不會落後太陽太多，黃昏時看得到細細

的弦月。如果是稍晚要觀星，便無大礙，因為太陽下山後不久月亮也會跟著落下，但如果是夜遊就沒多大

幫助，我想隔週的週六可能比較適合。

再做個有趣的練習，我們來看看二〇一七年聖誕節的月亮會是什麼樣子？

二〇一七年距離我設定的基準日晚了三年，因此要加三乘以十一，得到三十三，超過三十必須減

三十，最後得到三。

＊　＊　＊

聖誕節是當月我設定的基準日晚九個月，所以前面的三再加九，便得到十二。

聖誕節是當月的第二十五天，因此十二再加二十五，得到三十七，超過三十要減三十，便得到七。

二○一七年的聖誕節當天，月齡將是七天大的上弦月，近中午升起，日落時位於天空的南方。

一旦了解月相和預測月相的方法之後，接下來就要談到月亮對健行的影響。月面受太陽照射愈多，反射出的月光愈多，夜間也比較不需要手電筒照明。也就是說，如果夜遊的主要目的是沉浸在星光中，那最好不要挑選滿月的夜晚，因為滿月的月光將使夜裡的星光黯淡。

挑選完美的夜遊日期時，稍微思考一下夜遊的目的將大有幫助。如果準備走一大段路，那麼明亮的月光可明顯加快你的速度，且獲得的滿足感比用手電筒照路來得多。但還有其他細微之處。

滿月升起的時間幾近日落，因其此時與太陽完全相反。如果月齡較小，則會在日落前就升起，如果月齡大於滿月，則會在日落後才升起，因每天落後太陽更多。意思是月齡十二天的月亮有很大的差異；雖然都與滿月差了三天，且亮度相當──對夜遊來說絕對足夠──但月齡十二天的月亮通常顯在太陽下山前就升起，代表傍晚散步時，不會有完全黑暗的時刻（夜晚會來臨，但一直到黎明前幾小時才會完全暗下來）。月齡十八天的月亮就不同了，其通常潛伏於地平線，日落後才會完全現身，所以如果夜遊是黃昏時開始，那會有一段時間完全無光。但如果是黎明前得出發的健行（例如登山），就比較需要這樣月齡較大的月亮。

想要更精進這項技巧，只需要記得新月與太陽會同時升起並隱形，但之後每過一天，月亮平均比太陽晚十五分鐘升起，到了滿月時，升起的時間便大致是日落時間。

月相及月球反射出的月光有個現象非常有意思。當月面的亮部愈來愈大，反射出的月光也如預期愈來愈多；但是亮度不會規律增長，而是迅速增長。滿月的亮度不只是半月的兩倍，而是十倍亮；原因是所謂的「相對效應（opposition effect）」。

月球表面受太陽照射的面積，取決於我們看到月球時相對太陽的位置；月球愈對齊太陽，我們能看到的月亮愈少，當月球與太陽位在同一條線上時，便完全無法看到月亮，正是我們所稱的新月。如果從地球上看，月球接近太陽的對面，我們能看到被照亮的月面就愈多，反射到我們眼中的陽光也愈多。除了滿月之外的所有月相，月球上的山與谷都會在其表面形成一些陰影處——如果近弦月時仔細看，通常可以看到這些陰影。

滿月時則看不到陰影，月面反而會將所有的光反射給我們。在家中可以用橘子試試看，就能理解此作用；準備一顆橘子、一支手電筒，把燈關掉。現在，將手電筒照向橘子一側，將手電筒直接照向遠方的橘子，注意橘子會呈現一致的亮橘色，沒有陰暗處。現在，將手電筒照向橘子一側，從相對你視角的直角處照向橘子；注意橘子呈現的亮暗交錯。橘子表皮的亮暗交界變得更明顯，因為你看得到陰暗處，但這些小塊的暗影會使表皮看起來不那麼明亮。用檸檬、萊姆、胡桃甚至揉一團紙球來進行這項實驗，也有一樣的效果。

❀ ❀ ❀

如果亮度至關重要，那每一天都很重要。只靠月亮的形狀，不太能準確判斷滿月會落在哪一天，這是因為月亮的形狀愈近，滿月改變愈少，滿月前、後一天的月亮，看起來跟滿月幾乎沒兩樣，但亮度卻差很多。正因近滿月時，亮度差異如此之大，因此可以透過亮度知道，當天真的是滿月或只是快要滿月。而前面提到的月亮升起時間，則是另一個非常有幫助的線索。

野外定位（*Natural Navigation*）

若你看到一抹眉月高掛天上，把月亮的兩個尖角連成一條直線，並向下延伸至你眼前的地平線，其所指之處便是大致的南方。通常眉月高度愈高，這個方法愈可靠；眉月下沉，靠近地平線時，就會有點太粗略。

任何月齡的月亮只要到達其在空中的最高點，且由左往右而非上下移動時，便是向正南方。在練習時，唯一可確定此測量方式正確的方法，是畫出月亮的影子。如同太陽一樣，月亮投射出的最短月影，不論處於什麼月相，都是一條完美的南——北線。

在月亮升起或落下時不太容易準確地利用月亮。月亮會從東方的地平線升起，並從西方落下，但確切方位難以預測，且會受近十九年一次的週期影響。

最簡單的簡略規則如下。所在緯度愈高，眼前所見月亮升起與落下的變異

南方

位於北緯的話，高掛空中的眉月尖角連成一直線，延伸至眼前的地平線，所指的點便是大略的南方。

愈大。整體來說，月亮會從當天日落方向的對面升起。因此，夏至的滿月會從非常偏南的東方升起，冬至時則是從滿月大致會從當天日落方向的對面升起。因此，夏至的滿月會從非常偏南的東方升起，冬至時則是從非常偏北的東方升起。

🌿 月光（*Moonlight*）

在太陽那一章中，我們知道一天中很少出現全黑的陰影，因為至少還有來自天上的光，「空中光（airlight）」，會稍微照向太陽無法直接照射之處。但是，月亮的亮度不夠，無法照亮整片天空，因此夜間不會有空中光。另外，星星也會提供適量的照明，但比不上白天這麼亮。

意思是月光無法直接照射之處，都位於月影下，而月影漆黑一片。受月光直接照射的物體，通常肉眼就能充分識別出其外型，但難以判定顏色；而籠罩在月影下的物體，什麼都看不見。即使夜間走在坡度平緩的山路上，這都會造成嚴重影響。

正對月亮的斜坡，走起來不會比白天時辛苦太多，但背對月亮的斜坡就不同了，走起來難上許多。如果你聰明一點，可以安排往西邊走，那麼月亮會跟著你翻山越嶺，一路上都為你照路。

🌿 月亮與我們的眼睛（*The Moon and Our Eyes*）

就像星星一樣，我們也能用月亮來測量我們的遠距離視覺。由美國天文學家皮克林（WH Pickering）發展的這項試驗，也是能更了解月亮特質的好方法。第一次嘗試時，也許感覺像接觸全新的領域，但相信我，非常值得一試。

皮克林先生列出十二項月亮特質，按照肉眼可見的困難度依序排列。第一項很簡單，任何矯正視力或裸視視力不錯的人都看得見；第十二項就不太可能用肉眼看見，因此第十一項是能力所及的最高目標。為

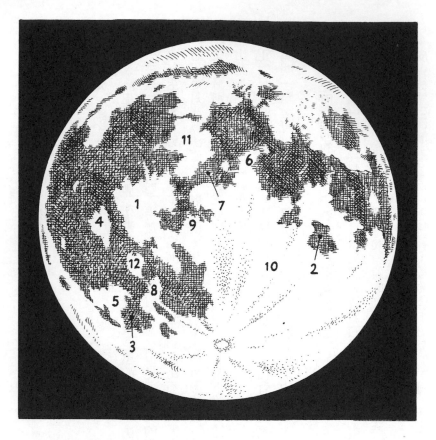

1. 哥白尼坑（Copernicus）明亮的周圍

2. 酒海（Mare Nectaris）

3. 濕海（Mare Humorum）

4. 克卜勒坑（Kepler）明亮的周圍

5. 伽桑狄（Gassendi）坑區域

6. 普林紐斯坑（Plinius）的區域

7. 汽海（Mare Vaporum）

8. 魯賓尼茨基坑（Lubiniezsky）的區域

9. 中央灣（Sinus Medii）

10. 賽科伯斯克坑（Sacrobosco）附近的稀疏陰影

11. 亞平寧山（Apenines）下的暗斑

12. 烏拉爾山脈（Riphaeus Mountains）

了給自己一個公平的機會，最好在黎明或黃昏的暮光下嘗試，白天的天空過亮，而夜晚的天空又過暗，都不適合對照和觀測月亮。

在新月過後不久，睜大眼睛努力觀測月球，試著找出新發現時，可以留意有沒有看到新月「把舊月抱在她腿上」的景象。這指的是我們看到月齡沒幾天的月亮，展現明亮的白色月牙時，也能看見月亮較暗部分隱約發亮的特徵。如果你看得見，表示視力很好。月球本身不會發光，而陽光只會照到我們看起來明亮的部位。這個亮度低很多的光，只會來自一個地方：地球。「地照（earthshine）」是地球反射出的光（地球的反光能力比月球好多了），而地照的亮度，足以照亮月球陰暗的部分，讓我們能看見這些部位。太陽光從地球的反光至月球，又再反射回地球，至我們的眼中，真是有點奇怪，就像陽光乒乓一樣來回彈跳。

🌿 藍月（Blue Moon）

大家應該都聽過用「當藍月再現（once in a blue moon）」來描述不常發生、千載難逢的事件，但其起源卻早已被拋諸腦後。

事實上「藍月」有兩個常用的意義。第一個是一個月內出現兩次藍月，這非常罕見，約每三年發生一次，因此就延伸出了千載難逢這句諺語；第二個意義對野遊線索就稍微比較有趣了。

在天空中看見緩慢移動的鮮橘色甚至紅色的太陽或月亮很正常，這是藍色光譜末端受大氣散射的正常現象。如果確實看到明顯為藍色的月亮，可能代表月光受到空氣以外的物質散射。出現這種藍月有可能代表發生了一些事，導致空氣中有大量懸浮微粒，也許是森林大火、火山爆發、沙暴或塵暴。

我們在本章已討論了一些利用月亮讓健行更順利的實用方法，也提到一些相關的趣事。在海岸（Coast）那一章，我們將再次探討月亮，及其與潮汐的關係；到了罕見又難得的線索（Rare）那章，還會

再提到月亮。

最後，我還想分享一件很奇妙的事，目前已證實滿月會影響天氣，雖然不過是幾分鐘後的天氣。滿月會使氣溫上升0.02℃，導致印度和澳洲的降雨稍微少一點。但我想這對你的健行計畫沒有太大影響。

眼下我們應向月亮道別，但還是要小心處理，因為月亮能影響無數的難題，包括樹汁上升，以及罪犯的習慣。樹汁上升目前沒有已知的真實性，但罪犯行為的確有，如盜獵者所說：

當你只看得到天上的雲，但月光不夠亮，你看不清手掌的掌紋時，就是利用網柵的好時機……挑一個月光適宜的晚上，它將幫助你在盜獵被逮時順利逃脫。

——伊恩‧奈爾（Ian Niall）

《盜獵者手冊（*The Poacher's Handbook*）》

夜間健行

一月的天空，日頭已然下沉，在西南方留下一抹亮橘的光暈。木星先探出頭來，金牛座的雙眼——鮮紅色的畢宿五星（Aldebaran）很快緊隨在後。我聽見遠處灰林鴞傳來的叫聲，告訴我今夜將是好天氣。

滿天星斗伴著遠方的鴞叫聲：夜遊揭開了序幕。

腳下泥巴的噗唧聲變成嘎吱嘎吱的碎石聲，接著又踩入不那麼刺耳的積雪。我往腳下看，發現黑暗的小路上有一道光，融雪成了小溪，洗刷光禿禿的白堊大地。這些白色的水流從我腳邊流過，消散在漆黑一片的泥海中。在西南方，眉月的兩個尖角連成一線向下指著南方。月亮和這片薩塞克斯（Sussex）樹林中光禿禿的山毛櫸樹搶位子，小徑兩旁的樹逐漸往中間靠攏，所以我愈走，天色愈暗，頂上的天際也愈來愈窄。在貓頭鷹間斷的鳴叫聲中，我聽見了馬路的呼喚。

夜裡當視覺被剝奪時，我們會更專心聽外界的聲音，但我們也常能聽見更遠的聲音，因為聲音在靠近地面的冷空氣中傳導效果很好。我已經快走到位在伊爾瑟姆林（Eartham Wood）的家中了，卻發現我聽見的道路不是平常的那條。通常當我走到稍高處，A27公路上不停隆隆作響的車聲，就會隨南方吹來的風，越過田地穿入森林中。但今晚，馬路上的聲音卻非連續不斷或毫無變化，而是突然湧出。顯然這是一條不同的路，是交通流量比較小的A 285。這提醒了我要確認一下微風，還好是來自較不常見的方向：西北方。

光的亮度和特質隨著景色而變換，聲音背景也隨著風向和強度而改變；兩者都稍微因溫度而變了。

我順著這條小路轉向西北方，感受臉上的微風吹拂，讓明亮的織女星穿過樹林為我指引方向；她是這

片夜空下，唯一能蓋過暮色和樹枝的星星。隨著我向前邁步，星星當然也跟著移動，一下隱身於樹枝後，接著，又再次躍然而現身眼前。這條小路往東北方蜿蜒，我看到南端殘留的一條條雪跡，這些雪跡位在路的那一側暗處，因此得以躲過白天的融雪。白雪頑固地巴在路的南側，邊上的水坑也因相同的原因而更歷久。

我在清澈的夜空下稍作停頓，趁機更仔細的觀察天空。卡斯托（Castor）和波拉克斯（Pollux）雙子星的頭部相互疊靠，雙子星的身體斜倚，以我東邊的那片黑暗樹冠為床。他們很快就得起床了，每年這個時候輪到他們值夜班，但每晚都會比前一晚提早四分鐘開始，到了夏末，在太陽升起前，他們就會回到床上。

透過非常明亮的黃色五車二（Capella）協助，很容易就能在雙子星上方找到環狀的御夫座（Auriga）。我利用這兩種御夫座的方法，橫跨整片天空，找到整個北方夜空最恆久不變的那顆星──北極星，也找到我的方向。確定了方位之後，就得更認真的判斷風向。接下來幾小時，我用臉頰和耳朵仔細感受，風其實是從西北方吹來的。一天中的天氣變化可能造成不便，但一月夜晚則值得細細體會。

眼前出現一棵高大的深色紫杉木，一時擋住了全部的星星，我試著思考，這個時節有哪些樹會遮住天空。落葉林全都在奮力求生，除了一些地方受過大量常春藤協助。當樹木和茂密的次級生長常春藤相連在一起，將遮蓋眼前一大片的夜空。這種次級生長，在高大椈樹的南側顯得更醒目撩人，且其會指向天上月色較明亮的部份。

抬頭望向天空，我注意到噴射機的綠燈和紅燈閃爍，但沒有留下凝結尾；空氣乾燥又清爽，短時間內不太可能有什麼變化。灰林鴞依然規律地叫著，好似在確認這個天氣晴朗的預報準確無誤。接著我第一次瞥見頭頂上的仙后座（Cassiopeia），她也是北方天空的楔石。低處的層積雲從這些星星前方飄過，但沒有遮住它們。這些稀薄的層積雲帶來了低層有水氣的訊號。在這樣低溫的夜晚，不需要太多水氣，便能形成薄薄的雲，但如果是溫暖的夏天，即便是這麼薄的雲，都可能代表空氣中的水分更多。

俗稱七姊妹的昴宿星團（Pleiades）出現在眼前，我已不是第一次震懾於她們的美，我直盯著看而沒

注意腳下；左腳踩進一個很深的水坑，因此低頭注意腳下的小路，對亮度大感吃驚。原本那條寬廣的小路

在我眼前消失，往前一看，能見度大約只有五十公尺，再過去就什麼也看不見了。我凝視遠方，隱約看見

小路在更遠處又再度現身。我感到有點不安，往身後一看，總算找到事主；我望著月亮微笑，發現這是她諸多把戲的其中一

種：我正往東北方走，所以月亮就在我身後。原來，是在我前方的小路變成下坡，下坡的路面沒有月光可

以從地面反射至我眼中，但更遠處，大約二百公尺遠的小路又往上攀升，形成絕佳的反射平面。當月亮在

我身後，月光又微弱的情況下，眼前小路消失又現身很合理，因此我又再度邁步前行，不再害怕會跌入峽

谷。

每個聲音都承載了更多份量。靴子踩到雪下方燧石的聲音，聽起來就像憤怒地把鐵鍬敲入礫石堆中。

貓頭鷹的叫聲，穿過一片茂密叢林後仍沒什麼改變，但在我心裡，這些叫聲卻扭曲成更可怕的東西。一條

嫩枝打到我的左側，我停下腳步。深夜的一片漆黑，讓我們對耳中所聞更加緊張，會對意外出現的聲音感

到焦慮，就像喝了咖啡一樣。但只要稍加練習，就能將恐懼轉換成細膩的感受，而這種程度的覺察有助於

發現線索。就像我聽見樹叢上有一些雪落下，便明白現在的氣溫上升超過0℃，是這幾天以來的第一次。

小路開始進入上坡，我第一次發現，我的影子在前方領著我上山。我停下腳步再次前後瞻望；月亮在

我身後時，往前看能看到一些樹、小路和幾片雪，但意義不大──反正到了盡頭全都融合在一起，拉遠到

前方二十八公尺處，就什麼細節都看不到了。我轉向月亮，就像有人把對比鈕轉到最大，小路不只清晰可

見，甚至能看到每一顆石頭的形狀和雪片的輪廓，直到一百公尺處，都還看得很清楚。

我沿著小路走到更高處，步出樹林最茂密之處。林間的空檔，讓我能更清楚看見獵戶座（Orion）及其

向東的腰帶。我歇了口氣，享受找到參宿三（Mintaka）的樂趣，它是獵戶座腰帶的超巨星，會從東方升

起西方落下。接著我沿著獵戶座的劍往下找到南方。冰冷的風吹著我的左臉，我知道風依舊是來自西北方。

西南方的天空，現在又多了一些堅實的積雲，和月亮結伴，他們鮮明的外緣和白光遮住了部分天空。

很快地，天空愈來愈熱鬧；有一架飛機高高飛越金牛座的角，留下一道西北—東南的痕跡，就像大部分的英國飛機一樣。

遠方響亮的直升機螺旋槳聲異常令人欣喜。直升機出現在針葉林場的暗點上方，緊貼著地平線一會兒，接著，以簡單的燈號說明其意圖。它飛離我時，出現一道白色的閃光燈，然後當它從右飛到左時，亮起單一顆紅色左舷燈。接著又轉向，亮起綠色的右舷燈，在我面前從左飛到右。接下來，我看到紅燈與綠燈，心裡明白它的聲音將在山頭上迴盪，因其直接朝我飛來。引擎和螺旋槳的音調，隨距離接近而上升，又隨直升機遠離而下降。

繼續往更高處走，我喜歡看著山坡往南方降下，現在，我能聽見附近動物發出的細微聲響。鄰近的羊蹄聲吸引我的目光，我發現白色月光下有黑色的臉龐。

飛機和直升機的聲音已然遠去，現在，我往海上看，想尋找船隻的燈光，但卻無法與海邊城市的燈光區分。往另一個方向看，樹叢上方可看見構成北斗七星杓子的三顆星。在北斗七星和雙子星之間，我看到了今夜的第一顆流星——或可能是我注意到的第一顆流星，這兩件事不太可能同時成立。

我的月影比我更有活力，我看著自己的影子走在前方，然後跑著跳過一個鉛門。我並沒有一直跟著它，而是選擇坐在柵欄和門邊。大口吃著烤餅，利用北斗七星和北極星確認時間，並用南方的星群確認日期。夜空中的人物就像大部分朋友一樣——你遇到他們之後就會認識他們，但得要花一點時間相處才能了解他們。我撿起地上的樹枝，把東方的參宿三（Mintaka）和柵欄柱頂端連在一起，對西方的織女星也做一樣的動作。吃完烤餅時，參宿三已經爬到柵欄柱上方，而織女星已下沉。大自然的時鐘，不需上發條就會自行走動。

小路彎向南方，我的雙腳和皮膚都感覺到自己正走在下坡。在夜裡爬上坡後又走下坡，會因為流汗之

後又溼冷，而讓人打顫並拖著腳前行。我喜歡沒有一大段下坡路的夜遊，很快地來到平地，穿過了一片農田。即使夜色昏暗，但我想，周圍的動物都知道我在這裡，我忍不住猜想，農夫知不知道有個陌生人在這奇怪的時間正穿越他的田地。最明顯的線索是牧羊犬的吠叫，但我永遠無法得知，農夫是否能分辨得出那是牧羊犬的叫聲，還是自己家狗夜裡的吠叫。

接著，進入混雜了大片落葉林與針葉林的樹林。我用力嗅聞，想在進入樹林時找出氣味的差異。從空曠的牧草地進入農莊時，很明顯就能感受到差別，但林地的嗅覺考驗更細微。夏天時，這項考驗比較容易，不過冬天的這種時刻，冷空氣會蓋掉大部分氣味。要非常努力，也許才聞得到一點最淡的紫杉木味，但在聞到氣味前，木星在水坑中的反射，先霸道地闖入我的思緒。聞不出氣味可能也代表出現高壓系統，其會抑制氣味。

走了幾小時後，我的夜視能力提升許多，現在，我不只能看見月光照射產生的樹影，還能看清楚每一根樹枝的影子。有一群幼小的山毛櫸，在我前方的路上投射出樹影，看起來就像攔牛的木柵，我自得其樂的踩過橫桿，小心不在木柵間失足。轉向西南方，朝低沉的月亮走去，大概踩過了數千個石頭；但很快地石頭路變成泥地，接著，泥地又接到暗沉的泥沼。路上積水處，同時又有人來回踩踏時，常會形成這些泥沼，經驗告訴我，大部分健行者不會回頭，而是想辦法繞過。果然，我找到了「香蕉」，我喜歡這樣稱呼健行者在這種迷你沼澤附近改道所形成的蜿蜒短徑。這些香蕉在白天很容易就能一眼看出，但到了晚上卻要靠預測才能發現。

天空出現了一塊缺口，我想進行一次簡單的數星星測驗。在北斗七星把手的地方，確實有二顆星星，更棒的是，金牛座的星星比我平常看到的還多，且還稍微閃爍。這是很棒的預兆：目前的天氣將維持不變。

接著我又再次進入林地，雷鳴般的馬蹄聲和孤零零的鹿鳴迎接著我。震動感沿著我的腳扶搖直上。風從我背後吹來，這時候走路不太可能真的驚動到任何動物。接著，在我和鹿傾聽彼此的聲音時，一切又變

得寧靜，我仔細聆聽，鹿較平靜地移動時，會聽到樹枝漸漸被折斷的聲音。樹林的陰暗又再次讓我對聲音更加警覺。我發現我走在石頭路時比踩在草地上更有信心。我猜可能是因為石頭會產生清脆的聲響，有助於腳的感覺，同時也會產生障礙物的回音。奇怪的是，現在我又回到熟悉的路上，但卻害怕跌倒。夜遊會讓平時熟悉的路途，搖身一變成了異地，月光每次的轉換都會重新安排全黑的區塊，進而產生新的地勢。

進入夜遊尾聲，我在月光下凝視自己吐出的氣息。看著我自認很熟悉的樹，但看起來卻與記憶中完全不同。過了一段時間，我才找到指向南方的水平樹枝；日後我可能再也無法看到完全一樣的景象。下次夜遊的月光亮度和角度都將不同，地面上的景色也會跟著改變。

12

動物

哪種蝴蝶可以告訴我距離酒吧還有多遠？

一八六〇年代，當天文學家弗拉馬利翁乘著熱氣球飄過法國鄉間時，他發現自己能感覺到地面的特質，即使是在漆黑的深夜中。

出現青蛙代表有泥炭沼和沼澤；有狗代表那裡是村莊；寧靜無聲則表示我們正穿越山丘或深林。雙腳踩在地上時，感覺更強烈，這種製圖法的豐富程度將無遠弗屆。我們在本章將探討每一位健行者，每次健行能找到和判讀的線索，還有一些未來幾年裡，將對我們造成挑戰的線索。

先從家裡開始吧，家裡的貓看到老鼠時，拱背的動作一目了然。牠會先放鬆的坐或站在牠最愛的矮樹墩上一段時間，然後拱背起身，十分鐘後，我們將在廚房收到一份血淋淋的禮物。對養過寵物的人來說這相當稀鬆平常，但許多人不太能接受我們非常直率的面對這種動物語言。

很少人理解過去的動物，因此值得花時間學著了解動物眼中的世界。牠們所見的比我們還要仔細很多，透過最簡單的實驗就能證實動物有多機警。假如你撕一小塊麵包放在空地上，接著退到遠方的陰暗處觀察，不用多久，就會有昆蟲或小鳥前來探查。在人類注意到之前，整塊麵包就已塑型、瓦解，回到大自然。老鷹在艾諾紅眼蝶（Scotch Argus）上方數百尺高空處看到地鼠時，如果有一片雲飄過太陽前方，牠

會停住不動，動物王國對周遭環境的任何一絲變化都相當敏感。牠們發現特別有趣的事情時，會奔相走告。所以如果我們學會偷聽牠們的談話，錯過的訊息會少很多，且將能發現更多比乾硬麵包更迷人的事物。

「你看那鴿子好大隻！」我對我兒子小聲說，並指向玻璃門外草地上的那隻灰色胖鴿子。

「我要去抓牠！」我兒子大聲說，然後開始轉動門把。我想那隻鴿子沒什麼生命危險，門把轉動著，門打開了一個小縫，但鴿子在我兒子踏出門前就飛走了。

一個小時後，我們發現草地上出現另一隻鴿子，這次我兒子咧嘴笑著，他想了個計畫。

「這次我一定會抓到鴿子！」他再次宣告，但這次他選擇從後門。我心裡明白鴿子還是會飛走，但我想，也許兒子這次能更靠近鴿子一點。事實證明我錯了。我留在屋內，從前門往外望向草坪上的鴿子，眼睜睜看著牠在兒子踏出門的那一刻飛走了，即使我兒子站在房子的另一側。鴿子不可能聽見或看見我兒子躡手躡腳的開門，但牠仍知道自己該離開，也清楚要往哪個方向飛。鴿子完全佔上風。我花了幾秒才想通這道謎題，然後向垂頭喪氣的兒子解釋原因。你知道原因是什麼嗎？

動物擅於保持好奇心，牠們的生活大部分時間，都在勘測自己的領土，並探查周遭的威脅和機會。牠們這麼做是為了竭盡全力躲避掠食者，並取得更多食物和交配繁衍。牠們這樣的行為，就像遍佈鯊魚的海灘上的年輕遊客。哪裡有很棒的酒吧、餐廳或水中出現鯊魚魚鰭這類消息，在度假勝地會像漣漪一樣快速傳開，動物王國中也會不斷地交流和傳遞鄰近區域的訊息。牠們會使用多種語言交換消息，而我們很容易就能偷聽到內容。開始試著偷聽後，就會明白，自己根本不算被排除在動物之間鬧烘烘的閒談之外，我們有機會可以翻譯牠們閒談的內容。就此，每一次健行，都是我們建立自己破譯密碼的布萊切利園（Bletchley Park）的機會。

在「逃跑的鴿子案例」中，我們在草坪上看到的鴿子，仰賴的是非常簡單的動物警覺性和牠向全世界人類借用的溝通技巧。這稱為「哨兵」法，原理如下。我們看見了草皮上的鴿子，但我們卻沒看到屋頂上

202

還有一隻。當我兒子打開後門踩出門外時，屋頂上的那隻鴿子聽到且看見後，出於直覺立刻飛走。屋頂上負責站哨的鴿子飛走，便向草皮上的鴿子傳達了一個簡單急迫的訊息，提醒牠現在有危險逼近，且還告訴牠最佳的逃跑路線以逃離現場。

回到海灘上的年輕遊客，他們知道選擇在海中游泳，有可能會受到鯊魚攻擊，但他們還是願意承擔這樣的風險。這是因為現場有用望遠鏡不停觀察的救生員作為哨兵，會在一發現危險時立刻叫大家上岸。

上面所提鴿子的例子，是最簡單的一種訊息傳遞方式，其他還有很多種有趣的方法。我們會得知最明顯的訊號，接著，才注意到比較細微的變化。斑尾林鴿（wood pigeon）飛走之前，會先焦慮地掃視一遍，這時候牠脖子上的白斑會變得更明顯。正要起飛前，通常還會露出牠的翼紋（wing bars），而這些跡象，都是從容易錯過的小細節，漸漸變成公然振翅和喧鬧。

如果對動物感到好奇且對牠們夠警覺的話，我們便能借用動物的覺察，解決無數迷思。我們不應對此感到不好意思；動物也會盡可能的借用我們的能力。許多鳥類（像麻雀）已學著生活在人類附近，因為我們的環境可以防止牠們受到掠食者捕食。花園裡的鳥知道花園裡有豐盛的食物，且威脅較少；不過會有貓。

以土地為生的人會聽得懂動物的方言；如果生活或生計得要仰賴動物和人類雙方的話，這項技能將會精進成一種本領。我遇過所有身邊有危險掠食者的護林員，都聽得出代表危險的鳥鳴聲。從前，盜獵者必須學習「漆黑深夜中要做的事，還要聽懂激動的喜鵲說的話和松鴉的笑聲」。而如果健行者不想錯過這些把戲，也一定要跟著學。

即使沒有在交流，動物仍能透露許多訊息。牠們的存在，本身就能看出棲息地，其中也有許多線索。白緣眼灰蝶（Blue Adonis）只會在馬蹄野豌豆（horseshoe vetch plant）上產卵，如果這不夠驚奇，我告訴你，她還會選擇高度介於一至四公分的馬蹄野豌豆。而這種植物只會出現在含碳酸鈣的草地上，白緣眼灰蝶繁殖的區域，則幾乎是最溫暖、陡峭、向南的斜坡上。因此我們可以知道，看到白緣眼灰蝶可演繹和預

測：我們正站在有遮蔽的地方，且面向南方，腳下有白堊，也能讓我們知道還會找到哪些動物和植物，且表示我們不會遇到太多湖泊或池塘。像白緣眼灰蝶這樣的生物，不只有美麗的外表，也能大大幫助我們了解周遭環境背景。

🪶 鳥（Birds）

試著想想，你有多常看到動物從你身邊逃走，而意外抓到一隻動物是何等罕見。動物早在我們察覺到牠們之前，就先看到或聞到我們了。通常我們只有在牠們決定改變飛行方式以隱形時，才能近距離看到牠們。我們會注意到動物大聲忙亂的逃跑，但其實這些動物已觀察我們的動靜一段時間。我經常被矮樹叢裡的雉嚇到；雖然禁不住會想，我們是嚇到彼此，但事實卻不是如此。牠們一直耐心地、靜靜地等待，直到牠們發現，我們的路線將直接踩到牠們，且會洩漏牠們的存在；到最後一刻，牠們才逃跑。

大部分動物是透過周遭許多動物發出的警訊，察覺到我們的存在。我們只需要採用同一個系統，就能注意到之前錯過的許多訊號。

以我們的朋友鴿子為例。當你走在一條安靜的林徑，會先看到一隻小鳥，接著另一隻朝同一個方向飛去，這稱為「鳥犁（bird plow）」，是一種團體警報系統。這塊區域所有的鴿子，現在都知道有事情發生了。牠們不再會受到驚嚇，但不只是鴿子，這片林地中所有動物都會知道；如果林地裡有鹿、兔子或狐狸，牠們也都知道你現在在這裡，且可能也會逃走。

這樣看來，我們似乎穩輸不贏；動物每次都佔上風。但我們可以轉敗為勝；只要專心凝視這個鴿子犁的反應，如此一來，當其他人或動物造成相同現象時，我們便能一眼看出。而一開始保持靜止不動，最容易看出端倪；這對許多健行者來說是難以建立的習慣，休息時間和午餐時間就是練習的好時機。如果你在森林中停留的時間，足以讓一切動靜回到近乎正常，那你應該不用眼睛，很快就能察覺其他健行者。鳥的

反應就能讓你知道有人正在靠近，以及靠近的方向（如果你渴望幽靜，這個方法能讓你一整天都獨自健行而不會遇到其他人；就算你不打算離群索居，試試這個方法仍很有趣）。

假若你看到一隻鳥沒有飛走，但也沒有停在枝頭上，而是在空中盤旋，那牠幾乎肯定是在尋找地面上的獵物。若是在路邊看到，那也許是紅隼。鳥在盤旋時，會試著保持在地面上方幾乎不動，但空氣不可能靜止；因此盤旋的鳥必須在風中徘徊，且能作為你暫時的風向板；牠們的頭會朝向風吹來的方向。

鳥的鳴唱 （Birdsong）

鳥會鳴唱通常都有其原因。鳥沒有多餘的體力可浪費，因此不會無緣無故的嘰嘰喳喳。

一旦了解這些鳴唱的主要原因，並學著辨別重要的鳴聲，就能知道許多鳥兒正在談論的事。

大多數人一想到鳥發出的聲音，就會先聯想到鳴唱。這些美妙的音調陪伴我們度過許多最快樂的戶外時光。但相當諷刺地是，當我們需要尋找野遊線索時，愈是優美精巧的鳥鳴，

最高的鳥是其他鳥的「哨兵」；從牠飛走的方向，可以知道人類或地面的掠食者從哪個方位靠近。

通常隱含的線索愈無趣。不過這在許多方面來說是好事，因為除非你在這個領域已有經驗，否則辨識上百種不同類型的鳥和鳴唱可能很棘手。幸好，鳥也會製造一連串較簡單的聲音，這些鳴聲所提供的環境線索才是最多的。

想要搞懂鳴聲代表的意思，得先了解不同鳴叫聲的目的。當一隻鳥發出聲音時，通常是想要達到以下目的。可能是試著標記牠的領土、讓同伴知道牠的位置、討食、嚇跑討厭的侵入者或警告其他同伴某些事。前三種鳴叫聲就是主要會聽到的鳥鳴，可被視為鳥類的背景「聲道」。當一隻鳥試著要制止另一隻鳥或動物進入牠的領土，場面通常會非常吵雜且戲劇化，發出的鳴叫，經常引起其他同種或不同種鳥類的支援，肯定不會搞錯。烏鴉和松鴉在圍攻貓頭鷹時，會發出引人注意的尖叫聲，因為牠們全都試著恐嚇討厭的侵入者離開牠們的領土。牠們所發出的聲音完全洩漏了秘密，常被人們用來作為尋找貓頭鷹的線索。

前面三種鳴聲，加上常聽到的雄鳥領域叫聲，這四種聲音所顯示的資訊，還比不上第五種，鳥類的「警示系統」或「警戒聲（alarm calls）」。

鳥類發現值得關切的事時會互相警告。最常見的例子，便是掠食者闖進牠們的領域；環境出現劇烈變化時，牠們也會有所反應，包括天氣的問題。

剛接觸時也許容易感到卻步，因為不只有上百種鳥類要認識，每種鳥又會發出許多不同的聲音。如果不是鳥類學家的話，怎麼可能學會並確切識別每一種聲音？事實上這沒那麼困難，原因有二。

第一，演化助了我們一臂之力。鳥如果無法輕易分辨自己的不同叫聲，那牠們本身也會深受其擾，因此，我們發現不同種的鳥類都傾向於使用同一類警戒聲。警戒聲對鳥能否存活非常重要，必須達到幾個目標。幼鳥須能儘早熟練地運用，因此這種鳴叫不會太複雜，也代表所有的警戒聲都要盡可能是最簡單的鳴叫。但警戒聲也得要夠複雜和奇特：牠們必須清楚警告附近的同類，但又不能對空中或地面上的掠食者洩漏太多訊息。科學家已解開這道謎，鳥類演化出短的警戒聲，可避免低音。低音傳得比較遠；這正是霧笛是低沉的轟鳴而非高音刺耳鳴聲的原因。但是，音符拉得愈長，愈容易明確識別位置，因此霧笛都是拉長

音，但鳥的警戒聲非常短；鳥類已合理地知道要重複大量短音，而非發出一個音長又容易被發現的鳴叫。

所有最常見的花園鳥都能在接收到警告時，從美妙的鳴唱或陪伴的叫聲，轉換成較爲斷奏式的啾啾叫、尖聲叫，甚至嘎嘎叫。知更鳥會用「tk-tk-tk-tk」的聲音來警告同伴有危險。喜鵲是用像機關槍一樣嘎嘎嘎叫的聲音「rak-rak-rak-rak-rak」來警告，非常容易辨識。黑喉鴝（stonechat）則是因其特別的警戒聲而得名，聽起來就像兩顆鵝卵石相擊。

還有一種是許多擔心空中掠食者的鳥常採用的叫聲——「seet」；這是一種短而刺耳的叫聲，音調比其他鳴叫還稍微高一些，亦稱爲「鷹鳴（hawk call）」。我們可以將這種叫聲當做明確的象徵，知道有猛禽正在我們頭上盤旋，就像我們身邊的鳥也會這麼做。如果你在健行時，聽到有鳥發出刺耳的「seet」聲，記得抬頭往上看。

辨識警戒聲相當簡單的第二個原因，是我們只需要注意一群鳥就好。每個廣大鳥群都有自己的習慣——例如猛禽的行爲和其他鳥就不同。以我們的需求來說，應該對鳴禽最感興趣，而這類鳥中，我們會著重在大部分人可以輕易辨別的鳥類：知更鳥、藍山雀、黑鸝和鷦鷯。這些廣爲人知的一個原因，是他們不會每到冬天就消失。知更鳥因爲不會在冬天時遷徙至較溫暖的地區，因此在聖誕卡上取得一席之地，但一年到頭健行時也幾乎都能聽見藍山雀、黑鸝和鷦鷯的聲音。這些鳥還有一個優點，牠們的領地小，且鳥巢離地面近。

開始涉足鳥的世界

早期最好把注意力集中在鳴禽身上，有幾個技巧你應該很快就能學會。

• 第一步

在你專心聆聽之前，先確認沒有漏掉更明顯的視覺線索。想利用鳥來了解周遭環境的第一步，就是先

注意最顯而易見的動靜，鳥覺得地面可能不安全時，會往上跳到高處，並在感到危險時飛走，就像前面提過的鴿子一樣。

- 第二步

第二步，每次健行都要注意鳥的典型背景音，以及哪些聲音消失了。安靜無聲甚至比警戒聲還容易辨識。

我們聽見的許多鳴叫聲都只是同伴叫聲（companion calls）——這是一種幾乎不停的連續鳴叫，小鳥們只是彼此用來保持聯繫，但更重要地是，牠們用此確認彼此的安全。根據健行者的經驗，同伴叫聲就像當我們處在比較危險的情況，也許是走在很窄的岩脊或視線極差時，我們會定時互相確認安全。可以把這樣的狀況想成，小鳥們不停地和對方說「我在這裡，一切平安。」接近傍晚時，你可能會聽到稍有不同的叫聲，但一樣是個體間的叫聲，聽起來像「chink-chink-chink」的聲音，這是黑鸝在互道晚安，準備休息。

最重要的是我們不需要學著聽任一種鳥類的同伴叫聲，只需要花時間掌握其共通性即可。掌握了背景聲道之後，會發現當聲音突然消失時，你很容易就能察覺。這是鳥群擔心某些事或某些人時極有用的線索。當我在西薩塞克斯郡（West Sussex）健行，發現背景的鳴叫聲忽然消失時，第一個念頭是抬頭看，經常發現頭上有禿鷹在飛。這些猛禽會讓底下的大部分鳥類都陷入一片安靜。但任何對於自己周遭活動有興趣的人，都能使用這個技巧。我經常偶然聽到違法的人運用這項技巧。

美國執法人員在森林裡搜索私釀烈酒的人和他們違法的蒸餾器時，常發現廢棄的設備，但很少真的抓到私釀烈酒的人。這是因為經驗豐富的私釀烈酒者知道，鳥或牛蛙安靜下來時，表示執法人員已逼近。總而言之，如果在野外有一群人跟在另一群人後面，他們最好調到動物的頻道，才能佔大幅優勢。我在森林裡非常喜歡用這個技巧「突襲」我的孩子。我利用鳴禽的靜默和鴿子犁，掌握孩子們所處的方位，知道他們將往哪個方向前進，以及我已走了多遠。

208

很遺憾，我們常常是導致鳥群靜默的主因；行走時製造的噪音愈大，能聽見的就愈少，因為是我們迫使周圍的鳥安靜無聲。保持不動和安靜是最理想的作法，我們盡己所能的讓動作和緩，將可覺察和發現更多事物。定時試著聆聽視線以外的聲音是好方法。愈常如此練習，你愈能明白我們每個人都有自己的意識和紛擾。我們可以好好調整兩者，提升意識的能力，減低紛擾的影響；這麼做將可放大周遭景色的聲音和對比音。

愈常練習「聆聽寧靜」，便愈能了解所在區域的普遍鳥鳴，也能知道一天中時間的變化和季節變動。除此之外，還可以立志注意天氣的改變；鳥對天氣波動也很敏感；在最近這次大雪特報發佈時，我就聽見冬天的花園鳥，發出前所未有的喧鬧聲。

有種假說認為，春天和夏天是聆聽鳥鳴的最佳時節，假如想要看到最多的鳥並聽牠們鳴唱，那這個概念沒有錯，但如果目的是要學習在鳥鳴聲中找出線索，那麼這些季節的鳥叫聲太過豐富，因此難以辨識。事實上，隆冬才是聆聽鳥鳴的好時機，尤其若你是新手，一開始會對各種鳥鳴都感到困惑，更應在隆冬時練習。但其實應該要終年都能區辨正常的背景鳥鳴和靜默。

● 第三步

當你可以聽得出鳥的靜默後，表示已準備好再晉級。除了音調多變的鳥鳴和完全靜默以外，還有一種鳥鳴是警戒聲。想要理解鳥的警戒聲，最好先從自己熟悉的區域開始，先查明該區域有哪些居民和訪客。在住家附近可熟練運用這些技巧後，就能直接擴展到更大的區域，但一開始先集中焦點會相當有幫助。

我在我的小屋寫作時，習慣把窗打開，觀察四季萬物，不論晴雨或降雪皆如是。從窗戶看出去的風景有限──也許正是這樣我才能完成寫作──透過窗戶，我看到雞群跑跳，山毛櫸混合著紫杉木和蘋果樹；但我還能聽見這片綠色原野以外的聲音。我得努力不讓自己因遠方的鳥語而分心，但卻又很享受被鳥的警戒聲吸引。

鳥對於花園中常出現的威脅很敏感，牠們認為我們養的狗太笨了，不會對牠們造成問題。但貓就不一樣，貓是明確且顯而易見的危險生物。意思是我通常在還沒看到貓之前，就透過鳥語知道貓跑出來了，因為花園裡的鳥會奔相走告，同時向我報訊。牠們有兩種作法，首先，我會先聽到牠們的警戒聲。花園中任何常見的鳥，不論是知更鳥、黑鸝、藍山雀和煤山雀，只要察覺到有貓出現，就會從交際的啾啾叫（同伴叫聲）或鳴唱（領域宣告）轉換成更短、更沉、更大聲、斷音更明顯的驚叫。聽到這種叫聲時，我習慣先抬頭看，通常都會發現，有些鳥往上跳到更高的樹上。這是合理且實際的預防動作，同時也可以提醒其他同伴；牠們通常還會發現劇烈的拍打尾巴。

每每聽到和看到花園鳴禽的這些行為，我就會仔細聽後院以外的鳥背景音。如果鳥的警戒聲止於我眼前，遠方的鳥沒有回應，那就能證實我的猜測，是家裡的貓決定來趨日間散步。鳥兒這樣的行為模式是典型的區域性威脅，與出現空中威脅時的鳥鳴聲不同。

當鳴禽發現空中出現掠食者時，剛開始四處都會發出警戒聲，然後才平息至局部區域。位於猛禽正下方的鳥，通常會完全靜默，遠方的鳥及剛得知有威脅的鳥會發出警戒聲，而更遠及還沒感覺到危險的鳥，則會繼續鳴唱和發出同伴叫聲。

牠們會有這些行為，是因為在老鷹附近發出任何聲響，都可能露出馬腳。經過鳥群時聽到的鳥警戒聲，其實是鳥兒們在挖苦我們，事實上，牠們是在說「嘿，路上的人們，我會告訴我的同伴，你們正得意洋洋的通過我們的地盤，但從事情的發展看起來，你們的威脅有限。」

健行途中很容易遇到鷦鷯，因為牠們常是你在非常低矮處唯一能看見，且能非常靠近的鳥。牠們習慣在矮樹叢間跳躍又飛走。鷦鷯會熟悉常有人走動的小徑，如果我們跟著其他人走同一條路，牠們不會有太大反應，但如果你或你的狗偏離路線，那牠們的動靜將非常引人注意：牠們會發出「嘀—嘀—嘀」的短鳴，通常接著就飛走，然後再發出短而爆炸性的較高音鳴聲。

首先，你應該對於能分辨出每一聲鳥的警戒聲感到開心。多練習幾次之後，你將知道這種警戒聲與其

210

他行為的關聯性；舉例來說，聽到警戒聲後又出現鴿子犁，通常代表有人嚇到鳥群。我記得曾聽過鳥集體發出警戒聲，接著出現鴿子犁，然後附近的羊也開始叫；一時之間我不明白，為什麼這些景象接連出現，接著我看到一名農夫拿著飼料前來餵羊，才恍然大悟。

更上一層

鳥類行為中，最明顯的線索可能是擔憂或憂傷的跡象，但這些跡象同時也較難發現。美國的自然學者和鳥類專家，約翰‧楊恩（Jon Young），巧妙地這樣描述：

實際上，鳥替我們描繪了周遭的風景。這裡有水，那裡有漿果，這裡有冰冷又安靜的蚱蜢。

楊恩認為，鳥語富含許多線索，讓我們可以發掘身邊各式各樣的事物。我們聽見的鳥兒齊唱，可能包含了火車或飛機通過、蛙鳴、一陣風、狗吠等等資訊。

一開始最好先從自然的反應著手。注意鳥類對大聲干擾有哪些不同的反應。遠方的槍聲有時會讓鴿子飛走，即使牠們離得很遠，但我還沒發現對鳴禽的鳴聲有什麼影響。也許也說得通；鳴禽有很長一段時間不是獵槍瞄準的獵物，但鴿子時不時仍覺得自己身陷險境。

我們對於可從鳥類身上觀察到較明顯的反應感到滿意後，就能把眼光放高一點。一開始可以先認識蒼頭燕雀（chaffinch），因其鳥語豐富、多變又迷人。蒼頭燕雀有一些鳴叫聲很容易理解，如廣為人知的「seet」老鷹警戒聲，或受到侵略時的「嘶」聲。牠們要離開時，會發出「tupe」的聲音通知同伴，並用「chink」聲表達牠們對於分離的擔憂；還有一些極為難懂的叫聲，像是雨叫聲「huit」。不可思議的是，科學家已發現雖然大部分蒼頭燕雀的叫聲都一致，且不同地區的蒼頭燕雀叫聲差異不大，但這種「huit」雨叫聲僅限於局部地區，且各地區的腔調和方言都不同。德國蒼頭燕雀的雨叫聲就和加那利群島的蒼頭燕

雀不同，即使在同個國度，不同地區的雨叫聲也有所差異。

如果你剛好有養雞，或認識當地養雞的人家，那你有現成機會可以研究同一物種的叫聲，以及這些叫聲代表的意義。母雞大聲的咯咯叫表示有地面掠食者出現，但拉長音的叫聲則是要注意空中的掠食者。你最有可能辨識出的叫聲是食物叫聲，和緩低音的「took」聲，如果附近有小雞時特別明顯，因為母雞要確保小雞知道該出來吃飯了。

一般認為，雞至少有多達十八種不同的叫聲，所以關於牠們彼此交談內容的理論多的是。我堅信我家的雞在我太太進入雞舍時的叫聲，和我進入雞舍時的叫聲相似但稍有不同，這很合理，因為通常是我太太負責餵食，而我走進雞舍時經常推著割草雞或嚇人的機具。

❋ ❋ ❋

渡鴉看到感興趣的東西時（例如屍體），會飛得比較低。鳥的視力常好到讓人們感到驚訝，也常幫助我們，但牠們不只是視力好而已。長久以來大家普遍認為，鳥的嗅覺不靈敏，或甚至沒有嗅覺，但有家石油公司卻因石油的屍體氣味，驟然證實這種看法錯得多離譜。

一九三〇年代，加州聯合石油公司的經理，藉著土耳其禿鷹聚集在油管漏油處，而發現了油管漏油。他們以此作為偵查漏油的策略之一，但他們不明白，土耳其禿鷹到底為何會聚集在漏油處。石油產業的人和鳥類研究人員恰巧談到這件事，才發現有裂縫的油管含有的少量化學物質、乙硫醇，和土耳其禿鷹搜尋腐爛屍體時聞到的氣味一樣。經過水平思考後，聯合石油公司經理決定，以人為方式增加石油中這種化學物質含量。如此一來，就能在油管漏油時引發禿鷹的支援。如果你在健行時，經過腐爛的動物屍體，或意外在家中留了一桶汽油，就能知道禿鷹聞到的味道。

在本節最後，鴉科的鳥種〔烏鴉（crows）、渡鴉（ravens）、有一種鳥科便暗示了鳥的線索有多強大。

秃鼻烏鴉（rooks）、喜鵲（magpies）和松鴉（jays）合乎情理的找到自己的處事方式。這些鳥類的智商、觀察力和溝通方式，代表我們可以確定一件事：牠們關注和分享的資訊，比我們目前能解讀的還多。

但我們掌握的少量訊息，卻引發更多人深入研究這個誘人的領域，可能還讓健行者設法識別目前為止，科學界還沒探查出的細節和訊息。

鴉科是著名的解決問題高手。如果對於牠們使用工具的能力感到任何懷疑，科學家只要看看牠們如何處理以下謎題就能釋疑。一隻烏鴉眼前有一桶食物，但桶子形狀巧妙，使得食物位在深處，烏鴉無法用鳥嘴構到食物；場景中還有一個道具，一條細長的鐵線。烏鴉便將鐵線塑形成一個鉤子，然後將容器中的食物鉤出來吃掉。但這個問題，可能使許多兒童甚至大人在星期日早晨感到大惑不解。

在西雅圖的一場實驗，研究員也證實烏鴉會辨認人臉，且會避開甚至斥責曾經和牠們或牠們朋友作對的人。曾經設陷阱抓到這群烏鴉並綁上帶子的研究員，與沒碰過這群烏鴉的人受到截然不同的待遇。有個案例是五十三隻烏鴉中，有四十七隻斥責了一名「很壞」的研究人員，即使大部分烏鴉與該研究員不曾直接接觸。這樣的現象，讓我們得到一個結論，鳥類會互相分享應保持警覺的人事物。令人訝異的是，得知鴉類有這樣的習慣，改變了牠們周遭科學家的行為，有些科學家開始變裝。史達莎・貝肯斯托（Stacia Backensto）是阿拉斯加大學的一名碩士生，為了接近她正在研究的渡鴉，被迫裝上假鬍子，並在肚子塞枕頭——因為她堅信，牠們開始認為她是壞人。

艾斯特・沃福森（Esther Woolfson）投入空前的大量時間，照料家中的鴉科鳥類，學會分辨這些鳥的不同行為，像是喜鵲代表憤怒的「露出耳朵」，還有面對不同鳥科鳥種的獨特行為，和下大雪時牠們發出的聲音。

鴉科鳥種的語言不可否認地相當複雜。我每次聽見樹上一對烏鴉鳴叫時，都覺得牠們是用自己神祕的恩尼格瑪（Enigma）密碼機在交換訊息。有一天，也許我們能破解牠們的密碼，而健行者可以協助完成

這項任務。同時，我們一定得試著在牠們從樹上不滿的睥睨我們，評論我們的不足時，表現的自然一點。

鳥類也能幫助我們確定方向。鳥類的遷徙模式，有時會在空中留下微量的可靠路線，像黑雁（Brent geese）就被認為協助了庫迪教派（Culdee）的修道士，在陰沈的天空下從愛爾蘭遷徙到冰島。

牠們的習慣在更小的地區也有幫助。早晨或傍晚時，海岸附近的鳥會垂直海岸線飛行，早晨時往海上飛，到了傍晚又折返。鳥巢有時也有幫助，你偶爾可能會注意到，鳥巢都位在樹的同側。在毫無遮蔽的地區，最普遍可在東北側找到鳥巢，因為這一定是日曬最少的地方。

蝴蝶（Butterflies）

世界各地熱愛自然的人，都朝相同的原則努力，他們會逐漸摸熟希望見到的物種之棲息地，並用以預測何處可以遇到他們最喜愛的物種。鱗翅類學者長久以來都培養這樣的習慣，其中有些是以「昆蟲採集專家（Aurelians）」聞名，有的人則單純只是迷戀蝴蝶。對野外偵探來說這很省事，因為代表這些「尤物的性情已獲得透徹的研究，讓我們有機會依循相同的邏輯往回推敲。像蝴蝶對地質、植物、光、方位、水和溫度很敏感，因此可以透過牠們敏感的感知，獲得許多周圍環境的訊息。

拉爾沃思坳蝶（Lulworth Skipper）只會出現在英國南方的海岸、索倫特海峽西邊。這種蝴蝶不太常見，但仍值得稍微認識一下，因其有助於我們更了解蝴蝶的生活方式。每種蝴蝶都會停靠在特定的植物上，而這些植物對棲息地都有不同要求。如果發現蝴蝶出現在看起來與已知植物或該地區地質不符的地方，代表當地環境有不對勁之處。拉爾沃思坳蝶需要一種只生長在白堊或石灰岩上的草，因此，如果是在多塞特郡（Dorset）的酸性和黏土荒野中看到這種蝴蝶，鱗翅類學者一開始會感到困惑。為什麼非常依賴白堊地質的蝴蝶，會出現在岩石種類完全不對的兩個地區？答案就在蝴蝶現身的這兩個地區的連線上。

十九世紀，當地鐵路興建時進口的碎石，就是白堊瓦礫，而這些拉爾沃思坳蝶，就在白堊瓦礫堆中茁壯成

長的小草上大量生長。

蝴蝶還帶有一些絢麗的神祕色彩。舉例來說，出了名難以捕捉的紫閃蛺蝶（Purple Emperor）的所有性情和習性，我們知之甚少；但我們可能見到的大部分物種，多年來已累積了許多詳細傳記。現在我們只需要專注在，樂於幫助我們進行調查的那些蝴蝶上就行了。

有些線索卻幫不上什麼忙。在路上看見白蛺蝶（White Admiral），代表附近一定有忍冬屬植物（honeysuckle），但就這樣而已。而有些跡象又過於廣泛沒有太大意義；黃鉤蛺蝶（Comma）是很熱門的蝴蝶，但又沒有鮮明到可提供許多線索：如果你看到一隻黃鉤蛺蝶，幾乎可以肯定附近有林地，但其實林地可能已經近在眼前，你早就知道前方是林地。其他線索又太過特有：如果你看到銀塊蝶（Chequered Skipper），表示你一定非常接近蘇格蘭高地的威廉堡（Fort William），而如果你遇到鳳蝶（Swallowtail），代表你位在諾福克湖區（Norfolk Broads），可是這些都是你大心裡早有數的事實。

我們需要的，是能透露具普遍價值之普通資訊的蝴蝶，但這些資訊也要明確到可提供見解，讓我們能了解周遭環境。有三種常見的蝴蝶大概屬於這種類型，優紅蛺蝶（Red Admiral）、孔雀蛺蝶（Peacock）和蕁麻蛺蝶（Small Tortoiseshell）。這三位朋友通常只會在蕁麻附近出現，（如果我們回想植物那一章的話）牠們相當能顯現周遭的環境。有蕁麻就代表文明，因此如果你是從荒野往鄉間的酒吧走，那麼看到優紅蛺蝶時，腦海裡可能開始浮現豐盛的農夫午餐（ploughman's lunch）。

灰蝶（Hairstreak）喜歡樹木，但比黃鉤蛺蝶還要挑剔，因此可以透露的訊息多一些。褐斑翠灰蝶（Brown Hairstreak）代表此地土壤豐厚，而紫斑豔灰蝶（Purple Hairstreak）也很挑剔——牠不會停留在任何老舊林地，堅持停留在橡樹上。黃蜜蛺蝶（Heath Fritillary）喜歡剛清理過的樹木，因此是出了名的「跟著樵夫跑」。帕眼蝶（Speckled Wood）是在陰涼林地中，有可能遇到的唯一一種蝴蝶。以消去法來看，如果你在樹蔭滿佈的林地，發現任何其他種蝴蝶，表示已經快要走出這片林地。

蝴蝶不太會在雨中飛舞，且牠們對溫度相當敏感。如果你真的很想看看這番景象的話，可以將每隻蝴蝶視為奇特溫度計的一部分。看到飛舞的堀蝶（Silver-Spotted Skipper）代表溫度超過 19°C。這樣的敏感度，也讓牠們對海拔高度的感覺相當準確。艾諾紅眼蝶（Scotch Argus）只出現在海平面上五百公尺內的區間，而黑珠紅眼蝶（Mountain Ringlet）則出現於五百公尺以上的地區。

對特定溫度的需求，讓蝴蝶明顯偏好特定的方位，尤其是最溫暖的南向坡。下列這些蝴蝶就是你正站在南向坡上的強力線索：白緣眼灰蝶（Blue Adonis）、堀蝶（Silver-Spotted Skipper）和紅點豆粉蝶（Clouded Yellow）。有些蝴蝶可以透過牠們的遷徙習慣，提供方向的線索。孔雀蛺蝶在季節之初會朝向西北方移動，但稍晚改往東南方移動。姬紅蛺蝶（Painted Ladies）在春季時會朝北北西移動，且據信到了秋天改往南移動，不過出於一些原因，春季的遷徙是唯一比較常見的。紅點豆粉蝶也會遷徙；二次世界大戰時，有人看到大量這種蝴蝶，朝英吉利海峽上方往我們的海岸飛去，一開始還誤以為是毒氣攻擊。

有些線索需要一些水平思考，而有些則帶有一點專業性。銀斑豹蛺蝶（Dark Green Fritillary）無法忍受農業，因此如果你看到一隻這種蝴蝶，代表你非常接近長時間被農夫棄置的土地，極有可能是正往一處陡坡前進。蝴蝶在都市不那麼常見，但還是有些勇敢的蝴蝶會闖進都市。假如你在城鎮中發現一隻琉灰蝶（Holly Blue），那可以確信附近一定有常春藤，及其所有良好的線索。

有一個不太有用但有趣的技巧，可以分辨蕁麻蛺蝶是雄性或雌性。對著這種蝴蝶丟一枝樹枝，雄蝶會攻擊樹枝，雌蝶則會無視。萬變不離其宗。

🌿 其他昆蟲（*Other Insects*）

事實上，許多昆蟲能提供非常簡單的環境線索。環境中出現小黑蚊（midges）代表幾乎無風，而蜻蜓只會在有水的地方現身，最有可能的是靜止的水。家蠅可提供較為普遍的水和生活線索。這在沒有太多生命的地方尤其引人注意，如沙漠或海洋。在沙漠或海上，當你靠近開化地區時，轉變會非常明顯，因為蒼

蠅的數量會迅速增加。我還記得，我在利比亞沙漠和圖瓦雷克人（Tuareg）朝著綠洲走去時，用過這個技巧。我在最後一天的尾聲，利用走在我前頭的人背上的蒼蠅數量，計算我們還得走多遠。當我們爬過最後一個沙丘，看到第一棵樹時，他背上大約有上百隻蒼蠅。這個技巧也能用在快到家的時候，因為蒼蠅數量突然變多，代表附近可能有大型動物或人群。

昆蟲是冷血生物，因此對溫度變化非常敏感。蟋蟀在溫度波動時會變得吵鬧，因此可作為天然溫度計。每一種蟋蟀都有其速率，在13℃時約一秒就有一聲蟲鳴，隨著溫度上升蟲鳴愈劇烈。熟悉了你偶遇的生物之後，你將發現蟲鳴次數與氣溫有直接的關係。在美國，有些人甚至厲害到可以計算雪白樹蟋在十四秒內叫了幾次，算到四十次時，約等於華氏的溫度。看起來非常離奇，但這是真的。

昆蟲對溫度敏感的這種能力，可間接為我們帶路。假如你發現草坡上有一連串明顯的隆起，大小約和大的鼴鼠丘差不多，但上面覆著小草，那你大概是遇到黃土蟻的蟻丘。這些螞蟻可以提供一些線索，讓我們了解牠們搭造的窩。為了盡可能獲得溫暖的太陽，享受陽光的喜歡南側的野生百里香，居住在陰影下的則靠近北側。還有一件值得注意的事，黃土蟻只會在已長時間無人干擾的草地上築集。

假如山腰上有一塊一塊的禿地，裡面有小洞，那你也許正看著潛花蜂和黃蜂的家。這些昆蟲非常喜歡南向坡。我也曾發現老舊的柱子上，面向南方那一側也有類似的小洞，但這些通常是金龜子造成的。

蕨類圖示 哺乳動物（Mammals）

演化讓動物王國的成員們學會許多省力的捷徑，其中一項，就是對其他物種的警戒聲保持警覺，尤其當彼此都害怕相同掠食者時。林地中警覺性最高且最沒安全感的生物，會形成一部分的警報網絡；鳥、松鼠和鹿，都會調到彼此的播送頻道。像這樣共依（co-dependency）的現象，全世界都看得到。非洲大草原上，牛羚會混在斑馬群中，共用牠們的警覺性。牛羚的視力很差，但嗅覺靈敏，而斑馬的視力很好但嗅

覺比較弱；彼此混合成一群，牠們可以觀察到更多跡象，有危險時互相提醒。

我們可能認爲，自己輕手輕腳的從下風處悄悄靠近一隻鹿，但只要我們的行爲驚擾到頭上的鳴禽，根本不可能靠近鹿。同樣地，位在下風處的鹿，可能早在矮灌木叢裡的鷦鷯看到我們，並發出像咳嗽一樣的警戒聲（對鳥類效果很好）之前，就已聞到我們的氣味。從囓齒類動物到靈長類動物，每一種動物都有自己的語言，我們應該盡己所能，熟悉最常走的那幾條路上會遇到的動物。

但並非所有的動物警報都是聲音；別忘了還有身體語言。鹿和兔子會揮舞牠們的白旗或蹀腳。所以我們眼角看到一閃而過的白光，就是動物已察覺外來者的徵象，牠們所察覺到的外來者大概正是我們。

松鼠也像鳥類一樣會發出警戒聲，牠們的警戒聲會依不同的掠食者而異。科學家已發現，松鼠發出的聲音，會受到掠食者在空中或地面而影響，但他們也發現，松鼠也會選擇使用最能展現急迫性的驚叫。當松鼠看到一隻空中掠食者飛在頭上，牠的反應與看到遠方的掠食者時不同。灰松鼠的叫聲可能是「chuck, chuck, cheree」也可能是「tuk-tuk」。看到地面上的掠食者時，松鼠會發出少量的短音，但看到空中的掠食者時，會發出比較多的「churr」音。搖尾巴和蹀腳，又是另外兩種松鼠很擔憂的徵兆。

利用哺乳類動物的一些有趣現象，也有可能確定方向。杜伊斯堡——埃森大學（University of Duisberg-Esse）的科學家發現，鹿和牛比較常對著北——南（誤差5°內）這個方向。這聽起來很屬害，但這樣的現象似乎是來自南——北，西向的風（見天空與天氣那一章）。我問了一些農夫，他們聽完都笑了出來，表示這樣的說法只是胡說八道。這就有待各位健行者自行查證了。

所有哺乳動物在大風中，都會盡量找地方遮蔽，而因爲大部分的狂風都是從南——西向來，因此我們可以在任何遮蔽物的北——東側找到大量這樣的證據。羊經常躲在金雀花灌木的北——東側，牠們躲避狂風時會踩死部分灌木；找找看這些地方，是不是有死掉的樹枝，腰部以下是否有一側的花比較少，且看得出樹枝上還掛著少許羊毛。

灌木叢、樹木和石頭的一側，常有動物糞便較多的徵象，通常位於北——東或北側，因爲動物常在這

裡躲強風，或大熱天在此躲太陽。此徵象也常有助於說明爲何一棵樹周圍的植物生長壽命不對稱。

有些哺乳動物只會在非常健康和多元的生態系統中，才能茁壯成長。假如你在健行途中看到野鼠、兔子或鹿，那可以確信周圍的野生生物非常豐富且多樣。透過任何動物，都能了解一個地區的知識，食物、水和礦物質來源的位置，而哺乳類動物最容易以此方式監控。獵人從史前時代就開始運用這樣的知識，以前都只是粗糙的躲在水源附近等待，現在獵人已精進到知道動物去舔鹽巴的確切地點。

健行時最可能遇到的一種哺乳類動物就是狗。狗非常清楚，大部分人會把他們的行爲當一回事。但是我們常誤解一些最基本的線索。人們容易認爲狗吠代表攻擊，但事實上狗吠是非常低階的攻擊。攻擊行爲的各個等級值得探討，尤其若你有時經過大狗身邊會感到緊張的話。

一隻狗最具攻擊性的行爲是安靜的奔跑和攻擊；這當然很少見，且你不太可能遇到狗對另一隻狗或人出現這樣的行爲。你有沒有看過一種影片，受過攻擊性專業訓練的警犬，正在追逐逃跑的「嫌犯」？如果看過的話，那你可能發現，狗只會追和咬有護套的手──不會吠。在健行時唯一有種可能，是狗見到兔子或其他獵物時，才會看到狗出現這種攻擊方式。安靜攻擊的模式很少出現，因爲狗不太會同時具攻擊性又不會害怕。狗和人面對不認識的狗時，都會產生一點點的焦慮，而這樣的焦慮會顯現在狗的行爲中。

比安靜攻擊低一級的是露齒咆哮（snarling），此時狗的牙齦會向後縮，露出牙齒並咆哮，有攻擊性但只受到一點驚嚇；雖然不常見，但這是很嚴重的警報信號。再比這低一級則是低聲吼叫（growling），這種叫聲比吠叫更持久。低聲吼叫通常是狗想保護自己，且會交替出現：低吼─吠叫，低吼─吠叫。但仍十分擔心有可能受到攻擊。如果狗眞的感到害怕的話，牠的低聲吼叫會演變成大聲吠叫，且會交替出現：如果狗不具攻擊性，只是保持警覺和緊張，那就只會吠叫而已。比吠叫低一級的是完全順從的訊號，包括壓低身體、嗚咽並呈現像小狗的行爲。希望你可以將狗對你吠（或跟在你身旁），視爲不需太擔心的行爲。事實上，牠可能比你還緊張。

最新的研究有助於我們在發現這些較爲明顯的訊號前，了解狗的特質。研究人員發現，狗能分成右扒

或左扒，就像人會慣用右手和慣用左手一樣。他們還發現左扒的狗比右扒的狗明顯較有攻擊性。因此，如果你在健行途中遇到一隻狗讓你很緊張，注意牠常用哪一隻腳固定東西，走路時哪一隻腳先走。奇怪的是，我們直到最近才從研究人員方面得知，當狗往左搖尾巴時（從牠本身的角度看），比往右搖尾巴的狗還不開心且比較焦慮。而狗兒之間彼此都領悟這件事。

許多健行者在發現身旁有牛時會很不自在，但這不是沒有原因的；每年都有健行者受到牛的攻擊而受傷，甚至有死亡的案例。我和牛農及酪農談起這件事，他們提出一些建議：沒什麼好怕的，但需謹記幾項原則；最著名的就是，原野上出現一頭公牛，可能比乳牛還要更危險。我認識一名酪農，一輩子都和乳牛共處，他只有發生一次得跳出門逃命的真正危險狀況，當時是有隻公牛對他發動攻擊。而我唯一一次覺得需要從滿片乳牛的地方折返是發現牠們中間有一隻公牛。另一個要注意的是時節；乳牛就像大部分動物一樣，會保護自己的小孩，因此春天牠們會格外敏感，尤其若曠野上有小牛。千萬不要站在任何動物與牠們的孩子中間，這是不變的真理。還有要注意，狗會讓乳牛感到緊張，乳牛也會讓狗感到不安，意思是當兩者同時出現時，這兩種動物的行為都變得較難以預測。一名當地的酪農這麼對我說：

「帶狗的健行者愈來愈會讓牽著的狗靠近乳牛，但如果乳牛被嚇到，牠們可能會衝向狗。假如主人和狗被繩子綁在一起，那他們都會受到攻擊。」

「那如果你已經避開這些狀況──沒有狗、沒有小牛、沒有公牛──但還是感到不自在怎麼辦？」

「站著不動或慢慢走開。」

說到動物，我們得要探查明顯線索以外的訊息。動物的線索通常或多或少都會給我們一點方向；常常提供了好幾條更深遠的路線讓我們選擇。美國有些公園禁止讓狗脫繩。這項規定是為了要保護野生動物和環境，但因為公園幅員廣大，而資源有限，因此很難真正監督落實。你可以試試看，能不能想出一個巧妙

的方法，讓公園管理員可以透過觀察矮樹叢高度來解決該地區狗的問題。

靠動物的習慣，找出狗會造成問題的區域，比等著抓違法的人還要有用。這些公園中的鹿會避開狗可以自由奔跑的區域，因此從矮樹叢的高度就能看出該地區遊客是否經常無視法律規定。有綁狗鍊的狗出沒的地區，植物會被啃食、摩擦，因此長得不高，但脫繩的狗出沒的地區，矮樹叢會長得比較高。順帶一提，這正是懷特島（Isle of Wight）上有些地方雜草蔓延叢生的原因——島上沒有鹿。

同一物種內的社會組織愈複雜，我們可能遇到的溝通方式也愈複雜。猴子面對豹、老鷹、蛇和獅獅時的反應都不一樣。可以發現牠們是否對警報、尋找線索的人和未察覺的事物有不同反應一定很有意思。

小時候我們都曾模仿動物的基本聲音，牛的哞哞叫、馬的嘶鳴聲、狗汪汪叫和馬的嘶聲。有時候我會想，如果我們也學習一些動物叫聲的基本意義，童年是不是會更豐富。單純模仿動物叫聲，就像是學法國人發出「Bonjour!」的聲音，但卻不知其意思。我和大家一樣，很小的時候就知道豬會發出「摳——摳（oink-oink）」的聲音，但這個聲音對我來說沒什麼意義，直到我養豬的岳父告訴我，這個普遍的聲音是豬的同伴叫聲，我才明白其中的意思。豬並不非常善於觀察，但就像所有和善的動物一樣，牠們希望知道自己沒有被隔離，因此在拱土（root around）和探索路徑時，會不斷地用這些小聲的叫聲互相報平安。這下你就懂啦：學習豬語的第一課。

🌿 爬蟲類與其他生物（Reptiles and Other Creatures）

水游蛇（grass snakes）會獵捕蟾蜍、青蛙、魚和蠑螈，牠們與所有這些生物一樣，只會出現在水中或水源附近。蝰蛇（Adders）只有在三月中至十月中，氣溫高於8℃時才會現蹤。

蝸牛需要大量的碳酸鈣，才能打造自己的殼，因此在離池塘很遠的地方看到蝸牛，表示該處的地景為白堊。科學家發現玉蜀螺（periwinkles）可以利用太陽指引方向，有時當太陽在空中移動時，牠們會跟著

太陽留下橢圓形的足跡；這樣的足跡，讓我們有機會做一些真的頗奇怪的追蹤：透過觀察玉蜀黍足跡的移動方向，便能從太陽的角度及其與時間的關係，推敲太陽通過的確切時間。然後，你能因此決定那段時間少出門為妙。

🌿 墊腳石（*Stepping Stones*）

每次我們發現一隻動物時，都能得到許多線索和徵象，而我的最後一個訣竅，就是質疑任何不尋常的事物。不要滿足於單一演繹，試著多想一點。

看到一隻兔子時，你可能正確地推論牠的洞穴就在附近，通常不超過五十公尺。但為什麼你一直注意到兔子洞穴上方有老灌木叢，但附近其他地方卻沒有？兔子和這些植物之間有什麼關聯性？一定漏了什麼地方。即鳥（*Wheatear birds*）喜歡在廢棄洞穴築巢，並在接骨木上餵食，把種子丟在離家不遠處。

不需花太多時間，你就能慢慢看出各線索間的關聯，勾勒出周遭完整的風景。假如你看見一隻大藍蝶（Large Blue butterfly），那可以得到二條線索，這種蝴蝶在生活史的不同時期，會需要野生百里香和螞蟻。而透過蟻丘你能知道自己的方向，野生百里香也有這種效果，其性喜向南。

222

13 與達雅人同行

第一部

本書大部分內容，都著重在家附近和稍遠一點的健行時，容易發現和運用的線索與跡象。但是多年來收集的這些技巧教會了我，在常走的那幾條路以外，還有一些迷人的知識等著我們。但那些線索和跡象不容易發掘，原因很簡單，因其為原住民所用，但他們不會用文字紀錄，或覺得有必要傳授給家人或族人以外的其他人。

我一直想要寫一本可以讓讀者獲得最多健行線索的書。為了完成這項任務並蒐集這些奇特的意見，我覺得自己得要完成一趟非常獨特的野遊才行。我將必須和現在仍靠這些線索生活的稀有人種一起尋找線索。我的計畫是去找婆羅洲之心的達雅族人。

我感到有點不安，但非常期待在婆羅洲可能探勘到的事物。不過啟程時，我並不知道，自己在這趟旅途中學到的一些簡單教訓，將永遠改變我在家附近健行時看待風景的方式；而這些經歷，都能為我們的長途或短途健行使用。

機翼下的雨林，已被樵夫砍走一些換取現金，看起來坑坑疤疤，在這些深色的傷口上方，有暖流上升，小小的雲朵正在堆積。陽光從機翼反射後彎曲四散；客艙一側出現了紅光和橘光，接著飛機傾斜飛

前往婆羅洲之心途中，接近一處急流。

作者準備享用另一頓青蛙午餐。

行，降落在峇里巴板（Balikpapan）。從倫敦到加里曼丹（Kalimantan）首都峇里巴板，花了我二十四小時以上的時間。而要進入婆羅洲之心需時更久，但我必須進到那裡，因為我和達雅人有約。

婆羅洲內陸大約有二百個部落，全部稱爲達雅人（Dayak）；這些人並非故意無視近代世界，而是生活在仍與世隔絕之地。二十一世紀已悄然來到，但尚無法完全改變牠們古老的生活方式。不過，我想不久的將來，就能看到吹箭旁躺著一支智慧型手機吧。

抵達石油產量豐富的峇里巴板後，我和同班飛機上坐我隔壁的那位德州人道別；當時我並不知道，他將是我未來三週內見到的唯一一位西方人。

從峇里巴板還得搭另外一架飛機，轉8趟小船，才能抵達 Apau Ping 這個小村莊，我與達雅人的旅程就從這裡開始。這應該是一趟探查事實的考察，而我不打算等到抵達內陸，才開始吸收全世界第三大熱帶島嶼所能提供的野遊線索。

電視碟形衛星信號接收器分成兩種：要不直直朝上，要不呈水平；沒有居中的狀態。這是可預見的；通信衛星繞行於赤道上方的軌道，因此當你抵達赤道，如我剛才一樣，那衛星圓盤必須直直朝上或與地面平行，而後者會接近面向東方或西方。

我在從峇里巴板到塔拉卡恩（Tarakan）地區小機場的飛機上，見識到了塔狀積雲，這種雲底部比頂端還要尖：海拔較低處的風比高處強，這很少見，而我相信機長也注意到了這個警告。

全世界只要公路旅行不方便的地方，地區小飛機的乘客，都喜歡挑戰客艙行李規定。我看過乘客帶了大電視、機器零件，甚至備胎上飛機。因此，我被各種奇形怪狀的東西包圍，機輪接觸到塔拉卡恩潮溼的柏油路時，頭上的行李艙還掉了幾根稻草下來。

我站在電扇下趕蚊子，目光受一名微笑的武士所吸引。我只能用這樣的形容詞來描述默罕默德・薩迪安（Muhammad Syahdian），或「沙迪（Shady）」，他人很和善，願意讓我這樣稱呼他。沙迪是這趟小冒險的關鍵──一名受過良好教育的加里曼丹當地人，在我們從海上前往婆羅洲之心途中，他爲我處理大

小事，做我的翻譯，最後也最重要的，是我的同伴。但這些角色都改變不了，他在偶爾皺眉時，臉上會露出可怕表情的事實，那樣的表情，讓我想起在印尼其他地方看過的木雕武士面具。他嚇人的臉，框以他狂亂的黑髮。好險不久前有時情況不太順利時，他還是用無盡的耐心和藹的待我。

我真誠的向沙迪說明我尋找的知識時，他微笑以對。等待第一艘小船來接我們時，沙迪說，在加里曼丹，他們會用咖啡粒幫助止血，邊說邊指著腳上因踢足球受傷留下的疤痕給我看。

我們要搭的船，就在腳下一片混亂擁擠的快艇中。

「沙迪，你和我都是探勘者。我們要淘金，但為的不是金塊、石油或鑽石。」這些探勘者都曾在婆羅洲留下他們的足跡。「我們要找的是實實在在的好東西：大自然的線索，這些線索可以協助人們了解更多未知事物。」

我描述了野外定位的概念，沙迪聽了眼睛一亮，開始說自己能透過讓雙眼失焦而估量新月的月相。我試了很多方法想要理解他的意思，才知道沙迪──和許多他的同胞及穆斯林同胞──都會讓眼睛失焦，讓新月時期的上弦月模糊成疊影。他表示教他這個技巧的人堅稱，看起來疊在一起的弦月滑出的月影數量，代表了月亮確切的月相：二個影子代表月齡二天，三個影子代表月齡三天，可以多達四或五個影子。我試了一下，無法斷定這個方法是否有用，但我還是不停向沙迪道謝，因為這就是我從未聽過的知識，且在我的家鄉，可能從來不會發現這項技巧。

船上的孩子指著我大笑，他們的父母微笑著；我也對他們微笑。被小孩指著大笑，是偏離常規判定受歡迎與否的方法，就和我能想到的任何其他判斷方法一樣讓人放心，所以發生這樣的情形時我很開心。

我和三十個左右的當地人，擠在長約十二公尺，速度很快但稍微有點破舊的商船上。這艘船載著我們進入加央河（Kayan River）河口：進入內陸的入口。我身上帶著一份地圖，是我能取得的最好的地圖，載我們從開放水域進入比較小的地區小鎮丹絨施樂（Tanjung Selor）呼嘯而過。兩個螺旋槳的引擎為動力，載我們從開放水域進入比較小的地區小鎮丹絨施樂

但內容糟透了。這份地圖有一個1：超過一百萬的比例尺，但接下來幾週，我想找的主要地點，在這份地

圖上都描繪不出十分之一。不過，不需要知道地名，也能領會河流的大彎，我就用手指放在金屬平面上，利用影子跟著我們前進的方向，隨著寬廣的褐色加央河彎來拐去。

記得是二月初某天中午，我們非常靠近赤道：太陽仍在南半球，會一直待到三月底，因此中午時分影子會投射向北方。在熱帶地區，正中午要以太陽作為依據並不容易，但仍可以做到。在船尾，蹲在我身旁的印尼步兵，發現我在追蹤我們目前的進度時，揚眉看著我。世界上有些地方，最好是不要在士兵面前表現出對當地地圖的強烈興趣，但我相當有信心當時不需忌諱。

我從地圖抬起頭來——這紙上世界實在太過迷人——發現海上和陸地上有明顯不同的雲層堆積。這些雲在海上享用了一些沙爹和米飯，四處掛著代表中國新年的燈籠，我指著搖曳燈籠之間的獵戶星座，告訴沙迪要怎麼用獵戶座的劍找到南方。我已經習慣在渴望得新知時，試著先教別人一點小技巧；我發現這麼做有助於交換想法，且比起長時間努力單向汲取新知，這麼做對雙方都比較輕鬆。這個方法奏效了；沙迪對我說，他知道獵戶座是「Baur」，當地人會用來估算什麼時候要耕種，雨季何時開始。他們也會如此利用昴宿星或「Karantika」。

我接著問，有沒有其他線索可以得知天氣要變了，才知道當地的青蛙在即將落下傾盆大雨之前，會變得熱鬧非凡。因為青蛙交配時也會產生很大聲的噪音，因此沙迪告訴我他們當地有個天氣的笑話：大雨指的是青蛙交配。我能想像那畫面，但笑話翻譯成不同語言之後，會失去一些微妙的笑點。我們仍大笑起來，光是想像青蛙在大雨中做愛的樣子就夠好笑了。

隔天早上，我們忙著想在準備前往內陸的長船上，騰出可容納我們兩人的空間。沙迪成功了，但卻發現這艘船要到隔天早上才會離開，因此我鼓吹他陪我一起探索當地。

「我們得找一隻博學的老山羊。」我說。

「一隻什麼？」沙迪面露憂心的問著。

「一隻博學的老山羊；知道古老方法，心靈和記憶還未受到電視影響的當地人。你知道的，就是充滿智慧，知道長久以來傳統習俗運行的人。」

「這就是你所謂的『博學的老山羊』？」

「是的，這是一種諺語。」我回答道。

沙迪一聽到我說諺語，臉瞬間亮了起來，原來他非常渴望學習，包括天文航行，但他最感興趣的只有一件事：諺語。我在接下來幾週，常在言談間隨性穿插幾句諺語，沙迪便會馬上吸收，偶爾回敬我幾句，但諺語中還多了熱情和印尼腔。

我們動身尋找老山羊，但當地人一看到我的膚色，就先入為主假設我只對觀光有興趣，領著我們前往一些石灰岩洞穴。我們攀越濕滑的陡坡，踩過更斜更滑的石頭去參觀洞穴。接著爬到洞穴上方稍作休息，我滿身大汗。喝了一大口水後，開始尋找苔蘚的分佈模式。有一種非常白的苔蘚，性喜暴露於光下的垂直表面。沙迪看我小心翼翼踩過濕滑的石頭，盯著石頭上的苔蘚看。

「所以……」他疑惑的看著我，「你就是在找這些東西？」他看起來有點擔心，彷彿他完全無法理解，眼前這個瘋狂的英國男子，到底為什麼大老遠跑來這裡。

「算是吧。」我坐在石頭上，緊挨著他，兩人一起欣賞著腳下溪流和小鎮的景色。「我對線索和跡象比較感興趣。」

「線索？跡象？」他的臉稍微垮了下來；我無從得知他在想什麼。這種狀況時常發生，但我仍保持耐心。

「是的」我回答道，「線索。這麼說好了，有的人走到這個洞穴時會想，『這裡真棒，景色好美。』我們都知道這不成問題，因為我們哪裡也沒去。「問題是我不是要來看旅遊景點的。」我們互相拍幾張照留念然後回家。」

沙迪聽了點點頭。

「但我卻用不同的角度看待萬物，像我們之前在巴士上時，我看到石頭便想，『嗨，石灰岩……』你知道石灰岩吧？」

沙迪堅定的點點頭，「我當然知道啊。」

「好，然後我接著又想，有很多石灰岩的地方，一定在地面上有洞，通常也會有許多洞穴。」

「我懂。」沙迪說。

「所以我就想著，『這太棒了』，有洞穴的地方一定有蝙蝠，而這些蝙蝠以許多東西爲食，包括昆蟲。蝙蝠往往可以減少飛行昆蟲的數量，包括蚊子。」

目前爲止，沙迪的表情看起來都還聽得懂我在說什麼。

「美麗洞穴的照片對我來說，不如注意石灰岩來得有趣，石灰岩代表有洞穴，有洞穴就代表有蝙蝠。綜合以上，我今天早上看到的白色石頭，代表在這裡不太需要像昨晚和你一起吃沙爹時一樣，擔心會罹患腦炎或登革熱。」

沙迪摸摸他的肚子笑著說，「中國人看到石灰岩的時候想到的是『燕子……嗯……燕窩湯。』」

「你懂我的意思！」我對他咧嘴大笑，接著我們開始往下走。

回程路上，我聽見葉子落下的聲音。葉片又大又濕，掉落時發出沉悶的重擊聲。我們在濕滑、覆滿水藻的石頭上交談時，我才知道羅望子樹的種子會被當地人用來抗蛇毒，但蛇本身就保持著高度警覺，因爲達雅人是非常專業的獵人。我們穿過一座胡椒和鳳梨園，加里曼丹啄花鳥在我們身旁跳來跳去，對我們感到好奇，而不太害怕。然後濕重的葉子墜落的聲音變了；我們聽見高處的樹葉猛烈地沙沙作響。

「在那裡！」沙迪指向上方，我看到了擺動的肢體和紅色的毛。

「猩──猩？！」我小聲說。

「不，你注意看尾巴，是紅葉猴（Red leaf monkeys），但看起來有點像。」那些猴子在樹間擺盪離我們而去。

巴士載著我們回到路邊的咖啡館，那裡排列著各式傳統商品。熱帶地區中這些塵土飛揚的街上市集有個規矩：你可以買到所有想買的東西，這些東西色彩鮮豔，十年內都不會變質。

沙迪喝著一杯顏色鮮豔到會讓大部分哺乳動物看了就覺得有毒的飲料：螢光綠加上一塊一塊黑色及Pepto-Bismol胃藥那種粉紅色汁液。有個當地人吸了一小口這款甜飲，我驚奇的看著他左手指尖捲曲好幾寸長的指甲。我們還在努力尋找我想找的當地博學人士。沙迪後來對我說，這是一個移民村莊；咖啡店裡的人，大概都是從爪哇的城市來的。

「這裡沒有『博學的老山羊』」他補充說道，順道炫耀他剛學會的諺語。

巴士載著我們回到鎮上，在這裡找到我們想找的人──一個口中無牙，眼神空洞無神的男子。

「大家都說，如果烏鴉在早上啼叫，將會有個小孩夭折。」他這麼告訴我們，「烏鴉啼叫的時辰愈早，夭折的孩子年齡愈小。」

我皺了皺眉，這勉強稱得上智慧，但又隱含了令人擔憂的瞎話。我們仍鍥而不捨，改變策略，轉向談論星座、月亮、太陽；但都無所獲。接著我們談到動物，總算有些成果。

「當狐蝠（firefox bats）在頭上盤旋時，人們就知道水果可以採收了。」沙迪為我翻譯，「大家看到這些蝙蝠像這樣竄出時，就知道芭樂和芒果將大豐收。」沙迪對著東方的天空擺動他的手。

「還有一種昆蟲可以看出大概要下雨了。」可惜他無法將昆蟲名稱從當地方言翻譯成英語。「而且滿月時蚊子會比較多。」

我在沙迪遞給這位新朋友幾根菸時向他道了謝，用菸交換訊息頗為正常。接著我摟著他，開心的拍了

230

一張觀光客的照片，也是當天的第一張。

當晚晚餐，我們在一家當地餐廳吃炒麵和炒青菜。餐廳角落，有一位穿著入時的穆斯林宗教領袖和他的家人，他們偶爾會抬頭看電視。電視播完冠軍聯賽的比賽結果後，毫無停頓的，接續播出一款標榜皮膚美白的旁氏乳霜廣告。有這麼幾秒鐘，我在很多方面都感到有點難過。

長船的長度和寬度都容納不下我們所有人，三十九名乘客得擠進長十五公尺，但寬只夠讓兩人並肩坐下的船上。船家不想錯失賺錢的好機會，和船長派人搬來一堆木板，鋸成短的木條，塞在船底原有的木板座位之間。我想像倫敦的公車司機，在尖峰時段為了載更多乘客而加裝更多座位的畫面，笑了起來，但笑容並沒有維持太久。

我的目光掃過陳舊的木屋、腳步輕盈骨瘦如柴的小狗，再看到兩位中年婦女走到水邊；她們將一大包家用垃圾直接丟入河裡時，完全沒有停下腳步，嘴巴也沒停的繼續聊著天。就在我們把行李和各式各樣沉重的貨物搬上長船時，塑膠包裝紙、瓶瓶罐罐和榴槤皮全都漂過我們身旁。沙迪目睹了我的憂慮不安；他說他也和我一樣感到難過，他認為問題出在教育。還有個問題是，這條河並非感潮河（tidal river）——雨水的流動是單向的，就像奔騰的水上輸送帶，所有東西都會被沖走，因此像這樣亂丟垃圾的鎮民，把垃圾丟出去就不會再看到它們漂回來；但其他人無疑會承擔他們亂丟垃圾的後果。

孩子們穿過四周木屋竄出的濃濃黑煙，穿著整潔的走進學校。純白的上衣、領帶和細心熨燙的百褶裙充滿朝氣，與河邊的髒污格格不入。這畫面相當鼓舞人心；如果孩子們的外表如此自豪，教育應該不會太糟吧。也許這也能預示河流與大海的未來，我希望。

「蝸牛卵會標示出潮水的上限。」當船開始航行，我們進入第二趟，同時也是時間最長的水路旅程時，沙迪從我身後的木板上這麼說著。我完全不知道這個蝸牛卵的說法是否正確，或源自哪裡，但我仍寫了下來。接下來兩天都緊挨在我身旁的長者，看我在筆記本上寫下這段筆記時，點頭笑了笑（我稍後得知

玉蜀螺的行為受潮汐影響很大，因此也與月相有關聯，但不同種玉蜀螺的行為也不同。有些卵殼會出現在高潮線。）

頭上有隻犀鳥飛過，我發現湍急的河流，會在河道受阻的上游端聚積大量漂流木。小島會在上游端形成，拱起的木堆，混著樹枝和整棵樹。接著開始不停下雨；我們在快速行進又毫無遮蔽的船上淋了好幾小時的大雨，幾乎看不到任何東西。在斗篷和防水帆布拼接而成的遮布下，大家擠在一起盤腿而坐，好長一段時間只能直盯著地上的木板，因為只要抬頭，雨水就會嘩啦的打在臉上。大雨下了三個小時，船尾的五名舵手用五個獨立的舷外引擎推動我們，在雨中和湍流中前進——這種舷外引擎我過去從未見過，但並未提出疑問。地球上還有哪個地方的人，比這裡的人更了解和仰賴河川運輸。船長坐在船頭，老練的用代表往左和往右的彈指，向船尾的五名舵手傳遞訊號。他觀察河水的流動，尋找水中代表有障礙物的漣漪或隆起，像是楔狀的樹幹。只要注意到異常，他就彈指，好幾公噸的窄船便猛地朝左或朝右擺動，避開水中的威脅。

我們經過了在林間擺盪的長尾獼猴，在一處以濕滑泥巴中的一塊濕石作為駐地的地方短暫停留，有些乘客在此下船，也有乘客在此上船。愈往上游移動，乘客的都市氣息愈少。行李和雙腳之間穿插著小狗、槍，還有矛。接著，又停在一處伐木營地過夜，儘管有成群的蚊子飛舞，我仍睡得很好。早上起床後，我伸展了雙腳，才又坐回船上的木板地。這片伐木營地周圍有成堆剛砍下來的樹，沒什麼好意外的，但這些樹木主要來自雨林，沙迪看了很生氣，諷刺的是這些樹木中間，有一塊標語如此自豪地宣告著，

Lindingilah Mereka Dari Kepunahan
沒有雨林，沒有未來。

這個地方面臨一連串的衝擊，舊與新、發展、富裕、環境、政治、貪婪、傳統……我覺得自己正站在

婆羅洲未來之戰的震央。但我只是個過客，沒有任何立場可以批判任何人。

眼前出現一座高聳的山峰，而就在我們發現深陷多處急流之際，有兩個引擎不時就得修理，只有四個引擎時，仍能悠然地航行，但負載這麼重的船，在急流中一下少了兩個引擎運作，我們全都無法前行，接著我們開始慢慢往第一處急流倒退。我來回看著舵手和引擎，他態度冷靜，很快的我們又往前移動了，但接下來河水太淺，水流又湍急，不利我們的大船行進，因此我們被迫爬出船外，等待可以承受得住上游湍流和石頭的更小的船經過。

我們抵達當晚休息的村莊，雖然我全身酸痛又疲憊，但對於有機會和當地人談談仍感到興奮，這是我到目前為止，第一次遇到婆羅洲內陸居民。一名矮小、全身肌肉的男子和他的小孩坐在深色木頭搭建的走廊，他女兒有絕美的雙眼和兔唇。這名男子是經驗豐富的叢林拓行者，其實幾乎全村的人都是。

「他們都是三人或四人成群行動。」經過一段時間示好的抽菸攀談後，沙迪翻譯道，「當其中一人找到對的路線或脫隊時，他們會互相呼叫；他們會在樹上刻痕做記號，並跟著前一組人馬的記號移動。」像這樣刻樹的習慣，是一種最古老的標示路標技巧；只要是在森林裡穿梭的土著文化，都保有這種技巧。西方社會將之稱為「開闢道路（blazing a trail）」，因此衍生出開路先鋒（trailblazer）這個詞。

我懲恿沙迪問一些關於線索的資訊，他點點頭。

「動物往往會回到鹽的源頭——把鹽帶到地面的泉水；所以他們知道，只要在鹽的源頭等待和觀察，就能成功獵捕到動物。」

我們借用的下一艘船仍然很小，長約四公尺，寬只夠一人坐。這艘船讓我們在水變得更淺、露出水面的石頭愈來愈多時，仍能繼續前行；也讓我們往上游去，離兩側河岸又更近些。通過一處石岸後，我發現引擎回音的音色會隨河岸的不同而改變。卡在這些船的船底，在水上航行好幾天後，心裡想的事都成了我的消遣，我閉上眼磨練自己感受周圍的景色。最簡單的線索就是引擎的回音。我現在能在聽見遠處類似錫箔紙抖動的回音時，輕易分辨河岸是否如常，有錯綜的樹根與泥土。倘若回音變成更強硬、更敲擊的聲

音，像電鋸，那我就知道現在正通過石灰岩岸。

綠油油的山頂上，有兩隻老鷹正在盤旋，我看見有東西浮載沉，但它卻沒有隨著水流移動。幾乎全世界的人，都會在有食物的海底或河床捕撈甲殼類動物，捕撈的細節各有不同，但基本技巧都一樣。上千種盆盆罐罐被負重下沉，上面拴著一個漂浮物，浮出水面。這些漂浮物不外乎是塑膠瓶，在水面上載浮載沉，但卻不會隨著水流移動，反而穩固地停留在原處，形成Ｖ形水波，在強大的水流中很顯眼。塑膠漂浮物不會對船造成太大威脅，但向下連接到盆罐的線會纏住推進器，很快地使船危險的停下。因此大部分的小船舵手，都很厭惡這些漂浮物，即使他們喜歡美味的螃蟹和龍蝦。

這一次，漂浮物為我帶來令人興奮的訊號：這裡有人。因為需要時常檢查容器的關係，這些盆罐都不能離家太遠，短短幾分鐘內就看到六個漂浮物，代表我們快要到達目的地了。果不其然，過了一小時後，我們抵達近垂直的河岸。我們把船綁在一起，爬上陡峭的泥灘，進入Long Alango的村莊。這裡被稱為「太陽永不升起的村莊」，剛聽到時會覺得有點不祥，但我很快就明白，這種說法指的是當地的地形。

Long Alango位在一座山的西方，因此太陽的晨曦比較慢才會出現。

我從未見過如此美麗的村落。高地與溪流之間有一排一排的木造房屋，漆上顏色協調的粉藍色、綠色和淡粉紅色。村落的一頭是米倉，另一頭是學校，村落中心有一間空蕩蕩的木造教堂。只要是電力供應不足的地方，當地人都會自己創作音樂，自得其樂，Long Alango也不例外。抵達之後，我聽見的第一個聲音便是歌聲，接著是吉他和弦的聲音。當天早上我們離開村莊時，我也很開心的發現一間存貨不到百樣商品的小店，仍為吉他弦留了一席之地。

我們在Long Alango終於遇到第一位真正的博學老山羊，丹尼爾。他是肯雅達雅人（Kenyah Dayak），對當地非常熟悉，也熟識所有人。他曾為了受教育而搬到都市，後來又回到這裡建立自己的家庭。但丹尼爾不只是受過教育，還做了更多事，他寫了許多關於婆羅洲不同生活層面的論文，開心的拿給我們看。我們在他家的木頭地板上，與他的妻子圍圈而坐，我們帶了很多甜茶和餅乾作為伴手禮。交談全程除了翻譯

以外，都未使用任何一句英文，但我們之間的交流和溝通卻前所未有的順暢，我的鉛筆也很快就寫鈍了。

又一次，第一個閃過的知識，呈現了他們的民間傳說。如果眼前有一隻白喉短翅鶇（lasser）從右往左飛，那可以繼續走，但如果是從左方飛來，那你得停下來幾分鐘生把火。這項習俗現在仍流傳著，不過生火這個艱鉅的任務，現在已演變成點根菸。除了迷信之外，我不曉得該如何解釋這個習俗，但這個習俗相當盛行──在內陸我就聽過不只六個人都有一樣的說法──讓我懷疑這項傳統背後其實有真實的根據。

從與達雅人的相處，很容易就能推測他們喜歡沿著河走，並以河流為依據，判讀鳥的飛行方向，但這多少只是猜測。更有趣的是，丹尼爾談到了一種他稱為「okung」的鳥，他說，人們遇到困難時，這種鳥就會出現，但接著又說，這種鳥也是瘧疾的預兆，聽他這麼一說，我對那種鳥的信心又減少了一些。不過，我們聊到一些較有根據的現象。

山羌（Muntjac deer），或達雅人稱的「赤麂（kijang）」，是婆羅洲雨林中普遍的食物來源。其因肉質口感而備受推崇，受到大量獵捕。達雅人逐漸了解這種山羌及所有哺乳類動物的習性，我才知道他們是用叫聲來區別。山羌的叫聲主要分為兩類，一種可以清楚顯示山羌發現有人類在附近。這對現代獵人來說很有用，因為對獵人保持警覺的動物，比意外撞見的動物還更難獵捕。

在過去，搞懂山羌語的基本原則，是存活的重要關鍵，因為島嶼歷史中，部落之間交火佔了很大一部分。獵取人頭一度在婆羅洲很盛行，那是一種攻擊敵人並將之斬首的習俗，但後來受到英國冒險家詹姆斯·布魯克（James Brooke）這樣的人制止。到了二十世紀中，婆羅洲已不再有獵取人頭的習俗。但是在那之前，如果山羌警告人們有外人靠近，那將更難意外現身於某人面前並將之斬首。

丹尼爾還提到，他們過去也會用特定鳥類的飛行模式（像「ibu」或亞洲綬帶（Asian paradise flycatcher）】來探查河流的位置。像珠頸斑鳩（spotted dove）這種鳥，在叢林中很少見，但常出現在稻田和果園附近，因此會被叢林旅行家當做線索，知道自己已到了村落邊緣。

我喝到第三杯茶時，得知了達雅人看得懂魚的動作──最可靠的是牠們會在晚上往淺水處移動──他

們利用陰曆來推估耕種和採收作物的時間，還認識了本南人（Penan），一群因獨特的遊牧打獵生活方式而被視為獨立實體的達雅人，他們以紅色的腳和指甲而聞名。

隔天我們開始健行。不過得再搭幾趟小船，才能進入長途跋涉的路途，但在此之前要先走一個小時才會抵達下一條河。我非常高興。渡過了八天水路後，我的身心疲憊到舉步維艱；不到十分鐘，我感覺到臉上的汗珠滾落，十分鐘後，我在一處陡峭的泥岸滑倒，前臂撞擊到堅硬的地面。即便如此，能踏實的踩在地上我仍很開心。

我們走在行跡模糊的小路上，沙迪用手示意我看向路邊森林裡的一棵幼小的樹。他從包包裡抽出一把刀，從樹上削下一些樹皮，遞給我，說「聞聞看」。

我猶豫了一下，因為叢林裡的味道百百種，有可能聞到美妙的香味，也可能是嚇人的臭味。但接著樹皮的味道竄入我的鼻腔，是新鮮香甜的肉桂味，芳香與辛辣同時出現，讓我精神為之一振。那是我聞過最美妙的味道之一。完全不像家中小罐子裡褐色肉桂棒的霉味和土味，這味道超然多了。當沙迪告訴我，肉桂的香味會隨海拔高度有明顯變化時，我的心情激動到好久才平復。

我欣喜地說，「新鮮的肉桂味海拔高度計！」婆羅洲之旅第二段的步行行程，以一種超乎我想像，令人振奮且美麗的方式展開了。這無疑是我們仍不停邁步向前的原因。

236

14

都市、城鎮和鄉村

為何咖啡館向來開在街道的同一側？

有句古老的法國諺語這麼說，「只要有嘴巴，就能走到羅馬（Avec une bouche, on va a Rome.）」轉換成現代的版本應該是「只要有iPhone，就能到舊金山（Avec un iPhone, on va a San Francisco）」。有時兩種方法都有效──我們可以詢問鎮上的居民或網路搜尋來解答許多問題。但如果完全依賴他人為我們解決問題，那鎮上大部分的奇異繽紛事物都會從我們身邊溜走。陌生人或網站可能可以告訴你公共游泳池在哪裡，但不可能告訴你朝著喧鬧聲走，便能找到泳池中的淺水區。

我們愈接近文明世界，所有事情就會跟著改變，連路上看見的水坑都會不一樣。水坑的水會反射光，但當水中摻雜了灰塵或油，反射就會不同，而愈近城鎮，這種情況愈常發生。反射作用在白天也會發生，但晚上最明顯。晚上觀察水坑可以發現，光的反射會隨你從鄉村往開發地區移動而有所變化。鄉下的水坑容易如實地反射光線，但城鎮中的水坑表面會有微粒，干擾影像，常顯現出來自光源的光柱。觀察遠方的燈光（如路燈）效果最明顯，因為以近水平的方向觀察水坑反光時，最容易看出此現象。但我們千萬不能迷失於水坑中，各鄉鎮還有許多美妙的細節，而這些細節有助於衍生出可靠的方法。

在陌生的城鎮尋找線索時，最好拉近視角，由上至下掃視。試著先記錄主要的自然景象：河川、山脈

或海岸線。接著尋找人造的丘陵：城鎮的中心往往是空間較有限的地方，因此租金較高，也就會提高空間

的商業利益。所以大都市中愈靠近市中心，愈往金融區走，建築物愈高。

走在都市中高樓滿佈的地段，你將感受到很古怪有時又很強勁的風。研究顯示，所有建築的周圍都會形成風洞效

應以及氣壓較高和較低的區域；極高的大樓產生的規模也極大。這些受建築影響的風，會導致

大樓底層的店鋪關閉，因為這些風大到行人不喜歡在附近停留。但最糟的事還是發生了，有兩名婦人因大

樓底部的一陣強風而身亡，因此大部分當政者現在要求高樓，要先研究風的影響，才會准予開發許可。

每個城鎮都需要有自己的基礎建設網；如果沒有水、電、下水道和運輸系統，則城鎮無法運作，而這

些建設都能為我們提供線索。愈接近文明地區，愈容易看到通信和電力纜線，因為它們往往朝城鎮外發

展。想要在都市中找到下水道管道，通常需要具有X光一樣的透視眼，但有時可以借用大自然的透視能

力。都市覆上一層雪之後，常有人經過的道路和小徑上的雪很快就會被清除；其他路線先融雪的地方，便

是瀝青下方有水管和下水道管道通過之處。

所有大都市都有機場，因此可以看到飛機起降。飛機跑道往往朝著東西向，因為飛機需在風中起降，

因此大飛機飛得愈低，愈能確信自己正朝著東西向的其中一方。無論是降落或起飛，朝西方低飛的飛機比

往東方飛的飛機還要更多，這是盛行風（prevailing wind）的關係。

另外，火車站也會對周邊區域造成重大影響。歷史上，火車月台會噴出大量黑煙和酸煙，英國許多大

都市中比較老舊的建築現在仍可見到這副景象。石牆薰黑的程度不一，如果你發現這樣的趨勢，便掌握了

適用於所有老舊建築的指南針。

市中心附近的建築風格如出現急遽變化，多半是爆炸造成。在布里斯托（Bristol），有些地區（如布

羅德米德（Broadmead））的現代風格好似從舊城的中心突然冒出。答案就在歷史中：許多比較新的建築

是二次世界大戰爆炸後重建的。

隨時間過去，衝突會改變都市生活的所有層面而留下線索，有時，是隱藏在最不可能的地方。我清楚

記得1992年畢業後，在一家城市律師事務所郵務室工作。我同事和我搭的地鐵常因不同的車站出現安全威脅，而得停留在地底下幾分鐘，並停電進入全黑狀態——那是本土愛爾蘭共和軍炸彈攻擊的年代。這些炸彈並未改變這座城市的樣貌，但卻促使政府撤除所有的垃圾桶，全部重新設計。發生過幾起致命的垃圾桶爆炸案，就足以讓政府意識到得設計針對恐怖攻擊的特製鑄鐵桶。整座城裡，每個車站都難以找到垃圾桶丟棄我們的三明治外包裝，顯現出大家仍有安全上的疑慮。現代的敵人可能徹底改頭換面，但過去的焦慮依然留存在大家心中。

預測人的行為（People Predictions）

都市裡，每個人都有自己的目的地和個人任務，也許不太好解讀，但許多人的行為是可預測的。在清晨順著人群前進，或傍晚跟著人潮移動，你將能找到車站（如果你到達一處不熟悉又非常大的車站，那這個方法，事實上可以幫助你找到出口）。大樓裡的員工在午餐時間會離開辦公室走向公園，在路上，他們會閃避前往同一公園推著嬰兒車的媽媽及路上的狗大便。到了星期六，這些人潮會改往充滿零售商店的商圈移動。

你有注意過有些商店和餐廳好像可以開一輩子，但有些卻開開關關，前景不被看好嗎？食物、商品和服務固然重要，但並不代表全部；還有個重要的因素是地點，這也是每年有許多優秀零售商店破產，但差勁的商家卻仍可存活下來的最大原因。誰不會在肚子餓或口渴時從最方便的商店買些東西塡肚，儘管這間店很破舊？我經常經過倫敦有條馬路轉角的一間店面，我發現它似乎每二年就會轉手經營，至少過去三十年都如此。每次我看到工人又在窗戶漆上嶄新的店名時，我都想去拜訪一下昏了頭的新老闆，請他坐下來喝一杯，告訴他，「這杯酒我請你，我將爲你省下的五萬英鎊也算我的。除非你有米其林三星、有自己的電視節目、有秘密軍隊、四輩子的經驗和與魔鬼簽契約，否則千萬不要在這個地點開餐廳，絕對會倒閉，沒有任何平凡人有辦法在這個地方開一間可以持續營運的餐廳！」

以個體來說，我們有自己的自由意志，但以整個物種而言，沒這回事。身為獨立的市民，我們可以選擇自己要走的路線，但在群體中，卻會沉重緩慢的朝可預測的路線移動。你也許無法準確預測一個人到路口時會走向哪個方向，但你能預測大部分人會走的方向。北半球的人大部分會走在街道上曬得到陽光的那側，如此一來，平均而言，東——西向街道的北側，人潮就會比較多，比陰影下的南側還多。這些地方的商店生意就會比較好，租金也會隨時間稍微上漲，承租戶就必須賺更多錢，因此商店就得提高售價——他們的特色就變了。世界上較炎熱的地區，像是美國南部的州，情形則相反，陰影側的商家商品較昂貴。

通勤族往返車站的路線常有點不同，每天的例行公事才不會太枯燥乏味。這種習慣可能使得路途中各商家的生意相互平衡，但其實並沒有。我們比較可能會在回家路上買東西，而不會在上班途中——因為回家路上比較不會一直想公事的截止日期和要開的會。所以，如果有一條路是離開車站的人比較多，另一條路是回到車站的人比較多，那前者的咖啡館生意會比較好，而後者的商店和酒吧客人會比較多。每條街都有上百個像這樣的顯微因素存在，但大部分只有住在附近或在附近工作多年的人才會領會。你曾在拜訪友人時被告知，可以到哪裡停車，即使他們根本沒往窗外看嗎？我們無法讀心，但總能察覺到人們的習慣。

漸漸的，每一間商店、酒吧、咖啡館和餐廳都能展現當地人的人潮流動和習慣，而在過程中，我們就能找到線索。醫院附近必定有花店；公車站附近極有可能有書報亭；學校周圍會有斑馬線，因此會形塑人流，也就會影響附近的商店。還有，中學附近似乎一定會有速食店。如果你發現常走的那條路畫上新的斑馬線，可以稍微留意鄰近的商店和餐廳，他們會隨著時間變動，以反映出新的人流。假如你行經都市中一處沒有畫黃線的地段，那附近的商店，生意一定比不遠處又出現黃線的地點來得好。

了解人們在城鎮間如何移動所蘊含的商業價值，使得愈來愈多研究投入這個領域。如同所有厲害的研究一樣，這些研究常常證實許多我們早已懷疑的事，但還是會有一兩個意料之外的結論。老人和背著大背包的人行走的速度比平均慢，天氣冷或潮溼時，所有的行人都會走得比較快；這沒什麼好意外的。但你知道

平均來說，我們通過辦公大樓時會加速嗎？尤其是銀行。在停車場時，我們也會覺得比較快，但經過有清楚反射的地方時則會減速，如商店裡的鏡子。不過，城鎮中行人走路的速度並不會因性別而有顯著差異。

但行人的行為，卻能透過性別和文化的角度加以解析。如果人行道上有兩個人迎面而行，發現彼此的路線會交疊在一起，那他們將閃避對方。他們會轉向以避免相撞，但轉往哪個方向呢？歐洲人往往會往右轉，而許多亞洲地區的人則會往左轉。男人往往會轉頭看向對方，但女人則會把頭轉開不看對方。研究顯示，假如空間夠的話，德國人和印度人的行走速度相當，但只要路變小變擁擠，印度人明顯走得比德國人快。

我們在城鎮中的行為還有科技層面。人們講電話時，走路速度會變慢，但如果用耳機的話，則會變快。這些現象都沒什麼太有用的線索，但有一個現象可能有。假如你想知道，為何車站外的小販愈來愈多，且生意愈來愈好，可以花點時間想想看，是否能從科技方面找到答案。人們現在會停在他們過去不會暫停的地方。因為車站裡和列車上的手機訊號很差，因此人們現在在進入無法與外界溝通的車站前，會停下來再查看一次智慧型手機，而只要有人停留的地方，就有商機。

簡而言之，從一個人行走的習慣，可看出許多線索。每個人走在街上時，都會顯現自己的背景線索和動機。最簡單的例子，你只要看一個人停留在路口多久，就能知道他是不是初來乍到。人們現在會懷疑過小偷怎麼會有黑社會比守規矩的忙碌市民還更有創意的運用及察覺細微的線索。如果你曾懷疑過小偷怎麼會有機可趁，那你可以想想沃爾瑪超市（Walmart）。沃爾瑪超市是世界上最成功的零售商之一，公司知道小偷總會試著偷東西，也知道要如何防止其成功偷取商品。他們花了很多錢，增加保全人力和監視器，但他們表示，公司仍因小偷而一年少了三百萬的收益。

成功的小偷會研究人類的行為和習慣。在犯罪率高的街區打開地圖如此明目張膽的行為相當不智，但事實上，我們也許早已不自覺透露更細微的跡象，說出來大家大概都會感到意外。扒手會利用的最違背常理和奸詐的其中一種策略就是，一個人先大喊「小偷！」，然後逃跑躲進人群中，幾分鐘後，路人便發現

他們的錢包不見了。這是因爲第二名扒手會在一旁觀察路人聽到「小偷」時的反應，大部分人會拍拍自己的口袋，確認重要的財產還在不在，這個舉動便可讓扒手知道，最值錢的東西位在何處。事實上，他們是直接告訴第二名扒手該對哪裡下手。

如果在街上看到有兩個人停下步伐交談，從兩人之間的距離，可得到一些線索猜測他們的關係。陌生人會站得比熟識的人還遠，如果是戀人則會站比較近。這其中還有更精細的訊息。假如你看見兩個人在交談，猜測他們彼此認識，其實可以針對他們來自何方，進行有根據的猜測。西歐人通常會與對方保持一隻手臂的距離，伸出的手指尖可碰到同伴的肩膀。東歐人站得近些，他們的手腕可碰到對方的肩膀。南歐人也會站得近些，所以手肘可以碰到對方的肩膀。倘若交談的兩個人，在這些距離內都表現的很自在，那可以推測他們都來自上述地區的同一區。但如果你看到兩人尷尬的互相推擠，一個人稍微前傾，另一人稍微後退，兩人無法找到彼此自在的距離，可能代表他們來自不同的文化背景，且剛認識不久，還在努力找到兩人都能接受的交談距離。他們不同的背景，代表其中一人會稍微感到受威脅，另一人則有一點排斥。

城鎮和都市裡的空間壓迫感，使得我們都學習著使用有助於保護此空間的身體語言。下次當你和其他人共處繁忙的空間時（例如地鐵車廂），注意有多少人避免跟其他人對上眼，且「面無表情」。這樣明顯毫無表情的臉並不自然；但是一種徵兆：是安靜地表達他們完全不想與他人產生互動；書、報紙和行動電話都會被用來展現此跡象。下定決心不受任何人打擾或侵犯個人空間的人，常會在看書時把手放在頭的兩側，這散發出強烈的訊息：別想跟我說話。

我們在陌生人身旁的行爲舉止，比自己所猜想的還拘謹。研究顯示，如果等候區有一整排沒人坐的椅子，第一個人往往會坐在靠近尾端處，但並不會選最尾端的位置。第二個人不會坐他旁邊，也不會坐在另一頭，而是比較靠近第一個人和另一頭的中間。第三個人會坐在剩下的最大區間的中點，後續來的人也是如此，直到不得不緊挨著坐。這個定律中也有文化意義。如果有人坐在你旁邊而不是給你很多空間，那可

以打賭他不是英國人，比較有可能是南歐人（奇怪的是，我發現在海灘上也是如此。義大利人常走到人煙稀少的大海灘上，但卻把自己的東西放在另一群陌生人旁——這對最保守的英國渡假者來說，似乎相當奇怪）。

研究證實，我們為自己建立的空間很寶貴，因此會做記號來保護這個空間，即使有一段時間人不在場。在桌上放一疊雜誌，可以防止他人侵佔鄰近空位七十七分鐘，但如果是在椅背上掛一件外套，則嚇阻效果可以維持至少二小時。這種行為甚至也與文化有關，像流傳已久的德國人愛用浴巾霸佔海灘椅的笑話，就是這個道理。

道路（Roads）

看看任一大都市的地圖，很快就能發現，主要道路都呈輻射狀散開。這很合理；主要幹道講求的是讓人潮順利進出城市——比擬成心臟和身體的關係，就很好理解了。事實上，這種設計實際的意思，是主要幹道假如位於城的北邊，那就會一直位在北邊。這種模式並不完美，你絕對能想出例外，尤其是環狀道路，但卻相當有幫助。如果你知道自己正位在城市的西北側，且看見寬廣的雙向車道，那極有可能這條路是正對北——西／南——東。在集鎮的中心也有類似但不同的效果，這裡的道路都是從市集街區的角落往外發展，因為以前從角落牧牛最容易。

約十五年前，我曾與一名飛行教官聊天，那是一次恐怖的飛行經驗，雲層非常低，他漸漸迷失了方向。為了解決這個問題，他也飛得非常低，後來找到一條高速公路，低空沿著那條公路飛行，直到看到路標。因此他才能活下來傳述這段經歷。身為健行者，我們當然看得懂路標，但找出出路標中的跡象更為有趣一些。在道路的網絡中，往往有個編碼的秘密世界；每個國家的編碼世界都不同，但值得探討，且有時找出編碼並加以破解很有幫助。在美國，州際公路會根據很有幫助的常規編碼命

英國道路區塊編碼常規（British road zone numbering convention）。

名，奇數是南——北向，偶數爲東——西向。

英格蘭和威爾斯則是採用順時針系統，整個國家大略是從倫敦往外散出分成六個區，從十二點鐘方向開始。蘇格蘭也沿用這個系統，但他們還有利用數字七、八、九的帶狀系統。第一個字母對應道路的類型，M代表高速公路（motorway），A代表A級路（A road），B代表B級路（B road）。字母後的第一個數字是區域編碼，第二個數字可看出與其距離方圓多遠。

M1高速公路是從倫敦往北——北——東延伸，M11高速公路大致與其平行，但是源自於倫敦順時針方向的更遠處；因此想要從M1到M11，你得往東。A30公路的走向爲南——西，如果你想知道如何從A303到A30，稍微抓個頭大概就能明白你得要往南才會找到A30。這不是完美的方法，但的確說明了每一條路的編號都有跡可循，即使不明確。

假設你眞的迷失方向，那值得找一找「所在位置指標（driver location signs）」，這在英國所有高速公路上至少每五百公尺就有一支。首先先確認自己在哪條高速公路，例如「M4」，接著找「國道」字母，通常爲A或B；「A」代表這條路是離開倫敦，B則相反。如果你位在M25這條高速公路上，A代表順時針，B代表逆時針的國道（J和K代表A國道上的交流道，L和M代表B國道上的交流道）。底下的數字是位置識別碼，代表離已知點的公里數，像是里程標誌，對緊急服務來說很有幫助。將所有資訊拼湊在一起，如果你看見一個如下圖的「所在位置指標」，試試看你能不能利用本段提到的資訊找出這條路會通往何方。

這個指標一定是位在從倫敦往西的延伸道路上，透過練習，你就能看懂每一個這樣的指標，即使過去不曾開過這條高速公路。

公平地說，道路上有許多編碼都被忽略了。這些編碼對汽車駕駛的實際效益，可能比健行者還高，但

所在位置指標。

英國健行者見到的馬路的確比我們多很多，因此能對這些路標進行細微的推理歸納，著實令人高興。

離開吵雜和充滿污染的繁忙道路之前，我還要再提幾個最後的重點。如果你正沿著一條快速道路行走，發現路旁放了一束花，可能就知道也許有人喪命於此。比較少人領會的是，行人路過此地時，得要多加小心，因為汽車或機車在此處再次失控的機率高出平均值許多。

如果你走在城裡的人行道上，發現人行道的石板裂開且受到擠壓，這可能是土壤下沉造成，我之前有提過，但還有個原因是貨車和卡車可能經常在此卸貨。這類駕駛通常很趕時間，且喜歡把車開上路緣，所以要小心，因為他們可能不會為了閃避你的腳而減慢送貨的速度。

許多動物會盡量利用微弱的燈光，假如你在晚上沿著道路行走或開車，很快你將會對上另一雙眼睛。在晚上也看得清楚；牠們是利用眼後的反射層——這個反射層有個很美的名字，「反光膜（tapetum lucidum）」，源自拉丁文，意思是「明媚的花毯」。透過反射回汽車車燈和我們的眼睛的顏色，可看出這雙眼睛的主人是誰。迎頭撞見時，大部分狗的眼睛是綠色，馬的眼睛是藍色，狐狸的眼睛是白色或淡藍色，水獺的眼睛是暗紅色，而松貂的眼睛是藍色。著名的貓眼會是亮綠色，但暹邏貓的眼睛則是紅色。如果你拿著手電筒照，發現路旁的樹籬中有很小的眼睛，那是飛蛾和蜘蛛。

🌿 建築（Buildings）

工業需要用水，因此你會在河川附近見到發展中的輕工業區和貴族化工業區奇怪的混雜在一塊。工業

246

也會讓城市染上顏色和氣味；建築周圍會有分布不均的黑煙，隨西南方的盛行風飄送。就歷史觀點，這會使得西邊空氣比較清新，因此比東邊更受歡迎。由於每年都市重工業都在衰退，因此我們可以看到趨勢正在慢慢地逆轉；過去的造船廠，如今搖身一變成爲時尚的套房公寓──碼頭公寓（The Docks）。

受人喜愛的景觀特色（像公園）會吸引人潮，因此離公園愈近的房產顯而易見是較富裕的人家。而我發現房屋油漆的年齡也與距離公園的遠近有關。如果你找到例外，那代表找到新的線索。任何大城鎮或都市公園前第一排的房子，一定極受歡迎，這也反映在房價上，因此我們會發現這些房子住的都是有錢養護房屋的富貴人家。但如果有特例，則住在該處的人，年齡可能明顯高於或低於附近鄰居。一排剛漆完油漆、前院草皮修剪整齊的房屋中，有一棟外表褪色嚴重，看起來狀況不怎麼好的房子，極有可能裡面住的人不是屋主──房客平均都比房東還年輕──或是早在這區房屋貴族化之前就搬到此地的老人。

若聚焦於建築本身，將發現不需具備建築知識，就能看懂砂漿傳遞的訊息和水泥的密度。先從最上面開始，找找看有沒有任何斜倚的煙囪，磚造的煙囪，尤其是石灰和砂漿建造的煙囪，容易隨著時間稍微斜向北方。這是因爲太陽照射南側比照射北側的灰泥膨脹。

在煙囪附近，應該會看到天線。每個地區的地面電視天線都會遵照一定的走勢；不會太難但也不會太快，大部分天線都將朝向最近的發送站，這個走勢的方向値得留意，稍後你迷失方向時將有幫助。電視碟形衛星信號接收器更爲可靠，且在英國往往朝向近東南方。

視線稍微往下移動來到屋頂，屋頂上地衣和苔蘚的分布型態也可以看出一些端倪，它們提供的線索能讓我們很快地找到方向、估算污染嚴重度，並了解野生動物（見前面的章節）。如果你發現屋頂不對稱，可能也能用來確定方向。一邊近垂直另一邊淺平得多的鋸齒形屋頂，通常垂直側會面向赤道的反方向，因此在北半球是朝向北方。

太陽能板如今愈來愈受大眾歡迎，急速散佈於家戶戶屋頂上。不需花太多力氣推測，就能知道這些太陽能板一定最常出現在陽光較多、屋頂的南側，因爲如果安裝在北側會事倍功半。

由屋頂往下，我們會看到高窗。如果你注意到建築物高樓層有非常大的窗戶，也許代表這些建築曾有歷史用途。在還沒有電的時代，需在室內進行細心活的人會靠在大窗戶邊，因此從蕾絲女工到藝術家，這些利基市場都曾在這些建築中留下他們的足跡。西倫敦的塔爾加斯路北方；它們便是現今著名的「聖保羅工作室」。

（Talgarth Road）（屬於A4的路段，毫無疑問你已經猜想得到這條路往西）的南側有一排絕美小屋，過去是藝術家的工作室，這些建築有美麗的玻璃拱門並朝向

透過窗戶映照的影像，便能得知其建造年代。現代的玻璃厚度一致，且表面平滑。比較老舊的玻璃映照出的影像模糊，有時甚至有疊影，這是因為光線從角度稍微不同的玻璃窗格前後反射而出。當你在陰影區發現移動快速的光線時，還可以看到另一個窗戶極其反射的有趣線索。我們的大腦會自動聚焦於所有意料外的動作或形狀，因此晴天時，如果你剛好在地面或牆上的暗影中，看到一塊快速移動的亮點，你可以抬頭向上揮揮手：有人剛打開他們的窗戶。

現在，視線往建築物下方移動，也許會看到房子或公寓的門牌。街道上房屋的編號沒有固定準則，但最常採用的慣例是離市中心愈遠，號碼愈大，道路的左側為奇數，

南　　　　北

利用鋸齒形屋頂作為指南針。

248

右側爲偶數。

潛藏在號碼旁的是房屋和道路的名稱。我們在前面的篇章有提到命名習慣與地形的關係，而在都市裡，這些名稱也很有幫助。我記得有一次在斯坦斯（Staines），有路人問我河邊要往哪個方向走，我說我不太確定，因爲我對斯坦斯不熟，但我指了一個自認正確的方向。我們當時站在橋街（Bridge Street）上，因此我想河川最有可能位在這條街的下坡。車站路（Station Road）、堤岸（the Embankment）、城堡街（Castle Street）……負責爲這些街道命名的人，命名時的目的，並非給自己或其他人添麻煩。有時可以發現一些模式。在倫敦西南邊主教公園（Bishop's Park）附近，有一連串平行的道路，它們的命名方式是按照計程車駕駛和居民都熟知的規則，你會看到：主教門路（Bishopsgate Road）、克倫克理街（Cloncurry Street）、多納雷爾街（Doneraile Street）、艾勒比（Ellerby）、芬勒街（Finlay）、格雷斯偉爾街（Greswell）、哈博德街（Harbord）、英格爾索普街（Inglethorpe）、凱尼恩街（Kenyon）、朗索恩街（Langthorne Street）。爲什麼沒有J開頭的街道呢？我不確定，但也許是因爲以當時這些街道路牌的呈現方式，「I」和「J」看起來非常相似。

任何城鎮或村莊名稱裡有「Marsh」，就是附近有溼地的明顯線索，但更具體的說，我們還能從中得知乾地在何處，因其爲適合安家之處。許多大都市中，都能從街道名稱中，看出潛藏河流最後的遺跡：以鄰近弗利特河而得名的弗利特街（Fleet Street）、得名於韋斯本河的韋斯本園林（Westbourne Grove），以及史丹佛溪（Stamford Brook）。

所有地名結尾是「-ham」的地方，過去都曾是主要的定居點，結尾是「-ton」或「-by」的地方，則是次級和附屬村莊。結尾是「-ley」的地方，過去或現在仍被林地環繞。

如果你在威爾斯偶遇地名中有「betws」或「llan」的城鎮或村莊，那這座城鎮歷史中一定曾以教堂作爲活動中心。「glebe」這個字也代表附近一定有教堂，我曾在西薩塞克斯郡一個叫拜瑞村（Bury）的村莊，利用這個線索確認我正走在對的路上。英國境內約有五萬座教堂，因此大部分的健行途中都會路過一

座或多座教堂。知道教堂飽藏許多線索將受益匪淺，尤其是需在野外定位時。

教堂（*Churches*）

老教堂通常是用從外地進口的昂貴石材建造，有時甚至是國外進口。因此第一個線索是有人決定要在那個地方投入大量金錢；這能引出更多想法。首先，該地區過去某個時期可能有大量財富；如果是中世紀的教堂，那該地區可能曾有富裕的莊園。假如一座教堂孤零零的佇立，這個地區可能曾發生悲慘的事件，並且死了很多當地人：最常見的就是疾病、戰爭或饑荒。

由於教堂需要花費許多經費才能建造，其地點、外觀和樣式必定是深思熟慮後所挑選，因此富含重要的線索。許多專家就從這些建築物中發現了神祕的故事，但非專家的健行者，也能成功破解教堂蘊含的大量訊息。

首先，教堂最常對著東——西向，祭壇會位於東面。教堂只稍微偏離正東——西線一點點，這非常普遍，最常聽到的解釋是，教堂建造時是對齊守護神節日那天的日出。因此教堂通常位於教堂墓地北邊，信徒行走路線的北方便會通過教堂。如此一來，人們便可從南邊靠近教堂，並穿過南側的門進入教堂。大門本身通常座落於教堂南側，但靠近西面：這樣可以讓信徒從南側進入，在找座位時轉向東方面向祭壇。教堂塔樓一般位於西邊，因此如果你從遠處利用教堂作為指南針時將非常有幫助，因為站在山頂時往往只能看到這些建築。

就連教堂的畫作和彩色玻璃窗都能看出東方較受喜愛。東面的窗戶和畫作常常描繪振奮人心和充滿希望的畫面，而西面的畫作和窗戶則往往著重死亡或最後的審判。

假若人生在世時看重方位，離世時更是如此。墓園裡的線索就和鄰近的教堂一樣豐富。墓地通常對著東——西方，而墓碑位於西面。確切原因仍有待商榷，但有可能是這樣的方位排列，可讓亡者復活時，朝

250

向聖地（Holy Land），或他們的腳才能朝向太陽升起的地方，但作用都是一樣的。很多人曾告訴我一個少見的墓園線索，但到目前為止，我只在少數幾個地方見過，包括在康瓦爾郡（Cornwall）的幾次。雖然不常見，但尋找這個線索仍很有意思，因此我一併在此提出。此線索為，有時牧師的埋葬方向會與其教區的居民相反，如此一來，會面向他們的教堂會眾，再次復活時，便可照看教徒。

大多數人希望葬在教堂的南側，較少人希望葬在東側和西側，而北側最初是保留給未受洗、某方面被放逐或自殺的人。但是當墓地空間漸漸不夠，就得利用教堂每一側的空地。因此最古老的墓碑一般位於南側，而最新的位於北側。

教堂較靠近教堂墓地北側，正是反映出這樣的埋葬習俗，因為如此才能讓信徒較偏好的方位騰出較多空間，另外，稍微毛骨悚然的線索中，也能看出埋葬的習俗。即使是一座小教堂，周圍仍埋了上千人，到最後會顯示在土地上。教堂墓地各個角落都將隆起，比教堂本身的地面還高，但有些區塊高於其他區塊。教堂南邊的土地明顯高於其他區塊很正常。因此假如你從教堂走入墓園，便會踩在朝上坡走去的離世靈魂上。

教堂外也隱含了與方向有關的線索。最快速簡單的就是屋頂的風向標；比較不明顯的線索則藏在常見於南側的日晷，通常位於教堂入口上方。找到日晷時，朝向南方，像短劍一樣插在牆上的金屬日晷指時針會投射出影子，應該就指在正南方。大眾日晷（Mass dials）就比較基本，但比日晷還少見，不過這些刻長。觀察每塊墓碑，也能看出地衣對石頭類型、光和方向的敏感形式。

我們千萬不能忘了大自然也富含線索。教堂和墓地對某些地衣而言，是絕佳的住所，讓它們可茁壯生長。

🍃 教堂的地衣（*Church Lichens*）

整體來說，你會發現光照較多的教堂南側，地衣也較多。繞教堂走一圈，將可看到色彩鮮豔的指南

針；你會發現向北的屋頂有比較多苔蘚綠，北邊的牆則是灰色。南側有比較多金黃色的石黃衣（xanthoria）斑塊，尤其是在屋頂下方，鳥兒也喜歡在此棲息。

往教堂窗戶下方看，可能會在窗戶下方找到一條明顯的垂直帶，這裡沒什麼地衣生長。這代表這些窗戶有使用金屬，像是鉛或鋅。地衣對被雨水沖刷流下的少量金屬非常敏感，通常只要一點點，便可殺死它們。沒有苔蘚斑塊的地方光禿禿的，就能知道教堂如果失去地衣的裝飾會有何影響：風格和特色都遜色不少。

很多教堂的屋頂也有避雷針。閃電通常會透過教堂外牆向下繞行的銅帶傳到地面，這很容易發現，因為這條銅帶會改變附近的地衣分布。

大部分古老教堂是分階段建造的，因此你會發現建造的石材改變時，也會長出不同的地衣。石頭之間的砂漿上，也有不同的地衣茂盛生長，尤其若富含石灰的話。另外，也請比較看看主建築地衣與教堂墓園周圍圍牆上的地衣範圍：這些圍牆通常年代都早於教堂，從地衣範圍的大小就看得出來。

還有其他宗教建築也帶有方向線索。每座清真寺的牆上都有可看到天房（Qibla）——朝向麥加的方向——的壁龕。要找到這個壁龕壁很容易，因為信徒在祈禱時都會朝向它。穆斯林會埋葬在其右邊，朝向麥加，因此墳墓會與天房垂直。

猶太教堂的方舟（Ark）安放的方向，會讓朝向方舟的信眾面向耶路撒冷。大部分印度寺廟會對著東方。而大多數祭祀古蹟的方位都會參照天體的線索，像是太陽或星星，因此也會對著羅盤上的方位點。

在城裡的最佳策略，便是把所見所聞都當成線索。這是多留意周遭事物和開會遲到的充分理由。

跟著隱形的蛇在城市漫遊

從愛丁堡喬治四世橋上往北走，看起來太陽彷彿已仔細挑選當地的創業者。這條高起街道西邊的店家具有明顯早晨風味：有一家熟食店、幾間咖啡館、一家法式蛋糕店和一間圖書館。東邊的店家要到下午和傍晚才能享受陽光，這一側有幾家餐廳，酒吧外放了幾張桌子。大叔外帶店（Uncle's Take Away）供應著印度烤醃羊肉串、漢堡和披薩。

走到皇家大道（Royal Mile）之前，我希望可以找到一些線索。碟形衛星信號接收器指向南─南─東，而電視天線指著相反方向。一棟雄偉建築頂端有面十字旗飛舞，因此我知道現在的風向是東北風。城鎮中的風從夾角（東─北、東─南、西─南或西─北）吹來很有意思，因為很少有街道完全正對這個方向。城鎮的意思是這樣的風往往讓人覺得同一天有兩種不同的風。我走在北邊時，風感覺起來像來自北方，但當我轉向東方朝皇家大道前進時，臉上的微風卻又像是來自東方。這正是為什麼城鎮裡的雲、旗子、煙霧、蒸汽、風向標和其他位在高處的風向線索幫助如此之大。

聖吉爾斯大教堂（St Giles' Cathedral）的北側有綠藻，一塊紀念碑的裂縫砂漿長了一處白色地衣，但只茂盛生長於南側。我在大教堂外和紀念碑之間漫步時，忍不住注意到兩種影子；分別是沒被太陽照到的地方，和沒被街頭藝人的電吉他侵擾之處。愛丁堡是座文學之城，如此的大好晴天，街上滿是坐著休息和看書的人。有的人沐浴在陽光下，有的人躲在陰影處，但他們都坐在有很多石頭可阻隔搖滾樂，不受噪音干擾的噪音陰影（noise shadow）下。

接著迎面而來的紀念碑是亞當斯密（Adam Smith），我覺得一切都太剛好了。這位知名的經濟學家想出「隱形的手」這種譬喻方式，來說明每個人在經濟上，如何受看不見的市場驅力所驅使。這個概念應用到都市裡的人潮流動也一樣巧妙。就人潮流動來說，我會在一列列隊伍形成一條條蛇，從一處移動到另一處時，想像自己正從高處望著他們。我不期望「隱形的蛇」一詞如同亞當斯密的譬喻一樣一生光輝，但對我來說這個比喻很恰當。

沿街走一段路後，我看見一名男子站在街角，手上拿著當地餐廳的廣告標語。晚一點我會看到他站在對街。我花了幾分鐘才想明白，他早已摸透趨勢。旅客在早上會從旅館密集的地區往熱門景點移動，傍晚時才回到旅館。那名拿著廣告牌的男子，完全了解這座城市人潮流動的趨勢。

南橋（South Bridge）與喬治四世橋（George IV Bridge）平行，但兩者給人的感覺卻天差地遠。首先，這座橋髒多了。橋上支票兌現（Cash Generator）和「房屋出租（To Let）」的告示牌，都加強了此處現金花費較少的整體感覺。我不知道確切原因，但大部分遊客都避開這條路。看著「醫院街（Infirmary Street）」的路標，我忍不住想，其中是不是有點歷史因素。我決定暫時繞路，看看南街（South Street）以外的大學校區，這時有隻喜鵲發出警戒聲。牠一定對什麼事情感到不愉快，我看看四周尋找原因，但卻找不到。也許是我惹牠不開心；畢竟我正站在牠的樹下。

重新回到高處並閃開南橋和皇家大道的人潮後，我彎身進入考科伯恩街（Cockburn Street）。這條街疾掠而下，周圍的彎曲和坡度平緩。其符合普遍準則，大部分活動都會發生在任何明顯彎曲之街道的外圈。這條街的外圈有許多生意興隆的店家、酒吧、咖啡館和餐廳。可能原因為南方的陽光照射比較多，但全世界都通用的主要原因是單純的不對稱。不管是在走路、騎單車或開車，我們看到的彎曲道路的外圈都會比內圈多——不論從哪個方向進入，都是同一側。

當人潮順著彎曲的街道向下移動時，可想成溪流中的水，外圈會比較快受到侵蝕。因此很快地，經常經過的人會對街道拐彎處的外圈曲線比較熟；這裡的店家會變得更忙碌、生意比較好、也比較有活力。但

254

可憐的內圈就比較隱密，但這不是店家的錯。

我的漫遊接著進入王子街花園（Princes Street Gardens）。我遇見一位笑容滿面的遊客，問我「不好意思，你知道城堡要往哪個方向走嗎？」

「我不確定，但我想大概是那個方向。」我如此回答並為他指路。我只知道城堡不太會蓋在山谷裡，而愛丁堡的城堡都蓋在高堆的堅硬火山岩上。我只需要具備這樣的知識，就能推測逐漸往上坡去的那條岔路是比較有可能的選擇。

很快地，我聞到濃濃的玫瑰花香，不久，滿滿一片粉色和桃色的美景便映入眼簾。這表示我的方向一定很靠近東——北方，而看到一大片野生櫻桃樹有一側是濕的，馬上驗證了這個想法。灑水器才剛灑完水，弄溼了一大片區域，但只有往果樹北方去的小路及其陰影，才會在這麼熱的天還是濕的。觀察樹與樹之間的地面，我發現雛菊正可靠地為我指向南方。

公園裡的噪音陰影範圍更大。汽車低沉的轟鳴聲從上頭交通繁忙的王子街傾洩而下，但城堡南面的高地阻隔了大部分的聲音，只留下喇叭和火車聲，從我西南方那一側的高地流出。我周遭陸地的聲音地圖很快就形成了；這張地圖因沉浸在夏季天氣的開心叫聲而皺了一點點，尤其是灑水器附近玩水的小孩笑鬧聲。我有個感覺，陽光不會停留太久，但空中的少數幾片捲雲持續移動著，沒有捲層雲，沒有凝結尾，氣象預報也表示接下來都是好天氣。

很多人躺在草地上；有些享受完全曝曬在陽光下，有些完全躲在陰影處，但最受歡迎的還是陽光斑駁撒落的地方。白臘樹下比平面的緻密陰影處更受青睞。

我在花園外停下腳步綁鞋帶，接著往更深處走，發現人行道上有斷裂的石板，擔心這一定是王子街上門庭若市的店家貨車下貨的地方。

這條小路往上朝卡爾頓丘（Calton Hill）而去，令人印象深刻的國家紀念堂（National Monument）掌

愛丁堡。城鎮中街道愈歪曲的地方，有可能愈老舊。

管了整片天空。有一對開朗的新人站在肅穆的石柱前拍照，但我越過他們，望向後方高柱上長長的深淺條紋。柱子大部分都染上深色的條紋，但西──南側則非常乾淨。那裡有石黃地衣生長，但只在較近西──南面最高的角落。從附近棄置在地上的鋁罐、酒瓶和烤肉的殘餘物，可以看出太陽下山後經常有人在這裡舉行派對。

從最高的高地遠眺，很容易就能區別出愛丁堡的新城與舊城。新城的街道規劃整齊，與舊城如同全世界所有古老城市一樣，雜亂無序擴展的模式大相逕庭。

山丘上每一邊，都有教堂和相伴的墓碑指引方向。遠方有一對巨大的指南針，是高聳的火山岩山峰，索爾斯伯里峭壁（Salisbury Crags）和亞瑟王寶座（Arthur's Seat）。冰川的水流往東方移動後，露出西側的陡峭，和東側和緩的尾巴，形成眼前的這幅景象。一旦你注意到這個特色，在這一整區都不會搞錯對的方向。

漫遊的最後，我經過了蘇格蘭議會（Scottish Parliament），看著微風在水上引起陣陣漣漪。我還經過荷里路德宮（Holyrood Palace），又往上坡

索爾斯伯里峭壁（Salisbury Crags）和亞瑟王寶座（Arthur's Seat）。

繼續爬到索爾斯伯里峭壁上；那裡有幾條經常有人走的小路，但從草叢裡的三葉草也能清楚看出捷徑。

石頭和泥土中有幾處呈紅色，代表兩者都含鐵。我聽到高空的海鷗正激烈的爭執，牠們的煩憂完全表現在異常的鳴叫中。低處的樹上，喜鵲正抗議有人讓狗調查的太深入，侵入牠的地盤了。

遠方有片海不受潮汐影響，是一處潮汐陰影（tide shadow），因奇科姆島（Inchcolm Island）向陸地側那片海洋平靜無波，代表潮汐正湧入。我很快心算了一下，月亮的月齡大約是三天，而我們接近大潮；意思是我打算走的海邊小路此刻行不通──水位很快就會太高。

當天稍晚，我再次走到高地，看著船隻擺盪他們的錨，確認潮汐已變，已經開始退潮。從漂到海上的船隻殘骸，到淺淺池塘的漣漪，從飄逸在風中的旗子，到屋頂上的碟形衛星信號接收器，從石柱上的深色煤灰條紋，到教堂，從街角拿著廣告牌的男子，到被標語包圍的行人，可以看出整座城市的樣貌。

16

海岸、河川與湖泊

海草如何勾勒出海灘的輪廓？

在沿海漫步，可勾勒出一條界線，區分堅實、熟悉的草地與更荒無人煙、海水更濃的世界；那裡充滿深奧的線索。

沿海地區有自己的生態系統，但海裡的鹽份會毫不留情的風乾所有生物，並遏止我們在內陸健行途中熟知的大部分植物的生長。在海邊，我們只有可能遇到因應生存需求而演化的植物，像是美麗的海田旋花（sea bindweed），其為有著留聲機大喇叭的粉色花，白天開花，晚上閉合。另外也能因其他因素而找到一些稀有植物。很多海邊小路不會有動物在此吃草和放牧，因此繁花盛開而不會成為羊群的早餐。靠近布里斯托的埃文峽谷（Avon Gorge）有許多這種罕見的植物存活，沿著海岸線漫遊的途中便能遇見。

好幾年前，一名薩塞克斯郡的農夫讓我看了一些我過去不曾注意，但現在很樂在其中的小細節。沿著西邊和南邊海岸，盛行風夾帶大量鹽份，代表靠近西——南界的作物生長環境比內陸的作物還要艱困。有時候你會發現作物的高度，從完全暴露的西——南角開始慢慢上升。

薩塞克斯郡的農夫注意到，我第一次見到這個現象的喜悅，又帶我去看他農地南邊的一叢樹。這棵樹左右的作物都受到鹽風的侵襲，但樹的東——北邊的背風處，作物卻長得又高又壯。我直擊了「鹽的陰影（salt shadow）」。

由於土地並不會在某個特定時間點，突然轉換成海岸，而是漸漸從內陸變成海岸，因此了解這

個鹽的陰影現象，就能說明一些過去認爲很神祕的狀況。近海地帶只看得到海岸植物，非常內陸的地方則

只有非沿海植物，但這兩個地帶之間，從幾百公尺到幾公里遠的內陸，兩者會交會重疊。這塊中間地帶的

樹林、建築和其他障礙物的西—南側，海岸植物較多，東—北側則有較多內陸植物。許多海岸植物在高照

度的地區比較能茂盛生長，便說明了此現象，因爲他們性喜向南。我們不需要知道每種植物的名稱，但這

樣的生長趨勢值得記錄，學著開始辨識比較喜歡生長在某一側的野花。你很快會發現，許多沿海建築底

層，會因方位而襯有不同的野花。

下次走在沙灘上時，花幾秒想想沙子吧。如果赤腳踩沙時感覺粗糙又有點不舒服，代表附近有花崗

岩，因此可能也有高地。如果沙子是白色的，則是由數百萬破碎的細小貝殼組成（用肉眼即可看出，用放

大鏡可看得更清楚），代表海水孕育了豐富的海洋生物。這也是爲什麼珊瑚礁和蘇格蘭海岸附近有白沙

海灘，蘇格蘭的海洋生物豐富多產。如果沙子狠狠刺傷你的腳，大概是含有板岩，因此附近可能有化石。

假如沙子是黑色的，不遠處應該有火山。我和我的朋友山姆，要從我們在印尼活火山近乎災難的考察之旅

中恢復元氣時，就躺在黑色的沙灘上一整天。

有時候你可能會在海灘的沙子裡發現細膩的線索。希臘提洛島（Delos Island）海灘上的沙質地便很

罕見；其由許多不同類型的大理石組成，這些大理石數千年來已被大海搗碎成細小的微粒。但提洛島上沒

有天然的大理石，島上所有的大理石都是來自古希臘人建造的寺廟廢墟。

沙灘是首次嘗試追蹤足跡的理想環境。人類、狗、鳥和馬的足跡都很豐富。可以抱著好玩的心情，在

沙灘上找找兩組並排的人類足跡，然後試著解讀他們的關係。完全平行嗎——這兩個人是否手牽著手？你

能說出兩人哪一刻開始感到肚子餓嗎？也許是想到冰淇淋時拖著步伐？同樣地，也可以找狗看到另一隻

狗時停頓下來的足跡。

掃視海灘，還能發現許多其他的線索，但並非全都很令人愉快。如果看到一條蔥綠、鮮明的綠帶，從

海灘頂部往海裡流去，代表是污水出水口，最好不要在此野餐。

在海灘頂部附近，也許會看到一叢一叢的濱草駐足於沙中，形成沙丘。沙丘形成於向岸盛行風的垂直處，且沙丘往往只有在普遍風速為十節或更快時才會形成，因此看到這些沙丘，便能略知方向，並知道這片海灘微風習習。如果你步行於沙丘之間，聞到很濃又很奇怪，有點像燒硫磺或橡膠的味道，那很有可能是你打擾到一隻黃條背蟾蜍，這種臭味是牠們威懾敵人的武器。

沙丘是海灘頂部的記號標誌之一，但所有海灘都有明顯的區帶。這是因為潮差（tidal range）底部附近的環境與頂部的環境差異很大。雖然這些區帶會影響整個海岸生態，但有兩種生物特別能為我們堪測出潮差：海草和地衣。

在岩岸，會看到代表不同環境的色帶，每種顏色都是不同的地帶。滿潮時位於水面下最底層，黑色、像瀝青一樣的地帶，稱為有孔疣苔屬（verrucaria）。每次有人通報漏油時，常是好幾十個擔心的民眾表示在石頭上看到石油——幸好大部分最後經證實只是堅硬的黑色有孔疣苔屬地衣。這條黑帶上方，是橘色的地衣，石黃衣和橙衣屬地衣（calopaca families）。再往上一點，地衣變成灰色；有硬殼的是殼狀地衣（lecanora），而多葉的是樹花屬（ramalina）和梅衣屬（parmelia）。最好記的口訣是「你從海中上岸，走進BOG」——黑色（Black）、橘色（Orange）、灰色（Grey），受光照愈多，地衣就愈是繁榮生長，因此這個效應應在向南的岩岸最顯著。

海草有很多種不同的類型，但海岸健行者應該要認識其中三種。水道（Channelled）、氣胞（bladder）和鋸狀（或鋸齒邊）海草（saw wracks）這些是非常體貼的海草，因為他們提供的線索就如其名。水道海草的確有一個管道，氣胞海草真的有氣囊，而鋸狀海草確實有鋸齒。氣胞海草是在海岸邊最常見的海草，但這三種海草都不少，且在海岸的海草帶中各自發展出專門的領域。水道海草見於海灘最高點，接著是氣胞海草，最低處則是鋸狀海草。你只需要記得「查看（Check）海灘（Beach）的海草（Seaweed）」——Channelled、Bladder、Saw即可。

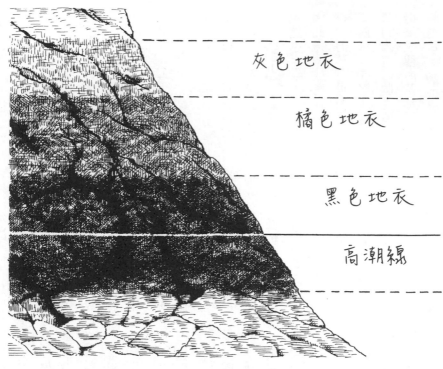

灰色地衣

橘色地衣

黑色地衣

高潮線

地衣區帶

從海草也可看出海水中的普遍狀況。海水情況差時，氣胞海草長出的氣囊狀況較少，但有遮蔽的地方則會長比較多。泡葉藻（Knotted wrack）只在有遮蔽的地方才會生長。蘇格蘭有些地方有一種自由漂浮的海草，稱為「小農的假髮（Crofter's wigs）」，這種海草不論漲潮或退潮都漂浮在同一處。如果你看到這種海草，表示這片水域幾乎不受壞天氣影響。

海域還有許多其他指標。高潮標誌附近可見藤壺，此區不遠處也能看到海紫花南芥（sea rocket），因其種子被海水沖刷至此。你第一次見到大葉藻（eelgrass）時可能感到毛骨悚然；我記得曾在罕布夏郡（Hampshire）的利明頓（Lymington）附近看過，當時我想「眼前這片是陸地還是海？」答案是，只有海。大葉藻的生長深度為一至四公尺，因此完全能從這種植物看出潮汐狀態，且也要小心船身周圍有沒有這種植物出現。

海面上也含有豐富的線索。追蹤線索

262

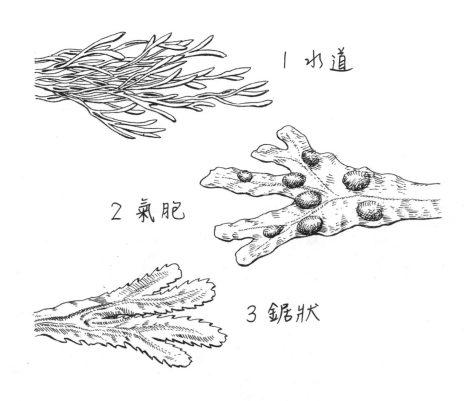

1 水道

2 氣胞

3 鋸狀

時，可以把海面想成陸地——雖然海面保留線索的時間可能不如泥土持久，但海面上痕跡留存的時間，仍比你想像的還久。

下次搭飛機出國時，可以選窗邊的座位，往下觀察海面。是不是一下就能看到船隻航行過留下的尾波，注意看其延伸了幾哩，且遠在好幾哩外就能看見。海面很有延展性，也有記性。在高地健行時，也能看到相同的效果；還能看到水流從障礙物周圍流過時，在水面上形成特定的水波。

太平洋島（Pacific Island）導航員將此精鍊成一項本領，學會透過每個群島周圍的水面沟湧程度和波浪起伏，判讀每個群島獨特的特色。因此這些導航員可以透過水中的感受，早在眼睛看到小島之前，就辨識出其為哪個島。但其實不用到海上就能領會其中奧祕；只要從高處俯瞰海面都有一樣的效果。每顆石頭、每處海岬、海角或小島，都會在水面形成洩密的水波。

把鏡頭拉近一點，海面上也可以看出風的痕跡。水手們早已練就判讀海面漣

漪、浪尖和浪花的技能，因為目前沒有任何技術，可以像海面一樣預測當地的風接下來的打算。

從海浪撞擊到海灘時產生的形狀，可以看出海底的梯度：海浪正面愈陡峭，代表海底梯度愈陡峭，走沒幾步海水就會淹到脖子的高度。如果海浪異常的大，那遠方也許正有暴風雨。暴風雨會讓海水充滿能量，這股能量會從暴風圈，橫越海洋，到達好天氣的地方。這是衝浪客夢寐以求的浪頭，因此他們喜歡追逐大西洋暴風雨，來預測這種洶湧海浪的抵達時間。如果每一次海浪打到海岸的時間愈變愈短，表示暴風雨愈來愈近了。

往海上看，有時可以看到水裡的魚飛躍海面上。海豚可能會為了好玩而跳出海面，但魚並不是出名的貪玩——牠們可能只是要逃離掠食者。在英國看到這樣的景象不需太擔心，但世界上很多地方如果出現此景象則值得關注。美國部分地區，例如南卡羅萊那，有魚苗在水面上飛躍，通常代表有鯊魚……救生員看到這個跡象時，就知道要開始叫大家趕緊上岸。

日出或日落時，水面上的倒影，是最美的景色之一。陽光灑在水面上，明亮的光束從你眼前一直蔓延至海平面。有趣的是，太陽高度愈下沉，這束光就愈窄，但海面愈不平滑的話，這束光會愈寬。水面很平靜時，這光不會比太陽寬多少，但如果有風吹動水面，則灑下來的光束會變寬，且假如海面上波浪起伏很大，那陽光會整片展開，形成很寬的三角形。在海邊散步時，值得留意一下這個效應。

🦌 潮汐（Tides）

我最喜歡的一次健行，是在西薩塞克斯郡波珊（Bosham）的一個沿海村莊。地圖標示出一條從這座美麗小村莊往南而去的小路，上面標了一些不尋常的地圖記號和顏色。有時候，虛線畫出的路是一條風景優美的步道，但有時候代表游泳才能渡過。潮汐是會影響沿海健行的因素之一；即使行走路徑並未受到影響，但視野、聲音和氣味仍會改變，因此能預測潮汐變化非常有用且有成就感。

很少人可以真正理解錯綜複雜的潮汐律動。影響我們所見潮汐的因素共有三百九十六種，其中主要的

264

獨立因素有三十七個；最大的因素之中，有些可能讓許多人感到意外。太陽便會對潮汐產生巨大的影響，

我們看見的潮汐起伏多達三分之一都受太陽影響。氣壓低時，海洋會明顯上升，有時升至三十公分高，如

果海水溫度比平常高，海面還會升得更高。

幸好，在我們被潮汐的複雜搞到喘不過氣之前，可以稍微簡化一下，先聚焦於主要因素：月亮。假如

可明白月亮和潮汐之間的關係，那方向就對了，因為潮汐的轉變是由月亮掌控。透過一些基本的月亮知識

和一點點對當地的認知，即可大略預測潮位高低及其時機。

每隔二十四小時會發生兩次滿潮（high tide）和兩次乾潮（low tide），每次滿潮後約隔六小時會變成

乾潮，反之亦然。如果你發現當下的潮位要不太高導致無法行走，要不太低無法游泳，則六小時後，你便

能看到相反的景象。

月亮每天平均晚五十分鐘升起，潮汐週期與前一天的差別不大，但平均也會晚五十分鐘。如果有一

天，你完成一趟恬靜閒適的健行，然後到海邊游泳，想在三天後重溫這樣的潮汐狀況，那你得要晚幾個小

時再去。

新月和滿月過後，很快會達到最大潮差；這個時候稱為大潮（spring tides）。在此期間的水位會同過

去一樣，上升到最高，再退到最低。上弦或下弦月後不久，會進入「小潮（neap tides）」，這時候滿潮

與乾潮之間的潮差最小。大潮後約七天，就會進入小潮，反之亦然。

世界各地都有自己的可靠模式，如此運行：大潮的滿潮和乾潮與小潮的滿潮和乾潮，發生在一天中的

同一時間，不管是哪一天皆如是。更簡單地說，只要你查明最喜歡的地點在一天中，何時會達到大潮的滿

潮，那就都會是同一個時間。以樸茨茅斯（Portsmouth）為例，當地大潮的滿潮總是發生在午餐時間之

前，而當地總是在早餐前進入小潮的乾潮。稍微拼湊一下，如果我正在樸茨茅斯附近散步，記得最近看過

滿月，那我知道我們一定接近大潮，因此預期在正中午時，可觀賞到非常高的潮位，並在大潮開始和結束

時，看到非常低的潮位。

你最常問自己的潮汐問題之一可能是：：現在是漲潮還是退潮？其實從石頭和沙子有多濕，就能看出一些端倪，但更有趣的線索是觀察海鷗、杓鷸（curlews）、烏鴉和蠣鴴（oystercatchers）。這些鳥知道退潮時沙子裡的食物會比漲潮時還多。

關於潮汐還要知道最後一件事，在滿潮與乾潮之間的水平水流，在各個方向都是最大的。如果你要去游泳，希望盡量沒有洋流干擾，則滿潮或乾潮時比兩者之間還好。

還有一些一般因素會影響我們所見的潮汐規模，這些因素可幫助你預測，自己在各地區會有什麼發現。月亮只會直接讓海面上升約三十公分，而太陽會再多加十五公分。超過此高度的潮位，就是受到其他因素影響，其中最大的因素便是地形。我們在海岸線看到的大部分潮差，都是水位忽然稍微上漲時，撞到堅硬障礙物所產生。很高的潮水是水受到海岸線擠壓產生的漏斗效應造成：：因此往外海去不會看到很高的潮水。

水的體積愈大，接觸到陸地時，愈有可能形成很高的潮位。地中海的潮汐小；有些二大西洋沿岸可見到很高的潮位。向西的海岸看到的潮差，平均都比東岸大。這是因為地球轉動的方向，使得海浪會往東移動，稱為克耳文波（Kelvin waves）。

布里斯托和洛斯托夫特（Lowestoft）是英國的港口，兩者皆仰賴大西洋為生。如果結合上面提到的效應，便能說明為何向西的漏斗，布里斯托灣（Bristol Channel），會出現相當大，約十二公尺的潮位，而敞開、向東的洛斯托夫特的潮位比較低，約二公尺。

🌿 河川、湖泊與池塘（Rivers, Lakes and Ponds）

低矮、遙遠的物體要非常平靜的表面才有辦法反射；正因如此，通常你無法在海面上看到樹或建築的倒影。幾乎靜止不動的水面則有可能產生倒影，像是有樹蔭的湖泊，但只有在無風或非常平靜的時候，才能產生倒映。把水面描述成「像鏡子一般」也許很老套，但如果你看到這種現象，值得停下腳步好好享受

看著深淺倒影交會之處，最能明白靜止的水的動靜。

一番，因為水面不太可能長時間都保持靜止。然後在一絲微風吹過時，觀察眼前的倒影消散。我有幸在最近一次野餐時，觀賞蘇格蘭一座湖泊倒映水中的一排樹影。那些樹在風吹不到的地方，完美倒映在靜止水面上，但幾公尺遠的對岸，有一陣風吹來，便把樹影給吹散了。

有個技巧，可以預測會在湖泊和河川的何處見到漣漪。望著一池水時，你會發現水中有深色區和淺色區；依你看到的倒影是天空或陸地而異，還會有一處深淺混和的區域。

深淺交界處，只能看到最微小的漣漪，因為深淺兩區的漣漪會在這個地方交會。下次當你遇見靜止的水漥，認為水面沒有任何動靜時，可以找找深淺之間的界線，便能看到最柔和的漣漪。

如果你沿著一段筆直的河川走了一陣子，可以觀察看看這條河有多

寬。一條河保持筆直的長度，不可能超過其本身寬度的十倍；這是河川的物理定律使然。有些河川有許多河段的筆直長度較長，會出現這樣的景況肯定是人爲介入。從一條河的寬度也能看出其河彎的弧度，因爲河道的彎曲半徑，通常爲寬度的二至三倍。換句話說，河道愈窄，可以預期其河彎愈窄。

河川會承載著各式各樣的殘骸，有塑膠瓶也有樹葉與樹枝。當河裡的垃圾停頓下來時，便可看出河水流動的方向，因爲只有流速變慢，幾乎靜止時，這些垃圾才會聚集。有些人說垃圾容易聚集在河水流動方向右邊的河岸，此理論來自於北半球的任何東西，只要漂流很長一段距離，就會受科氏效應（Coriolis effect）推往右邊，以氣象系統而言當然沒錯，但此效應在河川的表現可能不太明顯，無法觀測。

如果你在一條河上划著獨木舟或划艇，判讀水流時需要協助，愈是水平、平均水流速度愈快，因此依你要往上游或下游移動而異。從植物可看出水的流動，就像風中的樹一樣，觀察植物就能知道你該避開這條河道或順流前進。

對河川和湖泊最廣泛預測的其中一項，是河川往往會隨時間變深變廣，而湖泊則是逐漸菱縮。湖岸會日漸淤塞，當陸地慢慢拿回湖岸的主權，植物會拓殖，開始自我發展的循環。當湖邊長滿燈芯草，不適合散步也不適合游泳時，你就能見識到這個過程。

當你看著一座清澈見底的池塘，可以試試看有趣的目鏡作用。注意看荷葉平滑邊緣底部的差異。葉緣會稍微上抬，水的表面張力便形成一塊透鏡，彎折光線，使葉子的影子皺起。

陽光碰到水面時，會彎折和反射。晴天時，看向淺水，會看到折射的光線在池底形成一片明亮的粼粼波光。找找看身邊有沒有白色的卵石，丟一顆到池塘中清澈的深處，然後往後退，從稍遠處觀察，你將發現上面看起來好像是藍色，但下面是紅色，這是因爲每個角度射進你眼睛的光線，所走的路徑都稍有不同。

魚影魚味（Something Fishy）

有一種很受歡迎的水邊線索搜尋法，是推測魚的習慣。有兩種魚我們可能感興趣：淡水魚和海水魚。

淡水魚通常有地域性，但海水魚則比較漂泊不定，會不停游動追尋食物；牠們的食物隨著洋流移動，因此海水魚會密切注意潮汐水流。一般在潮汐水流早期，上游的魚比較多，潮汐晚期則是下游的魚比較多。這

也是當潮差達到最大，近滿月或新月時，最適合海釣的原因。

淡水魚的釣法則完全不同，要釣淡水魚，了解靜止水面上最微小的連漪非常重要。可想像成追蹤：每一條擾動水面的方式都不同。水面上的波紋可能是小魚造成的，如鰷魚（dace），因為牠們會跳起來吃水面上的昆蟲。如果你看到水面好像沸騰一樣，可能是鯉魚游向上游處產卵。假如你聽到噗通聲或水花聲，可以尋找不斷擴大的連漪，找出魚的降落點。鮭魚和鱒魚都會這樣跳躍；一直注視同個點，如果魚又跳到那個點，那可能是鱒魚。假設你真的看到一條鱒魚在水面游動，牠是想要告訴你水流的方向，因為鱒魚喜歡面朝上游，等待食物沖向牠們。

❧ 黃金線索（Golden Clues）

大家一定都曾看過海灘上的寶藏獵人──戴著耳機單獨行動，悄然在海灘上下遊走，用金屬探測器四處搜索。這些獵人通常都受到不公正的報導，因為大多數人無法理解令人感到好奇的各種舉動，背後一定有其本領。而尋寶的金屬探測，只是整個過程中很小的一個環節。

優秀的寶藏獵人是訓練有素的海灘特性專家，甚至因此訓練出許多博物學家。海灘在每一次的海浪拍打後都會有所改變，每一陣大風都會使海灘變形；海灘是一個流體雕塑，能領略箇中奧祕便能得賞，而獎賞即為黃金。遺失的珠寶，不會隨機散落在海岸線，而是遵照固定的模式，依據簡單的法則受自然力量推動。只要運用偵探技巧便能尋獲。有個粗糙但明顯的線索，是在高級渡假旅館前遺失的黃金，比荒島上的還多，但接下來發生的事更吸引人。

傳統淘金者淘金時，會用一鍋水沖洗泥土和金子，直到較重的金子沉到鍋底。而小的重物（像金戒指），一旦掉到沙子裡，海灘自己就會開始淘金。怎麼淘呢？海浪沖刷沙子，重的金子便流到較輕的沙子

下。金子會這樣一直往下掉，直到碰到障礙，也就是沙子下比較堅硬的那層，通常是一塊石頭和貝殼。以近水平的角度觀察海灘，太陽西下時，最容易在沙灘上看到這些大坑，追蹤者也會運用這個技巧。下沉的沙洞最常見於海浪拍擊過的地方。非常厲害的寶藏獵人，會提升自己看出這些金洞的技巧，甚至戴著偏光太陽眼鏡來協助找出這些坑洞。

這些金子會聚集在沙堆裡最垂直流動的地方，只要觀察沙子表面，便能找到這些點。海灘並非水平的表面，觀察海灘時，如果發現有一處沙在一片碎波附近往下沉，那正是找到了金子的熱門地區。

❦ 準備好了嗎？（*Are You Ready?*）

摸透海岸植物、地衣和動物及潮汐之後，你可以利用一些特別的機會，測試自己的演繹能力。傍晚用茶時，從海灘上的咖啡店往外看，你怎麼推算今晚適不適合夜遊？知道當晚的月光多亮可能有幫助（見月亮那一章的內容），但如果整片天空都不見月亮，你該怎麼辦呢？

首先先找到石頭上的地衣，注意黑色、橘色和灰色區帶，接著你看到海灘上的蠣鴴，明白現在海水從滿潮退潮中。但你又發現海水幾乎沒有碰到黑色地衣，橘色地衣附近沒有浪花；代表這一定是小潮──如果是春天，那滿潮的記號一定高更多。小潮代表當晚的月亮會介於新月與滿月中間，意思是會比太陽早六小時（下弦月）或比太陽晚六小時（上弦月）升起。如果你能在東南方天空看到月亮，那就是上弦月，傍晚時將有一些月光。但由於你看不到月亮，那一定是比太陽早幾個小時升起的下弦月，代表當晚會非常暗，要到日出前幾個小時，月光才會出現；晚上太暗了，不帶手電筒無法夜遊。

假使覺得一口氣要吸收的資訊太多，不用擔心。本應如此，因為每個額外步驟，都代表著整體技術和演繹能力又更上一層樓。只要練習，每一種推理演繹都很直接，但要練習的項目相當多。我想舉個例子讓你明白，我們該怎麼預測外出健行時的狀況，很少人想過可以這麼做，只要觀察石頭、地衣、海水、潮汐、鳥和月亮之間的相互關聯就行了。

17 雪與沙

雪花變大片有何意義？

當你走在雪地或沙地上，有些與方向有密切關聯的線索，值得一探究竟。

沙子會不停隨風移動；雪片有時會垂直的飄落，但比較常見的狀況，是伴隨風吹的大量降雪。這樣一來將產生充滿線索的環境，因為任何障礙物的迎風面和下風面——包括所有自然生物，像植物——都會留下不同的雪或沙的記號。透過這些記號，我們可以確認方向，便可知道風從哪裡吹來。

🌿 沙子 (Sand)

世界上只要有沙的地方，都能找到風留下的足跡，不論是廣大的沙漠或家裡附近的沙灘。

沙丘和山丘一樣有山脊，山脊兩側的感覺和外觀皆不同。迎風側比較平坦，組成的沙子較結實，可輕鬆行走，下風側較陡峭，沙子軟而難以行走，因此被稱為「滑落面（slip face）」。通過沙丘時，先思考一下風通常從哪個方向來，依此選擇路徑，可在沙漠中省下不少時間。但你不需要實際去到沙漠，就能領會這種作用：就算是高度不到腳踝的小沙丘也行。

我在沙漠帶課時，請大家站在山脊一側，沿著小沙丘頂端跑，然後再換到另一側。每個人都能感受到一側會往下滑，另一側不會往下滑的明顯差異。接著，我們往下走到沙丘之間的低地，我再請大家俯臥在

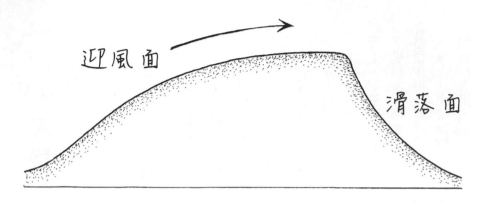

迎風面　滑落面

摸透一個地區的盛行風之後，每一座沙丘都能告訴我們方向。高度是二層樓或二公分高並不重要。

小到沒人發現的沙丘上。然後請大家輕輕碰觸這些細小沙丘的每一側，大家都感到很驚訝，用手摸就能感覺到兩側的差異。

你也可以在任何一座沙丘上試試看，不論大小遠近。沙子通常不會黏附於任何物體側邊，但其常常會襲擊它們，留下可看出侵蝕模式的線索。我在撒哈拉沙漠時，發現無數石頭都有一側被「砂紙磨過」的跡象，可用來當做可靠的指南針。

🌿 雪（Snow）

障礙物迎風面堆積的雪，往往比較緊密結實，而下風側的雪則較軟，拖比較長。原因完全符合邏輯：迎風面的微粒是被大力推往障礙物的這一側，而下風側的微粒則是從「風吹不到的地方」較和緩地往下滾，因此會形成柔軟的長尾。

好消息是，你其實不需要徹底鑽研雪的結晶方式，或甚至完全明白風，就能利用雪作為指南針。只要仔細觀察，很快就會發現一致的模式。刮起強風時，你可能會發現，樹只有一側的雪有垂直的細紋──一般是介於北方與東方之間，但不論是出現在哪一側，大區域內的分布都一致。

有較多溫暖陽光照射的地方，雪會明顯融得較快。小路南側陰影處的水坑持久得多，同樣的道理，這些地方的雪也比較持久。草叢和整座山峰的北側，所看到的最細小白點就是相同的趨勢。

雪在任何障礙物（如樹或建築物）的迎風面和下風面的堆積型態不同；迎風面的雪比較結實，下風面的雪比較柔軟。

大雪過後，仔細尋找只貼附在樹的一側的線條，應該整個區域都會出現在同一側。

雪的其他線索（*Other Snow Clues*）

雪地可進行一些意想不到的追蹤。即使是體型最小的生物，在雪地中移動時，都很難不留下足跡，而人在雪地中確切的移動方向很容易便能判讀。有一個雪地特有的追蹤線索值得留意，否則很容易混淆。陽光直射時，雪會昇華，即直接從固態變氣態。只要是密實的雪，昇華速度會比周圍較軟的雪還慢；意思是如果雪很薄，而太陽已探頭，你可以在沒有其他雪殘留的地方，看到雪地足印，或看到比周圍的雪還高的軌道。即便是非常小力的把雪壓實，都能讓雪更抵得住昇華，因此，有時你甚至可以看到囓齒動物在雪中做出的洞穴殘跡，就像大大的白色鞋帶。

降下的雪花愈來愈大片時，便是即將融雪的預兆。最冰冷的空氣中，只會形成小的硬質雪粒（snow grains），當溫度上升，就會開始形成較大，結構較複雜的雪花。有些最大片最引人注目的雪花，會在溫度低於零度沒多少時降下，這也許有點反常，但科學界已針對細節進行研究。

天空清澈和溪谷寧靜，不代表往高處行走一定一路順利。如果你準備要前往多山的國家，尋找雪的「橫布條」準沒錯。這些橫布條，是雪被吹落山脊和山峰的白色蹤跡，當你身處毫無遮蔽的高處時，可以協助你渡過嚴酷的狀況並看出風向。

雪的表面發亮和呈波浪狀，代表有狂風吹過，且表示你正處在毫無遮蔽的地方，狀況有可能變得更糟。如果你所處高度在林木線以下，從樹上的雪量和其高度及形狀，便能知道該處是遮蔽性較高或較無遮蔽。

雪崩（*Avalanches*）

預測雪崩是專家的工作，特別是一旦出錯就會鬧出人命。即便如此，學一些專家會用的線索也沒什麼不好。

很多人看過雪景之後，會覺得世界各地的雪景都沒太大差別，但事實上，雪是有個性和歷史的。每一

274

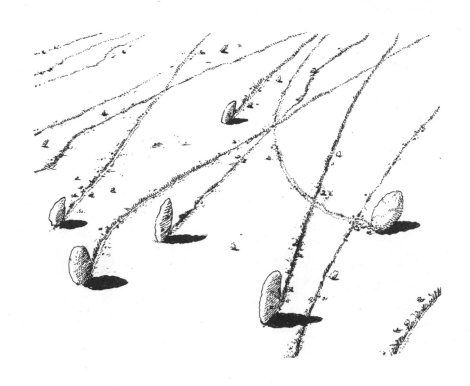

雪輪（Snow Wheels），濕雪崩的早期警報。

條線、岩脊和分層都能看出雪形成的特有方式，因此也能得知雪將如何變化。

但是，仍有些二致的基本走向。

冷的積雪比溫暖的積雪容易發生雪崩，因為這些雪比較可能含有雪崩必備的致命脆弱層（weak layer）。下次當你看到雪堆的剖面圖，或自己堆一個雪堆，就能看出每一層雪的差異多大，並可看出雪堆形成時的狀況和溫度。背風坡（Lee slopes）也比較容易發生雪崩，這兩個原因結合在一起，就能說明，為何向北坡和向東坡較容易發生雪崩。第三個原因，是向北坡的雪況往往會吸引喜好多天運動的人，而這些人通常會引發我們最擔心的一種雪崩。

在這些基本模式之中，還有些二較明確的跡象。雪的表面出現裂痕時，代表很危險，如果裂痕很長，超過十公尺，那危險性愈高。滾球（sunballs）是溫度上升時滾下陡坡的小雪球，本身沒什麼好擔心的，但如果這些小雪球的體積

愈來愈大，變成雪輪（snow wheels），就是濕雪崩（wet avalanche）的早期警報。

我還沒見過哪個雪景或沙景的分布型態、波浪或小丘，沒顯露出許多方向線索。從阿曼（Oman）到阿維莫爾（Aviemore）的景色都充滿了方向線索。你有時可能會同時用到雪和沙的線索。

幾年前，我攻上阿特拉斯山脈（Atlas Mountains）中圖卜卡勒峰（Mount Toubkal）的山頂，在最後那段路上，我停下腳步欣賞風景。腳邊佈滿指向西南方的塵與沙，這些沙塵從石頭的背風坡延伸而來。太陽高掛空中，仲夏的氣溫有時比前一天的長途跋涉還要嚴酷。但整片山頭面北的縫隙，仍然藏有無數的小雪花為我指引方向。

18 與達雅人同遊

第二部

燃料的花費，是估算距離文明世界確切距離的好方法，我們買的最後一批船用燃料，價錢是海邊的四倍。船停在 Apau Ping 村莊，孩子們在船邊游來游去，我的長途跋涉就從此地開始。沙迪和我渡過八天的水路，才抵達內陸，距離海岸線約一百多哩，這裡的步調開始變慢許多。

吃完一盤炸木薯球後，我們和當地的達雅長者討論了我們的目標。計畫相當簡單，我想要跋涉到 Apau Ping 北邊的一個小村莊，Long Layu。每年都有西方人想走這條路線，而每一次，他們都會請當地村落經驗豐富的達雅嚮導做陪。某種意義上，這很簡單，但事實上，這趟長途跋涉是從已知路線的邊緣出發。在已啟程的少數遠征中，也非每一趟探險都成功。理論上，西方人應該花約六天的時間便能完成，但並非所有事情都能按照計畫進行。

我後來才知道，有一團有達雅嚮導做陪的探險，在第四天時迷路了，直到第八天又出現在他們的起點。另一趟探險則是短暫迷路，花了四天時間才重新找到方向。他們到第十天才抵達 Long Layu。那次探險之後，有位當地達雅人說了這段話，我聽了大笑：「Long Layu tidak ada」──「Long Layu 根本不存在。」意思是我們會發現，自己隔天還是一直在重複走同樣的路線。

從 Apau Ping 到 Long Layu 的長途跋涉，對於我想進行的研究是絕佳的機會。想要請達雅嚮導帶你走

一條他自己不曾走過的路有點困難；他們不是這樣確定方向的。在沒有地圖、羅盤或ＧＰＳ的情況下，關於路線的知識都是代代傳承，並從經驗中學習，很少草草地做先鋒。但這條路線，即使是經驗最豐富的嚮導可能也會倍感挑戰。這也是一種試驗，我希望可以更徹底的了解，達雅人如何從Ａ處到Ｂ處，以及他們所仰賴的線索。

晚餐用過魚頭湯和米飯之後，我學到了村莊附近樹幹的變化趨勢。跟溫度準則一樣──景色愈開闊，樹木愈矮愈寬廣。還有另一個共同準則：叢林中的海拔高度愈高，樹就比較沒那麼高。該家族的大家長解釋道，只要看到河流沿岸突然出現大量棕櫚葉，就知道村莊近了，我在河上漂流時，也有注意到這個現象。

當天深夜，我發現印尼軍隊在村裡有個前哨基地，基地內有發電機，可在傍晚時，暫時提供手機基地台二小時的電力。我從防水帆布背包中的防水包裡抽出防水盒，為我的手機充電，這可能是未來兩週內唯一也是最後一次的充電機會。當地人和年輕的軍人縮著身子一起擠在一塊小草皮上，手機只有在這裡才收得到訊號，我們全都在爭搶頻寬訊號，想把簡訊傳出去。

隔天早上，我們與嚮導碰頭。接下來的旅程，將由泰特斯（Titus）帶領我們。我對這名男子的看法，對某些人來說，可能帶有同性戀色彩，但我不知道還有什麼其他語句，可以更貼切的描述他。我對泰特斯沒有任何不敬，但他真是相貌英俊；全身都是黝黑的肌肉。在西方，他一定會被誤認為是健美運動員；不過在這裡，這副身材全因工作而鍛鍊出來，我如果像他們那樣工作，背可能會受傷。

泰特斯就是我飛越幾千哩，又在小木船上花了好幾天時間來到這裡的原因，也是為了他，我樂於花好多天，從這座相當舒適的達雅村莊徒步跋涉。泰特斯不只是一名達雅人，還是一名本南達雅人（Penan Dayak）。對雨林導航有興趣的人而言，本南人是世界上最有意思的一群人。一直到不久前，他們在婆羅洲之心仍過著遊牧、狩獵採集的生活。普遍認為他們現在都已過著定居的穩定生活──有些人是直到十年前才穩定下來。但是，我曾聽過當地人謠傳，仍有一小群人還是過著傳統的遊牧生活。

泰特斯本身絕對不是過著遊牧生活，且與那種生活方式的關係，比我在婆羅洲遇到的任何人都還緊密。我們一起步行了一週之後，我對他的雨林技能和非凡、口耳相傳的資歷毫無疑義。

泰特斯還帶了一個同村的助手努斯（Nus）。努斯身懷許多技能，特別喜歡打獵，但兩人之間誰是領導者和專家是無庸置疑的。當天深夜，沙迪為我翻譯，問他們有沒有人曾迷路過，努斯聽了點點頭，怯怯地笑了一下。但他看著泰特斯，說泰特斯不曾迷路，往後也不可能迷路；似乎在暗示覺得泰特斯會迷路的這個想法有點可笑。

上路後不久，河川就變得幾乎無法航行，泰特斯建議沙迪和我應該上岸，沿著河岸走，讓他和努斯設法渡過最後幾個難以對付的急流，我鬆了一口氣。我之前就不覺得，船有可能渡過這些急流往上游航行。

我們四個人都在船上時，有一半的時間船都已經有點卡在石頭上，而現在石頭看起來愈來愈不妙，我認為泰特斯的建議實在太棒了。

石頭之間湧出急流，船熄火了好幾次。他們試了五六次，還是無法通過。努斯脫掉上衣，跳進水中，盡可能將船頭拉過最狹窄的縫隙。推進器也不停排水，碰撞到石頭時發出嚇人的聲音。最後，終於通過了。我們把船拉到一邊，泰特斯把三個備用推進器其中一台移到船尾。他從河岸撿了一顆拳頭大的石頭，選一個又大又平的石頭作為砧，開始修理受損的推進器，將其敲回適當的形狀。

最先讓我感到震驚的其中一件事，是泰特斯和努斯注重實效的程度，他們的雙手無時無刻都在忙。最起碼，他們會抽菸和磨刀，最常做的事，則是用森林裡的材料製作東西。

我們四人重新打包行李之後，開始往上坡走去，打包期間我和沙迪見到泰特斯還做了三公斤的白糖，現在就要離它而去，感覺有點奇怪。雖然奇怪，但很美好；往下看這一路而來渡過的支流，現在終於可以好好用腳走路了。我在筆記本上草草寫下「支流的顏色和主流不同；支流是透明、藍色，主流充滿了淤泥，為深褐色。」

接下來這週的步行，我將為三個主要目標而相當忙碌。首先，我希望盡可能收集泰特斯在這片土地上

判讀和確定方位的技巧。第二，我想測試我自己的定位自覺，作法是反覆確認我估算的行走方向和距離是否準確（為此我準備了地圖、羅盤和GPS）。第三，我想確認自己是否能在雨林中，找出任何有助於定位的線索。最後這個目標是苛求，因為我們離赤道非常近，而我已經注意到，風的線索蓼蓼可數又混雜。在溫帶氣候下，像是大部分歐洲和美國地區，只要實際演練，很容易就能發現這些線索，因為每一處風景都不對稱。但是在這片近赤道的雨林中，直到目前為止，太陽或風都無法提供任何簡單的線索。但我還是要先努力尋找才能確定。

我發現的第一個自然線索，是幾乎所有的樹都有大量的板狀根。熱帶地區通常都溼漉漉的，沒什麼東西可以固定樹木。當地的樹已演化出自己的解決方法：與其靠張力來固定，不如長出大大的板狀根作為支撐。我們往上坡走去時，我發現板狀根都非常大，且從樹的下坡側延伸而去。這些樹根都指向谷底的河流；我喜歡樹根指向河川的概念，雖然沒什麼實用價值，因為梯度本身是更明顯的線索。

大家依我要求停下腳步，讓我拍些照；我注意到有五六棵樹，樹上的真菌都明顯較喜歡長在南側。這些真菌的分佈很明顯，但原因不明。這裡靠近赤道，近六月時的太陽高掛在北方天空，十二月附近會高掛在南方天空，三月和九月左右則在頭頂上方。但為什麼這些真菌的生長如此不對稱？我不太清楚，但能這麼快就發現新奇的線索，我感到很興奮。記錄完這些景況後，我抬起頭發現，泰特斯對於食用油瓶在背包裡滾來滾去感到很不滿。他抽出他的**mandau**，是一種所有達雅人都會使用的彎刀，從一棵幼小的**kidau**樹上削下一塊樹皮，不到一分鐘時間，就把油瓶穩穩綁好。泰特斯和努斯的背包是混搭各種自然材料製成的，全部織在一起像個網子，變成一個非常實用的帆布包。當背包有哪個部分背起來不舒服或不實用時，他們會運用森林裡的材料重製，以符合自己的需求。

橫渡多條支流中的第一條河時，我很快就明白即將面臨的最大挑戰之一。河床上的穿鞋哲學出現了東西方衝突，而西方人輸了。走在叢林裡，得好好挑選要穿的鞋，沒有制式化的方法，可以讓你輕鬆渡河。我遵循的是西方人的方法，穿一雙腳踝支撐性好，至少一天開始時可以保持雙腳乾燥的好靴子（可能到了

某一刻，所有東西都會濕透，但至少晚上可以用火烤乾）。當地人則是只在乎抓地力。泰特斯和努斯穿的是白色薄底膠底帆布鞋，鞋底有一些小的塑膠鞋釘。他們的雙腳一直都是濕的，卻幾乎不曾滑倒。以行走靴來說，我的靴子抓地力很好，但問題是幾乎沒有彈性，且腳無法感受到地面起伏。沙迪穿的是輕量的西方登山鞋，介於兩種穿鞋哲學之間。

泰特斯和努斯可以把腳穩穩嵌在地上，安全踩過最滑的石頭。而我不停在石頭上滑倒，跌入淺溪中。這個景象真的非常好笑，更一貫地讓我難為情，不過說實在有點嚇人。我開始害怕自己會摔斷腿，或頭撞到石頭。有時渡河得越過非常濕滑的死樹，其下方約十或二十呎有水和石頭。如果從這些木頭上滑落，會對所有人產生非常大的問題，跋涉途中，將有好幾天時間得借助醫療協助，而我一點也不打算受重傷。一如既往，我們在森林裡找到了解決方法。泰特斯花五分鐘砍了一棵還沒長大的 kidau 樹，做成一根長長的拐杖。我不確定我有想過這個方法，但它的確解決了問題，充分改善我的平衡，使我渡河時不再那麼害怕。

爬了一小段陡坡後，走出雨林來到長滿青草的山頭上，我更為吃驚。我們在頂峰停留一會兒，享受眼前的美景。在雨林國家很少能看到這樣的景色，但此刻這些不尋常的草地，讓我有機會可以一覽鄰近的國家。在我們前方，位於北方的山脈變得很清晰，我看著山頂被烏雲吞沒。

泰特斯指著我們腳下的深谷。

「我在找蜜蜂，」沙迪為我翻譯。

「為什麼？」

「跟著蜜蜂，我們可以找到鹽的泉源，鹽的源頭會有動物，水鹿（Sambar deer）和白牛會為了舔鹽，尋鹽而至。」

就在我們說話的當下，三隻水鹿從山脊後探出頭來，接著跑走了。我想泰特斯所指的牛，一定是這裡有草地的原因。放牧家畜會使森林無法自行重建：草地禁得起放牧，但幼小的樹則會因此而死亡。

我們繼續走，走了一小時後稍作休息，大家都開始忙著處理隨處可見的水蛭。我的左手有一隻，左右小腿各有一隻，肚子上有兩隻。褐色水蛭離地面近，因此會爬到人的腳上。牠們不會造成疼痛和傷害，但仍很煩人，因為會導致身上的血液往下半身流。老虎水蛭附著在比地面高一點的樹葉上，因此會爬到身上較高的部位。牠們身上的條紋，也有可能是因為，你可以感覺到牠們在咬你。雖然沒有危險，但感覺很不舒服——跟家裡的寄生蟲不一樣。我在英國許多地區健行時會遇到蜱，牠們所傳染的萊姆病（Lyme disease）嚴重多了，不是不舒服而已；這種病可能是慢性的，甚至導致你的身體非常虛弱。

老虎水蛭唯一會造成的嚴重問題，就是牠們的抗凝血劑。水蛭就像大部分的吸血蟲，會注入一種抗凝血劑，使身體的傷口不會癒合，牠們便能輕鬆吸飽血，較不費力的完成嚴峻的工作。出於一些原因，這種抗凝血劑對我的血特別有效。再多的清潔、消毒或包紮，這些小傷口都無法止血。我的衣服很快染上怪誕的深紅色。

我們停下腳步，準備紮營渡過第一晚，沙迪向我解釋，周圍叢林裡愈大聲的蟬鳴，為牠們贏得「六點鐘蒼蠅」的綽號。泰特斯和努斯很認真的揮舞他們的 mandaus，利用砍下的樹苗和一塊大篷布，為大家搭建了舒適的臨時住所。晚餐簡單吃了一些麵條和米飯後，由沙迪替我翻譯，我開始漸進和緩的提出疑問。

「我看得懂溪流和山脈的形狀，」泰特斯解釋道「如果迷失方向，我會爬到最高點，找到我認得的溪流或頂峰；如果位置還是不夠高，無法看清我需要的辨識點，那我就繼續往上爬；假如還是不夠高，那我會爬到樹頂，然後在心理估算從這棵樹到各個點的距離。山脊、山峰和河川，就是我會利用的工具。」

我們吃著自己的食物，我在冷卻的沸水中放了幾片消毒錠。天黑了，我享受的欣賞眼前的兩隻螢火蟲沿著營地下方的小溪流飛舞。泰特斯接著說了六個字，強調他在叢林中確定方向的整個思路：

「愈平坦，愈棘手。」

接下來幾天，我不停思考那句話的重要性，漸漸才明白泰特斯所指的「平坦」是什麼意思。我們身處

在多山的國家，所走的路線多數情況會穿越陡峭的山脊。有時泰特斯會告訴我們，接下來幾小時將經過平

地，我和沙迪通常都很欣然接受這樣的消息，因為我們酸痛的肌肉很樂於接受任何地形的變化。

但是泰特斯如此宣告後，所走地形其實一點也不平——英國人應會稱之為非常多丘陵。我現在確信

泰特斯所指的平坦，意思是不會有非常明顯的山脊和溪谷。他所謂的平坦，並不是梯度平緩的平地；而是

稍微比較開闊，不再受制於陡峭溪谷的地形。陸地的特徵變了，泰特斯發現這樣的情況下比較難確定方

向，因為較無法從遠處就清楚看到溪流及其支流，且陸地也比較不受制於它們。

要說溪流的走向、特質和水流方向，對達雅人及地點、旅程和確定方向的概念非常重要，一點也不誇

張。東、南、西、北這些字眼對我交談過的任一位達雅人而言，都沒有太大意義。他們根本不曾使用過指

南針，遑論 GPS。但他們還是可以非常直覺的找到方向。我請泰特斯指出目的地 Long Layu 的方向（我

會先自行測試）超過二十次，他幾乎每次都贏我，且每次都只差不到十度，通常幾乎跟我用地圖和指南針

所估算的結果一樣準確。不管在山頂上或山谷底，不論面臨什麼樣的天氣，即使能見度只有幾公尺（我們

經常處於這樣的狀態，拜雨林本身所賜），他都能找到方向。

他能如此準確的定位，靠的是兩件事。首先，他熟悉這片土地的地形：如果他到了一無所悉的地方，

他的方法就行不通。最簡單的說法就是，假設你知道有條河從甲地流向乙地，而你從甲地出發，沿著河流

走，終將到達乙地（只要你沿著河流往對的方向前進！）第二，他的技能中，有許多技術高超的部份，是

一直知道自己與自然界地標之間的關係，如河川、山脊和山峰。這不像表面看起來如此簡單，他一定得從

小開始磨練，才能擁有這項技能。

我請泰特斯用樹枝在地上畫出我們的所在位置，他畫了三條河，Mangau、Berau 和 Bauhau，然後在

它們之間畫了一座山脊，並用星號標示出我們的位置和目的地。當時我絕對相信，泰特斯的腦中一定有一

幅非常棒的地形圖。

要了解泰特斯及其次的努斯在雨林中如何保持方位的關鍵，是我不曾想過的一種方式：就在他們的語言之中。泰特斯或努斯都是穿越灌木叢最專業的好手。有時當泰特斯墊後，努斯每小時至少走錯好幾次。我曾猜想，這些指令主要可能是「右邊」和「左邊」，但我錯了。我在筆記本上按照發音寫下這些字，然後在下一次休息時，請沙迪幫我翻譯，得知結果後我嚇了一跳。雖然泰特斯有時會用「左邊」或「右邊」這些字，但只有特殊情況才用。他最常使用的詞是「上坡」、「下坡」、「上游」和「下游」。當時我便更明白，西方嚮導和達雅人看到同一條路線時，確定方向的方法有多大差異。

幾天後，發生一件趣事，證實了我的想法。我們在河邊紮營，而我找不到打火機。泰特斯從遠方看到，告訴沙迪打火機在哪裡。

沙迪為我翻譯：「在地上，飯盒的上游。」

我不認為西方人曾用這種方式看待營地中打火機的位置：相對於十公尺外溪流流向的方位。我頓時豁然開朗，就像昆士蘭極北處（Far North Queensland）的辜古依密舍人（Guugu Yimithirr）會用基本方位描述所有方向——例如，即使是屋內的東西，也會說成位在他們的北邊或西邊，而不說前後左右——達雅人也一直都很知道自己周遭的水流方向。即便是好幾小時前看到的河，他們仍能用來表示相對位置。

現在，如果有人想幫忙做山中雨林探險的準備，我會如此建議：組隊前往多小山的國家，來趟單日健行，輪流從隊伍尾端帶路，但只能使用上坡、下坡、上游和下游這幾個詞來表示方向。你將會以不同的方式判讀腳下的土地。即使你不打算進行任何叢林健行，仍值得花一兩個小時的時間試試看，將會明顯增強你對這片土地的了解與認知。

早上我被樹林裡玩耍的黑鳥葉猴（black leaf monkeys）吵醒。空氣變悶，伴著蜜蜂的嗡鳴。昨夜我把沾了血和汗的衣服用樹枝掛在營火上烤，現在得收拾這些乾衣服。早上爬完第一段陡坡後，肌肉裡昨夜殘留的酸痛全被抖了出來。我花了幾天時間才注意到，每天早上和下午剛啟程時，地形都很險峻。這很合

284

理；我們必須停下來吃午餐，然後在河邊紮營，所以總得想辦法離開那些溪谷。我很快就學會吃完早餐和午餐時要多喝一點水。河川決定了我們前進和休息的節奏。

有一次，大家在山頂上的沙丘休息時，泰特斯提到他們不會用星星指引方向，但滿天星斗是天氣乾燥的預兆。他說他完全不靠動物確定方向，但鳥類的各種雜音都有不同的意義：有的鳴叫代表鳥找到食物、有的代表爭吵，還有些鳴叫會讓泰特斯知道，附近有鹿。泰特斯發現，最後這一點引起我的興趣，接著說道，從松鼠的叫聲也可以聽出附近有鹿。我問他，這些叫聲也能用來推測附近有人嗎？他回答，鳥、松鼠、長臂猿和黑鳥葉猴都會在有人靠近時，發出特定的叫聲。

我們穿過一處鹽泉源頭，泰特斯指著蜜蜂給我看，還有猴子破壞該區域的方式。我們在這裡稍作休息，身旁充斥著蜜蜂的嗡鳴，接著我看到地上有一大片巨大的紅螞蟻正在移動，其他人似乎不擔心，但我站了起來，緊張地四處張望。我大口喝著帶氯氣的水，泰特斯和努斯喝他們的糖水。在肌肉變僵硬之前，我決定好好探查這個地方，但在路上見到一隻豪豬飛奔經過眼前時，我整個人嚇傻了。

我不停掙扎想要平衡身體避免滑倒，結果跌了個跤，身上沾滿泥土，不過跌到地上也讓我發現眼前代表變化的徵兆。大部分雨林的深色有機土通常很滑，但我聽說如果照度變高，通常是雨林稍微變稀疏的第一個跡象，而雨林會變稀疏，通常是土壤較乾、較多沙所致。這些比較乾的土壤地力比較好，我在出發前從沒想過照度、泥土顏色，和我不受控制從斜坡快速下滑到佈滿石頭深谷之可能性的緊密關係。

第二晚，泰特斯組裝了一支非常基本的單管獵槍。泰特斯和努斯都曾用吹箭打獵，努斯曾用吹箭成功獵到小鳥，我問他們獵槍或吹箭哪個好用，他們對彼此做了個表情，看看沙迪，再看看我。他們的表情就像有人問你，你比較喜歡用手洗箭還是用洗碗機洗碗時會有的反應。

泰特斯從背包裡拿出一個小塑膠袋，裡面裝了大約十枚獵槍子彈。我搞不清楚他在做什麼。他從袋子裡拿出二枚子彈，扔到手上，然後把一枚子彈放回去；接著他又把子彈拿出來。沙迪和我看著他的頭燈閃爍，像是風中的一把火，消失在森林裡。半小時

枚子彈，起身走入漆黑的雨林。

後，遠方樹林裡發出一聲模糊的爆裂聲，再過二十分鐘，泰特斯渡過淺溪回來，肩上扛著一隻相當大的山羌。我才明白，泰特斯剛才在煩惱什麼：他該帶一枚子彈還是兩枚子彈去打獵。學會如何用吹箭打獵之後，我才知道，用獵槍打獵可能需要開第二槍才能成功獵殺的概念，對達雅人來說一定太浪費了。

泰特斯把那隻肥美的山羌掛在火堆上，取出牠的內臟，努斯肩上背著沉沉的袋子笑嘻嘻走回來。我發現袋子會動，消失在上游。泰特斯把一些不能吃的部位丟到河裡，努斯把青蛙的頭往石頭上敲。那些青蛙堅決抵抗不肯死去，因此他決定換個方法：又一隻肥美的青蛙，在河邊把青蛙的頭往石頭上敲。青蛙終於死了。

隔天早上的早餐，便是一盤山羌的內臟。我馬上就吃出腎臟的味道、口感和氣味，但對於不認得的部位我完全不敢多問。為了要有體力，我別無選擇，只能全部吃光，而知道的愈少也許比較好。達雅人的思維總是務實又實際。在西方，我們可能不會在早上六點吃動物的內臟，但對達雅人來說，內臟最先腐敗，所以要先吃。

泰特斯一看到青蛙，完全不需交談，就開始用營地四周的樹枝，做出尖銳的烤肉串。青蛙放到火堆上烤時，身體抽動，滋滋作響，又再度恢復生氣。

青蛙和山羌肉已在火堆上烤了一整夜，現在掛在泰特斯和努斯背包後面，又臭又黑。短短兩小時，他們就收集了足以讓我們溫飽三天的食物。

當天第一次休息時，泰特斯詳細說明了他對河川的理解。他用類似許多導航員都知道的「扶手」方式，描述他的技巧。如果你知道有個地理特徵直直通往你的目的地，那只要沿著它走，就不太會出錯。接著，他解釋了如何辨別不同的河川。

他用樹枝在土裡畫了兩個形狀，一個是拉長的寬 U 形，另一個是比較窄又比較小的 V 形。泰特斯說，無論是從大河或小河的斜坡往下走，都能知道地形以及梯度，而一旦他知道大概的規模，就能回想這是哪一條河或溪，也就能知道自己位在何處。這聽起來很簡單，但實際看到時會非常讚嘆，因為所

286

有的斜坡，每天也許多達二十個，對我來說看起來都一樣。我發現，這是當地人確定方向絕技的其中一個特點：發現差異的能力，而沒有經驗的人只看得到同質性。牛津街和攝政街（Regent Street）在狂熱的購物者眼中差異很大，但對達雅人而言可能都一樣。

雨林從來都不會變得單調——裡面會發生的狀況太多了。雨林可能耗盡你的精力、讓你感到困惑又畏懼，但事件層出不窮，絕對不可能感到無聊。步行的第五天，我們已建立一致的節奏。帳棚搭了又撤，我們不停的走，不停流汗，不停穿脫靴子、帽子、背包和水蛭。但是在固定的節奏中，往往摻雜了一些驚喜。努斯落後在隊伍後方，這很正常，但泰特斯反覆發出像動物的叫聲，卻沒聽到他的回應時，泰特斯立刻丟下背包，我和沙迪也是。十分鐘後，泰特斯的呼喊終於得到類似的驚叫回應。過了一下子，努斯出現了，手上抱著一隻大猴子。這隻猴子有雙明亮的大眼，讓我以為她還活著，直到努斯鬆開手，我看見那隻猴子的身子軟了下來。一開始我很擔心努斯決定要殺了那隻猴子——像這樣多肉的動物肯定是他們傳統獵捕的獵物——但他轉過她的頭，有兩個傷口讓泰特斯和努斯認定，她可能喪命於一場搏鬥。

努斯把她翻過來，開始觸摸她的乳頭，他問我想不想吃她。我看著她失去生命但瞪大的雙眼，感受到我們有多少相同的基因，搖搖頭，努力擠出一絲微笑，謝謝努斯的提議。努斯的手指開始撫摸她的肚子，接著又捏了她腫脹的乳頭。

「她懷孕了，」沙迪翻譯道。

努斯把手指用力刺入猴子的腹部。我感到有點作嘔，別過頭去。幾秒後當我回過身來，努斯已經拉出他的 ilang，兩支短刀中較小的那支，在猴子腹部劃了一道長長的切口。他又快又專業地將之開膛剖肚。努斯指著她腫脹的乳頭，解釋說她一定餵過母乳。意思是不遠的地方有個孤兒，隻身在這樹林裡，如果牠有從母親所遭受的攻擊中倖存的話。

那隻猴子的內臟就平攤在地上，放在她還溫熱的屍體旁，努斯用刀切開她的胃袋，一沱鮮綠色的東西

流了出來，這堆未完全消化的綠色物體飄出刺鼻的臭味，沙迪和我忍不住往後退，但努斯卻靠得更近，並用他的手指狂躁地篩濾這些綠色物體。

「他在找石頭，胃裡面的 buntat。很多動物的內臟有石頭，他們認為，這些石頭會帶來好運，擁有這些石頭的人可以獲得力量。」

我們繼續走了幾個小時，但只要我站在努斯的下風處，仍能聞到他手指上殘留的味道。

泰特斯用 ubut 的葉子做成隔熱手套，從火堆上取下煮好的飯。當其他人快樂地享用午餐焦黑的山羌肋排和青蛙腿時，我忙著拔出手上像薊的尖刺。這些尖刺牢牢地刺在我手上，但我眼前和手邊一直有蒼蠅飛來飛去，眼睛無法對焦，看不太清楚。最後只好放棄，相信我的身體可以有更好的方式，排出這些煩人的尖刺。我坐著不動時，蒼蠅一直在身旁飛舞，實在太擾人了，所以我用蕨葉做了個蒼蠅拍，在火堆旁走來走去，搜索周圍的線索。

「火堆的煙從北吹向南，不尋常。」

我在筆記本上草草寫下這段文字。風向改變通常預示著天氣即將出現變化，但誠實的說，我沒有聯想到這會帶來什麼天氣變化，或什麼大的轉變。

森林裡突然下起大雨，重擊我們頭上的樹冠。在雨林中，只要開始下大雨，所有行動就都會延誤。樹冠可以承受雨水的重量約一至二分鐘，但很快的重力會勝出，雨絲和雨滴便紛紛穿葉落下。接著森林亮了起來，泥土變得比較淡，也比較多沙。前方出現一個出口，河川在那裡轉了彎，加入原本的河道，在岸邊有三隻水鹿正在吃草。我們躡手躡腳往前走，在牠們聽到我們並逃跑之前，小心翼翼的前進到距離大鹿不到五十公尺處。我們把背包放在附近，在河邊的沙岸休息。

我心想，為什麼我們可以成功的靠這群鹿這麼近。我們的動作並沒有特別輕，事實上，剛才大家正不

泰特斯指著水鹿在地上留下的足跡。接著森林亮了起來，泥土變得比較淡，也比較多沙。前方出現一個出口，河川在那裡轉了彎，加入原本的河道，在岸邊有三隻水鹿正在吃草。我們躡手躡腳往前走，在牠們聽到我們並逃跑之前，小心翼翼的前進到距離大鹿不到五十公尺處。我們把背包放在附近，在河邊的沙岸休息。

我心想，為什麼我們可以成功的靠這群鹿這麼近。我們的動作並沒有特別輕，事實上，剛才大家正不

288

停邁步向前，而非在追捕或追蹤獵物，在我們發現這群鹿之前，一定早已發出很大的聲響。接著我想起午餐時的火堆，豁然開朗。原因很明顯，但接著又想，汗水和用盡全力的雨林探險背後，還隱藏了多少最明顯的原因。

風是從北方吹來；我們一路走來直到目前為止，還不曾遇到從北方吹來的風。這是我們第一次直接迎風前進，因此，動物不太可能會聞到我們的氣味。泰特斯證實了，這就是我們可以如此靠近這群鹿的原因，並補充說明，「水鹿和山羌聞得到我們的氣味，但鼠鹿無法。」他繼續解釋風向，因此在獵捕水鹿或山羌時，從哪個方向靠近很重要，但如果是要抓鼠鹿則不用理會。

我們又沿著河川走了一個小時，然後努斯在前方停下腳步並咧嘴大笑，揮舞著他的mandau，砍向一棵從周圍樹林中脫穎而出的樹。樹枝上掛著像蜜瓜一樣大的黃色球體，其中一顆掉了下來，插到樹幹的樹上，有點碎開了。他們熟練的剖開這個瓜，我嚐到又酸又甜的味道。吃起來完全不是瓜類，但非常像葡萄柚。這水果實在太好吃了，我問沙迪，為什麼走到現在才見到這種水果，還有這水果普不普遍。

「不，這不是野生的水果。」我回答。

「但……」我說，指著樹林表示，沙迪回答。

走了一整天，「但這裡是野外吧？」

「這裡過去一定是個村莊，」沙迪補充說道，並問泰特斯，泰特斯證實了他的推測。過去一定曾經佇立此處的村落，現在只留下這棵果樹，其他地方早已被森林收回。想到這些樹木逐漸蔓延整個村莊，但又仁慈地留下跟他們同類的果樹，我就很開心。

河川變寬的地方正好也打開了天際，我們一直被樹冠擋住，已經好久沒有看到天空，可以在這些地方看到天空讓我感到暢快。大家紮了個營，稍早下的那場大雨為我們洗淨南方的雲，當晚得到一片清澈的夜空，也是這趟健行第一次看到滿天星斗。吃完最後一隻鹿之後，我請沙迪問泰特斯和努斯，想不想知道我怎麼利用星星找到Long Layu。泰特斯聽了顯得特別感興趣。我想我得小心解說，要是把星星或星座的識

別說得太複雜，就不太能透過翻譯傳達正確的意思。

基本上，我只需要向他們示範怎麼找到北方即可，因為 Long Layu 就位在我們的正北邊。有件事對我有利，我們實際上位在赤道，意思是北極星會落在地平線上，這樣一來會看不清楚，聽起來好像不太理想，但事實上卻可以讓事情簡化，因為我能直接用村落的位置來替代北極星。

我看著北方天空，兩側河岸樹冠之間可見的星星。有個很突出的適合人選：五車二大三角（Capella triangle）。我向他們示範，這個細長的三角形如何指向地面，並解釋這個三角形就會指向 Long Layu 的方向。泰特斯點點頭——以他對地形的認知，早已知道 Long Layu 在哪邊。

我繼續解釋，這個大三角會在夜空中移動，並非每次都看得見，但如果能找到這個三角形，那它永遠都是從 Apau Ping 指向 Long Layu 的可靠指引。泰特斯聽了露齒而笑，努斯就沒這麼入迷，我猜他心中的獵人靈魂一定在想，「這到底對我屠殺白牛有什麼幫助？」

隔天一早，我到河裡泡了個澡，我們再度啟程。渡過第一條溪時，水面上漂著一隻死蛇，泰特斯指著 tamban lung 樹給我看。他用他的 mandau 切下一大塊，告訴我用水煮沸之後，可以做成一種藥，用來解蛇毒。

泰特斯和努斯繼續在樹林裡劈砍樹木，這麼做是為了開路，但也是為了自己日後可以有條路走。只要我們停下來超過1分鐘，他們就會開始在樹皮上做記號。沙迪前一晚在河裡丟了一隻襪子，所以現在正用一雙暴露的粉紅色男式內褲包住他的腳，努斯在我們等待沙迪的時候削下樹皮。這一刻，像夢境一般，我的知覺感受有點超出負荷。地上到處都爬滿了昆蟲，昆蟲學家看了大概會覺得自己正在幻遊。一群群小黑蚊和一大隊褐色水蛭，在兩片樹葉間交織成拱型，就像玩具彈簧圈一樣。

我們再度啟程，過河時我在一根木頭上滑了一跤，但及時重新找回平衡感。忽然有棵大樹倒地，聲音響徹整片森林，那是我聽過最可怕的聲音之一。過了半小時，又發生了一次；我疲憊的心開始害怕整片雨

林將崩壞並坍塌壓在我們身上。

然後我們就迷路了。

超前我們很多的努斯發現自己迷路了，而泰特斯也不見蹤影，未留下隻字片語就消失在森林裡。接著，沙迪自己動身進入森林，想找到他們其中一人，留我一個人在原地。但我想到，他們把所有的工具都留在我身邊就安心許多。整件事感覺很好笑卻又有點嚇人。有時我會聽到泰特斯和努斯的呼喚在森林裡飄蕩；他們花了一個小時才找到彼此，並走回原先的地方。我們又花了一小時才折回兩個溪谷的頂端，先前就是在這裡走錯路的。

「Long Layu tidak ada.」我對沙迪說，我們兩個有點不安的笑了出來。

當天稍晚，泰特斯警告我們，頭上的樹叢裡有蜂窩。我又再次對他能記得景色的細節感到震驚。我覺得看起來不過就是另一片茂密的雨林罷了；但沙迪被蜜蜂包圍，臉上還被叮了一下，證實泰特斯的說法是正確的。我問泰特斯，他上次經過這裡是什麼時候，他說二〇一一年十二月，已經是一年多前的事了。他說他這輩子只來過四次，每次都會挑一條稍微有點不同的路線穿越雨林。

長途步行在世界各地都有個相同特色，就是無知的人會一直問知道路的人：「我們快到了嗎？」每天漫長跋涉到了尾聲時，我都覺得背包愈來愈重，雙腿痛得想休息。大部分時候，我們是從早上八點一直走到傍晚約六點或更晚，不管當天走了多久，不管路途多昏暗，泰特斯都能精準估算出，抵達下一個適合紮營地點的時間。前五天他都能精準到分鐘的程度，他能持續有這樣的表現實在了不起。但令人擔心的是，接下來幾天，他的這項技能好像完全消失了。

最後一天，我們走到半路時，泰特斯失去他對距離的把握，告訴我們可以在五點時紮營，但我們一直到七點都還在走。泰特斯的沉默讓人不安，周圍愈來愈暗，我們把頭燈打開，繼續穿過險惡的地形。

最後，我們放棄到河邊紮營的希望。沙迪在生泰特斯的氣，我可能也是，不過我在路邊發現了一個線

索。有個不尋常的物體，反射了我頭燈的燈光。我跨出小路，發現一些餅乾的包裝：我們離文明世界愈來愈近了。泰特斯和努斯證實了我的看法，他們指著一些樹上的刻痕，表示那不是他們留下的。

隔天早上，大家清晨六點半就啓程，盡可能加快腳步，但仍來不及趕上原本約好，要帶我們渡過最後幾哩路進入村落的船夫。手機在這裡收不到訊號，所以當然沒辦法重新安排接送。我們得改用克難的方式挺進。

「我們在路上還要打獵呢，所以不清楚。」

我注意到土裡出現細細的橘色管子，表示應該不遠了。過了三小時，河川出現在眼前，又走了二小時，我們終於走到山頭上，抵達 Long Layu。這個村落確實存在啊！真是謝天謝地。我們向泰特斯和努斯道別，他們還得走同一條路徒步折返他們的村莊。我問他們，現在回去大概要花多少時間。

離開婆羅洲之心不比進來還來還容易。連續吃了三天豪豬肉和鼬鼠肉後，我迫切想離開 Long Layu。接待我們的主人實在太大方，而我的味覺已疲於應付了。我破爛又沾血的衣服已經失去吸引力。我想要離開，但回程的旅途並非毫無風險。

接下來幾天，我見識到世界上最糟的路況，我想，就算開荒原路華（Land Rover）也無法通過。我被甩出摩托車三次，後來，摩托車終於完全解體。最後的路程，沙迪和我是在晚上，靠著星星的指引，徒步走完的。第四天，我滿懷信心的走上飛機跑道，朝著印尼軍機走去，那台飛機的引擎還在運轉。飛行員滑開他的窗戶，看著我搖搖頭。警察護送我回跑道上。

「不載外國人，」沙迪翻譯給我聽。那名飛行員似乎不太喜歡我的長相——即使我試著拍掉衣服和身上的泥土與血漬。

二天後，我終於坐在一台傳教小飛機的駕駛艙裡。基督教傳教班機常是婆羅洲內陸與海岸小城之間最後的連結，當我看到塞斯納（Cessna）飛機上熟悉的轉盤和螢幕時，不曾如此感謝上天。

我不停向沙迪道謝，揮手跟他說再見；這一路如果沒有他，所有事情都不可能成功。

接著我又搭了一趟船和一趟飛機，終於回到峇里巴板，也是三個禮拜以來第一次躺到床。全身都好疲憊，身上有些擦傷，但很開心我找到了達雅人智慧的珍寶，那正是我這趟旅程的目的。

從這趟婆羅洲之旅之後的每一次健行，我都隨身帶著隱形、無重量的指南針，這個指南針有四個點：上坡、下坡、上游和下游。此後，我看待山脊或山谷的角度完全不同。我再也不會不注意河川的水流方向。

但有時候，我還是無法吞下路上偶遇的青蛙。

19

罕見又難得的線索

對植物的熱愛如何讓我超乎想像的更富足？

二○○九年七月，一列黑窗四輪傳動車隊，護送哥倫比亞七十三歲的「祖母綠沙皇（emerald tsar）」時，在一條崎嶇的道路上遭到突襲。迫擊砲和槍戰交擊中，他失去了兩名保鏢，另外有兩名保鏢受傷。維克托·卡蘭薩（Victor Carranza）躲進水溝裡又回到槍戰中，在最後一次回擊中存活下來。

維克托沒有父親，家境十分貧困，很小就開始自學祖母綠的生意。他八歲時找到的第一顆綠色小寶石，最終讓他打造出自己的祖母綠帝國。二○一三年維克托因癌症病逝時，全世界祖母綠礦業約有四分之一都受他控制。

親近的人都知道，卡蘭薩是一名冷酷的商人——十八歲時把想偷他祖母綠的人給殺了——但他們也認為他對這些石頭擁有一些吸引力。他有「天性」，且「祖母綠會在他經過時自己跳出來。」也有可能真正的祕密是維克托·卡蘭薩知道用異於常人的方式判斷地形與景色。

✳ ✳ ✳

二○○五年，我駕著一台輕航機從英國出發，經過法國、比利時、荷蘭、丹麥，最後抵達瑞典。我循

著這條路線，終於到達夠北的地方，可以在北極圈內夏至的午夜看到太陽。那是非常難得的經驗，但整段旅程還因其他原因，而令我難以忘懷。

在烏雲和漆黑森林之間，駕駛內有四個座位、單引擎的派珀輕航機（Piper），我疲憊的雙眼受奇特又黑漆嘛鳥的地形所吸引。當天飛行九小時後，只能靠腎上腺素維持我的注意力，而這些反常的山脈嚇了我一跳。我以前從來不曾在礦區附近低飛，這次偶然見到瑞典北方的礦區，激發我的好奇心。

我萌生的好奇心，引領我發現一個不可思議的事實和罕見的技能：這種花耐重金屬，探勘者利用它就知道該區域有豐富的銅礦。地質出現任何異常，都會引發當地生物產生變化，甚至珍貴的寶石和金屬也會影響植物學。利用植物找出地底下珍貴原物料之線索的技能，稱為「地植物探勘（geobotanical prospecting）」，這個名稱從羅馬時代就開始使用了。

用來探勘的植物為指標植物（indicator plants）。柔軟的燈芯草（juncus effusus），可能代表該地區潮溼，一般對健行的人非常有幫助，但又名鉛草的藍雪花（leadwort）很少見，且正如其名，表示地底下可能含鉛。山三色堇（Mountain pansy）、春米努草（spring sandwort）和庇里牛斯辣根草（Pyrenean scurvy grass），是另外三種不只可耐抑制其他植物生長的重金屬，似乎還能更蓬勃生長的植物。阿爾卑斯遏藍菜（Alpine pennycress），可以相當準確地描繪出英國的鉛礦分布圖；事實上，其對重金屬的吸收力非常好，有時候還能用來進行「植物修復（phytoremediation）」，也就是利用特定植物清除環境並予以解毒。

地衣對礦層也非常敏感。lecidea lacteal 通常是灰色，但如果長在富含銅的石頭上，會變綠色。這種地衣，最早是一八二六年出現在挪威北部某個地區，過些時候，該地區便成了銅礦區。

依近年的金屬價格走勢來看，也許不用太久，小偷就會從教堂屋頂上爬下來，開始追蹤野花和地衣的足跡。同時也要小心別讓人知道問荊（field horsetail）是黃金的指標植物，卵葉絨毛蓼（cushion

Copper Mine）是以高山野花 viscaria alpina 命名：這種花耐重金屬，探勘者利用它就知道該區域有豐富的銅礦。瑞典的維斯卡里亞銅礦（Viscaria

buckwheat）能用來找銀礦，而出現 vallozia candida 代表有鑽石。

你可能已經發現，我會在本章分享一些比較冷僻的線索。其實也不用假裝本段的這些線索，對你日後大部分的健行有多大幫助，但我希望，能在你健行途中感到心煩意亂時，為旅程增添一些色彩。

一直以來，我深受大自然對時間流逝的反應、測量和顯示方式吸引。我最喜歡的一個自然觀念是「花鐘」，這個觀念由林奈（Linnaeus）於一七五一年時首次提出，他指出，從每天一連串花開花謝之中，能看出時間的變化。但外面的世界還有好多多奇妙的線索，就在我們腳下，在繁星點點的夜空中。英仙座裡的英仙座 β 星（Algol），每二天半，會有整整四個半小時亮度變得相當黯淡。我遇過最奇特的自然時鐘應該是在水面下，但從水面上也能看到。

百慕達火刺蟲（Aquatic Bermudan fireworms）在夏天時，每個月都會從臨海充滿泥土的洞穴爬出來，上演一場燈光秀。更精確的說，是在滿月過後第三天傍晚，日落後五十七分鐘，發出生物螢光。這種行為的一致性無疑讓科學家認定他們與太陽、月亮有絕佳的協調性，因此也與潮汐同步，但確切原因卻無從得知。

比起百慕達火刺蟲，人們更容易偶然遇見帽貝（Limpets）；大部分在海灘散步即可見到。但需要花許多時間，才會偶然發現牠們與時間、潮汐和光線的奇特關係。研究已顯示，帽貝在漲潮時的白天很活躍，但退潮時則是到晚上才活躍。

世界上最深奧的曆法，非麋鹿眼睛的顏色莫屬。麋鹿的眼睛在不同季節，會從金色變成藍色。一般認為，這有助於牠們更有效率地從長晝調適成長夜。

想到帽貝的睡眠週期、人們出海的時間、麋鹿眼睛的顏色以及火刺蟲在加勒比海開始發光的確切時刻，全都交落在多塞特（Dorset）海灘的時間、人們吃復活節彩蛋的日子、穆斯林選擇的禱告方位、蠣鷸降織在一起，真是非常有趣。我們都屬於一個大時鐘，只要仔細尋找，就能在生活周遭發現時間的蹤跡。

水中的奇特感受
(*Strange Sensations in the Water*)

我在上一段有提到水中的生物螢光。

如果你有幸能在熱帶海域中游泳，你可能已經注意到，有時候在水裡會感到奇怪的刺痛感，就像許多極微小的叮咬，但身體外表看起來毫無痕跡。而如果到了晚上，你再去游泳或划船，將會看到罪魁禍首在水中發光。擾動的熱帶海域中，生物螢光愈多，愈有可能在游泳時感到刺痛。

旅人蕉 (*The Traveller's Palm*)

算我運氣好，曾在幾個地方見過旅人蕉（學名：ravenala madagascariensis），包括康沃爾的伊甸園計畫（Eden Project in Cornwall），我還曾在新加坡靠它作爲指引找到方向。這種植物亦稱爲「旅人的棕櫚（traveller's palm）」，它的大葉片對著東西向。而它的形狀是另一個有趣的地方：葉片底部形似杯子，會收集雨水，可供口渴的旅人飲用。

旅人蕉

東

西

🌿 金色針葉林 (Golden Conifers)

有很多常綠針葉樹，只是爲了園藝造景而進行的商業化。這些針葉樹中，你可能會偶然見到的樹種爲「金色針葉林」的亞種。這類針葉樹葉呈淡黃色或稻金色。

有趣地是，這些樹中有許多都顯色不對稱，日曬較多的那一側，樹葉較金黃，如果在北半球則是南側的葉子比較金黃。還有一種品種的美西側柏（Western red cedar）樹種──thuja plicata zebrina 也會這樣。樹南側的所有葉子都是顏色比較鮮豔的斑葉，但北側的葉子則一樣是純綠色。

我還注意到一些斑葉植物，也有類似傾向，我家附近就有一棵，斑葉楓樹。

🌿 金琥 (Barrel Cacti)

金琥（barrel cacti）可提供兩種方向線索；其頂端的頂點會朝向赤道，另外它們也跟其他植物一樣，見於其生長範圍內北界的南向坡上。

🌿 波浪林 (Wave Forests)

如果你走在高海拔地區的山中，有時可能會見到稱爲「波浪林（wave forests）」的有趣景象。當風吹上山坡又吹下山谷，有時會形成波浪，一下子往下，接著又往上衝。有趣的是，這樣的波浪往往很規律，因此你會發現，有的地方在地面可聽得見風規律的呼嘯，但往高處爬一點又非常平靜，有時候並無明顯的原因。有的地方長得出樹（通常是雲杉和冷杉），但到了不遠處，樹卻完全無法存活。波浪林便是這些起伏的風所造成，就像木造島，而雖然並不非常常見，但相同的原則，也適用於樹木生長線附近的樹木們。只要有樹生長的地方，風力就不太可能比沒有樹的地方還強。

但是這些林地島（woodland island）不會保持不動；他們會非常緩慢地往下風處移動，因爲上風緣太難生存，而下風緣的環境好一點；它們每年平均約往下風處移動四公分。

🌲 椰子樹 (*Coconut Palms*)

大部分的樹都會彎向風向對側，且依可預測的方式塑型（見樹那一章）。但椰子樹卻不一樣，其演化出相反的對策。如果你正沿著佈滿椰子樹的海岸散步，注意看這些樹是怎麼彎向大海。原因可能是海邊的土質較差，或因為大部分海灘時常受海風吹拂。無論是哪個原因，都讓椰子樹擁有一項優勢，這些種子如果落在比較靠近海的地方，就比較有機會漂到新的陸地上。

🌲 樹林裡的石頭和彎樹 (*Stones and Bends in Trees*)

世界上有些地方，像美國，因為積雪而難以依照過去作法標示路標。經常性地深厚積雪，使得大部分標路標的傳統作法過時——在深達一公尺的雪中尋找堆石根本沒意義。美國原住民部落學會在樹枝叉中堆放石頭，顯示路線，如此一來即使是氣候最惡劣的冬天也不怕。

同樣在這些部落中，許多也會彎折樹苗，他們知道樹上這些異常的彎折，在樹長大後會形成一種標誌。現在美國仍可看到這些奇形怪狀的樹。

🌲 蜜環菌 (*Honey Fungus*)

假如你在夜遊時，發現樹上有黯淡的亮光，可能代表這些樹的處境危險。蜜環菌（honey fungus）會在樹皮下留下長長的黑線，因此亦稱為鞋帶真菌，這些黑線會在黑夜中發光。美國奧勒岡有個例子，就擴散超過八百公頃（二千英畝），被認為是地球上最大的單細胞生物。

🌲 沙子的味道 (*The Taste of Sand*)

我的人類學家好友，安・貝斯特（Anne Best）博士，最近和我分享了她在馬里（Mali）廷巴克圖（Timbuktu）北方圖阿雷格（Tuareg）的時光。當她詢問圖阿雷格人，他們怎麼找路的，他們說有個方法

是嚐沙子的味道。他們生活在一個到處都是鹽的世界，直到今日他們都還用鹽交換黃金。沙子裡的鹽和鐵質含量，讓圖阿雷格人可以透過沙子的味道，知道自己身在何處。

入海口的海草（*Estuary Seaweed*）

如果你沿著入海口從海邊往內陸走，將能看得出淡水與海水交會的時刻。Fucus ceranoides 是一種褐色的海草，生長在入海口，但它只有受到淡水的沖刷才會生長。

清腸亞麻（*Purging flax*）

如前所述，許多植物性喜陽光直射，因此有助於指向南方。但也有不少植物可以耐陰，且比較喜歡北方的斜坡。清腸亞麻（linum cartharticum）與眾不同，因為它雖然性喜向南，卻大量生長在稍微向西的斜坡上，原因是其較喜歡晚陽。

寶光（*The Heiligenschein*）

「heiligenschein」這個字的意思是「光環」，指的是某種有趣的光學現象。

下次當你在陽光普照的早晨甦醒時，可以找一下佈滿露珠的割草機，看向自己長長的影子。比較頭的影子周圍的草地亮度和遠方草地的亮度。現在左右晃動你的頭，或試著往側邊走幾步再回來。注意你頭部影子周圍像光環一樣的亮部，是如何跟著你移動。

這個現象，是你看過去的草躲在自己影子下所造成，因此那一塊區塊看起來比較亮。露水會強化陽光的反射效果（有時乾的割草機上也會有相同現象，但比較沒這麼明顯）。這不算是個線索，但我一樣在這裡提出一併討論，是因為此現象可以提醒我們，要不停留意太陽的方向，以及反方向的反日點（antisolar point）。

🌿 終磧（Terminal Moraines）

冰川通常會把大量物質從一處推往另一處。冰川到達最遠點時，會留下一堆這樣的石頭，這種石堆稱為「終磧（terminal moraine）」。

只要你持續鎖定所在山谷的形狀以及腳下的石頭，要預測環境的變化其實相當容易。假如你爬上這座小山，可以肯定路上的樹、野花、動物，和腳下的土地，都有可能改變。隨著你爬上這只要你持續鎖定所在山谷的形狀以及腳下的石頭，前方隆起的地面是由不同的石頭組成，其周圍的土壤成分也很多樣。假如你認出終磧，便可肯定地預測，前方隆起的地面是由不同的石頭組成，其周圍的土壤成分也很多樣。

諾福克（Norfolk）並不以高地聞名，但少數幾個地區中，確實有一處冰磧，克羅默山脊（Cromer Ridge）。往上走向山脊，就能看出林地與附近鄉村的明顯不同。

🌿 用動物看緯度（Latitude by Animals）

往高處爬時，眼前所見的景色會隨著緯度逐漸改變，我們遇到的物種也會跟著改變。這大家都明白，但鮮為人知的是，同一種生物，也會因緯度而有不同的變化。同樣是斑點木蝶（Speckled Wood butterfly），北方的蝶為深褐色底混有白色斑點，但南方的則是深褐色底混著橘色斑點。

二〇一二年夏天，從蘇格蘭往北航向北極時，我密切留意我們看到的海鷗有沒有任何改變。這些鳥在牠們活動範圍的最南端是褐色，但往北移動時，會發現牠們的顏色逐漸變深。老實說，我覺得很難區分差異，但密切留意仍然很有趣。

以德國的生物學家命名的勃格曼定律（Bergmann's rule），描述了動物體型與氣候之間的有趣關係。環境的氣溫愈低，保留體熱就愈重要。比較矮壯的生物，在寒冷環境中流失的體熱，比瘦到皮包骨的生物還要少，因為牠們的表面積——體積比比較小，因此往往較能應付比較寒冷的氣候和較高的緯度。

隨著經證實緯度對許多鳥類和哺乳動物確實有影響（包括人類），這項動物定律的應用範圍也變得更龐大。非洲有不少高瘦的人，但高瘦的愛斯基摩人卻很少見。

冰林與粉紅雪（Neives Penitentes and Pink Snow）

有一種很奇特的雪叫冰林（nieves penitentes），形成於空氣乾燥、高海拔和有陽光照射的向南坡。在這些情況下，積雪會形成高而尖的硬雪，並指向太陽。它們的高度可能只有幾公分，也可能高達幾公尺。

「粉紅雪」或「西瓜雪」是一種雪的暱稱，這種雪中有稱為極地雪藻（chlamydomonas nivalis）的堅韌水藻。水藻吸收一氧化碳後，會從綠色轉為紅色，因此雪看起來會是粉紅色。一般認為這有助於讓水藻不受強烈的太陽輻射，因此看到這種現象，代表正位在北半球的南向坡上。

暴風雨與地震（Storms and Earthquakes）

小時候，每年夏天，媽媽都會帶著我和姊姊到懷特島（Isle of Wight）渡假。有一年，一場暴風雨橫掃這座小島，入夜後風雨持續增強。我清楚記得我躺在下舖床上，看著後門結霜的草地，被閃電打亮時如坐針氈的感覺。

接著我只知道自己突然彈起身，發現自己正與像狼的動物拼搏，我和牠扭打在一起，不停尖叫和拳打腳踢，然後那動物的態度軟化，慢慢離開，消失在眼前。我全身發抖，掙扎地爬去開燈。睡在上舖的姊姊看到我凌亂又染血的床鋪之後尖叫出聲。血噴的到處，我全身上下和牆上都是。我感到頭暈又想吐。後門被風吹得大開，而暴風雨仍未停歇。一切就像一場恐怖電影。幾秒鐘後，媽媽從另一間臥室趕來，我們一起試著釐清到底發生什麼事。答案就在浴室裡。

我們發現有隻全身濕透的大黑狗，躺在浴缸裡發抖。稍微平靜下來之後，我們疏理出來龍去脈，這隻可憐的狗被暴風雨嚇到慌了，不知從哪裡跑出來，逃跑時受了重傷。牠不知怎麼地，打開了我們家小屋的後門，一切就會好轉，然後就跳到我頭上。

我說這個故事，是想要說明，爲何長久以來我熱衷研究動物對重大自然現象的反應，如暴風雨。原來狗經常在暴風雨發生時逃出家門，而非有些人說的，在暴風雨發生前就離家。

依著這份好奇心，我從先前探究的動物與天氣知識，進入非常古怪的領域，改而研究動物與地震之間的關係。簡而言之，傳聞的證據顯示，動物可預測地震的發生，但卻找不出科學證據支持。乳牛是非常遲鈍的動物，牠們不只無法預測地震，就算地震發生，牠們都已經從山上摔下來或滾下來，也沒什麼反應。

比較有希望的例子是，一九七五年，中國北方發生大規模海城（Haicheng）地震前一個月，蛇和青蛙從冬眠甦醒過來。這類現象讓科學家好奇。約有一百件目擊到這些蛇類異常活動（牠們在冬天時應冬眠，但出於某些原因卻沒有冬眠）的事件登記在案。不過科學家發現，他們無法反駁，但也無法解釋動物這些行為與隨後發生的地震有何關聯。一名化學教授，海默特·崔伯詩（Helmut Tributsch），甚至為此出了一本書，《當蛇甦醒（When Snakes Awake）》；他在書中努力想找出兩者之間的電磁解釋。還有另一個說法，認為蛇對前震（在較大的地震之前發生的較輕微擾動）極為敏感，但直到今天都沒有人能證實。

同樣有趣的是，至少從西元前四世紀開始，就一直有人在說，大地震前看到天空中出現奇異的光。一九六六年甚至有人拍下這些光線，YouTube上也開始出現一些影片。也有一些理論，試著說明這種奇怪的光為何會出現，但都算不上是條理分明的科學解釋。

然而，你可能還是感到半信半疑，不過假如在詭異的冬日彩虹下，看到有蛇出沒，最好還是先做些準備。

月影和失眠的夜晚（Moon Shadows and Sleepless Nights）

雖然多年來科學家不斷告訴我們，月球上有山，但如果能自己推導演繹仍比較有成就感。下次看到夜空中有半明半暗（上弦月或下弦月）的月亮時，仔細研究明暗之間的那條線。沿著這條線（就是天文學家所稱的「明暗界線（terminator）」，陽光突然無法照到月球表面，所以這條線的一邊會變暗。如果月球表面非常光滑的話，那這條線就會是完美的直線，不過月球表面並不平滑。

試著回想觀賞夕陽時，太陽下山後，四周便沒有陽光，但接著你會發現，上頭的山頂仍有一些晚霞。

月球上也會發生完全一樣的狀況，只是速度慢得多。沿著明暗界線，有時能找到受黑暗包圍的小小亮點，即為前一晚的夕陽，照在月球的高山上。

我們每個人可能看到的最大月影都不同。當月球直接通過我們在地球上的位置與太陽之間時，會發生日蝕（solar eclipse）。大多時候月亮是在新月期間通過這條線附近，但不太會直接穿過。月蝕（lunar eclipse）就截然相反，且沒那麼明顯——當地球直接將自己的影子投射到月球上時，就會發生月蝕。假如你偶然獲悉日蝕或月蝕的消息，那能做個很簡單的預測：另一個大概發生在二週後。仔細想想就說得通了：如果月球在某個時間點，直接位於地球和太陽的連線中間，那二週後它一定會轉到對側，而月球位在兩者中任一點時，不是地球的影子會投射到月球上，就是太陽會照到月球。

很巧地，我撰寫本章時，剛好在《當代生物學（Current Biology）》科學期刊上，讀到一篇很特別的文章。最新研究宣稱，近滿月時，我們會少睡二十分鐘，且需要多花五分鐘的時間才能入睡。而進入深度睡眠時，我們的腦活動也會少百分之三十。這是真的，即使我們看不見月亮且睡在完全漆黑的房間中。這個研究結果聽起來有點離奇，但已通過科學研究的驗證。有個理論認為，是因為月亮會影響我們與生俱來的計時能力，協助校準我們的身體，尤其是出於生殖的目的時。也許說到底，失眠都是有意義的。

20 重大進展

你將找到什麼？

這整本書提到了許多自然界的線索和跡象，讓你可以在健行時用來預測和演繹。每一次，我們都是在探討自然界中更廣大網絡的其中一部分：動物、植物、石頭、土壤、水、天空和人都互有關聯。如果變更動物在泥地的足跡周圍的任何參數，即使只改變一點點，牠們的足跡都有可能消失。稍微大片一點的雲，就會使得蝴蝶改變牠們的路徑，鳥的動線也會跟著改變，然後影響其他地方的貓的行為。

本書聚焦於演繹能力：應該留意的物事，以及每一條線索的意義。但熟悉這些技巧，代表你將不可避免地開始注意自身與外界的關聯，而這個階段令人非常興奮。帶了幾年健走和跑步課程之後，我明白了人利用這種推理歸納技巧所產生的樂趣，可分為兩個明顯不同的階段。第一階段是人們第一次注意到事物之間的新奇關聯性，然後知道這些線索將永遠為他們所用。

我三天前才剛帶完一趟健行，沿途經過的地區大概許多健行老手都比我熟悉。但我敢說過去一定沒有任何一個人，曾利用樹木在心中勾勒該地區的地圖。我示範了山毛櫸如何與白臘樹無縫接軌，接著是溪流附近的柳樹，風把這些樹塑造出明顯的外型，提供無數的方向和環境線索。我帶領的學員中，沒有人曾注意當我們踏出主要的路去探查野花時，鷦鷯會出現什麼反應。我能從他們臉上看到首次注意到這些小事時，樂在其中的表情。

而通常是收到一封電子郵件或信件，讓我注意到第二階段。有的人嘗試運用這些技巧一陣子之後，會有那麼一瞬間，領會到可以自己找出下一個線索。學習如何健行，然後採用這些概念，且不論你選擇何方都隨身攜帶。

一旦知道如何在野外尋找線索，你很快就能明白，怎麼將過去不曾想過有關聯的兩件或更多事物聯想在一起。舉例來說，透過月亮便能知道海的動向，然後能連結到海灘的地衣、魚和鳥的活動，但卻無法看出健行途中會遇到的樹木資訊。植物能告訴你石頭、土壤、水、礦物和更多其他事物的資訊，但無法從中得知城市中的人潮流動趨勢。幸好重疊的部份夠多，利用墊腳石法，只觀察一個地方，推導出另一區的大致狀況並不會太困難。從月亮也許無法看出太多眼前這棵樹的訊息，但能知道哪邊是南邊，而這樣的線索也許有助於解開樹的秘密。

我很開心，現在有來自世界各地的人，觀察並演繹出讓我們彼此都感到驚奇和高興的事物後，寄來電子郵件與我分享；也許是利用鳥巢在南非確定方向、在德州看出泥土痕跡的秘密，也可能是從倫敦的路名做出預測。

每次只要我研發出某種新穎但適中的方法時，我就會認為這一週過得很棒。通常是先注意到奇怪又模糊的模式，然後再探究其中的意義。

重點是，本書將帶你從起點開始，走一趟屬於你個人的發現之旅，你絕對能找到一些相當特別的線索。還有更廣大的經濟因素支持著你；戶外活動知識的缺口很大，許多領域目前都還無人涉獵。政府和企業投入許多菁英與數十億資金，研發微晶片、汽車、藥物和盒裝組合家具等等，但花在尋找自然線索之機構的總預算，連去外面喝酒喝一晚都不夠。這正是為什麼我們要靠自己找出這些線索，如果你正讀到這段話，那你就符合資格。我誠心希望不用太久，你便發現自己沉醉在取得重大突破的喜悅中，到時記得跟我說一聲喔。

21 隱形工具包

幫助你踏出第一步

下回你外出健行時，可以試著留意幾個重點。

首先，注意太陽、月亮、星星或行星。

接著判斷風和雲的動向，聞聞空氣中的味道。

然後把注意力放在你四周的地形，並開始採用「SORTED 法」（p.14）。

🌿 地形（*The Land*）

- 留意你愈往遠方看，顏色如何愈變得愈明亮（p.12）。
- 河川或冰川有對你所在的地形動什麼手腳嗎？它們留下哪些線索（p.17）。
- 附近的石頭或泥沼有沒有任何線索？找出人或動物的足跡，並試著研究其特質和背景（p.25）。
- 在樹籬、牆上或柵欄中找線索（p.40）。
- 利用石頭預測你在健行途中可能遇見的植物和樹種（p.101）。
- 走到交叉路口時，試著找出大部分人轉向哪一邊，便可得知最近的城鎮或村莊的可能方向（p.25）。
- 坡度愈來愈陡時，留意小徑上的「泥漿漏斗（mud funnel）」（p.33）。

太陽 (*The Sun*)

- 利用時節推算太陽升起和落下的大概方向（p.193）。

- 如果太陽高掛空中，利用你的手指檢查空氣品質（p.125）。

- 注意為何白天的陰影永遠不會是純黑（p.201）。

- 如果天色已晚，太陽已沉得很低，則預測距離日落還有多久；接著隨著太陽下沉到非常低點時，研究其形狀——是被壓扁或拉長了？從上到下的顏色有何不同？有顛倒嗎？條件有利出現綠閃光（green flash）嗎？（p.196）

- 午休開始時，標示筷子影子末梢的位置，然後盡可能精準地在你認為20分鐘後太陽所在位置做另一標示；看看結果如何。透過這個方法更能了解太陽的習性（p.196）。

月亮 (*The Moon*)

- 利用伸出的手指證明月亮的大小在水平位置時與高掛高空中時一樣（p.198）。

- 如果是弦月，利用此方法找到南方；如果不是弦月，則看看你能認出哪些特色，測試你的眼力（p.213）。

- 研究月相，無論是透過形狀或利用日期法。其會配合夜遊嗎？（p.205）

天空與天氣 (*The Sky and Weather*)

- 試著辨別你看得見的雲，研究它們的形狀，並找出所有變化（p.142）。

- 利用側風法（Cross-winds）預測天氣變化（p.141）。

- 對風向的變化保持敏感；注意風向和其他天氣狀況如何影響你聽見和聞到的東西（p.5）。

- 尋找凝結尾，並以此找到方向（p.147）。

- 天氣晴朗的白天，注意頭頂上的天空藍在近地平線的地方如何變成白色（p.124）

- 假如下雨的話，預測是否會出現彩虹，如果會的話，會出現在哪裡。假如你真的看到彩虹，則預報接下來天氣如何變化，並用其顏色推算雨滴的大小（p.127）。

樹（Trees）

- 找一棵獨自佇立的大樹，仔細觀察樹冠和樹枝的形狀，是否能看出任何風或太陽造成的現象，並利用這些現象找到方向；有看到「勾勾效應（tick effect）」嗎？（p.54）

- 樹枝或樹皮上有沒有任何苔蘚、藻類或地衣？它們代表了什麼？（p.68和p.108）

- 觀察根頸（root collar），固定這棵樹的樹根是往西南方展開嗎？（p.65）

- 尋找山頂上顯眼的樹，你能看到「楔型（wedge）效果」或「風洞（wind tunnel）」效應嗎？或任何「旗形（flagging）」或「獨自落單（lone straggler）」的樹枝？（p.57）

- 從溼地往乾地移動，從中心往邊緣或林地或反方向移動時，注意身旁的樹種如何變化（p.101）

- 留心真菌的線索（p.110）。

- 嘗試從剛被砍的樹幹橫斷面中找出「十二年三明治（12 year sandwich）」，注意看中心是否比較靠近樹幹南緣（p.74）。

- 看向任何高大中空的叢林頂端，找出比較少刺的樹葉（p.51）。

植物（Plants）

- 找找雛菊，注意它們如何堪測日照較多的區塊；然後蹲低一點，看你能不能看到它們的莖彎向南方（p.88）

- 嘗試找出常春藤六個秘密的其中幾項（p.93）。

- 利用小草和野花堪測濕和乾的區域（p.102）。

- 留意出現在不尋常處的大蕁麻，並解開迷思（p.80）。

- 如果你走到一處長滿青草的河岸，注意野花如何隨著方位改變（p.88）。

🌿 動物（Animals）

- 比起背風前進時走路會發出大量噪音，注意當你非常安靜迎風前行時，你如何更靠近動物（p.237）。

- 聽鳥叫聲，試著更了解所在地和各時節的正常「背景音」；現在密切注意有沒有任何靜默或警戒聲，利用這些資訊推斷附近是否有其他人或動物（p.233）。

- 試著明白為何有些動物會透過其他動物的警戒聲，間接感覺到你的存在（p.249）。

- 休息時，看看你能否透過鴿子犁（pigeon plow）預測有其他人出現（p.231）。

- 遇到蝴蝶時，試著辨識其種類，然後研究出與其相關的植物，看看是否有任何線索（p.244）。

- 運用動物的足跡看看你能否找到牠們的窩（p.25）。

🌿 城鎮與都市（Towns and Cities）

- 仔細研究城鎮的街道分布如何受到河川或高地的影響（p.276）。

- 探查最靠近小鎮中心的建築物數量是否最低（p.291）。

- 弄懂你所知道的路名並以其描繪出周圍的景色（p.291）。

- 尋找主要道路方向、低飛的飛機或鐵路路線的走勢（p.277）。

- 注意每一間商店、咖啡店、餐廳和酒吧如何反映出人潮流動，並試著解讀其中的意義（p.278）。

- 抬頭看煙囪、電視天線和碟形衛星信號接收器的方向走勢；亦尋找屋頂上的苔蘚和地衣（p.289）。

- 利用觀察一個人在路口停留的時間，判斷他是否初到此地（p.281）。
- 好好觀察你遇到的每一座教堂，盡量找出其中蘊含的諸多野外定位線索（p.292）。

🌿 海岸（Coast）

- 利用海水的波浪和型態，推估海面下的海岸線有多陡、風在做什麼，並尋找所有船隻的航行痕跡（p.310）。
- 研究海灘上哪裡會有黃金（p.318）。
- 在一天結束時，證明地球不是平的（p.201）。
- 跟著沙灘上的足跡，試著解析其中的故事（p.25）。
- 尋找黑色、橘色和灰色地衣（BOG），然後確認海灘有無海草（CBS）（p.307）。
- 推算潮汐的動向，並預測後續發展（p.311）。

🌿 夜遊（Night Walk）

- 利用浦肯頁效應（Purkinje effect）測試你的眼睛何時會開啟夜視功能（p.188）。
- 找到大熊星座的犁，以其找到北極星；然後找到把手的第二顆星，測試你的視力如何（p.163）。
- 留意面對月亮或背對月亮時，月光如何完全改變地面的景觀；另外也注意影子有多麼漆黑（p.213）。
- 試著利用星星找到南方（p.174）。
- 利用光害找到最近的城鎮和村莊，並推算它們的規模（p.189）。
- 利用星星算出時間和日期（p.176及p.182）。

附錄 I

距離、高度和角度

❦ 如何不渡河就算出河寬？（*How can I work out the width of a river without crossing it?*）

在觀察與演繹之間，常藏了一個步驟──測量。每當我們想量個東西時，就得具備相應的技術才能完成。在這一章中，我將聚焦於不利用儀器測量距離、高度和角度的各種方法。

如果擁有絕佳的眼力，可以從三十四公尺遠處，區別出一公分大小的圓形與方形。你完全可以重現這項測驗，但我比較喜歡改用兩片不同形狀的葉子測驗，一片為鋸齒葉，一片為圓滑葉，然後後退二十五步，看看這兩片葉子的形狀有多相似。你對眼睛這個最重要工具的功能正常感到滿意後（無論有沒有戴眼鏡），就可以開始了解該如何再更有效地使用他們。

距離三十公尺內的物體，我們會運用雙眼視力評估距離。假如你把食指往前伸到最遠，慢慢把手往臉靠近時，眼睛盯著指尖看，那你的大腦會自行進行大量有趣的運算。最重要的運算之一，便是大腦知道眼睛看東西的角度，且當你逐漸變成鬥雞眼，其會知道你的手指愈靠近。

你再重複一次，但這次把眼睛閉上，大腦仍能幾乎清楚知道手指的位置──怎麼辦到的呢？運用另一個重要的感覺：本體感覺（proprioception），意即不用眼睛看，就能感應到身體每個部位要做什麼的能力。我們無時無刻都在利用這項感覺：其為最重要的感覺之一，但也是身體所有感覺中最不受認可的。關

於視覺、嗅覺、味覺和觸覺的文獻相當豐富，但卻常漏掉本體感覺。

對健行者來說，眼睛不需盯著腳看，便能一步一步好好的走，就是利用了本體感覺，這樣的動作也讓我們實際理解這個感覺。路況變得顛簸時，你將發現周圍的線索較少，但腳下的線索較多，反之亦然。走在陡峭、滑溜、充滿石頭或不好走的路途上時，你需要經常停下來看看四周，否則你會因為要注意路況而除了地質之外什麼也看不到。反之，走在寬廣、平坦、輕鬆的小路上時，你可能會注意到周圍的事物，但卻錯過腳下的所有線索。

現在再回到雙眼視覺。請一手拿著這本書往前伸，然後另一手伸出一根手指，舉到眼睛和這本書中間的位置。現在閉上一隻眼睛，拿書和舉在中間的手都保持穩定，注意你的手指如何在封面的文字間跳躍。接著，雙手保持不動，原本睜開和閉上的兩眼交換，注意你的手指如何在封面的文字間跳躍。這個效應稱為「視差（parallax）」，對健行者幫助很大。視差會發揮作用是因為你的雙眼不在同個位置，因此輪流張開和閉上左右眼，不需移動就能從兩個不同的地方看同一物體。

由於大部分人雙眼的距離，約為雙眼至前伸指尖距離的十分之一，因此我們能以身體作為測量角度和距離的基本工具。透過以下練習，最能清楚了解執行方法，首先你需要準備一支尺並騰出一些空間。

1 在你前方的平面上擺一支尺或卷尺。

2 現在，站得非常近，閉上左眼，只用右眼看，手指對齊尺的左端〇公分處。

3 頭或手指固定不動，閉上右眼張開左眼；注意你的手指如何沿著尺跳動。

4 現在稍微後退一步，重複前面的實驗。

5 再稍微後退一步，重複同一實驗。

6 一直往後退，直到沒有空間可退為止——理想狀態是退到你輪流閉眼時，手指從〇公分跳到三十公

7 當你的手指跳到三十公分處時，標示你所站的位置，測量你與尺之間的距離；這本書一直都在談預測，所以我猜大概是……三公尺。

8 如果距離短，一定要切記你是從指尖測量距離，而不是從你的眼睛。

希望你能從這項實驗中明白地看出兩件事：首先，我們距離物體愈遠，左右眼交替閉上時，單眼看到的手指跳動距離就愈遠；第二，手指的跳動是可預測的——跳動距離為我們與目標物體之間距離的十分之一。

這個技巧相當有用；運用非常基本的幾何學，只要知道三角形一邊的長度，便能算出另一邊的長度。意思是：如果你與兩個遠處物體距離多遠，則這個技巧能讓你算出兩個物體間的距離；或假如你知道兩個物體間的距離，那你便能算出你與它們之間的距離。

我舉幾個例子說明。

a 爬山時，假如你知道看見的那座教堂距離湖邊1公里，左右眼輪流閉眼時，手指從教堂跳到湖邊，則你一定約與它們相距十公里。

b 如果你知道自己距離一座小鎮五公里遠，且能看到鎮上的兩棟高建築物，這時候左右輪流閉眼，手指從一棟建築跳到另一棟，則這兩棟建築一定間隔五百公尺遠（五公里的十分之一）。

實際上你的手指很少能準確地從一處跳到另一處，這正是上述實驗有幫助之處，因為你一定要記得，距離愈遠，手指跳動距離愈大。如果在上述實驗 a 中，手指跳動距離是教堂至湖泊間隔的一點五倍，那你必定距離它們十五公里遠。假如在實驗 b 中，手指跳動的距離為兩棟建築間距的一半，則它們一定只

相距二百五十公尺之遠。

如果你喜歡這個技巧，那值得了解其在垂直面也跟水平面有一樣的效果；只需要把頭轉九十度打橫即可。例如，當你知道自己距離一座教堂一公里遠，左右眼輪流閉眼時，手指從其底部跳到尖塔頂端，那你就知道這座教堂一定有一百公尺高。假如你知道有座山海拔一千一百公尺，而你的手指從海平面跳到山頂，則你一定距離它十一公里遠。

若想更完善這個技巧，使其更為準確，只要再做一些較全面的戶外實驗即可。標出十公尺整的一段長條，在你的手指從一端跳到另一端時，測量你至該長條的確實距離。如此即可得到精確的數值，為你日後測量所用。

除了測量距離以外，同一原則也可用來測量角度。由於從眼睛到伸直的手之間的距離固定，且手大指長的人往往手臂也長，因此我們發現每個人都可以運用相同的測量方法：

向外伸直完全展開的手掌，從拇指指尖到小指指尖為20°。

拇指在上伸出的拳頭剛好為10°。

伸直的指尖為1°。（要證明很低的月亮事實上不大時很有用──見月亮那章）

在室內就能用非常簡單的方法確認上述角度是否屬實。從下到上移動九個伸出的拳頭，你應能從水平面移到頭頂正上方，即90°。移動十八個完全展開的手掌，你將能在房間裡轉一圈，即360°。

當你想測量北極星距離地平線的角度，以計測你的海拔高度（見星星那一章）或估算太陽還有多久下山（見太陽那一章）時，這些「人體六分儀」法便相當有用。事實上也因為它們實在太好用，讓北半球每個文化都各自發展出類似的方法；歐洲、太平洋群島、中國、北極和阿拉伯，在歷史上都有描述這些用手

測量角度的字彙。

有時候，能利用身體測量高度和距離特別重要，因為大多數人往往會低估長途的距離並過度估算高度。下次你在晚上看到一排路燈沿著長長的馬路延伸至遠方時，試著測量你與比較近的那支路燈，然後再量更遠的下一支。大約到一百七十公尺遠處，後面的路燈看起來就差不多都一樣遠了。

因為估算距離對我們的知覺來說不容易，因此值得學一些現成的測量方法：

距離：

一百公尺——可清楚看到每個人；他們的眼睛看起來就像個小點。

二百公尺——可看出膚色、穿著和背包，但看不清臉部特徵。

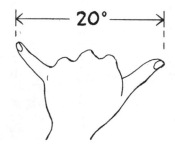

如何用手測量角度。

三百公尺 —— 可看出人全身的輪廓，但看不太到其他特徵。

五百公尺 —— 人看起來模糊一團，上方較細；可認出出體型較大的動物，如乳牛和綿羊，但較小的動物無法。

一公里 —— 可看出大樹的樹幹，但難以看出人。

二公里 —— 看得到煙囪和窗戶，但看不到樹幹、人或動物。

五公里 —— 可分辨出風車、大的房子或其他不尋常的建築物。

十公里 —— 唯一可輕易認出的特點為教堂的尖頂、無線電發射塔和其他高大的建築物。

當一個人的身高看起來與一根完全伸直的指尖一樣寬時（手指打橫），他大約距離你一百公尺遠，若爲指尖的一半寬，則距離二百公尺遠，四分之一寬，則距離四百公尺遠，依此類推。

有些因素會影響你估測距離的能力，值得一探究竟。明亮的物體，且光源來自你身後，或如果你觀察的物體與周圍物體相比較大時，該物體看起來會距離比較近；反之亦然。

上面提到用來測量距離的方法都是很棒的工具，但那些方法的確需要先知道一段距離或記住許多規則能使用。幸好，假如你不清楚這些資訊，還是有其他方法可以不透過任何設備或背景知識，有效的測量。

第一個方法是計算步數。我想，自亞歷山大大帝軍隊中盡忠職守的「計步員」或計算步數人員之後，再也沒有人像我算這麼多步數。計算步數既簡單又有效。只要好好利用，這方法眞的很有用——亞歷山大大帝的計步員能在長距離維持百分之九十八的準確率——但我不打算騙你說計算步數很有趣或會刺激腦力。我最多只能說，滿心只想著這個需要持續不停又不費神思考的任務，算到後來好像在進行奇怪的冥想；看起來也像是一個非常自然的過程，我的意思是在自然界也有這樣的現象。計算步數這項技巧，歷史中也有相關記載，不只古希臘人使用過，羅馬和實可以透過計算步數得知距離。計算步數這項技巧，歷史中也有相關記載，不只古希臘人使用過，羅馬和沙蟻（cataglyphis）經證

埃及人也曾使用。

我在艱苦的野外定位練習時，已算了好幾千步，很多時候我靠計算步數維護自己的安全，但我想不起來有哪一次可以準確地計步，同時又與同行健行者交談。有時我得向失落的記者解釋這個難處，尤其是他們發現自己不知身處何方，而身邊這個人又拒絕與他們交談時。

計算步數法的簡單、美妙之處在於：如果你知道自己走一百公尺需要幾步，即可不需運用太多計算能力，測量任何想測的距離。想知道你的標準尺碼（也就是你個人走一定距離所需的步數），只要走一段固定距離，計算這段距離走了幾步就行。因為對我手頭上的某些工作而言，知道步數非常重要，因此我會在大量運用此工具前，先在一段緩坡上上下走五百公尺，算好上坡和下坡的步數，但大多時候在平地走一百公尺的步數就堪用了。我能告訴你最省力的秘訣就是：習慣只算單腳。如果你發現自己記不清算到哪裡，則收集一些小石頭、錢幣或松果，每算完一百步，就從一邊口袋掏出一個放到另一邊口袋。有時板球賽的工作人員也會採用這個方法，但他們只是想要記錄六顆球的進度。

還有不少因素值得銘記在心。每一百公尺你所踩的步數，會依梯度、地面狀況、背包重量、風速和風向、氣溫、你是否獨自一人、你走在其他人的前方、後方或旁邊、你是否在交談、喝酒或吃點心、你的身心狀態、你穿的鞋子和中國的米價而變動。還好，這些因素中最至關重要的，可以在出發健行之前，依當天狀況透過校正練習而「重設」；其他因素則只會稍微影響。

計算步數與測量角度的能力並用時，可解決許多實務上的問題。假如你走到河邊，需要知道河寬多寬，才能確定能否用身上那條長五十公尺的繩索安全渡河。此時便可以用這個方法：利用星星、太陽，和本書提過的數十種其他方法算出角度，或必要的話用指南針；但最簡單的作法就是伸出拳頭算角度，如我前面解釋過的。

首先在對岸選一個地標，例如優勢木（dominant tree）──我們應稱之為 A 點。現在站在河的這一

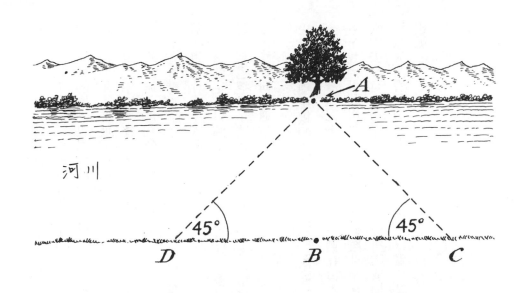

河川

邊，正對那棵樹，儘可能靠近那棵樹但不要弄溼腳，然後在地上插一根棍子——以此做為B點。接著走到樹和B點那根棍子之間呈四十五度角的地方，再插一根棍子——此為C點。然後轉身往反方向走，通過B點，直到A點的樹和B點的棍子又呈四十五度角，再插一根棍子，此為D點。

這個方法非常簡單——實際應用比文字敘述還簡單許多。希望你從上圖可以看出你已成功的創造出許多三角形和已知的角度。現在你只需要算從D點走到C點要走幾步，然後將步數轉換成公尺。河寬便為此數字的一半（如果你趕時間，那用一根棍子也行得通，C點或D點都可以，這樣就不需要把算出來的數字折半，不過結果也較不準確）。

假設你從範例中的D點走到C點走了八十步，而你走一百公尺要一百步，表示D點至C點的距離為八十公尺；河寬為其一半，即四十公尺。那麼你可以用你的繩子安全渡河嗎？

繩子長五十公尺，但河水又冰又急，因此你單就這些事實，便合理決定不要渡河，而不是因為酒吧和B、C、D點位在同一側。

另一個廣受歡迎的距離測量工具是利用時間。這個技巧我相信大家在走路或搭乘其他交通工具時都用過，只是準確

度有差。當我太太告訴我她再一個半小時就到了，我知道她認爲自己距離一個半小時的路程，而我可用此線索，加上我廣泛的經驗，推算她可能抵達的時間。

同樣的原則也適用於利用時間計算步驟：你只需要知道自己走一定距離所花的時間。所有的影響因素也全都適用，像坡度和風，如果你不清楚自己的速度，有個基本準則可以讓你知道大略的數值。這個準則稱爲尼史密夫定律（Naismith's rule），依設計出這個定律的蘇格蘭登山家爲名，它的原理是這樣的：你須走的路途，每五公里以一小時計算，如果高度增加，則每三百公尺多加半小時，以此定律來說，在平地走十公里應需時二小時。或者如果你知道你已經走了一個半小時，且高度上升三百公尺，那可以往回推算，得知你走了大約五公里。

這個定律只適用於身體狀況良好，獨自行走且背包重量不重，以及對周遭事物絲毫不感興趣的健行者。不過還是了勝於無，只是我個人建議盡量對周圍事物保持熱忱，昂首闊步的，以嘲弄這條定律的速度，好好向前邁步。

🌿 至地平線的距離（*Distance to the Horizon*）

你也許還記得太陽那一章，我們在海灘跳上跳下，證實了地球不是平的。地球表面的彎曲弧度相當一致，我們可利用這個特性估算我們離地平線有多遠。愈是居高臨下，可以看得愈遠，而如果視野遼闊，一眼望去沒有太明顯的地面隆起、建築物或樹木，便能相當準確地估算。這個方法在高處非常有效，且幾乎可以完全看到海平面。眼前的地平線離你 X 哩遠，而 X 就是你所在地海拔高度一點五倍（單位爲呎）的開根號。

公式：

至地平線的距離（哩）＝√（1.5×高度（呎））。

▼ 舉例來說，一個身高六呎的人站在海灘上便能用這個公式算出至地平線的距離：

1.5×6＝9

√9＝3

▼ 地平線位在三哩遠處。但如果同一個人爬到樹上再次看向海面，這次他的高度為二十四呎，那就會變成……

1.5×24＝36

√36＝6

……6哩。

▼ 同樣的原則在山頂上也適用。聖母峰（Mount Everest）的高度約為二九○○○呎，天氣極好時，站在頂峰的人理論上可看到二○○哩遠處。本尼維斯山（Ben Nevis）的高度為四四○九呎。

1.5×4409＝6614

√6614＝81

表示能見度極佳時，從本尼維斯山上，你將能看到八十一哩遠的海平面。但是，我們在山上時，附近可能還有其他的山，那麼可以把兩段距離加在一起。站在本尼維斯山上的人可能可看見八十哩遠處的船，

但也能看到更遠的高地。也因此會聽到有的人說他站在本尼維斯山頂峰上時，看得見北愛爾蘭，即使兩者相距遠遠超過八十哩；因為北愛爾蘭有一處高地的高度超過二五○○呎。

科學家認為，由於大氣減少對比的效應——即遠方物體看起來比較不清晰——理論上我們可看見的最遠距離為三三○公里，但這只是理論上的距離，並非慣常都可看這麼遠。如果你對自己眼前的景象感到十分驚訝，很可能是大氣現象造成的，並不是常例。正常情況下，大氣中的光折射通常會提高百分之八的視力，但如果大氣中的溫度異常，則可能導致各種奇怪的視覺效果。一九八七年八月五日，很多人都說他們從海斯汀（Hastings）看到法國國土，也有人懷疑維京人就是因為這個大氣現象，才能從法羅群島（Faroe Islands）短暫地瞄到法國。一九三九年七月十七日：

約翰．巴特利特（John Bartlett）船長清楚看見且認出斯奈菲爾火山（Snaefells Jokull）的輪廓，一四三○公尺高的山，就座落在冰島的西海岸，距離他的船東北方五百公里以上。

這些測量距離、高度和角度的方法，與本書提到的各種技巧並用時，對你解開健行途中發現的許多謎題將大有幫助。

322

附錄 II

好陽性植物（*Sun-Loving Plants*）

- 景天屬（Stonecrops）
- 海蔥（Squills）
- 大部分剪秋羅屬植物（campions）
- 大部分錦葵屬植物（mallows）（有許多植物的葉子也會對正太陽的方向）
- 苦薄荷（White horehound）
- 紫羅蘭（Stocks）
- 苜蓿（Medicks）
- 草木樨屬（Melilots）
- 薄荷屬（Mints）
- 匍匐芒柄花（Restharrows）
- 鍬形草屬（Speedwells）
- 野豌豆屬（Vetches）
- 龍膽屬（Gentians）
- 沼澤蘭（Bog orchid）

- 起絨草（Wild teasel）
- 藍薊（Viper's bugloss）
- 一年蓮（Fleabanes）
- 岩玫瑰（Rock roses）
- 三葉草屬（Clovers）
- 雛菊（Daisies）
- 蜂蘭（Bee orchid）
- 蜘蛛蘭（Spider orchid）
- 列當屬（Broomrapes）
- 煮食蕉（Plantains）
- 酸模屬（Docks）
- 豬草（Ragworts）

🌿 耐陰植物（*Shade Tolerant Plants*）

- 鬼蘭（Ghost orchid）
- 鳥巢蘭（Bird's nest orchid）
- 車葉草（Woodruff）
- 露珠草（Enchanter's nightshade）
- 多年生山靛（Dog's mercury）
- 酢醬草（Wood sorrel）

🌿 植物與海拔高度

所有植物都有自己的海拔分布範圍，因此可當做海拔高度的大略指標。如果你希望獲得更多相關資訊，可以前往 http://www.bsbi.org.uk/altitudes.html，以及一九五六年威爾遜（A Wilson）撰寫的《英國植物的海拔生長範圍（*The Altitudinal Range of British Plants*）》一書。

附錄 III

🌿 一年一度流星雨（流星群）

一般指引。
十二月附近的流星雨則因相同原因而較容易觀測。每年的日期都稍有不同，但下表則可作為普遍情況下的
表格中以粗體標示出通常最戲劇性的流星雨。六月附近的流星雨會因為夜晚較短的關係比較難觀測；

名稱	極大期	發生期間
象限儀座流星群（**Quadrantids**）	**一月三日**	**一月一日至六日**
半人馬座流星群（Alpha Centaurids）	二月八日	一月二十八日至二月一日
處女座流星群（Virginids）	四月七日至十五日	三月十日至四月二十一日
天琴座流星群（Lyrids）	四月二十二日	四月十六至二十八日
寶瓶座流星群（**Eta Aquarids**）	**五月六日**	**四月**二十一日至**五月**二十四日
白羊座流星群（Arietids）	六月七日	五月二十二日至六月三十日

流星群		
牧夫座流星群（June Bootids）	六月二十八日	六月二十七日至三十日
摩羯座流星群（Capricornids）	七月五日至二十日	六月十日至七月三十日
寶瓶座 δ 流星群（Delta Aquarids）	**七月**二十八日至**八月**八日	**七月**十五日至**八月**十九日
南魚座流星群（Piscis Austrinids）	七月二十八日	七月十六日至八月八日
摩羯座 α 流星群（Alpha Capricornids）	八月一日	七月十五日至八月二十五日
英仙座流星群（Perseids）	**八月**十二日	**七月**二十三日至**八月**二十二日
御夫座 α 流星群（Alpha Aurigids）	九月一日	八月二十五日至九月七日
天龍座流星群（Draconids）	十月八日	十月六日至十日
獵戶座流星群（Orionids）	十月二十一日	十月五日至三十日
金牛座流星群（Taurids）	十一月四日至十二日	十一月一日至二十五日
獅子座流星群（Leonids）	十一月十七日	十一月十四日至二十一日
雙子座流星群（Geminids）	**十二月**十四日	**十二月**六日至十八日
小熊座流星群（Ursids）	十二月二十二日	十二月十七日至二十五日

利用星星或月亮找到南極星的進階法

🌿 警告：僅適用於自然導航的狂熱份子！

在北半球，只要是利用星星或月亮找到的南方，事實上都是指向「天球南極（south celestial pole）」——位於南極正上方的一個點。這個點在北半球看不到；其位於地底下，同樣地，在南半球也一樣無法看到天球北極（即北極星）。

位在北半球時，這些指向南方的方法只有呈垂直，指在地平線上時才會剛好在天球南極的正上方。這些時候，使用的都是基本方法——無需額外的工作，因為源自星座或月球的這條線，會往下穿過你在地平線上的南方點，直通往天球南極。

但是，這些指向南方的方法也能在其他時候極。

從北半球 55° 天球南極找到南方。

使用，當它們不會形成垂直線時，只要把線向下延伸，穿過地底通到天球南極即可。天球南極在地底下的度數，就和你所在的北半球緯度一樣。

一旦你沿著那條線往地底川去到達必要深度時，向上畫一條垂直線，便能得到地平線上的正南方。文字敘述看起來可能有點嚇人，但參照下圖稍加練習，便會覺得很容易上手了。要完全精準並不容易，因為你得用肉眼往地底下畫一條虛擬線至地表下幾個拳頭的想像點（見附錄I，了解如何以拳頭計量角度）。

誌謝

對人生中許多成就感較高的挑戰而言，登山真是恰當的隱喻。撰寫這本書比我想像或計畫的還要更耗時、更困難，更耗費心力。但話說回來，有誰不曾做好萬全準備地出發健行，但卻花了比原本推算還要久的時間才到目的地？我們把自己丟到野外的小徑和小山上，有時正是出於最古怪的原因──騙自己實現意想不到的成就。也許這就是我動筆寫這本書的原因。我不太確定，只知道在這條路上我可以幫上很多忙。

如果有人尋求戶外活動夠狂熱的事物，將可從獨特的觀點中漸漸發覺。我在這本書中，結合了個人經驗與各種不同背景的人的經歷──有週日的健行者、寶藏獵人和獵頭者。寶藏獵人和獵頭者都提供了重要的見解，但我更感激那些不追求黃金也不嗜血，純粹熱愛新鮮空氣的人，提供給我的寶貴情報。

我打從心底感謝所有忍受我的健行和談話請求的人，及最可怕的：我打破砂鍋問到底的電子郵件。彼得（Peter Gibbs）、吉姆（Jim Langley）、理查（Richard Webber）、翠西（Tracey Younghusband）、約翰（John Pahl）、夏綠蒂（Charlotte Walker）、亞當（Adam Barr），謝謝你們。另外也非常感謝默罕默德·薩迪安（Muhammad Syahdian），容忍了我連續好幾週和緩的提問，並在我們進出婆羅洲時擔任我的翻譯──沙迪，謝謝你，我們找到了「充滿智慧的老山羊」！

本書內容如有任何錯誤都是我個人的責任，所有愚行當然亦如是。

感謝多年來伴我走過這趟旅程的每一個人，尤其是全國，甚至世界各地與我分享個人所見所聞的人們。

還要謝謝謝 Sceptre 出版社成就這本書的各位；可以和這樣一間不太在乎小眾主題，不怕冒險的出版社

合作真是太美好了，他們所承擔的風險，就像我喜歡不帶地圖或指南針走上活火山一樣。也感謝非常努力讓這一切實現的人，尤其是曼蒂（Maddy Price）、艾瑪（Emma Daley）和尼爾（Neil Gower）。另外，我特別要謝謝最辛苦的兩位，他們協助我實現想法，完成了這本書；我的發行人魯伯特（Rupert Lancaster），以及我的經紀人蘇菲（Sophie Hicks）。

最後，謝謝我親愛的家人。

知的！98

野遊觀察指南：
山野迷路要注意什麼？解讀大自然蛛絲馬跡，學會辨識方位、預判天氣的野外密技

作者	崔斯坦‧古力（Tristan Gooley）
譯者	張玲嘉、田昕旻
文字編輯	劉冠宏、王詠萱
美術編輯	黃偵瑜
封面設計	柯俊仰

創辦人	陳銘民
發行所	晨星出版有限公司
	台中市407工業區30路1號
	TEL：04-23595820　FAX：04-23550581
	行政院新聞局版台業字第2500號
法律顧問	陳思成律師
初版	西元2017年4月10日
再版	西元2022年10月30日（三刷）

讀者服務專線	TEL：02-23672044 / 04-23595819#212
	FAX：02-23635741 / 04-23595493
	E-mail：service@morningstar.com.tw
網路書店	http://www.morningstar.com.tw
郵政劃撥	15060393（知己圖書股份有限公司）
印刷	上好印刷股份有限公司

定價380元

（缺頁或破損的書，請寄回更換）

ISBN 978-986-443-128-1

國家圖書館出版品預行編目資料

野遊觀察指南：山野迷路要注意什麼？解讀大自然蛛絲馬跡，
學會辨識方位、預判天氣的野外密技 / 崔斯坦・古力（Tristan
Gooley）著；張玲嘉、田昕旻譯. -- 初版. -- 臺中市：晨星，
2017.04
面；公分. ——（知的！；98）

譯自：The walker's guide to outdoor clues and signs : their
　　　meaning and the art of making predictions and deductions

ISBN 978-986-443-128-1（平裝）

1.野外活動　2.野外求生

992.775　　　　　　　　　　　　　　　　　　　105004090

以下資料或許太過繁瑣，但卻是我們了解您的唯一途徑
誠摯期待能與您在下一本書中相逢，讓我們一起從閱讀中尋找樂趣吧！

姓名：＿＿＿＿＿＿＿＿＿＿＿ 性別：□ 男 □ 女 生日： ／ ／

教育程度：＿＿＿＿＿＿＿＿＿＿

職業：□ 學生 　　　□ 教師 　　　□ 內勤職員 　　□ 家庭主婦
　　　□ SOHO 族 　□ 企業主管 　□ 服務業 　　　□ 製造業
　　　□ 醫藥護理 　□ 軍警 　　　□ 資訊業 　　　□ 銷售業務
　　　□ 其他 ＿＿＿＿＿＿＿＿＿＿＿＿＿＿＿＿＿＿＿＿＿

E-mail：聯絡電話：＿＿＿＿＿＿＿＿＿＿＿＿＿＿＿＿＿＿＿

聯絡地址：□□□＿＿＿＿＿＿＿＿＿＿＿＿＿＿＿＿＿＿＿

購買書名：野遊觀察指南 ＿＿＿＿＿＿＿＿＿＿＿＿＿＿＿

· 本書中最吸引您的是哪一篇文章或哪一段話呢？＿＿＿＿＿＿＿＿＿

· 誘使您購買此書的原因？
□ 於 ＿＿＿＿＿ 書店尋找新知時 □ 看 ＿＿＿＿＿ 報時瞄到 □ 受海報或文案吸引
□ 翻閱 ＿＿＿＿＿ 雜誌時 □ 親朋好友拍胸脯保證 □ ＿＿＿＿＿ 電台 DJ 熱情推薦
□ 其他編輯萬萬想不到的過程：＿＿＿＿＿＿＿＿＿＿＿＿＿＿＿

· **對於本書的評分？**（請填代號：1. 很滿意 2. OK 啦！3. 尚可 4. 需改進）
　封面設計 ＿＿＿＿＿ 版面編排 ＿＿＿＿＿ 內容 ＿＿＿＿＿ 文／譯筆 ＿＿＿＿＿

· **美好的事物、聲音或影像都很吸引人，但究竟是怎樣的書最能吸引您呢？**
□ 自然科學 □ 生命科學 □ 動物 □ 植物 □ 物理 □ 化學 □ 天文／宇宙
□ 數學 □ 地球科學 □ 醫學 □電子／科技 □ 機械 □ 建築 □ 心理學
□ 食品科學 □ 其他 ＿＿＿＿＿＿＿＿＿＿＿＿＿＿＿＿＿＿＿＿

· **您是在哪裡購買本書？(單選)**
□ 博客來 □ 金石堂 □ 誠品書店 □ 晨星網路書店 □ 其他

＿＿＿＿＿＿＿＿＿＿＿＿＿＿＿＿＿＿＿＿＿＿＿＿＿＿＿＿＿＿

· **您與眾不同的閱讀品味，也請務必與我們分享：**
□ 哲學 　　　□ 心理學 　　□ 宗教 　　□ 自然生態 □ 流行趨勢 □ 醫療保健
□ 財經企管 　□ 史地 　　　□ 傳記 　　□ 文學 　　□ 散文 　　□ 原住民
□ 小說 　　　□ 親子叢書 　□ 休閒旅遊 □ 其他 ＿＿＿＿＿＿＿＿＿＿＿

以上問題想必耗去您不少心力，為免這份心血白費

請務必將此回函郵寄回本社，或傳真至（04）2359-7123，感謝！
若行有餘力，也請不吝賜教，好讓我們可以出版更多更好的書！

· **其他意見：**

晨星出版有限公司 編輯群，感謝您！

407
台中市工業區 30 路 1 號

晨星出版有限公司
知的編輯組

更方便的購書方式：

(1) 網站：http://www.morningstar.com.tw
(2) 郵政劃撥　帳號：15060393
　　　　　戶名：知己圖書股份有限公司
　　請於通信欄中註明欲購買之書名及數量
(3) 電話訂購：如為大量團購可直接撥客服專線洽詢

◎ 如需詳細書目可上網查詢或來電索取。
◎ 客服專線：02-23672044　傳眞：02-23635741
◎ 客戶信箱：service@morningstar.com.tw